U0107102

方闻
中国艺术史
著作全编

艺术即历史
Art as History

书画同体
Calligraphy and Painting as One

方闻 著
赵佳 译

上海书画出版社

# 艺术即历史（代自序）

方 闻

　　我们如何开始观看古代的中国绘画？一个答案是：以考古学的视角研究出土的文物，并以艺术史的视角，研究那些挂在博物馆展墙上的艺术作品。

　　中国与欧洲，拥有两个最古老的再现性绘画的传统，但他们各自遵循迥异的轨迹——对于涉及解释这两种图像系统的学术传统也是如此。在西方，经过考古方法的验证和定年，古物作为艺术史的材料证据用作展览，同时显示其风格和内容的时间发展序列。在东方，则延续了"谱系"的模式，将中国绘画史视为典范的风格传统，每一个独立的世系源自卓越的早期艺术大师，并在后世的模仿者和追随者中延续。因此，西方的学术传统在观看东方艺术时，趋向于遵循民族学的模式：对于宗教和仪式，以及其他来自非西方文化的物件进行主题式的检证，研究它们的使用情境，往往带着发掘文化结构基础的目标，而不是构建一门艺术史的叙事。

　　我们很难做到清晰易懂地叙述古代中国艺术，特别是绘画，原因在于：许多考古发现的早期艺术品尚未得到充分理解和研究，以致不能通过确凿的证据序列阐明其发展历程；而且，中国人喜好模仿过去绘画大师的作品，产生了一代又一代的复制品和伪作，如那些被归于东晋顾恺之或者五代董元（源）的作品。要说清楚中国绘画历经不同时间阶段的发展，是一个极具挑战性的艰难任务。如何进行呢？中国绘画有其自身的视觉语言，对它们进行形式分析便是破译这种视觉语言的关键，从而得以揭示使其形成的系统，拼凑出其发展历史，将中国艺术品的证据与思想史相关联，最终让我们在综合理解中国文化时将之纳入一个整体的叙事框架。

　　不同的艺术史，为了有一个共享的国际视野，我们必须具备一套共同的现代分析和解释工具，修改和扩大那些起源于西方艺术史的方法论，以获研

究非西方视觉材料的深刻理解力。1953年，在研究了若干重要古代青铜器之后，罗樾（Max Loehr，1903—1988）提出他所谓的"可靠的风格序列"。在我看来，这样的序列因为缺乏清楚纪年的例子而无法自我证明，它们只有当一个风格是清晰可见时，并且当序列站在发展的起始时才可能出现，以避免残存和复兴的复杂性。纵观悠久的中国绘画史，我认识到后来的两个实例：5至9世纪间人物画表现的发展和唐代以前（6世纪）由表意的母题迈向元代（14世纪）征服幻觉空间的山水画发展过程。多年来，我便试图通过对古代艺术作品的形式分析作为通用问题的具体解决办法，研究中国艺术史"时代风格"之真迹序列。

当模拟自然的"真迹的风格序列"在五代时期（10世纪）达到停滞的时候，13世纪宋元之变，中国艺术史存在一个对抽象图式向古代的"修正"，也就是一般所认为的"复古"；在回顾元明（1271—1644）之间中国山水画范式成功的"解构"之后，清代（1644—1911）则是一种"集大成"与"无法"的对抗；在对当代艺术家作品进行研究之后，我的结论是，通过将画家的身体姿态和绘画材料合并在一起，当代抽象绘画就成为画家本人的躯体的"表现"，正如中国绘画史中艺术家书法用笔对自身的展现。因此，我的信念是，不论是当代摄影、装置、表演抑或观念艺术，在后现代世界中，应始终有表达艺术家的思想和感情，也就是"表吾意"的出自于人手的绘画艺术。

回顾1959年我联合牟复礼（Frederick W. Mote，1922—2005）教授在普林斯顿大学创立美国首个中国艺术史博士培养科目，时间已跨越半个多世纪，前后培养了数十名博士，目前在美国、欧洲和亚洲等地重要的大学和博物馆任职。1971年至2000年，我在纽约大都会艺术博物馆担任亚洲部（旧称远东部）主任期间，积极扩充中国艺术品，筹划各种展览，使之成为海外最重要的中国书画收藏和研究中心。我们的工作不仅将中国艺术史确立为美国高等院校的重要学术门类，而且也推进了美国以及海外公众对于中国文化艺术的了解和喜爱。多年来，我的研究均与普林斯顿大学的中国艺术史教学和在博物馆筹划艺术展览密切相关，我的经验便是——拿艺术品当实物的焦点研究艺术史。

我始终抱定一个信念，就是确信中国艺术的真正价值在于它表现方式的独一无二性。在当代西方学界和博物馆界，尽管中国"古代艺术史"已成为很受重视的一项科目，可是学深如海，如果要发挥这门科目的潜力，非得在国内生根不可。作为一个艺术史学家，我迫切感到需要发展一种"讲述"中国艺术

史的表达方式，你愿意的话可将其表述为中国艺术史的"故事"。现在，上海书画出版社将本人历年来关于中国艺术与考古研究的系列专著和文章结集出版，我深表谢意和支持。希望我讲的艺术即历史的"故事"，能让更多读者领略从艺术作品的视觉迹象进入到思想史的无穷乐趣。我本人亦希望能有更多的机会"看"和"读"艺术作品，以便更好地重新构想，中国艺术史无疑是一个最具闪光创造精神的时代之潜在的思想历程。

2016年5月

（谈晟广译）

# 英文版序言与致谢

2001 年，唐炳源唐温金美家族东亚艺术中心创立。基于方闻教授在普林斯顿大学长达四十五年的教学与校博物馆职业生涯（1954—1999），以及他在大都会艺术博物馆亚洲艺术部担任近三十年（1971—2000）特别顾问和顾问部长的经历，当时的东亚艺术研究已经达到了相当的水平。而唐氏中心的创立则在一定程度上有助于保持这一领先水平。最初，中心推出的系列讲座一般包括两三场公共讲座并配合相应的出版物。当时，方闻本人自然是首席演讲人。自2004 年 2 月推出"中国艺术即文化史""书画同体"和"东方艺术、西方面貌"三场讲座之后的十余年来，他殚精竭虑地积极整理并收录演讲要旨，筹备在本书中集结出版。方教授秉承其一贯的"大思考"风格，在本书中回顾并更新了个人治学经历中所接触到的重点学术课题与项目内容。全书分八个章节，时代跨越两千年，几乎涵盖了传统中国绘画史的全部范围。方闻从笔法与空间形式构建的角度，探究了绘画、书法和雕塑这两种同时期其他主要视觉艺术形式的关系。但至此，读者又会很快发现，这只是他学术研究丰富性与多样性的开端。

在他漫长的治学生涯中，无论是教学还是博物馆工作，方闻总是将一切项目成果归功于优秀的合作团队。本书的出版也不例外。我们感谢众多在各方面做出贡献的同仁。尤其需要致谢的是本书的编辑史文慧（Judith G. Smith），她拥有出色的语言鉴赏力与敏感度。她的诸多指导精当到位，并总能以高涨的激情在紧迫的期限内完成任务。同样值得感谢的是编辑各个章节内容的洛里·弗兰克尔（Lory Frankel）和内奥米·理查德（Naomi Richard）。克里斯多夫·莫斯（Christopher Moss）每求必应，他总能及时为编辑提供极具价值的帮助。此外，负责编撰参考书目和注释的理查德·斯洛伐克（Richard Slovak）和进行细致高效的校对工作的苏珊·斯通（Susan Stone）也对本书致力尤多。学者谈晟广不仅梳理了本书的插图，还提供了一定的研究协助。特别需要感谢的还有负

责审定插图并核验参考书目的金姆·威舍特（Kim Wishart）。此外，普林斯顿大学东亚艺术与考古系的研究生胡隽、李建深和彭鹏，也承担了包括编辑中文术语、校对中文与核实参考信息在内的若干重要任务。

就本书的设计与制作而言，我们必须感谢约瑟夫·丘（Joseph Cho）与斯蒂芬妮·卢（Stefanie Lew）。他们总是保持着耐心、激情与独出心裁的睿智，美妙而生动地用或独立、或兼容的方式借助文字和插图讲述着故事。

在普林斯顿大学艺术与考古系巴尔·费里（Barr Ferree）基金的慷慨资助下，本书得以拥有丰富的彩图和精美的装帧。

最后，我们谨向方太太在方闻多年的教学与研究过程中所给予的耐心和支持表示由衷的感谢。

谢伯柯　主　任

经崇仪　副主任

唐炳源唐温金美家族东亚艺术中心

# 目 录

# 导论　书法、雕塑与绘画的离合之变

谢伯柯

方闻的艺术史生涯，殊有能够与之比肩者。1930年，"书法神童"方闻生于上海，自幼蒙受家教。与当时沪上众多家学深厚的子弟一样，方闻也被寄望于未来从事现代化的职业。于是，他被送入了上海交通大学学习工程学。但在1948年，为了逃避对他而言如"噩梦般"的大学物理课程，方闻毅然来到美国的普林斯顿大学主修欧洲艺术史。在美期间，他师从罗利（George Rowley，中世纪史和中国艺术研究学者[1]），在中世纪艺术研究方面取得了一定的建树。但就在他准备学位论文之际，他却将研究方向集中在了中国艺术史上。方闻在罗利教授的建议下，将原先关于基督教天使的选题改成了佛教罗汉画，继而完成了他关于12世纪大德寺罗汉画的创见性研究。这批罗汉画原先计有百幅立轴，每幅均绘有山水间罗汉五名。研究过程中，方闻开创性地运用西方艺术史的方法来分析佛画风格（详见本书第五章）。自此，以西方的方法论和目标来探究中国艺术史问题便成了方闻主攻的学术方向：即运用具体描述性的视觉形式语汇来分析风格，并揭示风格发展史如何成为文化史的重要表现方面，从而为中国绘画构建出超越以往以名师大家流派世系为基础的历史脉络。

在普林斯顿大学执教的半个世纪内，方闻创立了美国国内第一个中日艺术与考古学博士项目，并亲自培育出了三十余名博士。这些学生在美国、欧洲、中国、日本、韩国等国家和地区的教育与博物馆领域担任要职，他们将方闻的"学术基因"一代代地传承了下去。

与此同时，方闻还长期担任普林斯顿大学艺术博物馆的东亚艺术研究员，并为该馆构建起了亚洲以外首屈一指的中国书画珍藏。[2] 执教约二十年后，方闻又成为美国大都会艺术博物馆亚洲艺术部的顾问。该馆原先的中国书画收藏比较一般，正当人们以为情况难有起色之际，方闻却成功地为它构建起了美国博物馆界最好的中国书画典藏之一。[3] 经过对个人案头研究心得和场馆展陈经验的思

【1】罗利的《中国画的原理》（*Principles of Chinese Painting*）是我读到的第一部有关中国绘画的著作。即便有着许多汉学理论瑕疵，但对我来说，它一直是该领域最发人深省的著作之一。

【2】例如，见Fu and Fu, *Studies in Connoisseurship*; Fong, *Images of the Mind*; Harrist and Fong, *The Embodied Image*.

【3】Fong with Fu, *Sung and Yuan Paintings*; Fong, *Beyond Representation*.

考与总结，方闻完成了逾二十五部独著、合著、编撰或合编的著作，其撰写的文章或篇目也达七十五篇之多，[4] 其受众和学术影响可谓远远超越了亚洲艺术领域。1998 年和 2013 年，全美高校艺术协会先后授予方闻年度杰出教学奖和杰出学者奖。

对于这种鲜见的双重身份，人们或许会好奇：方闻究竟是学者，还是博物馆的专家呢？无论是哪种身份，他根本上还是一位尽责的导师。正如博物馆的征集品终究要成为学术研讨和学位论文的研究对象一样，公众教育也始终贯穿在他的研究工作中。他一心致力于借助可靠的作品序列构建起确切的中国书画史。方教授本人（及其夫人）也时常谈及，他的著述在经年累月之后也很少需要修订，除非出现了个别需要替换的新例证。毕竟在他看来，史实只有一种，历史也只能有一种。他时常提醒学生："文物总是没错的"，而关于它们的史实也是应该可以探明的。现实中，方闻相当坚持自己的基本观点，但他也能根据新出现的证据来修正个人的某些具体看法。方闻从一开始就认为，20 世纪 50 年代时逐渐凸显的艺术史与汉学的学术冲突，根本就是无谓的。他认为，鉴定能力与汉学功底对于成熟的学科研究而言都是必需的。数十年来，他不断加强自身在政治学、经济学和心理学方面的学术积累，而他本身又首先是形式主义者、风格学者与实证主义者。现在，他甚至会常常排斥一些过于语境化或史学史的研究。这是因为，此类研究未能足够重视"艺术家必须"关注的风格问题，而仅仅停留在"人类学"的研究层面而已。方闻强调：艺术即历史。每一件艺术品都具备自身的历史。它始于艺术家的起念动手，终于完成收工。每件作品均是由无数此类时刻和作品所组成的历史序列中的一个瞬间。

本书共分为八个章节，回顾了方闻先生在他最钟爱的学科领域开展教学、写作和策展时所涉及到的主要议题和他个人的最新观点：

【4】截至 2011 年方闻个人发表文章及出版物一览，见 Silbergeld et al., *Bridges to Heaven* 1: 53–63。

- 艺术即历史，每件艺术品均保存着艺术自身辉煌历史中的某一片刻。艺术的历史绝不是其他历史的附属、寄生或图载。
- 博物馆是开展严谨研究和教育的场所。
- 书法与绘画在中国一切艺术形式中的主导地位，以及两者之间密切的历史关联。
- 中国艺术史的早期阶段，绘画和雕塑中再现性技法的并行发展。
- 笔法在晚期绘画史中至关重要。艺术家将其抽象地视作个人表达的一种方式，而不是一种再现性技法或目标。
- 师资传授谱系的典范意义。谱系不是风格史的替身，而是一种既能决定中国绘画史的延续性，也能指明其演变趋势的社会力量。
- 收藏与收藏家在帮助构建"艺术"以及持续塑造和重塑艺术史方面的重要作用。
- 经分析后确保以"确凿可靠"的作品作为构建确切艺术史基础的至关必要性。

上述这些基础性内容会在本书的八个章节中激发读者展开独立的思考。

第一章谈论书与画的密切关系。所涉范围最广，但从某种角度来看也是最难写的。诚如方闻的学生们所了解的，本章与方闻的众多讲座一样例证充足。也正因为如此，读者可能会难以发现由无数文化脉络所密集织就的潜在基底层。文脉自有逻辑，它们伴随着时代的流逝、物质与观念载体的对比（这或许是中国人全局思维的一个典型表现）而不断生长。当出现新议题时，它们需要在各个章节中被反复重申。但这并不是简单的重复。就好比一个人在前现代时期聆听一场发生在传统中国书画评论家、医生、风水师和思想史学家之间的讨论。在这场循环讨论中，他们每

个人都从各自的专业角度出发，强调相应的问题，最终却能平衡地汇合于中心点，达成一种共同语言和基本一致的思维模式。

将绘画与书法并论，是重要的古代传统之一。9世纪的张彦远是中国首位、也可能是最伟大的绘画史家之一。他正是由此开始了他的大规模研究并直接追溯到两者的肇始——书画同体，即"发由天然，非由述作……同体而未分"。后在人类实践过程中，两者才得以分化。[5] 当然，这多少只能算是传说，而不是历史。至于张彦远本人是否完全相信这点，也不得而知。将书画并论，其依据便是汉字的图像性。其实，这也并非完全准确。[6] 该观念更为根本的基础在于对书画笔法所共有的行为与情感因素的强调：包括强调毛笔的独特动觉、注重过程甚于结果、构造甚于基材、对主体对象的艺术表现甚于精准再现、自发和"自然"甚于技巧、（好比武术中的）精神甚于物质等等。上述此类并非自始至终都居于优势地位，而是主要有赖于自11世纪晚期以降逐渐凸显的文人观念。若想要现实接近于理想的话，那么还需要某些特定的条件。书法并非一种完全恣意的践习，艺术化的毛笔书写自有一套长期慎重形成的独特技法。这种技法由孩提时代的习练中逐渐获得。它并非依靠不羁的自由发挥，而是来自于对古代大师经年累月的临摹苦练。习书需要反复摹写，直至娴熟掌握毛笔的每个运转，才能感受到自如随性，由摹转向临。

具有讽刺意味的是：习书者放弃自由，恰恰就是为了获得自由。《论语》中有一句话颇合此意：

> 子曰："吾十有五而志于学，三十而立，四十不惑，五十而知天命，六十而耳顺，七十而从心所欲，不逾矩。"[7]

同样地，亦可借诗类比：正如诗通常被拿来与书作比，

【5】参见 Acker, *Some T'ang and Pre-T'ang Texts* 1: 61, 64。

【6】见 Boltz, "Early Chinese Writing"。

【7】Confucius, *Analects*, 88.

中国画自11世纪晚期开始也被文人作家们比作为诗。郭熙就曾引前人言："诗是无形画，画是有形诗。哲人多谈此言，吾人所师。"[8] 如今我们都能理解，诗与画是完全不同的艺术形式，它们存在着重大的差别。这样理解对两者都有好处。它们彼此相异，又互为补充。[9] 当方闻写下"书画同体"时，他的意思也不是表明两者等同。在他看来，书与画就像一对相互扶持的恩爱夫妻般彼此匹配。书与画的关系如此，它们与诗之间亦是这样的关系。三者的共同点在于：随性自如的境界固然令人神往，但训练与方法是不可避免的前置条件。唯有娴熟方能达到自如。总之，训练的基础在于熟练掌握先贤典范和大师技法。中国的诗同自由诗和需要慢颂长顿、但不讲究押韵和格律的散文差别较大。对韵脚与格律的规范运用需要掌握大量早期（唐代）发音的词汇。在律诗中，则需要借助一定数量的形式规律的声调模式来获得一种规范的音感。一首诗的格式通常会遵循早期著名范例的模式。这就像诗人要大胆地在先人面前展现自己智慧那般困难。而更加困难的在于要将诗句与其他新创诗歌进行自发匹配。现代西方以破格（license）来鉴别诗歌的方式与传统中国古诗的规约可谓相去甚远。

中国的画家、书法家和诗人，都会有各自崇仰的一派先贤大师。这些被崇仰的对象因人们审美品位、地域亲缘、阶级属性、个人脾性和熟悉程度等各种因素的差异而有所不同。艺术家们并不苛求纯粹的原创，而是希望能够承续并发展早前的风格世系，继而成为"大家庭"中的正式一员。5世纪画家、评论家谢赫的"六法"论影响深远，画家们据此传移模写、磨练画技。模写是对先贤典范的一种尊重，被模写则是先贤的一种回归。后世艺术家延续了艺术谱系的寿命，并通过注入新意来增强其持续的生机。但总体来看，后世的努力只是其中微乎其微的一小部分。只有旷世奇才或傻子才会指望实现更高的原创性。而17世纪初的董其昌就是这样一位天才。即便是他，也曾在自己名

【8】Bush and Shih, *Early Chinese Texts on Painting*, 158.

【9】参见如Edwards, "Painting and Poetry in the Late Sung"; 以及Chaves, "Meaning Beyond the Painting"。

不甚显的时候谈道：“或曰：须自成一家。此殊不然……岂有舍古法而独创者乎？”[10]

由精谨临摹之作的文化内涵出发，便出现了一种与欧洲近几个世纪以来的观点迥然有别的模仿和原创观。经过人们的精心传摹，那些备受珍视的老旧书画得以重焕生机，这种做法与作伪仅一步之遥。出于出售或交换的目的，一些中国的主流画家也通过临摹他人画作或请人“代笔”自己的作品来作伪（尤见第八章）。[11]1962年，方闻在《中国画的作伪问题》一文中就此进行过归纳：

> 创作一件完美伪作的能力……关乎技艺与尊严。而“诚实交易”所涉及的法律与道德问题从未获得关注。事实上，正是借助非常好的道德理由，甚至是更好的鉴赏理由，伪作的拥有者通常会尽可能地受到保护，以免得知真相……若有轻信之人出手购买，并因手中的伪作而自得其乐的话，那又何必去打碎这个可怜家伙的幻景呢？[12]

但中国人历来都会根据不同的创作动机来区别对待各类复制品，尤其注重区分纯粹临仿和刻意作伪这两者。方闻还谈道：

> 一些临摹、仿作或纯粹伪作的年代要远远晚于被模仿者所生活的时期。某些“画室”作品，当代临摹作品，或那个时代的平庸之作被错误地断代或归为某位大师名下，这或许是因为讹误，或是出于一厢情愿，或是一些交易商不诚实的手段所为。还有一些时代较晚的相对不太重要的作品，借助伪造的题跋以形成时代较早的假象。最后，还有部分作伪，如修改或过度修复的画作，以及中国独有的挖款或剥离原画。[13]

【10】Sirén, *Chinese on the Art of Painting*, 143.
【11】Bickford, "Huizong's Paintings," 453–513; Bickford, "Visual Evidence Is Evidence," 85–90.
【12】Fong, "Problem of Forgeries," 99. 更多关于该论题的内容，见Loehr, "Chinese Paintings with Sung Dated Inscriptions"。
【13】Fong, "Problem of Forgeries," 102.

相应地，中国拥有一套描述上述各类情形的术语体系：摹，循迹勾描；临，徒手精仿；"仿"则最为重要，是沿袭原作风格的创造性模仿。[14]由这些术语可以看出，"绘画"实践是作为开展研究和保护的一种正当手段。这种现象背后的文化环境是人们在视觉艺术领域内的敬祖意识与他们在祖庙内或家堂前时是同样强烈的。

但至于为什么这里的复制并不太受道德的约束，其背后还牵涉到另一条更深层次的原因：从哲学角度看，中国的本体论认为物质世界中的万物是其非物质的"道"的原初对应者，或者是在类似一种形而上的模型 – 范式关系中对"象"的复制或模拟。[15]正是由于万物总是或多或少地承袭了前者或他者的风格，故而原型与赝作间的差异即便没有完全消失，那也肯定是趋于缩小的。事实上，评论中国画尽管常常涉及"真假"，但两者的区别从来没有，乃至今时今日[16]也没有像在西方文化中那般重要。

基于这种日常实践模式和对待历史先例的态度，出现了一种反对彻底叛离过去，保守地经由缓慢演进而形成的历史。人们甚至在一生中都很难觉察出这种演进，期间会间歇性地出现刻意的历史性复古。中国的这种间歇性复古对应于欧洲从罗马式向哥特式，再向文艺复兴、巴洛克、浪漫主义，乃至现代主义发展的过程。诚如文艺复兴一样，人们在回望过去时，也在向前演进。方闻在第一章中写道：

> 中国艺术家认为历史发展不是新旧交替，而是后世艺术家为艺术赋予或重焕生机与本真所做出的一种不懈努力。[17]

类似地，人们一般不妄称独创，而是极尽中国修辞之能事，将个人的想法说成是不证自明和渊源久矣。在这一点上，孔子的说法最为精到："述而不作，信而好古。"[18]而

【14】Fong, "Problem of Forgeries," 105.
【15】见本书第六章。更多有关中国艺术理论的本体论内容，亦见John Hay, "Values and History"; Ledderose, *Ten Thousand Things*; Bickford, "Huizong and the Aesthetic of Agency"; Silbergeld, "Re-reading Zong Bing".
【16】W. Wong, *Van Gogh on Demand*.
【17】见本书第一章第38页。
【18】Confucius, *Analects*, 122, 略有改动。

公元前5世纪的哲人墨子则表达得更为简洁："古之善者则述之。"[19] 5世纪艺术家宗炳在中国最早的山水画著述中依循同样的修辞原则，通过与备受尊崇的写作相类比，来宣示山水画的文化地位。[20]

在过去数个世纪内，中国人的临摹复制不仅为后世留下了众多谜团重重的作品，也激发了现代艺术史家鉴别其真正作者的迫切愿望。刻意作伪只是鉴定者们所面临的众多问题中的一部分，或许还是一小部分。与刻意欺骗一样，保存原作风貌至少也能算得上是成就精谨复制品的重要动因之一。中国人在保存10世纪、甚至更古老绘画上的成就斐然。留存下来的也多是当时顶级杰作的复制品。今天，我们已很难将它们与原作区分开来，也几乎无法精准地断代了。[21]

书画之间的密切关联还有着其他内涵。一个是平面与立体这两种维度之间的较力，即再现幻象与画家认知自我幻象之间的角力。因此可以说，书法和雕塑对绘画的发展实施了两种相反的力量。绘画史朝着两个方向发展，而有时这种双向发展还是同时发生的。特别是像第三章中所谈到的，自11世纪起，书法开始对绘画发挥充分的影响。而在此之前，绘画和雕塑均对如何更有效地表现空间中的物象方面进行了长期探索。这意味着，在此前的数个世纪内，当雕塑家们通过强化负重形象的扭转（即方闻所指的从过去"凝固"的无空间感形象中"觉醒"过来，他将其比作希腊雕塑从古风转为古典风格的"奇迹"[22]）来提升人物或动物形象的自然性时，中国画家正在学习如何显著增强物象在平面绢帛和纸张上的写实幻效。难以断定是什么促成了这一长久以来的特殊发展轨迹。方闻认同贡布里希关于"形式与修正"的观点。虽然任何一代画家都无法想象自己能够方向明确地朝着后世数代画家的目标前进。但是，9世纪的张彦远却可以回溯他之前的六个世纪，并提出：

【19】Confucius, *Analects*, 122, 注释1。
【20】Silbergeld, "Re-reading Zong Bing."
【21】Bickford, "Visual Evidence," 85–90.
【22】见本书第一章第40、42页。当然，人们是否将这一"希腊奇迹"视作奇迹，是个人看法问题。较之希腊和罗马古典时期，我个人更偏爱希腊古风时期的雕塑。在我看来，前者是审美的衰落，直至退变到一种乏味的理想主义，最后沦落为一种粗鄙。

> 魏晋以降，名迹在人间者，皆见之矣。其画山
> 水，则群峰之势，若钿饰犀栉。或水不容泛，或人
> 大于山……列植之状，则若伸臂布指。[23]

　　方闻（与其他众多作者）还提出，早在再现性自然主义已臻其极的时代结束之前，11世纪的书画家、诗人、评论家、文人士大夫苏轼已经意识到，仅凭自然再现是难以成就好作品的。他认为："论画以形似，见与儿童邻。"在他看来，仅凭一处精到绝妙的彩点，作品即能立现高下。[24]这并不是说苏轼感到再现性技法有何不妥——恰恰相反，他认为其乃必要。[25]苏轼真正钟爱的画家是张旭的弟子、颜真卿之友吴道子。8世纪初至中叶，张旭和颜真卿革新了中国书法和视觉审美，令其更趋"持重""自然"。而吴道子继而又通过熔冶立体幻象与灵动的书法性笔法为中国画带来了新风。方闻曾引述苏轼之言："道子画人物……逆来顺往，旁见侧出。"[26]此外，他还引述过董逌："吴生之画如塑然，隆颊丰鼻，跌目陷脸。"[27]

　　绘画与雕塑的这种关系是本书的第二个议题。对于众多艺术史家而言，苏轼对绘画的影响标志着绘画的雕塑性开始减弱，书法性增强。但历史既不是线性的，也不是单一的。正如吴道子的作品（比苏轼的时代早三百余年）所显示的，绘画、雕塑和书法可以化合为一。再者，正如方闻在讨论笔法时所谈到的，书法始于单纯的二维形式，但逐渐趋向三维立体的"雕塑性"（尤以张旭、吴道子一代为甚）。在体现早于公元前3世纪笔法特征的"篆书"中，毛笔是垂直执握的，中锋行笔一以贯之，不见后世常用的侧锋和使转。篆书的难度在于，习书须有稳定的手和臂，方能墨迹规整、粗细恒常，不见欹侧且起笔收锋均保持圆润。而后世书体虽然本质上是在平面上创造二维书迹，但资深的鉴赏者可轻易地感知到书家执笔时在空间内的三维行运。就这样，书法也随着时间的推移而逐渐显现其"三维"

【23】参见 Acker, *Some T'ang and Pre-T'ang Texts* 1: 154–155。

【24】见本书第一章。关于苏轼的原话（就我所知，尚无完整英译），见苏轼：《东坡诗集注》，卷二十七，第22–23页。

【25】关于对苏轼深刻见地的过分简单化和误导性的理解，见Silbergeld, "On the Origins of Literati Painting"。

【26】Fong, "Problem of Forgeries," 107.

【27】Fong, "Problem of Forgeries," 107.

的特质。但是在讨论至少自4世纪晚期顾恺之时代即已出现，至14世纪时文人画家作品上常见的题跋时，一些中国艺术史家（最著名的是方闻的两位学生[28]）则认为这种二维的书写实践是与绘画的幻象本质相对立、甚至是相抵触的。简言之，就是两者的目的不同。这可以被视作一种信号，预示着后期中国画的基本取向从掌握再现技巧向认知媒材玄机的逐渐转变。画家们开始关注于平面本身所赋予的表现空间。数个世纪之后，欧洲绘画也出现了类似的转变。这种东亚笔法对现代和后现代西方绘画，尤其是布莱斯·马登后期作品的影响是方闻所特别关注的。

本导论所涉及的要点在本书第一章中均有所展开。也许，读者需要的不仅是一枚放大镜，还需要显微镜来发现它们。请准备好，这是方闻教学的一个风格特点！看似简单的东西绝不会像表象那般简单，看似无条理的东西也往往有着内在的逻辑。读者们需要穿越鸿沟，并穿过一条看似平常、实则复杂的道路。行路须专注，才能获得丰厚的回报。

在本书中，方闻还提出了另一些值得读者思考的基本问题。他谈道，由于中国的评鉴体系乃是基于世系传承，因此传统的艺术史学就是一部由典范大师所构成的历史。[29]这样，相较于现代西方艺术史，中国的记载更强烈地表现为一部例外主义（exceptionalism）历史。读者从中接触到的多为赫赫有名的"大师"，而较少涉及"名不显赫"的高手。中国人关注的是典型的艺术家及其艺术作品，而几乎不去触碰那些他们不喜欢的"坏"艺术家。结果，此类艺术家的作品也就只会在全球各大博物馆的库房内长期静躺着。这种差别对待（或倾向）在视觉艺术、文学和音乐的学术研究中相当普遍。人们会给予巴赫、贝多芬等旷世奇才以足够的关注，但很少会去在意天赋异禀的作曲家和小提琴家、贝多芬的密友弗朗兹·克莱蒙特（Franz Clement）。这种历史拣选法的经典原理直至托马

【28】John Hay, "Poetic Space," 173–198; 关于石守谦在该研究上的贡献，见Hay, 173–176。
【29】见本书第一章第40页。

斯·卡莱尔（Thomas Carlyle）1841年出版的《论英雄、英雄崇拜和历史上的英雄业绩》一书方才提出。为了打破这一规约，从而构建一部规范的中国艺术史，人们已经付出了一些努力，但还是不够。这部历史将涉及非精英主题、女性艺术家、为普通群众的一般用途而创造的世俗形象，以及关于售卖、交换和材料成本等问题。由于缺乏此类问题的相关证据，因此实现起来十分困难，但也并非完全不可能。[30]方闻在本书的第五章中回顾了他的博士论文。对12世纪名不见经传的画家周季常和林庭珪所绘大德寺《五百罗汉图》的分析，是方闻应用中国画风格分析法的最初案例。他将《五百罗汉图》作为他方法论推演的基础，并鉴辨出这两位名不见经传、几乎被人遗忘的艺术家分别承担了百幅《五百罗汉图》的哪一部分。与此同时，当再现性的"自然主义"在中国绘画史上仍处于巅峰之际，方闻通过缜密的分析揭示了令两位艺术家的作品成为时代产物和特定时期风格代表的图式规约。

读者或许在第六章中可以最直接地了解到方闻关于历史变革的看法，尤其是14世纪之后的复杂时期。他认为，"历史是对变革的记录"，这并不像听起来那般简单或在预料之中。[31]罗樾曾表达过一个著名的观点："历史学家关注的是风格的产生，而非它们的存续。"[32]（我们可将"关注的是……而非"理解为"仅仅关注"。）而以已故奥斯卡·汉德林（Oscar Handlin）为代表的社会史家的观点则更为包容。它吸收了中国的传统看法，比较重视存留与延续。

> 历史关注的焦点是延续性，而延续就意味着同一元素的存续。虽然历史学家必须关注突变，但他们也必须重视延续性元素。承认变革中存在延续，必然会得出一条结论，即延续是必然、突变则是偶然的。[33]

【30】如James Cahill, *The Painter's Practice*; Cahill, *Pictures for Use and Pleasure*。

【31】见本书第六章。

【32】Loehr, "Some Fundamental Issues," 188.

【33】Oscar Handlin, personal correspondence with fellow historian Merle Curti, 10 June 1947, in Novick, *That Noble Dream*, 391–392.

在第六章中，方闻引述并反驳了贡布里希关于进步和原始主义的观点。他反对贡布里希对原始主义的否定。在他看来，原始主义构成了中国艺术实践中复古与存续的基础。[34] 当然，方闻的目的不是要探讨社会史，而是希望唤起人们对他关于黑川所藏董元（源）画作的断代结论的传统理解（见第四、六章）。他认为，此作为大师董元的后期作品，而不是（贡布里希式）西方观念所认为的简单而近乎孩童式的早期作品。于方闻而言，这一断代结论是理解此后中国画历史、及其基于特定文化惯性或存续上的变革，以及它基于古风形式（或贡布里希的"原始主义"）的"演进"的关键。但方闻引述贡布里希的目的绝不是为了反驳他。实际上，他是贡布里希将时代风格解释为一连串"图式与修正"学说的拥护者。方闻不仅采纳了他的这一学说，并将其作为他教授14世纪之前早期中国艺术的核心理论。但对于此后的中国艺术史，方闻则将其视为是后模拟的（post-mimetic），且依据不易受到时期影响的原理在运作。时代风格是鉴定的基本依据，但它本身是存在问题的。后期中国绘画上的复古明显是对该观念构成了特别的挑战。不同时期的各种风格，或新或旧、旧亦如新，都有可能同时出现。在方闻看来，赵孟頫是中国艺术史上最关键的艺术家之一。正如普林斯顿大学艺术博物馆所藏的《谢幼舆丘壑图》和大都会艺术博物馆所藏的《双松平远图》、台北故宫博物院的《鹊华秋色图》和故宫博物院的《水村图》等这些作品所反映的，赵孟頫能够在相对短暂的时期内创作出如此众多的作品，且面目各异。要想在缺乏外部资源的情况下借助风格确定这四幅作品的年代，是任何一位中国或西方的鉴定家都会深感棘手的事情。而要想厘清这一序列的内在逻辑，对每一位艺术史家都是一种挑战。

方闻对当下艺术史"危机"、[35] 年轻一代对鉴定发展之现实局限的警觉，以及他们通过时代风格的单维模式接触

【34】贡布里希对后印象主义各个流派的原始性转变并不感兴趣。相反的观点，见Fong, "Archaism as a 'Primitive' Style"。

【35】Fong, "Why Chinese Painting Is History," 258.

该领域现状的看法，都出现在了方闻纪念文集中：

> 所有这些（艺术史序列）都是暂时的，它们的建立必然要借助通盘的思考。中国山水画的发展阶段可不像英国国王的继位。它们是假设的、示意性的建构，并非历史真相……中国画的故事不止一种，它采用多种结构在纸绢上演绎墨色的关系。毕竟，这些内涵丰富的形象会随着时间的推移演化出更多的意味，自始至终都令我们神往。[36]

但那些以为重视鉴定的方闻会不假思索地反驳这一观点的人可能会感到意外。我们将发现，方闻通过回顾早期绘画的"文化传记"来展现这些作品对后代画家及画作的反复影响，已充分准备好投入"相对主义的因而也是后历史的"实践中。[37]

第二、四两章谈论的是在人们崇仰典范大师及其伟大作品，并会据此调整风格和标准的文化环境中，领会"奠基典范"式"杰作"的必要性。需要认识到的一点是，确凿无疑的伟大作品是如何逐渐在历史进程中被这些大师及其作品流变不居的观念所取代的。但历史学家的职责在于恢复，或至少是重振衍生作品的历史原创性。这两章中论及的典范大师是两位备受尊重的早期画家。他们在中国艺术史构想中生平明确，能够告诉我们形成那种构想所需的价值与动力。首先是人物画家顾恺之。方闻希望说明"顾恺之的意义总是取决于观者的眼光，而并非创作当时的对象本身"。而顾恺之本人也经由观者中的后世画家之笔而得以重生。以李公麟为例，他将顾恺之的人物衣褶风格以纸本白描的形式加以发展。通过将4世纪的顾恺之尊奉为人物画家最早的典范大师，并推广这位文人画家的书法笔法，李公麟还明确了中国画复兴或复原阶段中的"早"的概念：就顾恺之而言，"早"并不意味着与原始主义或

【36】Bickford, "Visual Evidence Is Evidence," 90–91.
【37】见本书第二、四两章。

某种野蛮开蒙有什么关联，而是展现出一种堪称"古典"的、受制的、开化的优雅。而赵孟頫和陈洪绶等较顾恺之更晚的复兴主义者，则为不断发展的后顾恺之传统做出了自己的贡献。所谓典范大师就是借助自身作品的适应性来激发他人并预留发挥的空间。两位里程碑式人物中的另一位是山水画大师董元，他被视为"13世纪末宋元激变时期认识到'形似已臻极致'的艺术家之原型与典范"。[38] 正是出于董元的偏好与取向，方闻才形成了对其作品发展历程的认识：由早及晚，作品并非从简单到复杂。恰恰相反，而是从对复杂造型和自然肌理的表现走向书法般的简单状貌与笔法。正如李公麟回归到顾恺之的"古风线条"一样，董元的成熟作品也是一种"复"。只是，董元找不到可供复古的较之更早的大师。于是，他不得不基于简单纯粹和"原始"的笔法、线条与点画来自创典范。

第六、七、八章则将这些方法论原则更广泛地应用到了传统中国绘画史的尾篇。方闻注意到清初宫廷是如何通过吸收董其昌一路的风格传统来创制出一种朝廷认可的"正统"。这一做法恰恰扩大了个性化特征明显的石涛和八大山人等的风格在17世纪中叶直至20世纪期间的后世影响力。石涛即为一位"复"古的典范人物。其笔法是与自顾恺之式的"原始"古风和复古主义者的复原对象完全相对立的。若李公麟回归顾恺之的传统是谱写了"简单"风格的新篇章的话，那么石涛的复古则是一种难以名状的、无特定大师的、非具体人物式的"混杂"。他宣称画家必须控制并掌握这种"混杂"，从而达到驾驭艺术的境界。但从顾恺之到石涛，无论绘画笔法的差距有多远，书法性笔法也终究可以被视为能够取代11世纪之后幻象主义中国画家所建立的图解的东西。从简素到复杂，从平淡到灵动，从个性和比例之人到观念中的宇宙，随着时间的推移，这种书法性笔法也逐渐被规约化、编集化和名物化。

本书结尾的第八章，方闻通过回顾其1959年发表的最

【38】见本书第二、六两章。

早的重要期刊论文，[39] 将他的方法论应用于20世纪和21世纪的中国画上。他在鉴别中国画时，运用到了自己的方法论验证法，并展示了历史是怎样严重地受到了那些未经严格风格分析的绘画题跋的误导。通过厘清清初画家石涛（当时在日本最著名的中国文人画家，现在在美国也是）的生平和他与皇族表亲八大山人的关系，方闻在近三十岁时便获得了国际的关注。方闻的成功在于他揭示了20世纪画家张大千（当时还十分活跃，去世后成为全世界国际拍卖会上成交价最高的画家之一）是最大的作伪高手（见本书第八章）。这里，方闻还谈到了他眼中两位最优秀的年轻画家，以及他将他们归入张大千一路的原因（与作伪无关）。作为方闻先生在普林斯顿的继任者，我有幸曾与他进行过密切的合作。方闻在该章中仅勾画了一个大致框架，而我将接过之后的工作，并实现他的最终目标。

这篇导论题为《书法、雕塑和绘画的离合之变》，其题意主要指向绘画与雕塑和书法的关联，即在第一个千年中绘画与雕塑的关系以及在刚刚过去的千年中绘画与书法的关联。除了这些以及上述问题以外，本书的内容还有许多。我们鼓励读者进行独立观察和思考，这才是良好教学的主要目标。中国画的最大魅力在于其内涵，期待着人们对此进行深入的思考。我对本书的评价与推荐在于：与眼见相比，方闻的思想与文字背后的内涵要渊博得多。

【39】Fong, "A Letter from Shih-t'ao." ┃

# 第一章　书画同体

9世纪张彦远在其著名的《历代名画记》（847）中曾精辟地指出："书画异名而同体。"我们将由此入手，探讨中国书法与绘画的密切关联。知名汉学家艾惟廉（William Acker，1907—1974）将此说译解为："书与画名称虽异，但质本归一。"[1]但实际上，张彦远艺术评论语境下的"体"类似"文体"（文风）、"书体"（书风）和"画体"（画风）中的"体"，乃特指艺术家的"身体存在"或"风格"。据此，我们逐字释读后可得：书（书法）画（绘画）同（具备相同的）体（个人风格或风格传统）。书与画皆为历代艺术家所呈现的"图载"，因此"书画同体"的理念将帮助我们迈进那个将艺术化的"状物形"视作艺术家之"表吾意"的中国视觉空间。

8世纪时，唐代大师张璪（约活跃于766—778年）形容其笔下的山水为"外师造化，中得心源"。[2]而正是基于这种二元思维，中国画才得以始终兼顾到"状物形"与"表吾意"这两个方面。中国画的关键在于其书法性笔法。而一件书法性画作的要旨当为"笔迹"或"墨迹"——即艺术家自身形体存在的外延。

诚如大卫·罗桑德（David Rosand）所揭示的，"再现"（representation）与"表现"（presentation）的相对关系同样也是西方鉴赏传统中的一个核心问题。[3]西方的手绘传统至少可以上溯至普林尼"阿佩利斯的线条"逸闻。[4]因此，对于西方艺术史学家而言，源远流长、著述详备的中国艺术传统，也算不上是完全陌生的领域。中国艺术传统重视个人艺术实践，体现着"再现—表现"的辩证关系。早年关于蒋彝（1903—1977）和王季迁（1907—2003）所称"笔法美学"的探讨虽然未能引起重视，[5]但他们所强调的"书画同体"论，却不仅揭示出书与画乃中国"一枝双蕊"的艺术实践，更阐明了两者的历史发展与成就。

本章内容曾刊于 Chinese Calligraphy: The Culture and Civilization of China, trans. and ed. Wang Youfen, New Haven: Yale University Press; Beijing: Foreign Languages Press, 2008。

【1】张彦远：《历代名画记》卷一，第1页，见于《画史丛书》一，第5页；参见 Acker, Some T'ang and Pre-T'ang Texts 1: 65-66.

【2】关于张璪，参见张彦远：《历代名画记》卷十，第121页，见于《画史丛书》一，第125页。

【3】见 Rosand, Meaning of the Mark；Rosand, Drawing Acts，特别是第一部分第五章"The Legacy of Connoisseurship"。

【4】Rosand, Drawing Acts, 6-7.

【5】Kuo, Discovering Chinese Painting, 82.

# 状物形，表吾意

在我们广义的语言和再现系统内，中国的表意文字建立起了一种形式规约。[6] 中国人相信，古代圣人初见"河出龙图，洛出龟书"之时，便是文明肇始之际。5世纪时，文人颜延之（384—456）认为，"图载"有三：一为揭示自然之道的《易经》卦象，"图理"是也；二为文字象形或所"书"之字，"图识"是也；最后乃是体现自然形象的"画"，"图形"是也。[7] 与卦象一样，艺术家借以"表吾意"的书画亦被视作兼具功能实用与奇幻神力。书法史家张怀瓘（8世纪初）曾强调，通过书写行为，艺术家在翰墨之中得以重新唤起赋予文字以节奏与架构的、最先为圣人所见的宇宙神力。[8] 这就意味着，作为符号的图像不仅存乎图像本身，还存乎创制符号的画家或书家的身心之中。因此，艺术家们自为亲书的中国书画也就成了他们各自的"心印"。[9]

在早于公元前1300年的商代青铜礼器上，可见徽记式的祭祷铭文。文字先以兽毛制成的尖毫笔写成，继而在陶范上刻写后再铸成铜器。此类铭文呈"圆""方"两种笔风。中锋"圆笔"（图1.1）体现出书家油然自发的表现力，而"方笔"（图1.2）的间架则借助或圈围、或方正、或曲折的精准图形，彰显出蓄力制衡的气度。作为中国书法的两大基本技法，"圆""方"之笔还令人联想到"天圆地方"的古老信仰。[10] 从形态学的角度看，"方"笔示意"平正"，"圆笔"则表现"圆媚"。但无论是哪种笔风，唯有书艺和刻工相辅相成，方能使金文在刻铸之间兼济精准与畅达。

河南安阳殷墟五号墓的墓主为王后"妇好"（约前1300），墓中出土的青铜大方鼎内壁上可见"后母辛"（图1.1）三个优美的文字。它们既象形（右侧"母"字呈一屈膝下跪妇人的形象），也表意（"辛"字指代十天干之第八，表示妇好排行第八）。[11] 在平整的铜器表面，文

【6】中国古代有关语言和再现的保守主义观点，参见Hansen, *Language and Logic in Ancient China*, 72-87。

【7】见张彦远：《历代名画记》卷一，第1页，见于《画史丛书》一，第5页。

【8】关于张怀瓘，见黄简等编《历代书法论文选》一，第209页。现代学者高友工在评论张怀瓘此段言论时写道："作为抒情性的体验，书法聚焦于实施阶段，这是艺术家力量的物化……欣赏书法就是在头脑中重现行为动作。因此，书法的行为实践仅在精神模式下才具有价值。"见Kao, "Chinese Lyric Aesthetics", 75。

【9】郭若虚：《图画见闻志》卷一，第9页，见于《画史丛书》一，第155页；Soper, *Kuo Jo-hsü's Experiences in Painting*, 15。

【10】关于"圆—方宇宙观"，见Tseng, "Diagrams of the Universe," 11-118。关于中国书法史上的"圆""方"笔技法，见康有为：《广艺舟双楫》，第50-53页。

【11】见Fong, *Great Bronze Age of China*, 183, 文中该三字被误识为"司母辛"。

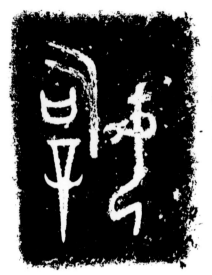

图1.2

图1.1

图1.3

图1.1
篆书"后母辛"（"圆"笔）
青铜大方鼎铭文拓片
约前1300年
出土于河南省安阳殷墟五号墓
器高79.6厘米；
口沿64厘米×47.6厘米；
重117.5公斤
中国社会科学院考古研究所藏

图1.2
篆书"亚宪"（"方"笔）
青铜方罍铭文拓片
前14—前13世纪
器高53厘米；重29.6公斤
上海博物馆藏

图1.3
"日庚都萃车马"印
前4世纪
7.3厘米×7.3厘米

字轮廓彼此契合并形成一种平面架构，其缜密的有机形态在空间内自由运动。迈耶·夏皮罗（Meyer Schapiro，1904—1996）在其颇具影响的《视觉艺术符号学中的若干问题：图像—符号的场域和工具》（On Some Problems in the Semiotics of Visual Art: Field and Vehicle in Image-Signs, 1969）一文中，分析了"存在于印刷或绘制的语言符号中的……一种具备潜在表现力的场域"。他指出："周遭空间必然不仅被视作格式塔心理学意义上的场所，而且也会被视为（图形）主体的一部分，并影响其特点的形成。"[12] 在一枚"日庚都萃车马"战国（公元前4世纪）玺印（图1.3）上，书家的粗犷笔法纵横捭阖，阳刻文字的周边空间成为与文字分离、却又从属于它的一片开阔场域，而图形本身继而又成了书家形体的延伸。书写是一项复杂的行为：它同时牵动着艺术家的手、体、目与思。由于传达汉字图符含义的行为发端于创制符号的艺术家本人，因此古代中国人就认为，书法同时兼具"再现"与"表现"两种功能——即图符的含义不仅存在于图像本身，还存在于符号创制者的身心之中。

据中国的天体观，文字的"圆""方"之笔会深入黏土或青铜表面而激发出一种阴阳关系，并由此生发出"线与面""面与块""正与负""骨与肉""刚与柔""干与湿"的辩证交互，继而将宇宙万物的一切玄奥神机包罗其间。据传，艺术家兼书法家蔡邕（131—192）有论（但可能作于7世纪）："夫书肇于自然，自然既立，阴阳生焉；阴阳既生，形势出矣。藏头护尾，力在字中，下笔用力，肌肤之丽。"[13] 书者若偏欹取势，即得方侧之笔；若悬笔直握、藏锋不露，则可见圆笔中锋。欹侧锐利、方转取姿之笔通常需要指腕的腾挪，而内敛的圆笔则是借助手臂的提按传递出一种笔力扛鼎的气势。由于书法性笔墨能够切实体现具备内涵的表现性架构，因此作为图像符号的它也就成了图像表现的基础。

【12】Schapiro, "On Some Problems in the Semiotics," 223-242; 亦见Schapiro, Theory and Philosophy of Art, 1-32。
【13】蔡邕：《九势》，见于《佩文斋书画谱》卷三，第1a页。

图1.4

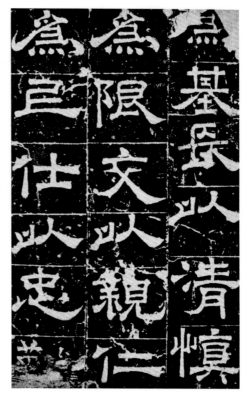

图1.5

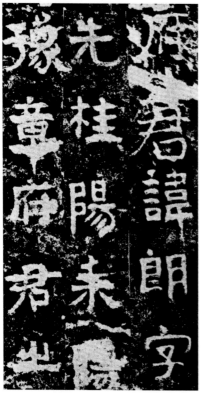

图1.6

图1.7

随着汉末楷书的形成，公元 3 世纪初出现了一种取法名碑、熔铸古体的折衷主义趣味。魏都洛阳太学讲堂的《三体石经》（约 240—248，图 1.4），碑文每字皆用大篆、小篆和汉隶三体写刻。这种三体并置的碑文引导读者汲古求新，探求不同于以往的字体风貌。此后，又可见《大将军曹真残碑》（约 235—236，图 1.5）参篆入隶；《吴九真太守谷朗碑》（272，图 1.6）楷隶兼施，而《天发神谶碑》（276，图 1.7）则趋向于方正的篆体古意。

汉（前 206—220）灭后，中国迎来了长达四百年的六朝时期，或称"分裂期"（222—589），中华文明在艺术、音乐、文学和思想领域经历了一次全面鼎革。公元 1 世纪前后，毛笔取代刻刀成为主要的书写工具。自此，书体迅速发展成最终的草、行和楷（正），诸体俱备。毛笔书写亦成为一种崇高的艺术形式。据 5 世纪初史学家羊欣（370—442）载，铭石、章程、行狎，三法皆世人所善。[14]

4 世纪时，"书圣"王羲之（约 303—约 361）成为书法史上创达"通变"的一位典范。这位诸体备精的大家结合草隶与真楷，创制出了自由纵逸的"行狎书"。《行穰帖》（图 1.8）初唐摹本（双钩廓填）所表现出的（传）王羲之草隶的婉转笔法，在索靖（239—303）《草书势》中有过精妙的譬喻：

> 婉若银钩，漂若惊鸾，舒翼未发，若举复安……海水窊隆扬其波，芝草蒲陶还相继，棠棣融融载其华……又似乎和风吹林，偃草扇树……玄螭狻兽嬉其间，腾猿飞鼺相奔趣。[15]

作为东晋（317—420）草隶的范本，王羲之的《行穰帖》与楼兰出土的一件 4 世纪初残卷（图 1.9）颇为相似。[16]诚如 7 世纪晚期草书家、理论家孙过庭（648？—703？）所言："真以点画为形质，使转为情性；草以点画

图 1.4
《三体石经》（局部）
约 240—248 年
拓片

图 1.5
《上军大将军曹真残碑》（局部）
约 235—236 年
拓片

图 1.6
《吴九真太守谷朗碑》（局部）
272 年
拓片

图 1.7
（传）皇象（约活跃于 220—279 年）
《天发神谶碑》（局部）
276 年
拓片

【14】羊欣：《采古来能书人名》，见于《佩文斋书画谱》卷八，第 3a 页。
【15】索靖：《草书状》，见于《佩文斋书画谱》卷一，第 8b-9b 页。
【16】见《书道全集》第 3 册，图 61-62、66、75-76、77-82。

图1.8
王羲之（约303—约361）
《行穰帖》唐摹本
卷 硬黄纸本
帖：24.4厘米×8.9厘米
美国普林斯顿大学艺术博物馆藏
1951级艾礼德遗赠
（1998—140）

图1.9
新疆楼兰文书手稿
4世纪初
纸本墨笔

图1.10
（传）王羲之（约303—约361）
《平安、何如、奉橘三帖》（局部）
7世纪摹本
卷 硬黄纸本
26.7厘米×46.8厘米
台北故宫博物院藏

【17】孙过庭：《书谱》，见于《佩
文斋书画谱》卷五，第24a-24b页。
见Chang and Frankel, *Two Chinese
Treatises on Calligraphy*, 3-4。

【18】Fong, "Wang His-chih Tradition,"
249-254.

【19】Lu, "A New Imperial Style of
Calligraphy," 494-534.

为情性，使转为形质……（二者）回互虽殊，大体相涉。
故亦旁通二篆，俯贯八分，包括篇章，涵泳飞白。"[17] 王羲
之在此虽也保留了部分篆籀或碑铭的意味，但在执笔书写
间却又进行了新创，使墨字成为其个人形迹的一种记录。

《平安、何如、奉橘三帖》（图1.10）是王羲之"行狎
书"的另一件初唐摹本。相较于金文"后母辛"（图1.1）
三字，此处的"平安"两字将王羲之不蹈古体窠臼、脱尽
僵滞朴拙之后的风貌展现得淋漓尽致。由此，我们得以体
会到王羲之悬腕执笔、中锋使转、书风纵逸、八面出锋的
风范。其行笔先右后左，再趋左向右，直至以中锋收于长
笔一竖，书家身手相逆，"圆"笔开合，一气呵成。一字
既毕，稍作停顿，转书次字，书家的体态应单字或连字
的编排而不断变换。在此，羲之以书传意——"漂若惊
鸾""海水宄隆扬其波"——其对文字的再现成了一种自
我的表现。王书飘忽使转的用笔，流变不居的笔速和锋向，
在形式布局中形成了一种透视短缩和三维空间感。通过精
研各种体势和心摹手追自然之象，集各种书风之"大成"
的"书圣"王羲之由此在书法艺术史上建立了一种新"典
范"。在此后的中国艺术史发展历程中，研习王书墨迹（原
迹或摹本）成了众多书风迭继复兴的基础。[18]

4世纪时，王羲之以毛笔在纸面挥洒的这种"行狎
书"，代表着对官方提倡的铭石书风的一种叛离。卢慧纹
在研究5世纪晚期北魏（386—534）新兴的铭石书风时认
为，石刻文字（图1.11、图1.12）通常是常规纸本手书的
数倍之大，因此北魏铭石书的"方体"几何间架实际沿袭
的是东汉都城洛阳的碑刻正统。"典型的'方笔'风格是
书家和刻工协作的结果，其间书家会考虑到媒材的特性和
刻工的用具，借凿石之效发挥自身优势。"[19] 换言之，官
方意识形态、社会功能和书风存在着内在的关联：皇权正
统取用端伟的正楷，而个人纵情则多偏爱自由的行书。在
王羲之的行书风格中，饱含着一种以新兴个人主义和尊重

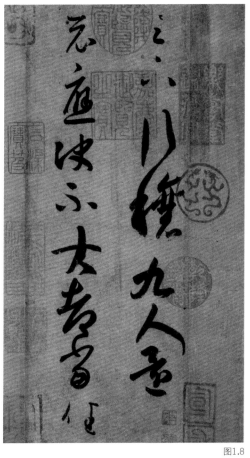

图1.8

图1.9

图1.10

历史传统为特征的时代气息。至初唐，王羲之书法的纵逸风格因得太宗（626—649 年在位）的青睐而被朝廷奉为圭臬，继而为新楷书的形成奠定了基础。其时，书坛领袖欧阳询（557—641）、虞世南（558—638）、褚遂良（596—658）和颜真卿（709—785，图 1.13）等人为统一的新王朝建立了新范式，从此迎来了书法史上不断重演的兴衰更替。[20]

## 谱系式中国艺术史

传统的中国艺术史学以古代文化典范之谱系，即张彦远（9 世纪中叶）所谓的"师资传授"为基础，讲究从典范大师的风格传统入手解读书画史。后世艺术家则通过"神会"先贤的风格传统来汲古求新。[21]《行穰帖》（图 1.8）笔法使转不拘，是传说中"书圣"王羲之真迹的稀有摹本，后人视其为典范大师的重要"墨迹"与个人形迹。数个世纪以来，人们反复摹拓这一范本，留存下无数碑帖刻本（图 1.14）。典范大师的风格及其"基因"变体可以被视作一种 DNA 印记，后世的艺术语汇皆肇始于此。而这种艺术复制过程与人类学中的谱系概念是一致的。

理解中国艺术史的关键在于认识文化典范的内在价值，通过这些典范式的中国艺术家来思考历史之"变"。在西方思想家看来，世界或遵从神的旨意，或受制于科学进步。而古代中国人则认为，宇宙并不存在一个外在的终极动因或意志，而是以恒常之"道"构成各种自然或非意识之"变"。东周（约前 770—前 256）末年，集各种古代思想学说之大成的孔子（前 551—前 479）亦在《论语》中自视为"述而不作，信而好古"之人。六朝文学评论家萧子显（489—537）认为，"若无新变，不能代雄"。同时，鉴于"变"的形式并非被视作一种指向既定目标的技术进步，而是通过悟"道"来掌握"变"的一种不懈努力，《文

【20】Goldberg, "Court Calligraphy of the Early T'ang Dynasty," 189-237; Fong, "*Chinese Calligraphy: Theory and History*," 37.

【21】张彦远：《历代名画记》卷二，第19-21页，见于《画史丛书》一，第23-24页；参见 Acker, *Some T'ang and Pre-T'ang Texts* 1: 160-176; Fong, "Why Chinese Painting Is History," 259-264, 261。

图1.11　　　　　　　　　　　　图1.12　　　　　　　　　　　　图1.13

图1.11
《始平公造像记》（局部）
498年
龙门古阳洞北侧碑刻拓片
75厘米×39厘米
故宫博物院藏

图1.12
《张猛龙碑》（局部）
522年
拓片
23.6厘米×13.5厘米
日本东京都书坛院藏

图1.13
颜真卿（709-785）
《颜氏家庙碑》（局部）
779年
拓片
330厘米×130厘米
日本东京都书坛院藏

【22】郭绍虞：《中国文学批评史》，第84、89页。刘勰写道："夫青生于蓝，绛生于茜，虽逾本色，不能复化……故练青濯绛，必归蓝茜；矫讹翻浅，还宗经诰。斟酌乎质文之间，而隐括乎雅俗之际，可以言通变矣。"见 Shih, *Literary Mind and the Carving of Dragons*, 167。莫琳·罗伯森（Maureen Robertson）（"Periodization," 12）写道："在早期的中国文献中，最常见的莫过于从简单的二阶形式向详细阐释连续'变革'的线性发展模式。"然而，鉴于以自由生发和现象转换为特征的宇宙观，中国人所谓的"变"绝非"线性"或"单向"的。这样，中国的"复兴主义"在中国艺术史晚期阶段便再次迎来了多元化。见 Fong, "Archaism as a 'Primitive' Style," 89-109。

【23】Clunas, "Commodity and Context," 251.

【24】Gell, *Art and Agency*, 139-140.

【25】如上所注，据传孔子实现了"集大成"。

【26】关于董其昌对倪瓒与巨然的评价，见本书第七章；石涛关于郭熙的评价，见 M. Fu and S. Fu, *Studies in Connoisseurship*, 47。

心雕龙》的作者刘勰强调，通过悟"道"来复古求新，应该源自"通变"（创化之变，或曰"转化"），而非"新变"（革新之变，或曰"为变而变"）本身。这样，结合新的视角和综合方法探求渐进的"变"与持续的"复古"的发展模式，便成了研究中国艺术和文化史的有效途径。[22]

在研究明中期画家文徵明（1470—1559）时，柯律格（Craig Clunas）曾借用人类学家阿尔弗雷德·盖尔（Alfred Gell）的"分形关联个性"（fractal, contextual personhood）概念来阐释文徵明（和其他元以降的文人画家）是如何以"众多（古代大家的）'风格'"进行创作的。[23]盖尔运用来自南方群岛鲁鲁土岛的波利尼西亚"分形神"木像（图1.15），即"无数小神像重复构成的神明个体"形象，来说明"分形个性"的概念是如何"克服自我与社会、众艺和全形、单体与群体等典型的'西方'式对立的"。盖尔认为："谱系是对个体复合化、复合体单一化的关键譬喻。"[24]传统的谱系式中国艺术史学，尤其是文化"集大成"的概念，[25]完全契合"物质和视觉遗迹"角度下柯律格关于中国后世画家"分形关联个性"的理论。

由于在西方艺术批评中，"自我"一词隶属于历史学与心理学范畴，因此我们有必要考察其在中国文化语境下的实质。中国画家的"自我"在每一处个性化的笔触中所表达的书法特点是什么呢？通过援书入画，宋以降的文人画家新创了一种图形语言，它以风格为抓手来反映历史、传递内涵。传统中国艺术史强调的是个体"新变"，而非整体"演进"。正如16至17世纪时，董其昌（1555—1636）借助10世纪巨然（活跃于约960—995年，董其昌认为他对倪瓒产生过影响）的一幅作品来"摹仿"14世纪倪瓒（1301—1374）一样，石涛（1641/42—1707）也坚称其雄伟的《庐山观瀑图》（约1697）堪比11世纪大师郭熙（约1000—1090）之作。[26]中国艺术家认为历史发展不是新旧交替，而是后世艺术家为艺术赋予或重焕

图1.14

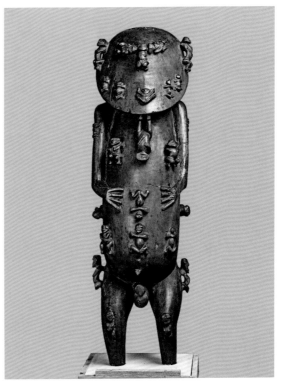

图1.15

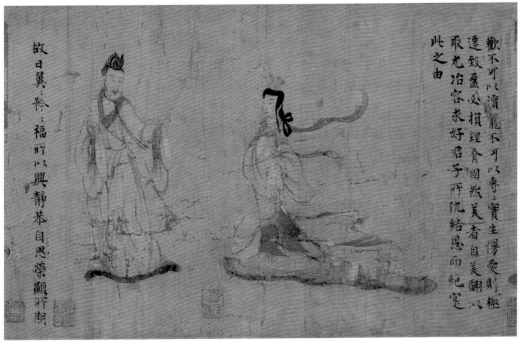

图1.16

生机与本真所做出的一种不懈努力。古代大师被置于非历史性的连续体中来看，而后代大师则通过对自然和艺术的内心观照来达到自我实现，从而成为与古代大师比肩的人物（即盖尔定义的"多元［造就］单体"），而不仅仅是追随先贤的后辈。这样一来，后世艺术家也终究成为了先贤。例如，17世纪60至70年代，年轻的正统派大师王翚（1632—1717）就曾以一己之"变"震撼众多师友，遂被赞以"五百年来从未之见"。[27]

中国的艺术评论素以世系传承为宗，因此传统的艺术史学即成了一部典范名家史传。再者，以价值论，中国的艺术史学将"表现"置于"再现"之上，故而传统评论也素以书法性"表现"为重，模拟"形似"为轻。在《历代名画记》中，美术史家张彦远阐述了中国人物画的典范自顾恺之（约344—约406，图1.16）、经张僧繇（约活跃于500—550年）至吴道子（约活跃于8世纪中期）的递传过程。在张彦远看来，这种递传并非是"模拟再现"的演进。相反，他是从书法性的角度出发来看待人物画自顾恺之（4世纪）向吴道子（8世纪）的发展。张彦远将顾恺之的线描风格比作钟繇（151—230）的古体书法，又把吴道子的飞扬笔法同"书颠"张旭（约活跃于700—750年）的狂草联系起来，写道："张、吴之妙，笔才一二，象已应焉……离披点画，时见缺落，此虽笔不周而意周也。"[28]

中国艺术家在再现人物时并不遵循解剖学方法，其山水画也不讲究西方欧洲的"几何光学"透视法。尽管并不采取科学的方法来模拟自然，但中国却在8世纪唐代时即掌握了自己独特的图像幻视技法或"虚拟空间"。[29]顾恺之认为，中国人物画讲求"以形写神"，即在"状物形"时追求"形似"（符合双目所见）之外，还需借助笔法来"表吾意"，从而寓物以"气"或达到"传神"。[30]自汉末至唐（3世纪初至8世纪初）的育成阶段，中国的人物再现经历了从僵滞的古代正面律逐步向自然主义和三维空间

【27】见本书第七章。

【28】张彦远：《论画六法》，见于《历代名画记》卷二，第19-21页，见于《画史丛书》一，第23-24页；参见Acker, *Some T'ang and Pre-T'ang Texts* 1: 160-176, 23; Fong, "Introduction: The Admonitions Scroll," 20.

【29】关于"虚幻空间"与"再现"在世界不同文化中的应用，见Summers, *Real Spaces,* 特别是第六章，"Virtuality," 431-548.

【30】屈志仁（James Watt）引述东汉文献；见Watt, *China: Dawn of a Golden Age,* 29。

图1.17　　　　　　　　　　图1.18　　　　　　　　　　图1.19

图1.17
云冈第六窟佛像
约480年
砂岩
山西省大同云冈

图1.18
阿弥陀佛像（"西方极乐世界"教主）
约575–590年
大理石
高268.6厘米
基座宽100厘米，纵80厘米
加拿大多伦多皇家安大略博物馆藏
乔治·克罗夫茨藏品（923.18.13）

图1.19
菩萨立像
8世纪初
石灰岩
高101.7厘米，宽40.9厘米，厚26.7厘米
美国华盛顿史密森学会弗利尔美术馆藏
查尔斯·朗·弗利尔捐赠（F1916.365）

图1.21
《山底清坐图》
8世纪
琵琶拨面彩绘
日本奈良正仓院藏

图1.22
《隼鸭图》
8世纪
琵琶拨面彩绘
日本奈良正仓院藏

图1.23
《猎虎图》
8世纪
琵琶拨面彩绘
日本奈良正仓院藏

表现（图 1.17—1.19）演进的过程。这一"掌握再现"的过程堪比著名的"希腊奇迹"，即公元前 6 世纪至前 5 世纪古希腊雕像逐步从古代的呆板风格中"觉醒"的过程。[31] 中国的这一演进堪称艺术史上的"汉唐奇迹"，因为这种"视觉／观察模式"的逐步变化绝不是简单用外来模式影响就能解释的。[32]

戴维·萨默斯（David Summers）曾借助墨西哥谷地前哥伦布时期的提潘蒂特拉（Tepantitla）壁画（即《雨神天堂》，图 1.20）论证了"平面结构实际上完全可以构建并形成图像，且是令图像内涵外现的主要条件"。[33] 至 7 世纪末8 世纪初，中国山水画形成了再现虚拟空间退移的三种基本平面图式：首先是以纵向元素为主的竖构图，其次是由水平元素构成的全景视角，第三种则是前两者的结合。[34]8 世纪的三件琵琶拨面彩绘图景分别对应着 11 世纪山水画领袖、理论家郭熙的"三远"论：

> 山有三远：自山下而仰山颠谓之高远；自山前而窥山后谓之深远；自近山而望远山谓之平远。[35]

纵立构图的《山底清坐图》（图 1.21）以"高远"视角刻画出山峰凌霄、巨崖壁立的情景。《隼鸭图》（图 1.22）的"平远"构图表现的是峦峰起伏、渐次退隐的通景风貌。而《猎虎图》（图 1.23）的"深远"构图则引领观者视线在丘壑峡谷间穿越。这种"三远"式构图法也同样适用于横幅式的山水长卷。[36]

郭熙的《早春图》（1072，图 1.24）呈高远式构图。山石树木浸淫在亦幻亦真的画面之中：雾锁青峰、树石若隐、水气氤氲。郭熙的笔墨曲尽其妙、丰富灵动，他写道："用浓墨、焦墨欲特然取其限界……故而了然，然后用青墨水重叠过之，即墨色分明，常如雾露中出也。"[37] 在描绘古木虬松时，郭熙通过墨色的变化区分出远近。而在刻

【31】关于"希腊奇迹"，见 Gombrich, *Art and Illusion*, 116-145。
【32】见本书第三章。
【33】Summers, "Visual Arts," 303 以后文。
【34】见本书第四章。
【35】郭熙、郭思：《林泉高致》，见于俞剑华：《中国画论类编》上卷，第639页。
【36】见Fong, "*Rivers and Mountains after Snow*," 6-33。
【37】郭熙、郭思：《林泉高致》，见于俞剑华：《中国画论类编》上卷，第643页。

图1.20
《特拉洛克》(《雨神天堂》)
墨西哥特奥蒂瓦坎的
提潘蒂特拉神庙壁画残部
彩绘石灰壁

图1.21

图1.22

图1.23

画山石时，他又将相隔万仞的逼仄山谷和瀑布连缀起来，通过退隐的轮廓将其有机地组合成虚拟的立体景象，形成一种穿透画面的效果。

宏伟山水画的发展堪称北宋（960—1127）初期众多文化建树中的一大成就。[38] 11世纪下半叶宋神宗（1068—1085年在位）时期，朝廷就因推行变法而陷入煎熬。当时，著名的士大夫艺术家兼理论家苏轼（1037—1101）曾对宫廷院体的"形似"之风进行了强有力的抨击："论画以形似，见与儿童邻！"[39] 在他看来，一切艺术实践——诗歌、散文、书法、绘画——至唐代均已臻于"完备"。

> 君子之于学，百工之于技，自三代历汉至唐而备矣。故诗至于杜子美（杜甫），文至于韩退之（韩愈），书至于颜鲁公（颜真卿），画至于吴道子，而古今之变，天下之能事毕矣！[40]

苏轼的这一主张与20世纪西方的艺术史终结论如出一辙。[41] 然而，从中国的哲学角度来看，宇宙变易不居，永无止息——艺术或历史也均不会有"终点"。这样，苏轼所言"至唐而备"的现象也就自然引发了"复古"的风尚。他对"形似再现"的驳斥其实是一种人文主义者对绘画能够超越"模拟再现"的乐观看法。因此，在呼吁重新评价绘画实践的同时，苏轼再次强调了8世纪张璪"中得心源"的首要思想地位，即用对古代典范的艺术史改造取代了模拟再现。

在宋以降的文人山水画领域，自赵孟頫（1254—1322）至"元四家"——黄公望（1269—1354）、吴镇（1280—1354）、倪瓒（1301—1374）和王蒙（约1308—1385），将北宋初期典范式的再现性语汇解构成了自我表现式的书法性笔墨。赵孟頫在《秀石疏林图》（约1300，图1.25）的题跋中，阐明了他在作画时是如何融合了书法诸笔法的：

【38】见 Fong, "Guo Xi's Intimate Landscapes," 87-115。

【39】改编自 Bush and Shih, *Chinese Literati on Painting*, 26。

【40】苏轼：《集注分类东坡先生诗》卷十一，第29a页，收录于《四部丛刊》；苏轼：《书吴道子画后》，见于《艺术丛编·东坡题跋》卷二，第95页；苏轼此论与黑格尔"艺术盛极而终"论的比较，见 Danto, "Approaching the End of Art," 202-218。

【41】见 Belting, *End of the History of Art?* 46-48; Danto, "The End of Art?" 24。

图1.24
郭熙（约1000–约1090）
《早春图》
1072年
轴 绢本浅设色
158.3厘米×108.1厘米
台北故宫博物院藏

图1.25
赵孟頫（1254–1322）
《秀石疏林图》（局部）
约1310年
卷 纸本水墨
27.5厘米×62.8厘米
故宫博物院藏

图1.24

图1.25

石如飞白木如籀，写竹还于八法通。

若也有人能会此，方知书画本来同。[42]

赵孟頫在此作中以篆、隶、草书技法书"写"树石，佐证了"书画同体"的道理。而在明（1368—1644）清（1644—1911）绘画中，以"复古—综合"求"变"已成为创作的重要法门。这与宋以降认识论领域中，由北宋"理学"向晚明"心学"的转变并行不悖。"心"与"形"相连，吾"情"与物"理"相对，后世绘画的创新发生了堪称神奇的变化。[43]

## 解构典范：作为书法性艺术的山水画

整个 11 世纪，文人与艺术家热衷于"文"（文学和艺术实践）、"道"（至理）的关系之辩。理学名家周敦颐（1017—1073）秉持"文以载道"的观点，强调在儒治时代，文化必须服从道德和政治规范。而另一种观点则认为，艺术追求乃是提升自我修养的有效途径。苏轼肯定了文学、书法、绘画在中国文化传统中的核心地位。在他看来，与其说艺术是艺术家的工具，不如说是艺术选择了艺术家以实现"道"的力量。[44] 正所谓"道可致而不可求"，苏轼解释道："吾文如万斛泉源……在平地滔滔汩汩，虽一日千里无难。"[45]

1094 年，苏轼的门生黄庭坚（1045—1105）因受恩师牵连遭贬。在唐代楷书大家的影响下，北宋初年的书法显得工稳有余、乏于天真。黄庭坚对此颇有微词："右军父子翰墨中逸气破坏于欧（阳询）、虞（世南）、褚（遂良）。"[46] 从碑帖到简牍，黄庭坚对各类古体书法孜孜以求、无所不工，并认为："草书与科斗篆隶同法同意。"他的《廉颇蔺相如列传》（图 1.26）以"狂草"书之，奔逸回旋、碰撞融合，其"圆笔"摆宕生姿，气象万千。以"观"字

【42】Fong, *Beyond Representation*, 440.
【43】Fong, "Chinese Calligraphy: Theory and History," 53-79；亦见Fong, "Creating a Synthesis," *Possessing the Past*, 419-423, 425。
【44】见Bol, *"This Culture of Ours,"* 254-299。
【45】郭绍虞：《中国文学批评史》，第171页。
【46】关于黄庭坚与米芾的讨论，见Fong et al, *Images of the Mind*, 76-91；亦见 Fong, *Beyond Representation*, 143-160。

图1.26

图1.27

图1.26
黄庭坚（1045–1105）
《廉颇蔺相如列传》（局部）
约1095年
卷 纸本墨笔
34.3厘米×1840.2厘米
美国大都会艺术博物馆藏
1988年顾洛阜遗赠（1989.363.4）

图1.27
米芾（1052–1107）
《吴江舟中诗》（局部）
约1100年
卷 纸本墨笔
31.3厘米×557厘米
美国大都会艺术博物馆藏
1984年顾洛阜为致敬方闻先生而捐赠（1984.174）

为例，遒劲灵动的笔法创造出了三维立体的形貌。在强调用笔之法、双钩回腕的重要性时，黄庭坚建议应做到"掌虚指实"。[47]

书法家米芾（1052—1107）亦为苏轼的仰慕者。他兼善书画，长于鉴赏园石珍砚，因行为乖戾而别号"米癫"。米芾对唐楷众家，尤其是颜真卿的书法（图1.13）颇多贬抑，认为其运笔做作，"挑剔名家，作用太多，无平淡天成之趣"。相反，他对出土的竹简、金文和碑铭则偏爱有加。米芾曾写道："篆籀各随字形大小，故知百物之状，活动圆备，各各自足。"[48]在大字行书《吴江舟中诗》卷（约1100，图1.27）中，"战"字（图1.28）高达25.4厘米，其余每字高达10.16厘米，颇具苏轼所言"风樯阵马"的气势。[49]米芾也曾向徽宗这样描述自己与黄庭坚、苏轼的书风差异："黄庭坚描字，苏轼画字……臣刷字。"[50]在《珊瑚帖》（约1101，图1.29）中，米芾用圆转翻腾的笔法，"画"或"刷"出一枝插于"金座"上的三叉珊瑚，"金座"由三重退隐的三角形山形母题构成，帖中形象具备米芾自谓的"八面"之观。

在《秀石疏林图》（图1.25）中，赵孟頫（1254—1322）追随米芾《珊瑚帖》"画"出物象的书法性笔触，也运用篆、隶和草等技法书"写"林石。而在《双松平远图》中（约1310，图1.30），赵孟頫则以极富书法表现力的"圆笔"解构了北宋郭熙的再现性语汇。[51]郭熙的《早春图》（图1.24）运用纵逸超脱的笔触表现松石隐现、云雾缭绕的情境。相比之下，赵孟頫《双松平远图》的书法性圆融笔触则更趋冷静从容。赵氏笔法的抽象性是元代反对图绘幻像之变革的核心所在。赵孟頫虽有意要杜绝作品的形似再现功能和画面的纵深感，但其飘忽回旋的笔势却还是将个人的体态和行迹融入到了画面之中，表现出一种在空间内自由挪移的有机立体情态。正是由于赵氏笔法承载着艺术传统的渊源，其形式结构才能够传达出他的个人

【47】黄庭坚：《山谷题跋》，见于《艺术丛编》第十辑，第22册，卷八，第79页；卷五，第49-51页。

【48】米芾：《海岳名言》，见于《艺术丛编》卷一，第3页。

【49】马宗霍：《书林藻鉴》第二册卷九，第226b页。

【50】中田勇次郎：《米芾》卷一，第25页。

【51】Fong, *Beyond Representation*, 421-427.

图1.28
图1.27米芾《吴江舟中诗》局部

图1.29
米芾（1052—1107）
《珊瑚帖》（局部）
约1100年
卷 纸本墨笔
26.6厘米×47.1厘米
故宫博物院藏

图1.30
赵孟頫（1254—1322）
《双松平远图》（局部）
约1310年
卷 纸本水墨
26.7厘米×107.3厘米
美国大都会艺术博物馆藏
王季迁家族旧藏
1973年狄隆基金捐赠（1973.120.5）

图1.28

图1.29

图1.30

意趣。至 17 世纪初，晚明书画领袖董其昌（1555—1636，图 1.31）又主张以书入画来求"变"。他宣称："以境之奇怪论，则画不如山水；以笔墨之精妙论，则山水决不如画。"[52]

另一个将书法与绘画完美融合的例子是石涛（1641 或 1642—1707）。1644 年，明宗室朱若极以"石涛"之名行世，法号"原济"，幼年获家臣护佑得以幸存。他精于翰墨，各体俱备，钟爱创作册页。这类由十余帧单页集结成册的作品主题广泛——从行游、花果、四季山水到笔墨技巧的诗情与心得——在过去与现在、自省与玄思等不同的层面和角度上建立起多种关联。在小型册页《归棹》（1695，图 1.32）中，十二幅山水花卉与题诗一一对应。其中，首页题诗道：

落叶随风下，残烟荡水归。
小亭依碧涧，寒衬白云肥。[53]

石涛的书法采用钟繇古体，流畅"肥腴"、饱满圆实，富于立体感的笔墨优雅萦转，与"落叶"的诗意神合。他不仅使整本册页的画风、题诗的情感与内容相辅相成，还糅合了今隶、草隶、楷、行或草等各种书体，可谓气象万千。《归棹》第五页（图 1.33）又题诗道：

潦倒清湘客，因寻故旧过。
买山无力住，就枕宿拳宁。
放眼江天外，赊心寸草亭。
扁舟偕子顾，而且不筭丁。[54]

与空旷画面上的孤舟潦倒思乡客相对，得钟繇遗意的石涛书法显得逼塞满纸。白沙江北岸（近江苏扬州）的"寸草亭"最后并未成为石涛的终老之所。1696 年末，石

【52】董其昌：《画眼》，见于《艺术丛编》第一辑，卷十二，第25页。
【53】见Fong, *Returning Home*, 36。
【54】Fong, *Returning Home*, 52.

图1.31
董其昌（1555—1636）
《夏木垂阴图》
约1635年
轴 纸本水墨
321.9厘米×102.3厘米
台北故宫博物院藏

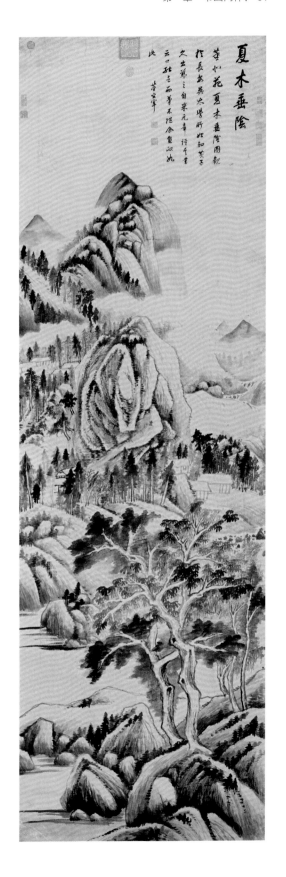

图1.32
石涛（朱若极，1641或1642–1707）
《归棹》十二开之一《归棹》
约1695年
册页 纸本设色
21.1厘米×13.5厘米
美国大都会艺术博物馆藏
唐炳源唐温金美旧藏
1976年方闻夫妇为向
道格拉斯·狄隆夫妇致敬捐赠（1976.280）

图1.33
石涛（朱若极，1641或1642–1707）
《归棹》十二开之五《潦倒清湘客》
约1695年
册页 纸本设色
21.1厘米×13.5厘米
美国大都会艺术博物馆藏
唐炳源唐温金美旧藏
1976年方闻夫妇为向
道格拉斯·狄隆夫妇致敬捐赠（1976.280）

涛这位"潦倒"的艺术家在扬州修建了"大涤草堂"，此后他定居于此直至1707年离世。

在《山中人物图》（17世纪90年代末，图1.34）中，清初个性派大师石涛大胆溯古，再现古人对书与画、笔与墨神合的信仰，即他所谓的"一画"（"原初线"或"一笔画"）。[55] 他在《画语录》中写道："一画者，众有之本，万象之根……笔与墨会，是为氤氲，氤氲不分，是为混沌……自一以分万，自万以治一。化一而成氤氲，天下之能事毕矣。"可以说，在践行"中得心源"（8世纪张璪论）的过程中，石涛山水视觉架构的书法性要远胜于图像性。他在回顾其颠沛多舛的一生后总结道："辟混沌者，舍一画而谁耶？"[56]

【55】原初线（Primordial line）是周汝式创造的术语；见Chou, *In Quest of the Primordial Line.*
【56】石涛：《石涛画语录》（见于俞剑华：《中国画论类编》一，第137，151-152页），《一画》与《氤氲》两章。

诸叶随风下残烟，荡水归小亭。依琅涧寒，观白云肥。石涛

图1.32

涂倒清湘客，因寻故荜旧过。买山无力住，就椀宿小奉宁。放眼江天外，悬心寸寸亭扁舟。偕子顾布且不箪丁，登舟故眉。傅书之瞩

白多江卯留别

枕下人瞩

图1.33

图1.34
石涛（朱若极，1641或1642—1707）
《山中人物图》
17世纪90年代末
十二开册页之一
纸本设色
24.1厘米×27.9厘米
美国纽约王季迁家族旧藏

# 第二章　顾恺之《女史箴图》卷

可以说，传为 4 世纪人物画家顾恺之（约 344—约 406）所作的《女史箴图》是存世最重要的中国早期卷轴画。顾恺之与"书圣"王羲之（约 303—约 361）同为东晋（317—420）时期南方的名士，他历来被誉为中国古典人物画传统的奠基人。中国的人物画发展至唐代"画圣"吴道子（活跃于 8 世纪中叶）时达到巅峰。《女史箴图》先后见著于米芾（1052—1107）的《画史》（成书于 1103 年）和北宋（960—1279）《宣和画谱》（序作于 1120 年）。两者均认定此作乃顾恺之真迹，且图上钤有内府"睿思东阁"印（1075—1078 年间）[1] 为真，《女史箴图》对后世中国画家影响甚巨。此作笔风独特、紧劲连绵，这种为后世所熟知的"游丝描"笔法在中国的鉴赏家看来，正是与富有传奇色彩的古代大师顾恺之存在着历史渊源（图 2.1）。自 1903 年入藏大英博物馆以来，《女史箴图》在所有中国艺术史研究现代著述中始终占据着古典中国画的开篇地位。[2]

## 《女史箴》

自公元 3 世纪汉朝（前 206—220）覆灭至 7 世纪唐（618—907）建朝统一，中国经历了长达四百年的分裂时期，游牧民族掌握了北方政权，而南方则经历了六个频繁更迭的汉人王朝。在这个政治分裂、社会动荡的时期，中国的艺术和艺术理论经历了一场鼎革。随着儒学式微、道释勃兴，中国的文人和艺术家们为本土道家和外来佛教的玄奥学说所吸引。在官场失意后，他们纷纷选择避世离俗，转而寄情于山水与笔墨。

《女史箴图》是对同名箴文的分段释图，原文由西晋时期（265—317）的北方儒家士大夫张华（232—300）[3] 撰于 292 年。正史《晋书》曾赞誉张华："虽当暗主虐后之朝，而海内晏然，华之功也。"[4] 此处的"虐后"乃指贾

本章内容曾发表于 Shane McCausland, ed. *Gu Kaizhi and the Admonitions Scroll* (London: British Museum Press in association with the Percival David Foundation of Chinese Art, 2003 )。

【1】见 Kohara, *Admonitions of the Instructress*。关于此卷鉴藏印的详细研究，见 Wang Yao-t'ing, "Beyond Admonitions," 第 192-218 页。

【2】关于此卷的现代要论述评，见 Mason, "Admonitions Scroll in the Twentieth Century," 288-294。

【3】见 Murray, "Who Was Zhang Hua's 'Instructress'?" 100-107; Murck, "Convergence of Gu Kaizhi and Admonitions," 138-147。

【4】见《晋书》卷三十五：《裴颜传》。

图2.1
(传) 顾恺之 (约344-约406)
《女史箴图》(局部)："三代围坐"
初唐摹本 (?)
手卷 绢本设色
25厘米×348.5厘米
英国大英博物馆藏 (OA 1903.4-8.1)

后（257—300），即西晋惠帝（290—306 年在位）的皇后。291 年，贾后下令诬杀太傅杨骏，次年诛灭杨太后。299 年末或 300 年，她又谋杀自己的继子、晋惠帝的太子司马遹。300 年，贾后终遭西晋宗室赵王废黜和诛杀。

张华作《女史箴》，旨在讽谏表面上敬重自己的贾后。全文以早前东汉时期（25—220）的箴文为体裁，褒颂贤良淑德的女性典范，借以宣扬尊儒守礼的社会仪轨。[5] 儒家思想主张，君臣有义、父子有亲、夫妇有礼、兄弟有序、朋友有信的"五常"乃是治国根本。张华所作《女史箴》长达八十行，由夫妻之礼推及君臣之道，暗示当时违反君臣之伦的乱象已危及到了政权的稳固。

大英博物馆所藏《女史箴图》绘写了张华十二段箴文中的后九段（前三段图释佚失）。[6] 作品图文并茂，既是对奉儒守节的劝勉，也是对擅权干政的诫谕。各段内容如下：

第四段：冯媛当熊。描绘冯媛英勇挡熊，舍身护卫汉元帝（前 48—前 33 年在位）的情境。

第五段：班姬辞辇。描绘班婕妤为维护汉成帝（前 33—前 7 年在位）的贤君形象，拒绝与其同辇肩舆的美德之事。

第六段：射手擒虎。描绘山巅猛虎窥伺猎物、射手引弦击发的图景。所题箴文显然是对贾后专横妄为的针砭："物无盛而不衰。日中则昃，月满则微；崇犹尘积，替若骇机。"

第七段：两姬相悦。箴文道："人咸知修其容，而莫知饰其性。"

第八段：同衾以疑。描绘床第上的帝王与妃子彼此相疑。箴文写道："苟违斯义，同衾以疑。"

第九段：三代围坐。说明为人贤德，方能子孙繁隆。

第十段：君王拒姬。意在诫示"宠不可以专……君子所仇"。

第十一段：描绘女子端坐自省的形象。箴文道："静

【5】张华的《女史箴》遵循了东汉初班昭（约49—120）的《女戒》、皇甫规（2世纪）的《女史箴》等妇德教化之作的传统。

【6】见 Yu Hui, "*Admonitions* Scroll," 146-167。

恭自思，荣显所期。"

　　第十二段：描绘女史司箴，两姬相顾而语，迎面而来的情境。[7]

　　儒家主张，治国安邦不仅有赖于"明君"的出现，还需要施政以德、率民向善。明君受天命、统天下，而臣子则肩负着直谏君王、匡辅矫枉的责任。虽然《女史箴图》反映的正是这种古代的理想愿景，但作品实际上却是政治危局的产物，社会伦理在当时正遭受着严峻的考验。作者张华将此类儒家箴言奉为人际法则，却终因直言罹祸。300年，张华因反对赵王起兵除灭贾后而遭诛杀。

## 为何是顾恺之？

　　316 年，西晋为北方游牧民族所灭。次年，一位受封在南方的藩王称帝，建立东晋，定都于富庶的江南（长江以南）腹地建康（后称"南京"）。当时，面临北方游牧民族进攻压力的汉人社会在佛教与西方希腊罗马文明的影响下，开始在宗教与艺术中寻求精神慰藉。伴随着佛释道玄等神秘主义学说的发展，时空无限观以及对大千世界与时间轮回的信仰应运而生，由此孕育出超越物质与时间界限的"神""灵"观，并促进了艺术对此类思想的表现。在南方建康政权统治阶层的助推下，文学、音乐、书画等世俗艺术得以蓬勃发展。这使得创造精神被重新认识，而艺术家、收藏家与鉴赏家也开展了有关审美标准与批判理论的争鸣与热议。

　　南方气候温和、世风宽松，政治失意的王羲之、顾恺之等书法家和艺术家纷纷醉心于自然、宗教与艺术。他们选择归隐山林、习书作画，潜心钻研艺术理论。顾恺之是无锡（位于今江苏省）人，其父顾悦之曾任当地县令。[8]时人称顾恺之"三绝"，即"画绝、才绝、痴绝"。[9]据传，年轻的顾恺之曾于 4 世纪 60 年代初为建康瓦官寺认捐

【7】箴文的翻译以阿瑟·韦利（Arthur Waley）的版本为基础。见 Waley, *Introduction to the Study of Chinese Painting*, 50-51。
【8】见俞剑华、罗尗子、温肇桐：《顾恺之研究资料》，第1页。
【9】顾恺之被时人形容为拥有"画绝、才绝、痴绝"之三绝，见张彦远《历代名画记》卷五，《画史丛书》一，第71页。

【10】张彦远《历代名画记》卷五，第68-69页，见于《画史丛书》一，第72-73页。亦见 Acker, *Some T'ang and Pre-T'ang Texts* 1: 378-379。张彦远引述自6世纪散佚的《京师寺记》。根据马瑞（Richard Mather）的说法："瓦官寺原先是建于旧窑址上的一座皇家陵寝，瓷窑为官方建筑烧造瓦片。约363至364年，笃信佛教的晋哀帝（361－365年在位）曾下令将其改造为寺庙"见 Mather, "Chinese Letters and Scholarship," 363 注释2。

【11】顾恺之所作《维摩诘像》，见 Liu Yang, "Leaning upon an Armrest"。

【12】张彦远：《历代名画记》卷五，第69页，见于《画史丛书》一，第73页。

【13】桓温、殷仲堪和桓玄的生平参见房玄龄：《晋书》卷九十八、八十四、九十九，亦见俞剑华、罗尗子、温肇桐：《顾恺之研究资料》，第222-226页。

【14】张彦远：《历代名画记》卷五，第67页，见于《画史丛书》一，第71页。

【15】见俞剑华、罗尗子、温肇桐：《顾恺之研究资料》，第130页。

【16】见张彦远：《历代名画记》卷五，第67页，见于《画史丛书》一，第71页。

【17】见姚最、李嗣真、张怀瓘的引述，见张彦远：《历代名画记》卷五，第69页，见于《画史丛书》一，第73页。

【18】引自张彦远：《历代名画记》卷五，第69页，见于《画史丛书》一，第73页。

百万钱，闻者皆以为戏言。[10] 他随即请人备一壁，归寺闭户一月创作维摩诘像。[11] "及开户，光照一寺，施者填咽，俄而得百万钱。" [12]

4世纪60年代末至90年代，东晋政权相继旁落桓温（312—373）、殷仲堪（卒于399年）及桓温之子桓玄（369—404）等军阀权臣之手。371年，桓温罢黜晋废帝（365—371年在位），改立简文帝（371—372年在位）。孝武帝（373—396年在位）即位后，殷仲堪都督三州军事、镇江陵，与桓玄结党，最终却于399年为桓玄所灭。403年，桓玄废安帝（397—418年在位）自立称王，孰料翌年即为后来刘宋政权（420—479）的建立者刘裕（420—422年在位）所诛。[13]

顾恺之曾相继为上述三位雅好文学与艺术鉴藏的东晋大军阀担任过"艺术顾问"。据传，桓温与顾恺之及崭露头角的书家羊欣（360—442）论书画"竟夕忘疲"。此外，顾恺之还曾将一橱珍藏暂存桓玄处，待发现桓玄窃取奇珍后他竟未予道破，只是戏言曰："画妙通神，变化飞去，犹人之登仙也。" [14] 约405年，顾恺之任东晋散骑常侍，旋即卒于官上，年六十二。[15]

据刘义庆（404—444）主持编撰的《世说新语》载，以书擅名的太保谢安（320—385）曾这样盛赞顾恺之的艺术创新："卿画自生人以来未有也。" [16] 自6世纪末始，艺评家——自姚最（6世纪末）经李嗣真（卒于606年）至张怀瓘（8世纪初）——俱以顾恺之为旷古奇才。[17] 张怀瓘曾这样写道：

> 顾公运思精微，襟灵莫测，虽寄迹翰墨，其神气飘然在烟霄之上，不可以图画间求。象人之美，张得其肉，陆得其骨，顾得其神，神妙亡方，以顾为最。喻之书则顾、陆比之钟、张，僧繇比之逸少，俱为古今之独绝！ [18]

图2.2
漆绘孝道图竹箧（底部局部）
2世纪初
朝鲜平壤乐浪郡南井里第116号汉墓出土
漆绘竹箧
高22厘米，宽39厘米
朝鲜国立中央历史博物馆藏

9 世纪时，张彦远率先提出，中国人物画的历史经历了自 4 世纪顾恺之"高古游丝描"至 8 世纪吴道子书法性用笔的发展。他在其扛鼎之作《历代名画记》（847）中曾这样形容顾恺之的画风：

> 紧劲连绵，循环超乎，调格逸易，风趋电疾，意存笔先，画尽意在，所以全神气也。[19]

张彦远将 6 世纪初梁朝画家张僧繇遒劲顿挫的"点曳斫拂"与传为 4 世纪书家卫夫人（272—349）所作的《笔阵图》作比；又论吴道子的灵动笔法授自于其师"书颠"张旭（约活跃于 700—750 年）的"狂草"。就此番对比，张彦远总结道：

> 顾陆之神，不可见其盼际，所谓笔迹周密也。张吴之妙，笔才一二，象已应焉，离披点画，时见缺落，此虽笔不周而意周也。若知画有疏密二体，方可议乎画。[20]

张彦远以笔法论古代再现性风格的做法在宋（960—1279）人身上得到了继承，他们根据衣纹对人物画的再现性风格又作了进一步的区分。郭若虚（11 世纪）将曹仲达（约活跃于 550—577 年）、吴道子的人物画风格分别概括为"曹衣出水"和"吴带当风"。[21] 而在米芾等北宋鉴赏家看来，《女史箴图》中被张彦远形容为紧劲连绵的"游丝描"技法非顾恺之风格莫属。

值得注意的是，《女史箴图》是南朝而非北朝的产物。3 至 6 世纪，佛教在中国迅速传播，北方画家多投身于绘饰公共寺庙。而以《女史箴图》为代表的绢本画卷沿袭的则是早前汉室"秘藏图书"的传统。[22] 317 年东晋建朝后，南朝汉人继承了汉代用绢帛载史录典的做法，广搜书画以

【19】张彦远：《历代名画记》卷二，第21-22页，见于《画史丛书》一，第25-26页；见 Acker, *Some T'ang and Pre-T'ang Texts* 1: 12。
【20】Acker, *Some T'ang and Pre-T'ang Texts* 1: 183-184.
【21】郭若虚：《图画见闻志》卷一，第10页，见于《画史丛书》一，第156页；Soper, *Kuo Jo-hsü's Experiences in Painting*, 16-17。
【22】据张彦远："汉武创置秘阁，以聚图书；汉明雅好丹青，别开画室。又创立鸿都学，以集奇艺，天下之艺云集。"见 Acker, *Some T'ang and Pre-T'ang Texts* 1: 112-113。

<div style="text-align:center">图2.3　　　　　　　　　　　　　　　　　　　　　　　　　　　图2.4</div>

图2.3
《龙凤仕女图》
公元前3世纪
湖南省长沙陈家大山楚墓出土
绢本设色
31.2厘米×23.2厘米
湖南省博物馆藏

图2.4
(传)顾恺之(约344－约406)
《女史箴图》(局部):"君王拒姬"
初唐摹本(?)
手卷　绢本设色
25厘米×348.5厘米
英国大英博物馆藏(OA 1903.4-8.1)

【23】见 Acker, *Some T'ang and Pre-T'ang Texts* 1: 114-126。

【24】张彦远：《历代名画记》卷五，第71页，见于《画史丛书》一，第75页。

【25】张彦远：《历代名画记》卷五，第68页，见于《画史丛书》一，第72页。关于绘画中眼睛的重要性，见 Spiro, "New Light on Gu Kaizhi," 1-17, 见于 Freedberg, *Power of Images*, 86。2001年关于科幻动画电影《最终幻想：灵魂深处》（2001）的一篇文章描述了受电脑控制的女英雄阿琪·罗丝（Aki Ross）运用数字化的双目来调动战士的故事——据说这种技术引发了真实演员的担忧。*New York Times*, 8 July 2001 艺术与休闲版。

【26】戴梅可（Michael Nylan）将乐浪漆箧与蜀文化关联起来；见 Nylan, "The Legacies of the Chengdu Plain," 322 注释91。

【27】张彦远：《历代名画记》卷五，第71页，见于《画史丛书》一，第75页。这里，顾恺之是在谈画作中人物之间的交流，而并非"传神写照，正在阿堵中"。

【28】根据"相似律"，图像可以再现原型。弗雷泽（James G. Frazer）首先详述了通感巫术的规律："首先，相似制造相似……其次，一物与另一物隔离之后，依旧保持着对另一物的影响。前一规律可被称作'相似律'，后者则为'接触律'或'触染律'。从前一定律'相似律'，巫师暗示他能够仅仅通过模仿就能达到任何效果。" Frazer, *Golden Bough*, 1: 52. 见 Freedberg, *Power of Images*, 272-274。

【29】张彦远：《历代名画记》卷五，第68页，见于《画史丛书》一，第72页。亦见 Acker, *Some T'ang and Pre-T'ang Texts* 2: 43。

【30】毋庸置疑，风格演进未必是线性现象。然而，我们可以从长沙帛画（前3世纪）中窥见早期中国人物画的自然主义发展，即长沙马王堆一号墓（前2世纪初）轪的帛画和河南密县打虎亭汉墓（1世纪初）帛画至宁懋（527年去世）石室的发展演变。在马王堆帛画中，成横行排列的人物与礼器开始脱离严格的基准线，显现出空间位置的前后差异。

【31】Graham-Dixon, "The Admonitions (ca. 400)," *SundayTelegraph Magazine*, 10 June 2001, 74.

捍卫其政治与文化的正统性。[23]

顾恺之曾撰文主张，作画贵在"以形写神"，[24] 即画必先"形似"（或符合目视所见），方得"神似"。他认为，眼睛最能传达人物的神韵，正所谓"传神写照，正在阿堵中"。[25] 在朝鲜乐浪出土的2世纪初汉代彩绘漆箧（图 2.2）上，[26] 人物如顾恺之所言"手揖眼视"，[27] 体现出艺术家对刻画眼睛的重视。顾恺之的绘画"写实论"反映出"神奇写实主义"的古老原则，即描绘对象在交感术或相似律的作用下被视作现实中的原型。[28] 据传，顾恺之曾"悦一邻女，乃画女于壁，当心钉之，女患心痛"。[29] 这则轶闻不仅证实了精英文化对巫术信仰的吸纳，也反映出在早期中国画中，模拟写实主义或"形似"被视为具有功能上的真实性，即魔幻或超自然的栩栩如生。

此类"自生人以来未有也"的作品横空出世后真可谓是惊世骇俗。由湖南长沙出土的公元前3世纪的帛画（图 2.3）可见，再现女神形象的古代图式是由三部分叠加而成的：侧脸、侧身与遮臂宽袖，以及状若侈底高足器的曳地垂袍。自此直至4世纪的漫长时期内，这种线性"高足器"图式被长期沿用着，仅存在些许渐进式的调整。直至顾恺之时，他率先采用"游丝描"技法捕捉人物之"神"，引导观者体悟人物在空间内的移动并感受其蕴含的情感。[30] 《星期日电讯报》（2001）曾刊载过英国艺术评论家安德鲁·格雷厄姆-迪克松（Andrew Graham-Dixon）关于《女史箴图》的一篇文章，顾恺之"以形写神"的卓越天赋令他发出了与张怀瓘、张彦远同样的赞叹。以下即为格雷厄姆-迪克松对"君王拒姬"一段（图 2.4）的描述：

> 君王心生鄙夷。正欲愤然离去的他一手高扬，目光冷峻，盛气凌人地逼视着女子。女子娇颜如瓷、神情微妙，隐露不悦。[31]

图2.5

图2.6

图2.5
（传）顾恺之（约344－约406）
《女史箴图》（局部）："班姬辞辇"
初唐摹本（？）
手卷 绢本设色
25厘米×348.5厘米
英国大英博物馆藏（OA 1903.4-8.1）

图2.6
《班婕妤人物故事图》
山西大同司马金龙墓漆屏底部
不晚于484年
漆屏每扇约80厘米×60厘米
山西博物院藏

有理由表明，顾恺之曾于公元400年前后奉建康的东晋朝廷之命创作《女史箴图》。396年，即孝武帝二十一年，内宫爆发了一桩惨案。孝武帝戏张贵人云："汝以年当废矣。"张贵人竟因此怒弑武帝。[32] 虽说当时原就宫斗不息，皇子或权臣欺君擅权的丑闻频现，但东晋内廷还是对宫妃因戏言弑帝之事震惊不已。这一事件可能正是促使顾恺之绘释张华《女史箴》，诚谕后妃明鉴自重的背后动因。

如前所述，天赋异禀的顾恺之在《女史箴图》的多处进行了复杂微妙的心理描写。[33] 若将手卷所绘第五段的"班姬辞辇"（图2.5）与山西大同司马金龙（484年卒）墓的5世纪彩绘漆屏（图2.6）比照后可发现，《女史箴图》作者的高明之处显而易见。图中抬辇者的腿足呈侧视交叉形，富于节奏的活泼情态与汉画的"跃马行空"（图2.7）异曲同工。而车舆上，成帝身旁还端坐着一名年轻女子。画家如此安排，使得班姬对君王拒绝立刻显得无关紧要了。

由此可见，顾恺之绘写张华《女史箴》的初衷并非仅限于宣孔教、振女德，还在于强调人际关系尤其是君臣之间的关系。当时，这一重要关系的恶化已令东晋政权岌岌可危。以画卷第六段（图2.8）为例，画家运用汉代的仙山母题——借取自博山炉（图2.9）的造型——传达出了"物无盛而不衰……日中则昃，月满则微"的内涵。而画面上瞄射山巅猛虎的武士形象则是对"替若骇机"一句的图释，其矛头直指桓玄、刘裕等军阀对权力的觊觎。第八段"同衾相疑"（图2.10）则借助人物的眼神与僵硬的坐姿表现出两人彼此猜忌的状态，不难看出是在影射桓玄、殷仲堪之流的勾结反目。

## 《女史箴图》的时代

如若我们接受大英博物馆的《女史箴图》是顾恺之原作的忠实摹本，那么是否可以进一步断定它作于唐以

图2.7

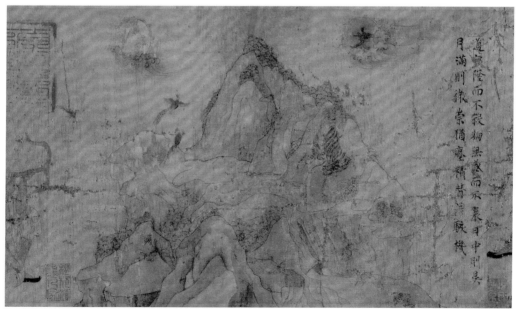

图2.8

图2.9

图2.9
博山炉
公元前2世纪
河北满城刘胜墓出土
青铜鎏金
高26厘米，重3.4公斤
河北博物院藏

图2.10
（传）顾恺之（约344－约406）
《女史箴图》（局部）："同衾相疑"
初唐摹本（？）
手卷 绢本设色
25厘米×348.5厘米
英国大英博物馆藏（OA 1903.4-8.1）

图2.10

前或初唐时期呢？ 17世纪的鉴赏大家、艺术评论家董其昌（1555—1636）初鉴此卷时认为，画中的"游丝描"技法在他所知的作品中未曾出现。而据他考订，《女史箴图》的高古书风与据传为4世纪王献之（344—388）所作的小楷《洛神赋》相近。[34] 董其昌又将该画的箴文墨迹收录到他所辑刻的《戏鸿堂法书》（1603）中，并认定其为顾恺之"真迹"（图2.11）无疑。他还评论道：

> 虎头与桓灵宝论书，夜分不寐。此《女史箴》，风神俊朗，欲与《感甄赋》《洛神赋》抗衡。自余始为拈出，千载快事也。[35]

可是，董其昌此说并未获得公认。其挚交、鉴赏家陈继儒（1558—1639）就将《女史箴图》的书法定为南宋高宗（1127—1162年在位）的手笔。[36]

要确定《女史箴图》书法（笔者认为与绘画同时代[37]）的时代，需要对其笔法与结体开展综合的考量。自589年始，隋、唐两朝先后统一中国。唐太宗（626—649年在位）集南北书家之长，创立了书法的通用"楷则"，继而催生出一种兼具北碑端穆与王羲之南帖流美的全新楷书。[38] 至唐代宫廷书法家褚遂良（596—658，图2.12）时，楷书最终的艺术风貌方得以确立。褚书笔笔勾折且灵动立体，字字制衡又浑然天成。在《褚临兰亭序》中，单一个"永"字即由新楷书的八种笔法构成。对此，同时期的书论家逐一作过譬喻："点"如高峰坠石；"横"如千里阵云；"竖"如万岁枯藤；"钩"如劲弩筋节；"戈"如百钧弩发；"撇"如陆断犀象之角，最后是"捺"如崩浪奔雷。此外，初唐书法理论家还曾借助"肉""骨""筋""气"等人体部位喻说"意在笔先""笔随心运"的书家是如何将墨字幻化为心印的。[39]

以笔法与结体论，《女史箴图》的书法（图2.13）不

【34】见Little, "'Cultural Biography' of the *Admonitions* Scroll," 219-248。王献之《洛神赋》参见《书道全集》卷四，图版90-92；亦见于董其昌《戏鸿堂法书》。

【35】见董其昌：《戏鸿堂法书》。

【36】陈继儒：《泥古录》；俞剑华、罗尗子、温肇桐：《顾恺之研究资料》，第156页。其余观点见Kohara, *Admonitions of the Instructress*, 30。

【37】在推测《女史箴图》卷的书法作于16世纪时，古原宏申（在 *Admonitions of the Instructress*, 30-33中）认为卷上张华《女史箴》箴文乃是在1075到1078年间"睿思东阁"钤毕后增补的。作为此说的证据，他指出箴文所在的第二幕的文字蹊跷地出现在同一幕的两名站立女子之间。然而，这是对原图的一种误读。早先，伊势专一郎（1922）曾将第二幕右侧的人物视作前述第一幕的组成部分。毫无疑问，伊势的解读是正确的，因为提及的这位人物跑到左边是为了逃避场景中间的来袭的猛熊，从而与画面右侧另两名相似的人物构成了平衡。见Chen Pao-chen, "Close Reading of the *Admonitions* scroll," 126-137。

【38】见Fong, "Chinese Calligraphy," 42-46。

【39】Harrist and Fong, *Embodied Image*, 41.

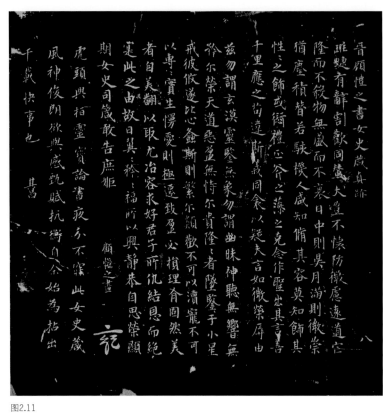

图2.11

图2.12

图2.11
《女史箴》帖
收录于《戏鸿堂法帖》
美国普林斯顿大学
马昆德艺术与考古图书馆藏

图2.12
褚遂良（596-658）
《集王圣教序》（局部）
653年
拓片

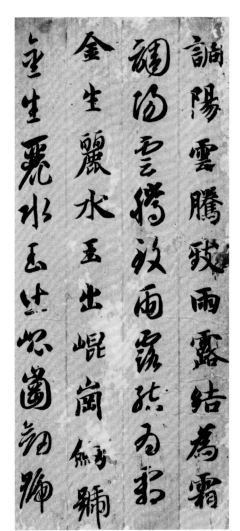

图2.13

图2.14

图2.13
（传）顾恺之（约344–约406）
《女史箴图》（局部）："女史箴文"
初唐摹本（？）
手卷　绢本设色
25厘米×348.5厘米
英国大英博物馆藏（OA 1903.4-8.1）

图2.14
智永（活跃于6世纪末–7世纪初）
《千字文》卷（局部）
6世纪末–7世纪初
卷　纸本墨笔
24.5厘米×10.9厘米
日本京都小川家族藏

具初唐的隽美成熟。相反，它更接近于南朝后期王羲之的后人及其书风传承者智永（活跃于 6 世纪末至 7 世纪初，图 2.14）和 6 世纪初写经体（图 2.15）的风格。此类作品的笔法，如《女史箴图》所示，略显扁平单向，字形各部往往呈平面图形的垒叠。因此，大英博物馆这件图释 3 世纪西晋箴文、归为 4 世纪东晋画家名下的《女史箴图》应为 6 世纪晚期隋统一（589）之前的南朝宫廷佳作（其书法很可能出自宫廷书家）。

《女史箴图》的"高古游丝描"符合张彦远对顾恺之"紧劲连绵，循环超忽"的风格描述，当为唐前之作。张彦远又论："顾陆之神，不可见其盼际，所谓笔迹周密也。张吴之妙，笔才一二，象已应焉。"[40] 换言之，顾、陆"连绵"的"游丝描"（4 至 5 世纪）属"周密"之笔，而张、吴疏简遒劲的笔法（6 至 8 世纪）则更具书法表现力。《女史箴图》质朴自然的"游丝描"更接近于公元前 3 世纪长沙帛画的单纯线描（图 2.3），而与宋以降才出现的、追摹高古的"铁线描"（图 2.27）相去甚远。

然而从"再现"的角度看，《女史箴图》较 4 世纪时顾恺之的高古线描风格又要先进得多。诚如杨新所指出的，图中第三段的山形（图 2.8）较顾恺之时代更为复杂。[41] 在画面的三维空间内，斜向递退的三角形母题彼此垒叠，形成了一种堪比六朝晚期和初唐风格的山水幻境（图 2.16）。此外，《女史箴图》中站立人物的侧向运动，遵循着长沙帛画仕女（图 2.3）古风式的"高足器"图式，但迎风曳动的衣袖与飘带却已颇具立体效果。同样，《女史箴图》中男子（图 2.5、图 2.17）的脸部与身躯也体现出 6 世纪末与 7 世纪时典型的立体风格，相当接近于波士顿美术馆藏宁懋石室（527）后壁浮雕人物的立体形象。[42]

《女史箴图》所表现出的人物体量感折射出 6 世纪晚期南北佛教造像艺术的新变。在此期间，人物形象自 5 世纪晚期北魏（386—534）硬朗的高古造型（图 1.17）转变

【40】McCausland, *First Masterpiece of Chinese Painting*, 14.

【41】见 Yang Xin, "A Study of the *Admonitions* Scroll," 42-45。罗樾也提出："与 6 世纪而非 7 世纪的其他任何山水画法相较，山形的处理方式过于复杂。" Loehr, *Great Painters of China*, 18.

【42】图见 Wu, *Monumentality in Early Chinese Art and Architecture*, 263, 图 5.19。

图2.15
《佛经》（局部）
510年
纸本墨笔
高24.9厘米
日本东京都书坛院藏

图2.16
嵌银青铜镜
7世纪
直径40.7厘米
日本奈良正仓院藏

图2.17
(传)顾恺之（约344—约406）
《女史箴图》（局部）："冯媛当熊"
初唐摹本（？）
手卷 绢本设色
25厘米×348.5厘米
英国大英博物馆藏（OA 1903.4-8.1）

【43】Soper, "South Chinese Influence on the Buddhist Art of the Six Dynasties Period," 47-112.
【44】Soper, "South Chinese Influence on the Buddhist Art of the Six Dynasties Period," 90.
【45】张庆捷：《隋代虞弘》，第1-24页。感谢夏南悉（Nancy Steinhatrdt）教授提供会议论文的影印版。
【46】金维诺：《曹家样与杨子华风格》，第37-51页；亦见Jin Weinuo, "Artistic Achievements of Buddhist Sculpture," 377-396。

为6世纪中叶以后北齐、隋代圆润丰腴的逼真风格（图2.18）。亚历山大·索泊（Alexander C. Soper, 1904—1993）在《六朝佛教艺术的南方影响》（1960）一文中对这一转变的成因做出了理论解释。他认为，文化多元的南朝时期，印尼使节经南方海路进入中国，他们带来的"天竺范式"的巨大影响导致了这种转变。[43]索泊认为，转变后的这种新风格实际肇始于张僧繇：

> 公元6世纪，空前勃兴的天竺范式成为人们研究的对象。（张僧繇）对天竺"凹凸画"技法十分谙熟，这无疑是他同梁朝宫廷内"异域"释僧艺术家频繁接触的结果，其中就包括著名的摩罗菩提。[44]

近来，我们已经认识到，6世纪北方发生向更立体的人物风格的重要转变是受到西域影响的结果。具体来说，就是粟特的商贾使节自西域经丝绸之路进入中原所带来的影响。粟特母题中圆形立体的人物形象在同时期中国北方的陶瓷器（图2.19）上也有所发现。在虞弘（592年卒）墓内最近发现的一件汉白玉石椁浮雕上，人物形象也体现出这种鲜明的中亚立体化风格（图3.29）。[45]虞弘是一名粟特酋长，曾出使波斯，后在山西太原仕于隋朝。类似风格还出现在太原娄叡（531—570）墓（570，图2.20）等北方壁画中。在研究娄叡墓壁画时，金维诺曾将壁画人物与北齐佛教造像（图2.18）的立体造型进行了比较。他认为两者的风格与有着"曹衣出水"之名的北齐宫廷粟特画师曹仲达及同为北齐宫廷画家的杨子华（6世纪中叶）的画风存在着相似之处。[46]

这种由平面二维图式向立体三维造型的转变在6世纪甘肃省西北敦煌石窟的佛教壁画上已相当明显。地处丝路北段的敦煌联结着中亚与中原，是西域与华夏文化的交汇点。敦煌艺术见证了5世纪以后，"凹凸画"风格自西域传

图2.16

图2.17

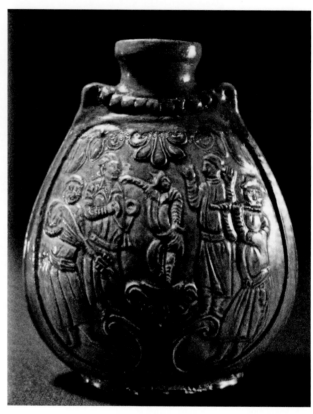

图2.18
释迦牟尼像
北齐
6世纪
龙兴寺
鎏金彩绘石像
山东青州市博物馆藏

图2.19
黄釉扁壶
北齐
6世纪
陶
高20厘米
1971年河南安阳范粹墓出土

入并与中国本土图像语汇逐渐交融、合流共生的过程。[47] 这种刻画立体人物的"凹凸画"技法在穿越中亚后逐渐被程式化和图式化。敦煌 5 世纪初的第 254、272 和 275 窟壁画中，刻画天竺人物所运用的条块式傅色与中国西部近库车地区克孜尔千佛洞中所见的颇为相似。[48] 平涂的色带描绘出脸部及袒胸之躯，人物本身依旧呈平面二维式，反映出当时并不讲求精谨的体貌刻画。

由敦煌第 285 窟（539）的佛陀、菩萨像（图 2.21）可见，山西省云冈第 6 窟（5 世纪 80 年代）造像（图 1.17）所代表的北魏晚期"中国式"佛像新风格于 6 世纪初已传至敦煌。据传，深受同时代绘画大师顾恺之影响的东晋雕塑家戴逵（330？—396）是这种"中国式"佛教新风格的开创者。[49] 第 285 窟中的菩萨并未穿着印度传统的"僧伽梨"，而是以中国式宫廷服饰加身，长袖飘逸、宽衣深褶，底部呈燕尾式，造型酷似顾恺之笔下"高足器"式的宫廷女史（图 2.4）。

敦煌壁画还表明，6 世纪初的南方画家张僧繇是将"凹凸画"风格引入南方宫廷画的关键人物。据《建康实录》（8 世纪）载，建康一乘寺（建于 537 年）寺门遍画"凹凸花"，为张僧繇手迹，远望眼晕如凹凸。[50] 敦煌第 288 窟、428 窟（6 世纪以后，图 2.22）内的"凹凸花"呈缠枝蔓生状，画家在此运用了透视手法营造出"凹凸"有致的空间效果。

张彦远在 9 世纪时认为，张僧繇的笔法具有革命性，其关键在于臻妙的书法韵致，而非逼真的"凹凸画"风格，他写道：

> 张僧繇点曳斫拂，依卫夫人《笔阵图》，一点一画，别是一巧，钩戟利剑森森然，又知书画用笔同矣。[51]

【47】Fong, "Ao-t'u-hua or 'Receding-and-Protruding Painting,'" 73-94.
【48】亦见M. Fong, "Technique of 'Chiaroscuro' in Chinese Painting," 91-127。
【49】Soper, "South Chinese Influence on the Buddhist Art of the Six Dynasties Period," 48, 58.
【50】许嵩撰：《建康实录》（《四库全书》本），第17/24b页。
【51】张彦远：《历代名画记》卷二，第22页，见于《画史丛书》一，第26页；Acker, *Some T'ang and Pre-T'ang Texts* 1: 178-179。

虽然张彦远对张僧繇与吴道子笔法的书法意味称道有加，但敦煌壁画却表明，两人的真正造诣在于其施展笔法再现物象的能力上。

事实上，大多数的 6 世纪敦煌壁画均糅合了西方（中亚）的"凹凸画"技法与中国的线描风格。第 285 窟内天竺式毗湿奴（图 2.23）的立体形象就是借助精谨的书法线条勾廓出来的。而在第 249 窟的《奔牛图》（图 2.24，6 世纪上半叶）中，画家不依赖傅色与渲染，仅靠粗细变化的线条就能三维再现动物的体态与动感。[52] 这种对立体表现的追求始终贯穿在中国画家将异域"凹凸画"技法本土化的过程中，最终使中国再现性绘画艺术掌握了制造幻像的方法。

署有顾恺之款的 4 世纪"真迹"《女史箴图》实为 6 世纪晚期南方宫廷画作。此作也受到了张僧繇写实主义"凹凸画"风格的影响。《女史箴图》的线描忠实地保留了 4 世纪顾恺之"紧劲连绵"的笔法特征，同时又展现出对体量感与立体感的高超把握，反映出画家对 5 世纪陆探微之"骨"与 6 世纪张僧繇之"肉"的兼顾。[53] 通过将《女史箴图》的"班姬辞辇"（图 2.5）与 6 世纪娄叡墓壁画中的"骑手"（图 2.20）相比较可知，6 世纪晚期的这位摹仿者是如何将个人风格与顾恺之风格相糅合的。娄叡墓壁画将"跃马行空"的古风图式（图 2.7）进行了立体化的处理，真实地传达出了北方武士驭马奔驰的狂野。相较而言，虽然《女史箴图》上驭手飘逸的衣褶已经具备了 6 世纪晚期风格的特征，但该图对抬辇者在平面内腿足交叉、横向行进的刻画技法却表明它依旧恪守着 4 世纪的线描程式。

## 中国艺术史上的顾恺之

在中国绘画史专著《风格与世变》（1996）中，石守谦从文化与社会背景出发，探究了艺术风格的不同表现方

【52】将6世纪敦煌的野牛图与类似570年的娄叡墓"白描"公牛（Wu Hung, "Origins of Chinese Painting,"插图43）作比较，颇有意味。

【53】见张彦远：《历代名画记》卷五，第69页对张怀瓘的引述，见于《画史丛书》一，第73页。

图2.20
骑手
娄叡墓壁画（局部）
570年
山西博物院藏

图2.21
佛与菩萨像
题记539年
甘肃敦煌莫高窟285窟北壁

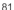

图2.22
凹凸花
550—575年
甘肃敦煌莫高窟428窟天顶

图2.23

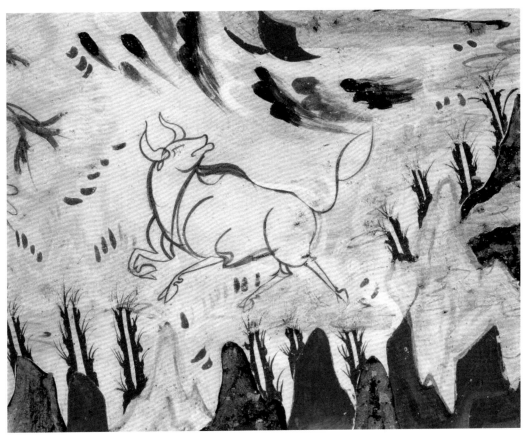

图2.24

法。[54] 传统艺术史往往从"赏鉴"，即判断艺术品的时代、产地和作者出发，继而指向作品产生时的政治与社会环境。艺术品所承载的视觉证据使我们得以通过艺术来解读历史。然而《女史箴图》的历史却表明，顾恺之的意义乃是取决于观者的判断，而非诞生之时的作品本身。从《女史箴图》的"文化传记"出发，多位学者已阐释过此画是如何激发历代观者不断书写并重构中国艺术史的。然而重要的是，正如柯律格所指出的，建立在唯物主义方法与"接受"理论上的物品传记概念，更多的是得益于人类学与民族学。可以说，这种"传记"本身是相对的，因此也是后历史的。[55]

要想切实了解顾恺之在中国绘画史上的地位，就必须从中国再现性艺术的发展史入手。自汉至宋（前 3 世纪—13 世纪），即罗樾所称的"中国再现性艺术时期"，[56] 模拟再现的功能（即顾恺之所谓的"以形写神"）风靡学界，"神似"在当时属于更高层次的现实表现，反映的是万物相生相息的本质。[57] 虽然中国画家既未遵照解剖学原理来再现人物，也未采用线性透视法来表现空间，但他们却在作品中融入了模拟再现的技法，且这种技法自西汉至宋末在不断演进着。在贡布里希（1909—2001）所谓的"图式与修正"过程中，早期中国画对人物的再现是在"制作先于匹配（现实）"的理念上发展起来的。他写道："艺术家必须首先了解并构建一种图式，此后方能修正这种图式以满足艺术刻画的需求。古风艺术起源于图式……而对自然主义的征服可以被视为由现实观察所致的不断修正的逐渐积累。"[58] 正是基于对公元前 3 世纪长沙帛画（图 2.3）古风"高足器"图式的"修正"，《女史箴图》（图 2.4）才得以"制作"出线条精准、三维立体的 6 世纪宫廷女史的新形象。汉唐（前 3 世纪—10 世纪初）时期，再现性雕塑与绘画艺术经历了与公元前 5 世纪"希腊奇迹"相类似的演进过程：人物再现从古风式呆板的正面形象演变为对空

【54】见石守谦：《风格与世变》XI。
【55】见Clunas, "Discussant's Remarks," 295-298。
【56】见Loehr, "Some Fundamental Issues," 186；Loehr, "Phases and Content," 286。
【57】李约瑟（Joseph Needham）曾讨论过汉代哲学家董仲舒（约前179—约前104）的关联性宇宙。见Needham, *Science and Civilisation in China* 2: 281-283。李约瑟描述了一种具有神奇效力的象征性关联体系，它构建了"没有主宰却和谐有序的世界"。
【58】见 Gombrich, *Art and Illusion*, 116及后文。

间内自然动态的充分刻画。至宋代，中国画的模拟再现达
到巅峰，旋即在 1279 年蒙古军队攻陷宋室后又戛然而止。
此后，文人画家重又问道于艺术史，用艺术史风格的书法
语汇"写意"或抒情，表达艺术家的内心感受。[59] 这种由
模拟再现向艺术史再现的转变彻底改变了中国画此后的功
能与意义。

自魏晋、六朝至隋唐，中国的纯文学与视觉艺术繁荣
勃兴，当时的文艺贵在求新与原创。如前所述，张怀瓘在
8 世纪时率先将中国人物画的发展视作一个由古风线描至
写实再现的演进过程。其间，顾得其"神"，陆得其"骨"，
张得其"肉"。此后，张彦远在 9 世纪又对中国画进行了
"简澹""细密"和"求备"的三期分野：

> 上古之画，迹简意澹而雅正，顾陆之流是也；
> 中古之画，细密精致而臻丽，展郑之流是也；近代
> 之画，焕烂而求备；今人之画，错乱而无旨，众工
> 之迹是也……唯观吴道玄之迹，可谓六法俱全，万
> 象必尽，神人假手，穷极造化也。[60]

然而，"神人假手"的吴道子却将自身的艺术造诣归
功于"汉唐奇迹"在模拟再现时出神入化的"幻真"之力。
他笔下的地狱真实可怖，以至于"京都屠沽渔罟之辈，见
之而惧罪改业者，往往有之"。[61]

张彦远自"简澹"至"求备"的艺术进化论与北宋晚
期"士大夫画论"领袖苏轼（1037—1101）的观点相悖。
在苏轼看来，张彦远所谓的"完备"即为艺术发展的极
致。不断演进的艺术史自有终结，求新惟靠复古，而不是
靠创造模拟再现的新模式（苏轼认为这样既无意义也不可
能）。[62] 正所谓"论画以形似，见与儿童邻"[63]，苏轼关注
的是绘画中的修辞和语言性的说服力，而不是单纯的再现
和描绘功能。

【59】见 Fong, *Beyond Representation*, 431 及后文。

【60】张彦远：《历代名画记》卷一，第15页，见于《画史丛书》一，第19页。

【61】李昉：《太平广记》卷二一二；见黄苗子：《吴道子事迹》，第14页。

【62】正如阿瑟·丹托所说："艺术史目前亟需一种完全不同的架构。这是因为再也没有理由将艺术视为一部演进史；不可能存在表现观念与模拟再现概念的发展序列。""End of Art?" 24.

【63】Susan Bush, *Chinese Literati on Painting*, 26.

哲学家、历史学家米歇尔·福柯（Michel Foucault）认为，欧洲文化在步入现代社会之前，也曾经历过此类从再现形似向"表意"语言的意识转变。他写道，19世纪前，"再现论与语言和自然秩序的理论"保持一致。而19世纪以来，"作为一切规律之本的再现论销声匿迹……一种深刻的历史性直击事物的要核……丧失了特权的语言继而转变为一种反映其自身历史厚度的历史形式……（且）事物更具反省性，它们弃再现于不顾，而是在自身发展中寻求自身被认知的原则"。[64] 在中国绘画史上，我们发现苏轼及其追随者正对古代再现性风格进行着艺术史学的研究。将这些风格转译成书法的抽象语言，并运用这些风格影射历史或表达其他种类的现实。[65]

907年，唐王朝的覆灭是中国文化与政治史上的一大分水岭。在经历了逾半个世纪的五代（907—960）分裂期后，重新一统江山的宋王朝迎来了城市发展与货币经济的复兴。这时，以儒家"天下为公"思想治国的唐代军阀贵族世袭制瓦解，取而代之的是宋代"天下为家"的专制政体。由此，儒治国家的道德权威逐渐式微。至11世纪末的北宋晚期，中央集权思想与文人士大夫论说已构成了长期对峙。其中，文人士大夫论说的代表人物苏轼摈弃叙事说教的官僚正统，开始倡导"文人画"的新艺术审美。他反对模拟写实主义，提倡书法性的自我表达。

北宋晚期的人物画领袖李公麟（约1041—1106）深得苏轼赏识，其约作于1085年的《孝经图》（图2.25）在复兴改良古代风格的基础上创造出一种全新的书法性人物画线描语汇。据《宣和画谱》（1120）记载：

（李）始画顾（恺之）、陆（探微）与张（僧繇）、（吴）道玄及前世名手佳本……若不蹈袭前人，而实阴法其要。凡古今名画，得之则必摹临，蓄其副本，故其家多得名画，无所不有。[66]

【64】见Foucault, *Order of Things*, xxiii.

【65】福柯写道："然而语言与生物之间存在着一大差异。后者除了借助功能和存在状态之间的关系之外，没有真正的历史……这样，为使这种历史更为清晰，并在话语中描述，必须要……作用于生物的环境和条件的分析。" Foucault, *Order of Things*, 293.

【66】于安澜编：《画史丛书》二，第74页。

李公麟作画不直接写生，而是通过重塑自顾恺之经陆探微至张僧繇、吴道子一路发展而来的古代典范风格来弱化早期的再现性技法，进而以书法性笔墨表现物象。

在由模拟再现向书法性表现过渡时，李公麟不再从观者的角度，而是从画家（创作者）的角度来思考绘画。继李公麟之后，强调主观感受与个人价值的书法性"写意"的真正主旨已不再是模拟再现，而是艺术家对世间万象的内心感受。

据传记所载，李公麟大抵"以立意为先，布置缘饰为次"。[67] 李画之"意"恰如古诗的抒情传统，其适用原则在于"诗言志"。[68] 7 世纪时，书法评论家孙过庭（648？—703？）的臻妙书法已能够完美诠释出艺术的抒情功能，即艺术对艺术家心理状态的体现。他曾言："翰不虚动，下必有由。"[69] 李公麟也说过："吾为画，如骚人赋诗，吟咏情性而已。奈何世人不察，徒欲供玩好耶？"[70]

诚如班宗华指出的，顾恺之的高古线描风格之所以能够在唐以降的中国人物画领域得以复兴，李公麟可谓居功至伟。[71] 他以顾氏的高古线描为宗，创造出不傅色、不渲染，唯赖线条刻画物象的"白描"技法。据米芾《画史》载："《女史箴》横卷在刘有方（活跃于 11 世纪晚期）家。"且米家有"天女"（维摩诘主题作品中的一位女神），米芾认定该天女像乃张彦远口中的顾氏作品，并将自己的画室命名为"宝晋斋"。[72] 虽然我们没有直接证据可证实李公麟知晓顾恺之的《女史箴图》，但据米芾所述，李公麟特别珍爱米芾所藏的天女像。[73] 在重塑早期人物画风格方面，李公麟显然对顾恺之的游丝描和吴道子的粗细线描青睐有加。李公麟不事傅色与渲染，而是借书法性笔法直抒胸臆。画面在被注入了画家体态动感的同时，也使观者、物象及画家融为了一体。

儒家的"谏净论"将李公麟的《孝经图》（图 2.25）与顾恺之的《女史箴图》联系了起来。两者均是对忠诚与

【67】陈高华编：《宋辽金画家史料》，第452页。

【68】见 James J. Y. Liu, *Chinese Theories of Literature*, 67-70。

【69】见 Fong, "Chinese Calligraphy: Theory and History," 37。

【70】陈高华编：《宋辽金画家史料》，第453页。

【71】见 Barnhart, *Li Kung-lin's "Classic of Filial Piety,"* 137, 140-142。

【72】张丑：《清河书画舫》卷一，第36左页，第36右页。

【73】张丑：《清河书画舫》卷一，第33右页。

图2.25
李公麟（约1041–1106）
《孝经图》
第十五章《谏诤》（局部）
（约作于1085年）
卷 绢本水墨
21.9厘米×475.5厘米
美国大都会艺术博物馆藏

背叛的一种"立意或言志"。《孝经》第十五章《谏诤》的原文道：

> 昔者，天子有争臣七人，虽无道，不失其天下。诸侯有争臣五人，虽无道，不失其国。大夫有争臣三人，虽无道，不失其家。士有争友，则身不离于令名。父有争子，则身不陷于不义。故当不义，则子不可以不争于父，臣不可以不争于君。[74]

后宫的频繁干政搅乱了北宋的内廷，这些擅权者堪比《女史箴》的谏诤对象——臭名昭著的西晋贾后。1022年，北宋仁宗（1022—1063年在位）登基后，其母刘太后摄政达十年之久。11世纪60年代初，由于仁宗年迈无后，朝廷与后宫争斗不息，濒临崩析，围绕皇位继承及后来继位的英宗（1063—1067年在位）之生父"濮王"的地位等问题，产生了一系列风波。1063年英宗继位后，曹太后（仁宗之妻）开始摄政。1067年，英宗暴毙，宰相韩琦（1008—1075）拥立神宗（英宗之子，1067—1085年在位）继位。仁宗、英宗朝，谏臣时有谏诤。实际上，在专制统治下，鲜有君王愿意纳谏，而对于诤臣而言，谏诤实属性命攸关之举。

　　在李公麟描绘的《谏诤》中，我们看到了政权与道义发生激烈对抗的场景。画面中，俯首躬身的诤臣刚正不阿，他面前的君王怒不可遏、坐姿僵直，侍立君王身旁的皇后威仪凛然。此类谏诤多以谏臣的个人悲剧收场，也蕴含着深刻的时局指向。右上角侍臣的衣袍以沉稳劲朗的"铁线描"刻画，而君王与诤臣这两名位居中心的主角则是以秀润圆转、颤掣飞动、粗细有变的线描勾画。其中的颤笔不仅承载着孔教的道德力量和教诲语言，更传递出怒君与诤臣僵持间所压抑的情绪。

　　在《中华帝国晚期科举文化史》（*A Cultural History of*

【75】Elman, *Cultural History of Civil Examinations*, 621.

【76】见Fong, "Orthodox Lineage of Tao," 257-259。

【77】见James T. C. Liu, "How Did a Neo-Confucian School Become the State Orthodoxy?" 483-505。

【78】Elman, *Cultural History of Civil Examinations*, xxv.

【79】见 McCausland, "Zhao Mengfu (1254-1322) and the Revolution of Elite Culture in Mongol China"。

【80】Shih Shou-Chien, "Mind Landscape of Hsieh Yu-yü," 237-254. 亦见于 McCausland, "Like the Gossamer Thread," 168-182。

【81】见 Berkowitz, *Patterns of Disengagement*, 4及其他各处。

【82】见 Fong, *Beyond Representation*, 436-440。

【83】见 Fong, "Archaism as a 'Primitive' Style," 89-109; 王正华：《从陈洪绶的"画论"看晚明浙江画坛：兼论江南绘画网络与区域竞争》，第90页。

*Civil Examinations in Late Imperial China*, 2000）一书中，艾尔曼（Benjamin Elman）从"（汉人）内族与（非汉人）外族一争天下"的角度出发，探究了"道学"正统在宋、元（1271—1368）、明（1368—1644）、清（1644—1911）时期作为科举经典科目的史实。[75] 以朱熹（1130—1200）为代表的理学极端保守主义者（即"道学"派）在南宋（1127—1279）时期倡导"道统论"，并据此自视为圣人伏羲、尧舜、周文王、周武王、孔圣人及弟子的嫡传。[76] "道统"初因异教之嫌而遭受抵制。此后，南宋理宗（1225—1264 年在位）为证明宋室（而非元朝）才是儒学嫡传，于 1241 年将"道学"（"理学"学派之一）奉为国之正统。[77] 1279 年元朝推翻南宋王朝后，于 1313 年正式将"道学"列入科举科目。然而，正如艾尔曼所认为的："惟精惟一的道学正统虽根植于宋元，但它的创立基本上算是明朝的建树。"[78]

将元初文人画领袖赵孟頫（1254—1322）的作品置于元代政治与社会斗争的背景下进行研究，便可以窥知他是怎样将宋代的模拟写实转变为宋以降的"写意"传统的。[79] 在《幼舆丘壑图》（约 1287，图 2.26）中，赵孟頫以"铁线描"篆笔重新演绎了顾恺之的失传之作，以再现顾恺之"高古游丝描"的神采。[80] 东晋朝隐之士谢鲲（字幼舆，280—324），虽在朝为官却能寄情山水，与隐居无异。宋室后裔赵孟頫选择入仕元朝，亦追随谢鲲复行朝隐。[81] 在对传统北宋山水画风格进行系统研究后，赵孟頫创造出一套书法性语汇用以"写"景，而不再绘景。可以说，通过在书法、人物及山水画中建立类似道统的标准，赵孟頫巩固了元朝统治下汉文化的自治。[82]

17 世纪初，晚明人物画大师陈洪绶（1598—1652）致力于用木版画来激发公众的想象力，他运用"铁线描"笔法创造出一种兼具装饰性与表现力的人物画拟古风格，由此开创了通俗的文人文化。[83] 在《隐居十六观》（1651）

图2.26
赵孟頫（1254—1322）
《幼舆丘壑图》（局部）
约1287年
卷　绢本设色
27.4厘米×214.3厘米
美国普林斯顿大学艺术博物馆藏
艾礼德家族旧藏
1921级福勒·麦考米克基金资助（yl984—13）

的"浇书"（图 2.27）一幕中，陈洪绶把自己比作为将晨饮戏称为"浇书"的北宋士大夫艺术家苏轼。通过陈洪绶"游丝描"的精谨刻画，士人扬曳的衣褶宛若"春蚕吐丝"（14 世纪初元代评论家汤垕形容顾恺之的用笔）。[84] 画家对造型与空间的敏锐洞察，捕捉到了对象的本质。仕途不济转而从艺的陈洪绶逐渐以为雕版印刷书绘制插图与酒令叶子闻名，并成为各类大型装饰画的设计者，以满足消费市场的需求。[85] 在上官周（1665—约 1750）1743 年出版的《晚笑堂画传》（图 2.28）中，有一幅陈洪绶的想象之作——《顾恺之像》，它集中体现出陈氏独特的图绘语言。画作表现了顾恺之这位传奇天才轻盈漫步的姿态，其衣褶飘逸的线条恰如"春蚕吐丝"。

17、18 世纪之前，顾恺之、王羲之、王献之等传奇艺术大师在收藏家、艺术家和评论家的眼中还只是神话人物、文化圣杰。史蒂芬·利特尔（Stephen Little）曾贴切地将《女史箴图》称为"失落已久的中国书画黄金时代的稀世遗珍"。[86] 清乾隆帝（1736—1795 年在位）雅好书画、酷爱收藏。他曾与近臣对《女史箴图》及一件宋摹本大做文章。乾隆帝在宋摹本上御题"王化之始"四字（图 2.29），以强调张华《女史箴》在宣扬儒家以德治国方面的重要性。某夏夜，赏毕《女史箴图》的乾隆帝欣然提笔作"幽兰"一枝（图 2.30），旨在"取其（《诗经》所谓幽兰淑女）窈窕相同之意云尔"。[87] 此处的简逸一笔，说明清代帝王既能掌握《诗经》典故，又拥享着顾恺之的经典之作，成功实现了文化"道统"与政权"治统"的合一，就此将已列入清代科举科目的"道学"正统发扬光大。[88]

【84】见 McCauland, "'Like the Gossamer Thread'"，该文标题出自汤垕《画鉴》（14 世纪早期）。

【85】见 Fong and Watt, *Possessing the Past*, 411-413。

【86】见 Little, "'Cultural Biography' of the Admonitions Scroll," 219-248。

【87】另外三件归于李公麟名下的手卷也以同样的方式装裱，各配以一幅御笔画及一幅宫廷画师的画作，使《女史箴图》卷成为乾隆御藏"四美"之首。见 Zhang Hong-xing, "Provenance of the Admonitions Scroll," 277-287。乾隆将这四卷画选为"四美"是日后的另一研究课题。

【88】关于"道统"和"治统"的讨论，见 Elman, *Cultural History of Civil Examinations*, 52, 62。

图2.27

图2.28

图2.27
陈洪绶（1598–1652）
《隐居十六观》之"浇书"（局部）
1651年
册页　纸本设色
21.4厘米×29.8厘米
台北故宫博物院藏

图2.28
上官周（1665–约1750）
《晚笑堂画传》之《顾恺之像》
1743年
木刻版画

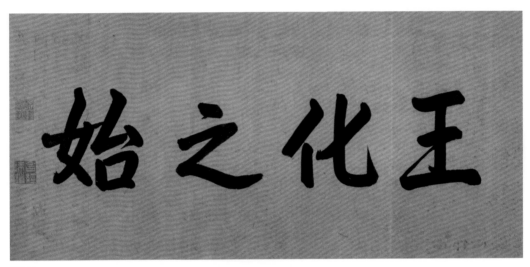

图2.29

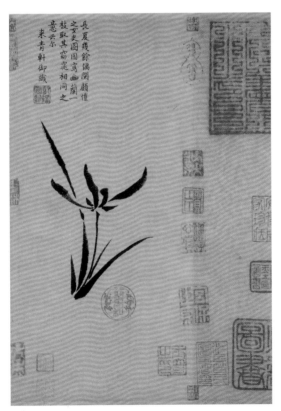

图2.30

图2.29
乾隆帝（1736—1795年在位）
《女史箴图》御书签题
约1746年
手卷 纸本墨笔
28.9厘米×877厘米
英国大英博物馆藏（1903,0408,0.1）

图2.30
乾隆帝（1736-1795年在位）
《女史箴图》御绘兰花
18世纪
手卷 绢本墨笔
28.9厘米×877厘米
英国大英博物馆藏（1903,0408,0.1）

# 第三章 "汉唐奇迹"在敦煌

一个多世纪以前，阿道夫·米海里司（Adolf Michaelis, 1835—1910）曾在《考古发现一世纪》（1908）中将艺术定义为历史。他认为，艺术是一部关于艺术家与艺术品的历史，两者始终存在着重要的历史关联。他指出，与传统的考古金石学研究相比，艺术史学家的视觉与形式分析可以更加准确地揭示出更多考古发现艺术品所承载的信息。他写道："如今，我们已经掌握了形式和色彩丰富多样的（视觉）结构，可以不再完全依赖于文献资料所构成的看似坚实、实则脆弱的框架了。"米海里司的结论是："艺术品具备自身的语言，我们的任务是理解并阐释它。"[1]

1929 年，后来担任中国科学院社科部主任的郭沫若（1892—1978）将该著作译成了中文，即《美术考古一世纪》。[2]郭沫若的译著获得了北京中央研究院历史语言研究所及业界同行的普遍认可，[3]并对中国的美术与考古学研究产生了决定性的影响。郭沫若当时留学日本。在翻译过程中，他采用明治—大正时期的表述（或因误译）将德语 Kunstarchäologischer（"艺术考古"或"艺术与考古"）译成了"美术考古"。由此，"美术考古"一词便在中国的学术界落地生根。但是，该词本身的要义——绘画、雕塑等考古发掘品具备自身的视觉（形式）语言，并因此成为"艺术史"的组成部分——反而被传统的中国学界忽视了。[4]多年来，考古与美术已经在中国逐渐发展成两门独立的学科：一为"田野考古"，主要指中国考古院校（以北京大学最为知名）所设置的"层位学"与"类型学"等相关课程。另一为主授绘画、雕塑与装饰艺术技能的美术院校（北京、南京和杭州等地）所设置的"艺术史"。在美术院校中，关于中国传统美术史的论题仅被作为附属学科内容，相关教学依赖的是文献典籍。[5]其后果是，对于绝大多数从敦煌（甘肃省）、云冈（山西省）、龙门（河南省）和四川的古代石窟寺，以及太原（山西省）、青州（山东省）和河北省等地墓葬、窖藏所出的绘画与雕塑，

本章内容曾发表于 *Georges-Bloch-Jahrbuch, Special Edition: Festschrift in Honor of Professor Helmut Brinker's Retirement*, vol. 13/14:151-186. Zurich: Kunsthistorisches Institut, 2009。

【1】见 Michaelis, *Century of Archaeological Discoveries*, 304-340, 特别是 307 和 339 页。

【2】郭沫若:《美术考古一世纪》（《美术考古发现史》）。

【3】见阮荣春:《中国美术考古学史纲》，第91-94页。

【4】中国美术考古（仍以文献资源为主要材料）的概况，见阮荣春:《中国美术考古学史纲》；亦见杨泓:《美术考古半世纪》。

【5】见徐苹芳:《中国石窟寺考古学的创建历程》，第54-63页。

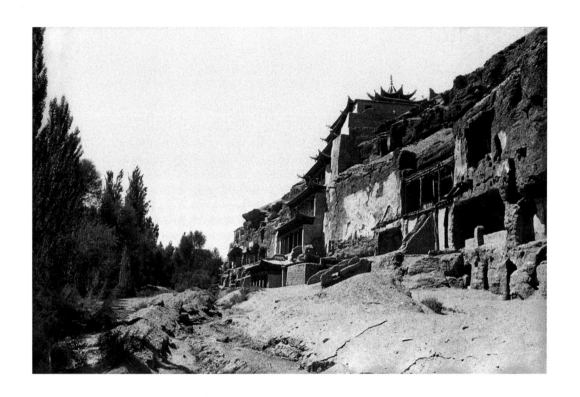

图3.1
敦煌莫高窟外景
1943—1944年
美国普林斯顿大学罗寄梅档案

艺术史学家并没有从"视觉"艺术史的角度给予它们足够的关注与研究。套用米海里司的话说，艺术史学家尚未讲明白那些"我们的任务是理解并阐释"考古发现的艺术作品的语言。

1941 年至 1943 年，现代国画传奇大师张大千（1899—1983）曾率弟子徒众赴莫高窟等地临摹敦煌壁画。1943 至 1944 年，罗寄梅（1902—1987，张大千之友，"中央通讯社"摄影记者）携夫人刘先在敦煌拍摄了两千余幅洞窟壁画与雕塑的照片，留下了极其珍贵的影像资料（图 3.1）。1965 至 1966 年，普林斯顿大学艺术与考古系获得了这套照片的副本。为了与公众分享这批珍贵的档案，普林斯顿大学唐氏东亚艺术中心决定将照片按照绘画与雕塑的"可靠视觉序列"（据罗樾的定义）编排后集册出版。[6]

汉代覆灭后，中国进入所谓的"分裂时期"（220—589）。但此时，南北朝政权的更迭并未影响中国的多民族共存以及——经由北方丝绸之路和南方海路——与印度、南亚、中亚甚至更远的西亚开展经贸与文化交流的开放格局。佛教圣殿莫高窟地处丝路东端，它见证了一种在中国被称作"凹凸画"的明暗法由印度经中亚传入中国、并逐渐演变为中国本土化视觉语汇的过程。[7] 随着"凹凸画"技法的中国化及其向"粗细有变"笔法的转变，外来的明暗法作品激发出人们对模拟写实主义的追求，最终促成了 8 世纪时唐代人物与山水画艺术在三维再现方面的造诣。

自张彦远作《历代名画记》（成书于 847 年）至今，[8] 虽说不乏中国古代绘画史通论，但当代的中国绘画史学家却还是长期迷失于经典名作的后世复制品、摹本和赝作之中。[9] 相反，敦煌的考古遗存却是一部能够连贯反映 5 世纪初至 14 世纪中国艺术发展的信史。当被作为"可靠视觉序列"加以研究时，敦煌的佛窟壁画与造像本身就是极具研究价值的中国艺术史实录。更为重要的是，此前仅散见于张彦远等人著录中的顾恺之（约 344—约 406）、张僧繇

【6】见 Loehr, "Bronze Styles of the Anyang Period," 42-53。

【7】见 Fong, "Ao-t'u-hua" or 'Receding-and-Protruding Painting,'" 73-94。

【8】张彦远：《历代名画记》，见于《画史丛书》一；亦见 Acker, *Some T'ang and Pre-T'ang Texts* 1: 61-382.

【9】见 Fong, "Problem of Forgeries," 95-140；亦见 Cahill, "Chinese Art and Authenticity," and Silbergeld, "Commentary on James Cahill's 'Chinese Art,'" 17-36。

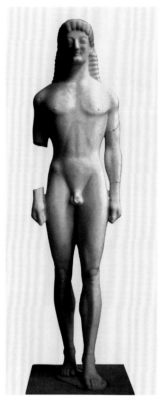 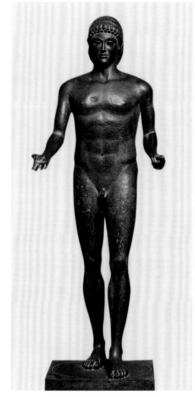 

图3.2                           图3.3                           图3.4

图3.2
泰内亚的阿波罗
约前560年
大理石
德国慕尼黑古代雕塑馆藏

图3.3
皮翁比诺的阿波罗
（亦称"皮翁比诺的男孩"）
约前5世纪
青铜
法国巴黎卢浮宫藏

图3.4
克里提奥斯的男孩
（亦称"克里提奥斯的青年"）
约前480年
大理石
希腊雅典卫城博物馆藏

（约活跃于 500—约 550 年）、阎立本（约 600—673）、王维（701—761）、韩幹（约活跃于 742—756 年）、吴道子（约活跃于 710—760 年）等这些旷世奇才的有关信息，如今已经能够在敦煌的视觉实据中获得更多的释读。

## 掌握再现

贡布里希在《艺术与错觉：图画再现的心理学研究》（*Art and Illusion: A Study in the Psychology of Pictorial Representation*，1960）一书中曾比较过三尊希腊男子立像：其中，时代最早的是一尊创作于公元前 6 世纪的立像（图 3.2），体态呆板僵硬，形貌囿于"正面律"程式；第二尊约完成于公元前 5 世纪，四肢略曲、头部侧倾，神态似已"苏醒"（图 3.3）；时代最晚的是一尊公元前 5 世纪晚期的作品，"体态的微微扭转"仿佛是"大理石被注入了生命"（图 3.4）。贡布里希形容这种古希腊艺术的变革为"希腊奇迹"，它代表着西方欧洲文明的早期进步。[10] 贡布里希主张，在图像再现的范畴中，"制作先于匹配（现实）"乃是通过"图式与修正"过程实现的。[11] 他指出，关于图像再现更普遍的真理在于：艺术家既非单纯依赖于生活也非仅凭借想象，而是在依据图形模式将视觉形式转载至绘画（或雕塑）介质之上的同时，又赋予其与图像相关的文化内涵。贡布里希解释道："上古艺术起源于图式，对称的正面像即是单角度构思的结果，而对自然主义的征服可以被视为由现实观察所致的不断修正的逐渐累积。"[12] 他的结论是："古希腊艺术家为'匹配'外形而引入的'修正'概念在艺术史上十分特殊……亟待解释的是自希腊播及世界各地的、对这种惯势（对图式，对所谓'观念艺术'的依赖）的突然背离。"[13]

丹麦古希腊艺术研究者朱利斯·朗格（Julius Lange，1838—1896）在遗作《早期希腊艺术中的人物再现》（*The*

【10】Gombrich, *Art and Illusion*, 116-145.

【11】Gombrich, *Art and Illusion*, 116 及后文。

【12】Gombrich, *Art and Illusion*, 118.

【13】Gombrich, *Art and Illusion*, 116, 118.

图3.5

图3.6

图3.5
漆绘孝道图竹箧（局部）
2世纪初
朝鲜平壤乐浪南井里第116号汉墓出土
高22厘米，宽39厘米
朝鲜国立中央历史博物馆藏

图3.6
辽宁营城子墓室壁画（局部）
2-3世纪

*Representation of the Human Figure in Early Greek Art,* 1899）中，首次阐释了作为古风式视觉图式的"正面律"对"一切原始人像雕塑"的统摄作用。[14] 而在《早期希腊艺术对自然的表现》（*The Rendering of Nature in Early Greek Art,* 1907）中，埃马努埃尔·勒维（Emanuel Loewy, 1857—1938）则将这种正面图式称作古风式的记忆形象，并由此提出一种关于早期希腊艺术之"看见"（或"观察"）的心理学阐释。希腊艺术正是自原初的二维"概念式"（"孩童式"）心理映像逐渐发展为后期在三维空间中对自然形貌的状写。勒维详细解释道："仅当艺术突破了心理映像的范畴之后，其表现方式才得以全面激发其效能。""任何一个熟悉历史的人都不会以为，这种艺术上的释放，即对自然的发现，是完全来自于醍醐灌顶式的顿悟……我们低估了艺术形式从自然直接获取规律时所必须经历的时间与艰难。"[15]

朗格的"正面律"可以完美地诠释公元前 3 世纪湖南长沙旌幡帛画上女神（图 2.3）的古风画法。平面上，人物由三个简单线描的部分垒叠而成：侧脸、侧面上身和遮蔽了伸展手臂的宽袖，以及遮蔽下身的状如高足器侧影的曳地垂袍。在朝鲜乐浪汉人聚居区出土的一件约公元 2 世纪早期的漆箧（图 3.5）上，可见以两种笔法塑造的孝子形象：脸和手的线条细腻精致，迸发出勃勃生机与动态；衣褶的线条粗细有致、恣意挥就，人物身形掩盖在飘逸的衣物下，无意刻画。而在时代稍晚、约作于公元 2 至 3 世纪的辽宁大连营城子墓室壁画（图 3.6）中，汉代人物的塑造笔法就更具备书法性特点。波折起伏的衣袍充满着动感，全然超脱于其下人物体态的运动。画面上，主人佩剑、侍者后立，他们均以粗细有变、突破柱状身形轮廓的线条刻画而成。此类笔法在成功表现出衣物膨胀感与灵动感的同时，也满足了画家对装饰纹样与书法韵致的强烈偏好。而对衣褶下人体的实际刻画在此处仍不得见。

【14】Lange, *Darstellung des Menschen in der älteren griechischen Kunst,* 被引用于 Loewy, *The Rendering of Nature in Early Greek Art,* 45.

【15】Loewy, *The Rendering of Nature in Early Greek Art,* 74-75.

根据勒维早前对"记忆形象"的心理学解释，普林斯顿大学已故的罗利（George Rowley，1893—1962）教授认为中国的古风艺术是"观念式"的。他将公元前3世纪末至公元3世纪初的汉代"观念式"艺术定义为产生于"想象仅关乎于观念而非外在形式"的时期。[16]罗利曾借助一汉代马匹（图2.7）的形象来解释什么是"事物的示意形象而非描绘性形似"，他写道：

> 想象任何一样物象，如一匹马，该物象即会以平面剪影的形式浮现在脑海中，且呈正面式孤立地与虚空的背景相分离……由于其形状是由密实的线条勾廓而成的，因此早期绘画往往包含着主要依赖线条韵律和空间关系来体现效果的平面母题……构图是垒叠式的——即构图有赖于图像和空白间隔以及形体的重复，后者的目的在于制造统一感……这些示意式构想的窠臼限制了创造性想象的活动空间。[17]

正如罗利所指出的，在中国画的人物再现中，线性的、二维的、以正面塑造为主的古风模式延续了近千年，即自东周末（约前770—前256），经秦（前221—前206）汉（前206—220）直至北魏（386—534，图1.17）。到6世纪中叶，出现了一种圆柱型的过渡风格，人物各部分的有机关系也随之形成（图1.18）。至7世纪末10世纪初的唐朝（618—907），才最终形成了以刻画精准、衣褶自然的三维形体为特征的成熟模式（图1.19）。

上述这种中国艺术"模拟再现"的演进或可被称作"汉唐奇迹"。那么，这种中国人物画风格的"觉醒"（贡布里希所言）与"人文主义者眼中一切其他属于文明的实践"，[18]即在中国此后的文明育成期内（汉末至唐初）所形成的宗教信仰、思想观念及其他文化实践有何联系呢？

自汉末至唐代南北统一的四百年间，中华文明经历了

【16】Rowley, *Principles of Chinese Painting*, 27, 29.
【17】Rowley, *Principles of Chinese Painting*, 27-28.
【18】Gombrich, *Art and Illusion*, 117-118.

一场遍及文学、视觉艺术、音乐、思想观念等各个领域的全面鼎革。产生这种文化激荡的主要动因在于当时自印度传入的佛教。在此之前，儒学与道教乃是中国最古老的两大道德哲学体系：前者依据道德准则倡导个人应对他人承担的社会责任；后者则探求宇宙万物潜在的运行模式，以此作为修己与治国的行为规范。以"道"之观念加以理解，这些运行模式的神秘性远胜于社会性。而自公元1世纪传入中国以来，佛教凭借其连贯清晰的世界观和玄奥思想，成为了中国思想体系的第三精神维度。汉王朝覆灭后，学养深厚的儒学士大夫和艺术家对频繁更迭的官场政权不再抱有幻想，纷纷遁世绝俗。他们希冀通过佛教"四谛八正道"的教旨或道教对万物造化的理解与认知来获得精神的开悟。道释两教的信徒在追求艺术与文学表达的过程中获得了情感的慰藉与智识的发挥。可以说，这些士大夫型的艺术家为此后中华艺术与文明的绚烂绽放奠定了基础。

佛教自印度西北跨越喜马拉雅山脉，由贵霜和安息僧人经中亚传入中国。随着佛教圣像及其制作者越过中亚，早先来自贵霜王朝（约公元前2世纪—公元3世纪）犍陀罗与秣菟罗地区的希腊罗马式富于形体感的佛像风格便逐渐与当时的中国传统趋向一致而呈扁平化（图3.7）。东晋（317—420）时期，建康的天竺禅师佛陀跋陀罗（359—429）将《佛说观佛三昧海经》译介到中国。[19]借此，我们得以首度接触到佛修中的"观"（冥想或观识），即参拜者通过祈祷与瞻仰佛像，并就不同的叙述表现和转换，构想出生动的精神图景。《佛说观佛三昧海经》说：

> 观一成已，出定入定。恒见立像，在行者前。见一了了，复想二像。见二像已，次想三像。乃至想十，皆令了了。见十像已，想一室内，满中佛像，

【19】《大正新修大藏经》，第15册，no. 643, 645及后文。

图3.7
弥勒菩萨像
贵霜时期
1世纪末或2世纪上半叶
印度北部/北方邦（秣菟罗地区）
红砂岩
高105厘米
法国吉美博物馆藏
2000年购藏（MA 6774）

间无空缺。满一室已，复更精进，烧香散华。作是
观者，除却六十亿劫生死之罪，亦名见佛。于未来
世，心想利故，值遇贤劫，千佛世尊。于星宿劫，
光明佛所，现前受记。[20]

公元 6 世纪，佛教著名天台宗始祖智𫖮（538—597）在
中国南方的浙江省率先习授"止观"学说——"止"，即"止
寂"，意为止息或休止妄念；"观"，即"冥想或观识"——
一种冥想事物"真性"进而观识佛教意象的修习。[21] 其中的
关键在于"观"，即"观识"或"构想"。[22] 智𫖮由此创立了
"一念三千"说，并以《华严经》中关于心之创造力与画家
之想象力的比较为据进一步加以论证："心如工画师，能画
诸世间。"[23] 在智𫖮"止观"论宗教喻说的指导下，我们可
以对 5 至 14 世纪敦煌人物及山水画家所采用的视觉架构或
构图图式展开一定的分析。

## 外来冲击与中国应对

莫高窟 275、272 与 268 窟在敦煌各窟之中时代最早，
这组左右毗连的矩形或方形小窟龛占据着崖面的中层，约
开凿于 5 世纪上半叶。同层南侧的 259、257、254 和 251
窟为标准的北魏式窟形，即在矩形或方形窟室中央，由原
石凿出一四面开龛的中央柱，这些窟的开凿年代可能在 5
世纪下半叶至 6 世纪初。275 窟后壁的一尊弥勒菩萨（"未
来佛"，图 3.8）高踞宝座、交脚安坐，体现出由印度西北
传入的异域风格。[24] 而与印度同行明显不同的是，敦煌雕
塑家对人体的有机结构并不十分在意。出自他们之手的造
像普遍固守"正面律"，粗圆的脖颈、躯干、四肢以及平
行刻划的衣褶，均对称排列在人物体表上。这种处理手法
在甘肃永靖县炳灵寺 169 窟的一尊 420 年的坐佛上就有所
表现（图 3.9）。[25]

【20】英译本见 Soper, *Literary Evidence for Early Buddhist Art*, 190。
【21】见 Fung, *History of Chinese Philosophy*, 2: 375 注释。关于冯友兰对智𫖮"止观"学说的阐释，见第 375-378 页。
【22】亦见于 Wang, *Shaping the Lotus Sutra*, xix。
【23】Hurvitz, *Chih-I (538-597)*, 271-318.
【24】李玉珉曾对犍陀罗遗址内的弥勒菩萨形象进行过研究，见 Y. Lee, "Maitreya Cult and Its Art," 140-259。
【25】5 世纪晚期一尊类似的交脚弥勒像可见于云冈 12 窟的东壁，见 P. Ho, "Housing Maitreya," 74, 图 1。

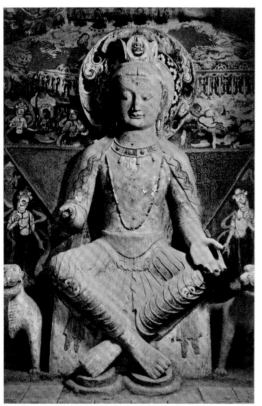 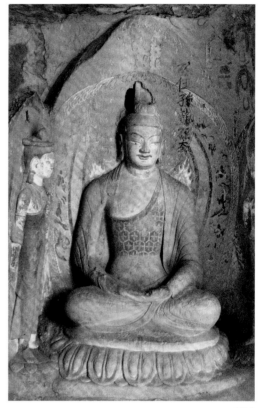

图3.8                                                                                               图3.9

图3.8
弥勒菩萨像
425-450年
甘肃敦煌莫高窟275窟

图3.9
坐佛像
420年
甘肃永靖炳灵寺169窟

而在一尊已知明确纪年最早的中国鎏金青铜佛像（338，图 3.10）上，中国艺术家模仿了外来的印度风格。这种风格曾在古代丝绸之路上敦煌以西重要的绿洲之地龟兹（位于今新疆）得到改良。佛像的前胸可见 U 形并行曲线，余部则缺乏体量感，难以感知衣袍下面的躯体。[26] 云冈（山西省）20 窟的这尊释迦牟尼巨佛坐像（图 3.11）完成于 5 世纪 60 年代初，呈现的则是完全正面、比例匀当、宽肩阔胸的魁伟形象。雕像由崖壁凿刻而成，底座距螺髻（前额涡卷）达 13.7 米左右。一丝古风式微笑传达出无限的慈悲，而爽利的轮廓线却又折射出内在的坚毅。薄衣贴体的典型梵相状貌，此处却被平贴的环扣状褶裥纹样所取代，躯臂的平素表面出现了贴塑的效果。这种线性衣纹的贴塑风格可追溯至一件秦铠甲俑（图 3.12）上。[27] 两者的凹刻（阴刻）和浮雕（阳刻）技法均反映出中国古代在玉雕或石刻，陶塑或铜铸，以及木刻版画复制图案时使用的工艺。它们反映出中国艺术家在追求新的视觉表现的同时，还依旧保留着古风形式，这一特点我们还会多次看到。

北方画风也经历了同样的演进。在炳灵寺 169 窟（420 年，图 3.13）内，这些堪称中国西北地区最早的佛释壁画体现着中国典型的书法性用笔风格。菩萨立像上极富表现力的褶襞衣纹营造出一种宽松着装的效果，而不着意刻画衣裳里的身体。相比之下，敦煌 275 窟内 5 世纪下半叶的壁画（图 3.14）及同窟的弥勒造像，展现的则是另一种鲜明的异域风格。人物面相与袒露身躯乃是通过肉色线条塑造，如今因氧化而呈深褐色，故而面相看似面具。这种风格的起源可远溯至受希腊罗马风格影响的印度画三维"明暗"塑造法。5 世纪下半叶或 6 世纪初的敦煌 254 窟（图 3.15）则是罗马风格中国化的一个成功例证。此窟中，湿毗王坐像面部及体躯的精谨渲染几乎是再现了印度西部阿旃陀石窟彩绘人像的风格。然而，中国佛教艺术的演进并不能单纯视为外来影响作用的结果。有关文化影响与发展

【26】见 Su Bai, *Buddha Images of the Northern Plain*, 79-87。
【27】纽约大都会艺术博物馆所藏 486 年的一尊大型鎏金弥勒菩萨像上，衣褶的表现与平面堆塑的方法一致。对此像的描述，见 Ludwig Bachhofer, *Short History of Chinese Art*, 18-46。

图3.10
坐佛
338年
鎏金青铜
40厘米×24.1厘米×13.3厘米
美国旧金山亚洲艺术博物馆藏
艾弗里·布伦戴奇藏品(B60B1034)

图3.11
佛像
云冈20窟
约5世纪60年代前期
砂岩
山西大同云冈

图3.12
将军俑
秦代,前3世纪
秦始皇陵
陶
陕西西安秦始皇帝陵博物院藏

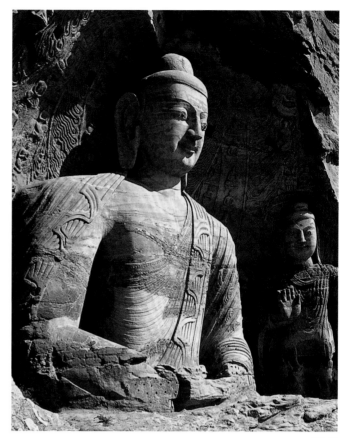

图3.11

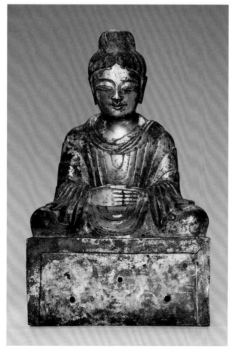

图3.10

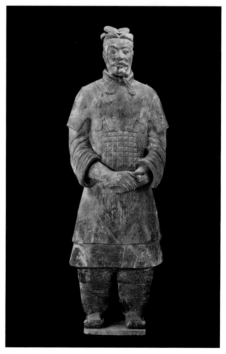

图3.12

图3.14

图3.13

图3.15

图3.13
佛陀与胁侍
420年
甘肃永靖炳灵寺169窟北壁

图3.14
湿毗王本生故事（局部）
425—450年
甘肃敦煌莫高窟275窟北壁西端

图3.15
湿毗王本生故事（局部）
5世纪下半叶—6世纪初
甘肃敦煌莫高窟254窟北壁

的现代观点认为，艺术家是将这些影响化为己有而非单纯地接受。或者如迈克尔·巴克森德尔（Michael Baxandall）所言："受'影响'并非是被动的过程，而是艺术家主动利用'影响'并与其产生互动的一个过程。"[28]

为了探明自遥远西域传入的明暗风格对中国艺术家所构成的挑战，我们必须了解此前中国本土人物画的特性与成就。山西云冈北魏皇家石窟的佛教艺术显示，5世纪末曾经发生过一次重大的风格变化。早前，虽然5世纪60至70年代的云冈石窟（17—20窟）受印度风影响显著，但在雕饰富丽的云冈第6窟（5世纪80年代末，图1.17）内，无论是体量至伟的僧侣形象，还是叙事性的经变画，均表现出一种全新的中国化的佛教风格。此窟内的巨佛立像并未身披方巾式的天竺僧伽梨，而是穿着一种"褒衣博带"的长袍。袍身与飘逸长袖的褶襞频现，裙缘外展酷似燕尾。[29]中国尚好线条感强的掩体袍服，佛像装束上的这种变化弱化了早前印度风格对体量感的强调。这种新风尚成为北魏余年乃至后世各朝——北方的东魏（534—550）与西魏（535—556）所广泛接受的风格。

5世纪80年代，云冈石窟所呈现的这种风格激变，乃是崇尚汉文化的孝文帝拓跋宏（471—499年在位）全面汉化改革的成就之一。486年，孝文帝在中国宫廷礼制的基础上创立了新的冠服制度。492年至494年间，他又将都城南迁至东都洛阳。495年，他禁止官方使用胡语及其他非汉语语言。直至496年，孝文帝改汉姓"元"氏。

亚历山大·索泊在《六朝佛教艺术的南方影响》（*South Chinese Influence on the Buddhist Art of the Six Dynasties Period*, 1960）中提出："云冈新样乃脱胎于南方风尚，这种风尚在传入北方之前已盛行了一个世纪。"基于文献典籍，索泊认为，中国化的佛像风格是由4世纪传奇雕塑家戴逵（约330—396）、戴颙（378—441）父子所创，两人曾先后服效于文化发达的南方东晋

【28】Baxandall, *Patterns of Intention*, 58-62.
【29】见宿白：《云冈石窟分期试论》，第79-80页；亦见逢成华：《北朝褒衣博带装束渊源考辩》，第180-184页。

（317—420）及刘宋（420—478）政权。[30]

张彦远的《历代名画记》曾详细记载了南方一处幸免于唐武宗（840—846年在位）845年灭佛运动的罕见遗址。它的幸存得益于其权倾一世的建造者、宰相李德裕（787—850）的庇护。此处遗址即地处今江苏镇江下游的甘露寺。据张彦远所记，甘露寺内幸存的佛教壁画包括原本绘制于东晋都城建康（今江苏省南京市）瓦官寺内的顾恺之画维摩诘像和来自于某处不知名寺观的戴逵画文殊像。9世纪20年代，浙西（今镇江）观察使李德裕令人修复了这两幅画作并置于甘露寺大殿西壁。[31]

现存作品中最能体现顾恺之画风的当属大英博物馆所藏、传为其名作的《女史箴图》（图3.16）。[32]画面上的宫廷仕女以单纯的游丝描勾勒而成，类似公元前3世纪长沙旌幡帛画女神（图2.3）的古风式表现手法。雕塑家戴逵自幼在学识、音乐和艺术各方面天赋异禀，其代表作是约360年为建康皇家佛刹瓦官寺所造的五方佛像。[33]戴逵"五佛"与原处同寺的顾恺之维摩诘像集中体现了在南朝新兴的中国化佛像风格。逾半个世纪之后，在距云冈第6窟立佛（图1.17）西南数百里的四川成都万佛寺内，另一身立佛造像重现了戴逵"褒衣博带"的中国化佛像风格（图3.17）。这尊537年的造像证实了自戴逵始兴的汉式佛像风格在南方的持久影响与迅速风靡。

由两段有纪年的题记推知，敦煌285窟建造于538至539年间。此窟可见完全中国化的风格。作为最为瑰丽的西魏洞窟之一，此窟突出展现出一种异域与本土风格的奇异交融。北壁，佛祖释迦牟尼（图2.21）结跏趺坐，其衣着带有犍陀罗式平行褶襞，两胁侍立身菩萨的衣着则以中国化的"褒衣博带"和燕尾式衣摆为特征。在这组造像之下，可见两列迎面相对、着装高贵的供养人。后（西）壁浅龛的泛红背景前是中亚风格的彩绘陶像。南壁壁龛上部主要绘有"五百强盗成佛"的因缘故事（图3.18），典出中

【30】见 Soper, "Southern Chinese Influence," 47-112. 水野清一、长广敏雄：《云冈石窟：西历五世纪における中国北部佛教窟院の考古学の调查报告》；亦见于长广敏雄：《云冈石窟に于ける佛像の服制について》，第1-24页。

【31】张彦远：《历代名画记》卷三，第52-53页，见于《画史丛书》一，第56-57页；亦见 Acker, Some T'ang and Pre-T'ang Texts 1: 366-377。

【32】见本书第二章。

【33】中西方关于戴逵的最新成果综述，见 Liu Heping, "Juecheng," 100-101, "Dai Kui and New Images of Chinese Buddhist Art" 部分及相关注释。

图3.16

图3.16
(传)顾恺之(约344-约406)
《女史箴图》(局部)
初唐摹本(?)
手卷 绢本设色
25厘米×348.5厘米
英国大英博物馆藏(OA 1903.4-8.1)

图3.17
佛陀立像
537年
石
高127.5厘米
四川成都万佛寺遗址出土
四川博物院藏

图3.17

图3.18

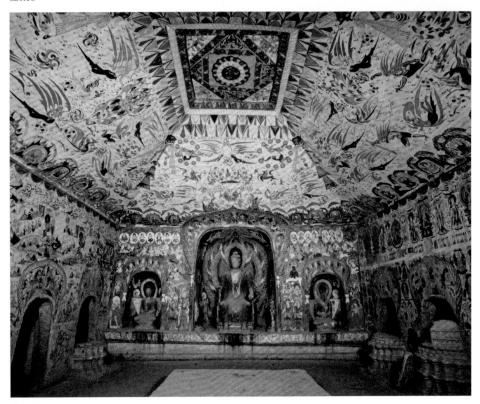

图3.19

图3.18
五百强盗成佛图
甘肃敦煌莫高窟285窟南壁

图3.19
甘肃敦煌莫高窟285窟全景

译本《大般涅槃经》第十六章。与北壁一样，东壁同样可见标准的坐佛与胁侍菩萨立像组合，下部为瘦骨清像、具燕尾式衣摆的中国式供养人彩绘组像。最后，覆斗形窟顶的四坡绘有神怪异兽（图 3.19），佛教或民间题材兼有，异域与本土风格杂糅。中间的中亚风格人像则采用色彩晕染，即以红色（现已氧化成黑色）为基调，参入白色突显高光，体现出西方的影响。线条则以中国独有的微妙变幻和优雅笔趣取胜。与此同时，东、北两壁诸神的面部与衣褶线条经色彩晕染而得以凸显。诸神形貌清癯，燕尾衣摆亦纤柔，却不乏体量感。南壁窟顶上，生动新颖的线描"白画"鸟兽，与青、绿、褐色的山水景物形成了对比。[34]

　　这种融合白画与彩绘技法以突出体量感的窟顶装饰，亦出现在敦煌 249 窟中，其时代为 6 世纪上半叶，较 285 窟要迟 10 年左右。北壁窟顶上回首的"奔牛"（图 2.24）形象证明了从早前甘肃酒泉公元 4 世纪彩绘砖（图 3.20）动物绘画向具象写实主义的阔步迈进。酒泉彩绘是对"牛"的传神速写，各部分均呈独特的剪影形式，而敦煌壁画展现的则是肌肉丰满的动物体在速写式的平面山水之间奔腾翔跃的情态。看来，6 世纪中叶的敦煌艺术家已经精通如何不借助任何傅色或晕染，仅凭线条的浓淡深浅来实现三维再现的技法。他们特别注重透视缩放、并在畜兽胸背部施用若干粗重线条来强调效果。[35] 出于某种缘由，敦煌的艺术家将写实的奔牛置于完全构想的景物之中。由此可见，再现自然的写实主义似乎要远远迟于再现物象的写实主义。

## 空间的表现

　　传统中国绘画史写作基于谱系观念，即张彦远所称的"师资传授"。[36] 在描述顾恺之、张僧繇、吴道子在人物画领域的世系传承时，张彦远这样写道：

【34】鸟兽原先可能施彩，因年久而褪色。

【35】将 6 世纪敦煌的"奔牛"与 570 年左右的娄叡墓中的白描图画进行比较研究十分有趣，见 Wu Hung, "Origins of Chinese Painting," 43。

【36】见 "Discussing the Schools and Their Transmission in the Period of Northern and Southern Dynasties（317-589），" 见于张彦远：《历代名画记》卷二，第 19-21 页。亦见 Acker, *Some T'ang and Pre-T'ang Texts* 1: 160-176。

图3.20
人与牛
4世纪
彩绘砖
酒泉墓葬出土
甘肃省博物馆藏

图3.21
菩萨像
425—450年
甘肃敦煌莫高窟272窟
天顶与西壁龛

图3.20

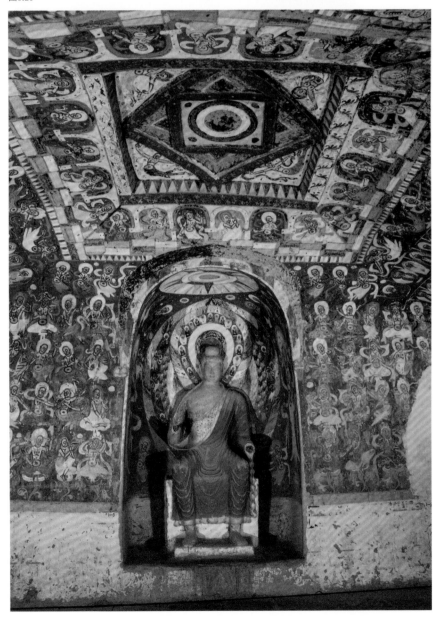

图3.21

> 自古论画者，以顾生之迹，天然绝伦，评者不
> 敢一二……陆探微师于顾恺之，探微子绥、弘肃并
> 师于父……张僧繇子善果、儒童并师于父……吴道
> 玄师于张僧繇……各有师资，递相仿效。[37]

由此，南朝梁（502—557）画家张僧繇即被尊奉为唐朝吴道子的先师。诚如张彦远所认为的，张僧繇与吴道子是引领中国人物画风格变革的两大领军人物。

《建康实录》（8世纪）是记载南京当地见闻与轶事的一部志书。作者许嵩曾在书中提及一种奇幻神异的花卉画技法，称作"凹凸花"或"凹凸画"。[38] 在开凿于425年至450年间的敦煌272窟中，傅色精谨的菩萨敞胸露怀、衣裙透体，裙衫贴附于微隆的腹部与双腿（图3.21）表面。无疑，敦煌的艺术家已充分意识到运用这种幻象法所能达到的逼真效果。鉴于物象在画面上晕如凹凸的视觉效果，唐人称其为"凹凸画"。在敦煌249窟（开凿于6世纪上半叶之后）的窟顶上，空间写实主义得到了进一步的发展：由透视合理的凹凸砖石纹构筑而成的露台栏栅后，诸天伎乐正表演乐舞（图3.22）。[39] 同样的凹凸图样在6世纪上半叶的敦煌288窟中获得了更为精谨的演绎。至此，人物脸部与裸躯的晕染在纵逸笔法的驰骋中自由达成。而魁伟人物（图3.23）的晕染技法则与6世纪浓淡变幻的书法笔法如出一辙。

因张僧繇而闻名的此类"凹凸花"亦出现在敦煌288和428窟（图3.24、图3.25）的窟顶壁画中。后者的年代可追溯到550至575年。借助卷曲翻转、透视奇幻、近大远小的叶片形态，后者花卉的凹凸效果较前者更为成功。428窟内极具立体感的菩萨像（图3.26），则是先以习见的色彩塑造体躯，后以白色点出高光，最终再以细腻变幻的笔墨刻画出脸部与体躯的主要特征。绘像体现出画家对骨骼结构的透彻认知：例如，眼睑与眼窝的线条围裹眼周；

【37】亦见Acker, *Some T'ang and Pre-T'ang Texts* 1: 160, 162, 163和166页内的翻译。

【38】见许嵩：《建康实录》。

【39】索泊认为这种对"天官露台"的处理手法来自于龟兹石窟，而后者又是借取自印度的灵感；见Soper, "'Dome of Heaven' in Asia," 246。

图3.22

图3.23

图3.22
伎乐图
6世纪上半叶
甘肃敦煌莫高窟249窟南壁东侧上半部

图3.23
勇士图
6世纪上半叶
甘肃敦煌莫高窟288窟西壁下部

曲状鼻孔与上扬唇角勾勒出双侧的丰颐；五官清晰、布局紧凑，它们围绕在由弓眉与鼻梁所组成的 T 形外凸架构之中。其中，一菩萨手中所执的细柳体现出赏心悦目的书法性，而其扭曲的笔触显示出对空间立体感的追求。在 428 窟的其余各处，艺术家则展现出一种以简率的塑形笔墨同时实现傅色与勾勒的创新能力。西壁的大型《涅槃图》（图 3.27）中，绘者以粗重紧劲的塑形线条刻画出吊唁者的面容，传统的圆润外廓则为断断续续的轮廓线所取代。东壁的叙事场景（图 3.28）中，人物微小，面部轮廓断续，塑形线条紧劲，最突出的是以钩状点曳表现出的颧骨。

艺术家在 428 窟中所取得的成就清晰地反映出北齐（550—577）、北周（557—581）时期北方佛教艺术中立体状物技法的发展。在 1984 年发表的一文中，金维诺将当时新近发现的娄睿（531—570）墓壁画与时代明确的北齐雕塑联系起来，认为两者均与 6 世纪画家曹仲达（约活跃于 550—约 577 年）的"曹家样"风格有关。根据传统艺术史学的观点，"曹家样"即指"曹衣出水"般衣衫轻薄贴体的状态。[40]曹仲达来自于中亚粟特古国，其独创的风格即源出于此。金维诺详细论述道：

> 北齐在雕塑上的这种变化，与北周在造像上面型渐趋丰颐、衣纹渐趋简洁是相适应的，这一方面说明不同地区在相同的时间的某些共同趋势，另一方面也说明政治上的分割，并不能阻止艺术上相互影响。北朝的这种变革以及北周、北齐的相互影响，甚至与南朝当时的某些艺术风格的变化，也不是无关的。[41]

随着 1996 年山东青州龙兴寺遗址北齐造像的发现，中国学者也意识到：复兴的印度"影响"究竟作用于中国西北抑或东南这一问题，不能简单地通过服饰的类型学比

【40】金维诺：《曹家样与杨子华风格》，第37-51页；亦见Jin Weinuo, "Artistic Achievements of Buddhist Sculpture," 377-396。

【41】Jin Weinuo,"Artistic Achievements of Buddhist Sculpture," 387-388.

图3.24
凹凸花
6世纪上半叶
甘肃敦煌莫高窟288窟天顶

图3.25
凹凸花
550-575年
甘肃敦煌莫高窟428窟天顶

图3.24

图3.25

图3.26
菩萨像
550–575年
甘肃敦煌莫高窟428窟
南向壁龛外天顶

图3.27
涅槃图
550–575年
甘肃敦煌莫高窟428窟西壁

图3.28
萨埵那太子本生图
550–575年
甘肃敦煌莫高窟428窟东壁北侧

图3.26

图3.27

图3.28

较，或将北齐造像的梵相或体态与各类来自犍陀罗、秣菟罗、笈多或东南亚的天竺形式进行比较来得出结论。[42] 宿白在 1999 年对青州造像的研究中，除了指出自印度笈多、经传统南方海上之路进入中国的长期的南来影响之外，还关注到了北齐造像显著风格变化背后的社会与政治因素。首先，他解释了不断激增的中亚商人、僧侣、音乐家、舞蹈家与艺术家是如何作为文化使者、佛教传教士与信徒，不经意间丰富了北齐都城邺（今河北临漳）的文化生活并将之提升为国际化大都市的，粟特画家曹仲达亦为其中一员。其次，他还指出，北齐通过变革北魏向南方和汉人倾斜的文化政策，建立了全新的政治与文化架构，从而促进了此后隋唐的统一。[43]

当年晚些时候，虞弘（卒于 592 年）墓的发现有力地证实了宿白的观点。虞弘，西域鱼国人，曾作为粟特大使出使波斯，又先后在北齐、北魏、隋代三朝为官司职，最后定居山西太原，主管西域住民，主要是粟特人。[44] 虞弘墓汉白玉石椁上可见圆型而富于体量感的浮雕人像，并以粟特装束与发式为特征（图 3.29）。类似的粟特母题在同时期的北方陶器上也有发现，[45] 它们共同证实了北齐佛像新风格与粟特"曹家样"之间的关联。宿白的结论是：

> 此后，隋及初唐寺院多有沿袭高齐佛装，如前引道宣（596—667）所记曹仲达所"传模西瑞"……此既因隋唐礼乐多承高齐旧制。[46]

北齐与隋代佛像向体量感风格的转变貌似突然，部分学者因此以为来自印度秣菟罗与鹿野苑笈多范式的"南来影响"的再兴是经由 6 世纪上半叶南朝梁（502—557）艺术传递的。[47] 然而，6 世纪中国绘画与雕塑上的立体自然主义发展是无法通过天竺或本土范式的单一源流说来解释的。6 世纪初，南北方的佛像均体现出对刻画褶痕质感的

【42】邱忠鸣：《北朝晚期清青齐区域佛教美术研究》，第5-7页。

【43】宿白：《青州龙兴寺窖藏所出佛像的几个问题》，第44-59页；亦见Su Bai, "Buddha Images of the Northern Plain," 86。

【44】宿白：《青州龙兴寺窖藏所出佛像的几个问题》，第44-59页；亦见 Su Bai, "Buddha Images of the Northern Plain," 86。

【45】关于北齐中亚舞乐人物的釉陶，见 Watt et al., Dawn of a Golden Age, 251, 149号文物。

【46】宿白：《青州龙兴寺窖藏所出佛像的几个问题》，第55页。

【47】见 Soper, "South Chinese Influence," 95-97。

图3.29
虞弘墓石棺（局部）
592年
石
山西博物院藏

重视，这一点由美国大都会艺术博物馆藏的一尊北魏晚期的鎏金弥勒佛像（524，图 3.30）[48] 和成都万佛寺的一尊南朝梁佛立像（529，图 3.31）可以证实。而在河南洛阳永宁寺出土的一件陶俑立像（约 516 年之后）上，瀑布状的垂褶更是成功地在三维形体之上附加了传统的中国线描之美。

类似地，空间关系的表现方式也有所发展。早期中国画家的一大重要发现在于利用对角线构成的平行四边形来表现画面空间的虚拟现实。[49] 武氏祠（儒士武梁 [78—151] 的家族祠堂）的《宴筵》（151，图 3.32）一幕中，简洁的对角线代表几案或座席的边线，营造出空间的纵深感，一鼎、一圆食盘、二有盖盘和一方棋盘的正面轮廓则在二维画面上垂直垒叠。[50] 在出自内蒙古和林格尔一东汉墓的《宁城图》（约 2 世纪末，图 3.33）上，自画面制高点的山墙延伸而出的平行四边形营造出封闭的庭院空间，其间人物群集、房舍林立，房舍的对角线轮廓与房舍内渐次退隐的座席边沿，均有助于营造出人物所在空间的三维立体感。

在敦煌 257 窟壁画《九色鹿》（6 世纪下半叶之后）中，叙事情境以手卷的形式沿水平墙体渐次展开，对角重叠的山形母题在其间充当着空间的界隔（图 3.34）。由山体在画面中平行排列的布局可知，它们既不是为了表现空间的退移也缺乏立体感。而在 285 窟中，艺术家将《五百强盗成佛图》（538—539，图 3.18）中的山形母题安置于并不固定的空间小范围内，以此作为各独立桥段的分背景：根据情节涉及的不同人物群体，以不同角度斜向延展的分段山体自然构成梯形或三角形的空间元（space cells）。最后，428 窟内的《萨埵那太子本生图》（550—575，图 3.35）则采用了一种系统表现空间关系的方法：构成梯形或平行四边形空间元的连锁式山形母题为叙事构筑起统一连贯的布景。

敦煌 427 窟内，庄严威仪的"一佛二菩萨"组合立像

【48】其他例证，见 Sherman Lee, *History of Far Eastern Art*, 图205中的多宝佛与释迦牟尼佛（518）坐像；Sickman and Soper, *Art and Architecture of China*, 图版36中佛罗伦萨贝纳德·贝伦森（Bernard Berenson）藏品中一件529年的佛像；以及 Alan Priest, *Chinese Sculpture in the Metropolitan Museum of Art* 中第19号文物，图版33-36，大都会艺术博物馆藏时代相同的另一件佛像。Bachhofer, "*Short History of Chinese Art*" 图58所示一件费城大学博物馆藏536年的弥勒菩萨立像。

【49】关于"虚拟空间"，见 Summers, *Real Space*, 431-548中"Virtuality"部分。

【50】关于该碑刻遗存的讨论，见 Wu Hung, *Wu Liang Shrine*。

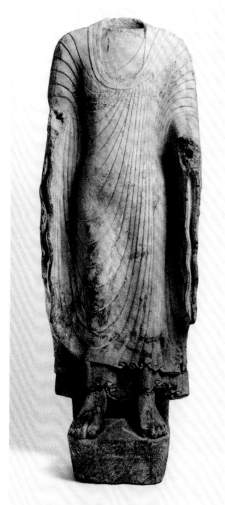

图3.30

图3.31

图3.30
弥勒佛像
524年
鎏金青铜
高76.9厘米，宽40.6厘米，直径24.8厘米
美国大都会艺术博物馆藏
1938年罗杰斯基金购藏（38.158.1a-n）

图3.31
佛立像
529年
石
高158厘米
四川成都万佛寺遗址出土
四川博物院藏

图3.32
宴筵、六博
武氏祠
2世纪
1号石室局部
山东嘉祥武翟山
拓片（早于1907年）
美国普林斯顿大学艺术博物馆藏（2002.307.2）

图3.33
宁城图
2世纪
壁画摹本
内蒙古和林格尔出土

图3.32

图3.33

图3.34

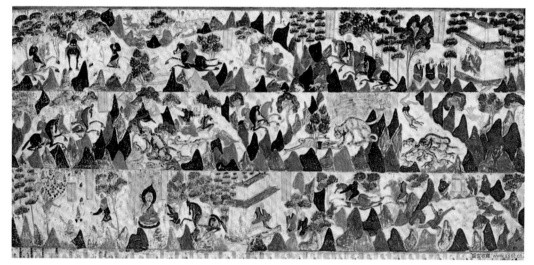

图3.35

图3.34
九色鹿本生图
6世纪下半叶
甘肃敦煌莫高窟257窟西壁

图3.35
萨埵那太子本生图
550—575年
甘肃敦煌莫高窟428窟东壁南侧

（图3.36）集中体现出北齐及隋代好以圆柱状表现人体的风尚。在诸如289、290和296窟的6世纪晚期的叙事画（图3.37）中，人物与建筑——在空间内呈凹凸有致的形态——似欲冲破水平壁画分区对它们的狭隘束缚。在296窟中，为了凸显退移的效果，艺术家以锯齿状平行四边形构筑城墙，又精心安排城墙内各个建筑的朝向角度，并悉数在画面内呈现建筑一角，两边则以对角方向纵深退移。显然，此类壁画属于我们这里所谈论的大现象，即敦煌的"汉唐奇迹"。在宗教实践与社会环境不断演变的背景下，对佛像进行三维状写——圣像式或叙事式，神圣化或世俗化——意识的"觉醒"是与当时其他一切思想与文化活动相适应的。

## 从南朝到北方

汉唐之间四百年里，佛教在中国深深扎根并发扬光大，且逐渐演变为一种具备鲜明中国文化特色的信仰体系，东亚普遍称之为"汉传佛教"。佛教由古印度北部释迦族王子乔达摩·悉达多，即释迦牟尼（约前565—约前486）创立，其信仰乃建立在古印度的"业力"（"造作"或"行为"）论，即因缘果报的观念之上。依据个人过往之"业力"，众生终归于无穷轮回之中——在虚幻、苦难、死亡世界中循环复生，直至顿悟后再求涅槃（存在的止息）或解脱。小乘（亦称"希那衍那"，或"小乘解脱道"）佛教主张抱持独身，并提出一种超脱世俗的哲学观，这与主张家庭与社会融合的中国儒家价值观念是根本抵牾的。事实上，由中国发展并遍及东亚诸国的这种信仰之关键在于依托信念祈愿在天堂获得救赎，而并非是通过个人操行与苦修来"止息存在"。大乘佛界中的重生可以通过简单的——借助合适的贡品或供奉——向对应的神灵祈愿得以实现。敦煌石窟的彩绘壁画多对此类神灵形象有生动的表现。

图3.36
"一佛二菩萨"组像
隋(581–618)
甘肃敦煌莫高窟427窟

图3.37
建筑群
北周(557–581)
甘肃敦煌莫高窟296窟天顶东坡

图3.36

图3.37

大乘佛教的信众从未宣称小乘不真。他们只是坚持认为"罗汉"（亦称"声闻"，"听闻佛陀声教的人"，即佛陀弟子）与"辟支佛"（自悟得道，不随他教者）的"小乘"只是佛陀创设的临时教义，最终将被大乘所取代。在大乘经典《妙法莲华经》（约著于200年，简称《法华经》）中有一则著名的"火宅喻"：一位长者发现其正在嬉戏的诸子困于火宅之中，为说服诸子停止游戏、速离火宅，长者向诸子承诺了三种车乘：鹿车（喻"声闻乘"）、羊车（喻"辟支佛乘"）和牛车（喻"菩萨乘"）。诸子争出火宅后，长者各赐诸子三乘之中的上等牛车。《法华经》如是写道："如来亦复如是，则为一切世间之父，但以大乘而度脱之。无有余乘，唯一佛乘。度脱一切，是名大乘。"[51]

4至5世纪，北方游牧民族政权奉佛教为国教。在北魏统治下建造的云冈20窟（开凿于约5世纪60年代初）内，原本应由两尊立佛与两尊菩萨胁侍左右的佛陀释迦牟尼巨型坐像（图3.11），现仅存一尊立佛侧立身旁。据水野清一与长广敏雄对北魏都城洛阳外龙门石窟的研究发现，永平初年出现了一种全新的"一铺五身"组合：即主尊坐佛由两身菩萨及罗汉立像胁侍左右，该组合自出现之后就成为主流。[52]这种囊括"菩萨乘"与"声闻乘"在内的全新"大乘"五身组合在675年开凿的龙门（河南）石窟19洞奉先寺卢舍那大佛及侍从像（图3.38）上亦有集中体现——它象征着深受大乘《法华经》影响的中国佛教正逐渐成熟。[53]波士顿美术馆藏隋代593年的一组七尊鎏金铜像则对《法华经》"会三归一"的经义做出了更为完整的诠释：主尊坐佛端居中央，两侧胁侍菩萨、辟支（戴锥形高冠）和罗汉（图3.39）立像各一身。[54]由龙门石窟寺的供养人题记可知，自5世纪末后，中国佛教的主要供奉对象已从释迦牟尼佛转变为未来佛弥勒，之后又变换为观音和《法华经》中安居西方净土的阿弥陀佛。[55]

而在南方，成都万佛寺出土石碑（6世纪上半叶）阴

【51】由龟兹人鸠摩罗什（384—417）翻译的《妙法莲华经》，见《法华经》，第72-82页。英译本见 Nanjio Bunyiu, *Chinese Translation of the Buddhist Tripitaka*, 134。

【52】见水野清一、长广敏雄：《云冈石刻の研究》，第136页。存世年代最早的一铺五身组合像发现于龙门石窟古阳洞北壁的小龛内，时代约在505年。相关图片见常盘大定和关野雄：《支那佛教石刻》，图版2-89左图。

【53】关于奉先寺佛像的题记，见Tokiwa and Sekino, *Buddhist Monuments in China*, text, part II, 91。

【54】关于其他一铺七身组合的例证，见水野清一、长广敏雄：《响堂山石窟》，第38页注释1。

【55】见塚本善隆：《龙门石窟に现れたる北魏佛教》，第223-236页。

图3.38
卢舍那大佛
675年
石灰岩
立面约30米×40米
主尊佛像约17米高
河南洛阳
龙门石窟奉先寺

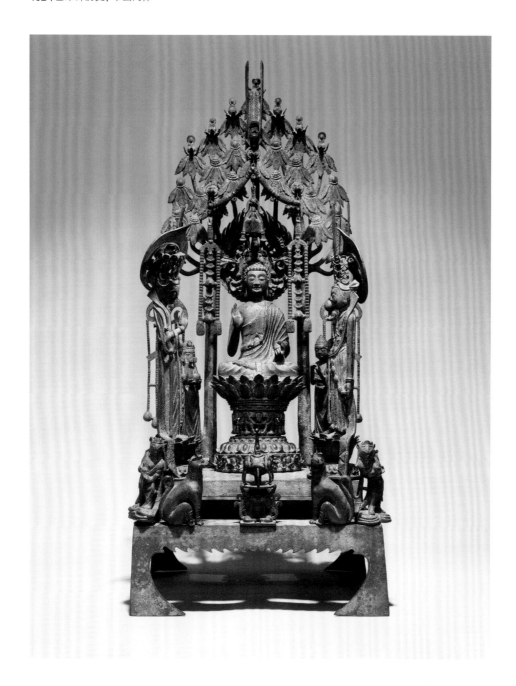

图3.39
阿弥陀佛与胁侍像
593年
青铜
通高76.5厘米
美国波士顿美术馆藏
斯科特·费兹夫人与
艾德华·杰克逊·霍姆斯
捐赠（22.407）

图3.40
弥勒净土
6世纪上半叶
1号石碑阴面
砂岩
宽64厘米
四川成都万佛寺遗址出土
四川博物院藏

图3.41
阿弥陀佛西方净土变
6世纪上半叶
2号石碑阴面
砂岩
高119厘米，宽64.5厘米
厚24.8厘米
四川成都万佛寺遗址出土
四川博物院藏

面上"兜率天"（图 3.40）中的弥勒菩萨表现的是对救世主弥勒佛最后一次轮回的"观想"。中国"三藏"之"观经"《佛说观弥勒菩萨上生兜率天经》对此有详述。[56] 亭阁中结跏趺坐的弥勒菩萨在石碑中段重现了三次，意为弥勒在其最后一次轮回降生的凡俗之地——鸡头城——的三次布道传法。石碑右上角，释迦牟尼的大弟子摩诃迦叶正在洞室内接引弥勒。艺术家运用平行四边形相交的对角边构建出一种透视图式。在构图中心的大三角顶端，头戴宝冠、交脚垂足的未来佛弥勒正与其随从度生于兜率天净土之间。

在出土于万佛寺的另一件同时期作品"阿弥陀佛西方净土变"石碑（图 3.41）上，阿弥陀佛净土则被"观想"成一座奢华的庭苑，苑内棕榈林立、果树成行，莲池内满盈着转生为菩萨的灵魂，池上伎乐列队齐整、向外张望。[57] 由于平行四边形的对角线集聚于中心垂轴，观者的视线便不由自主地汇聚在图像透视架构的主体、大三角顶端的冥思佛陀上。在此，"观想"阿弥陀佛净土的主要经文依据为《佛说观无量寿佛经》。[58]

根据初唐律宗始祖道宣（596—667）的观点，北齐粟特人曹仲达是在 6 世纪中国北方地区首位将阿弥陀佛变相"观识"或绘作"阿弥陀佛五十菩萨像"的画家：

> 相传云，昔天竺鸡头摩寺五通菩萨，往安乐界请阿弥陀佛。娑婆众生愿生净土。无佛形像愿力莫由，请垂降许。[59]

今日从龙门万佛洞后壁的一幅临作（680）中，尚能窥见曹仲达《阿弥陀佛五十菩萨像》的原初面貌（图 3.42）。[60]

美国大都会艺术博物馆藏有一件罕见的唐初干漆坐佛（图 3.43），这尊造像集中体现出佛像的自然主义与玄奥本

【56】描述见 Howard, "Buddhist Art in China," 223-224, 编号126。注意，弥勒是神学人物，而不是释迦牟尼那样的历史人物。他的天官位于东方。

【57】Howard, "Buddhist Art in China," 221, 编号12。关于阿弥陀佛净土（观念上认为在西方）最著名的早期表现是来源于道宣：《集神州三宝感通录》卷二中的《阿弥陀佛五十菩萨像变相图》。道宣感通录的释文，见 Naitō, *Wall Paintings of the Hōryūji*, 143-144。亦见 D. Wong, "Four Sichuan Buddhist Steles," 58-60。

【58】《观无量寿经》，《大正新修大藏经》第12册，no. 365, 340及后文；亦见 Müller, *Sacred Books of the East*, vol. 49, pt. 2, 161-201。

【59】见道宣：《集神州三宝感通录》卷二。释文见Naitō, *Wall Paintings of the Hōryūji*。

【60】在日本著名的橘寺（7世纪晚期）和现已损毁的京都法隆寺（约710）金殿西壁上，可见早期阿弥陀佛五十菩萨像的两个早期例证。亦见 Fong, "Buddha in Heaven and on Earth,"38-61。图见盖蒂在线图片（图片号：148727749），www.gettyimages.com/detail/photo/buddha-statues-in-wanfodong-cave-in-dragon-high-res-stock-photography/148727749.

图3.42
坐佛与胁侍像
680年
河南洛阳龙门石窟万佛洞主壁

图3.43
坐佛像
约620年
干漆，鎏金彩绘残留
高57.1厘米
美国大都会艺术博物馆藏
1919年罗杰斯基金购藏（19.186）

图3.44
佛陀像
8世纪
石
山西太原天龙山16窟西壁龛

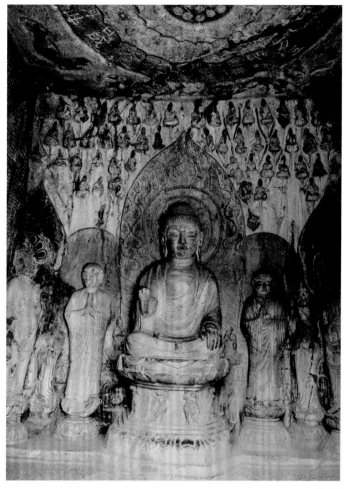

图3.42

图3.43

图3.44

质是如何在 7 世纪初的佛教艺术中得以展现的。作品完美演绎出人体至静、三昧寂想或"无色界正定"状态下的心念。从形态学的角度上讲，唐初佛像的面部表现与云冈石窟中漠视解剖学的古拙佛像（图 1.17、图 3.11）相比已经大有进步。清晰刻画的五官与骨骼自然融合成有机整体。再看眼部，与早期椭球状双目的线性图式（由上下对合的一对圆弧组成）不同，取而代之的是起伏的双曲线型眼睑，由此形成一种眼球外凸、眼窝下陷的三维效果。眼睑与眼窝的曲线与鼻孔、唇角、双颐与下颏的线条彼此呼应，清晰刻画的五官以拱眉与高鼻构成的 T 区为中心，聚拢于端庄垂耳所勾廓的边界内。除了赋予造像以身形体态、甚至是可感知的肌肉与骨架之外，艺术家甚至还为其注入了精神品格。洞察一切的双目垂凝，面容安详，体态婀娜，厚唇隐现的含蓄微笑——这一切均向观者传达出一种静穆脱俗、端庄安详之感。曾经赋予 5 至 6 世纪初中国古风式佛像神圣感的线性张力与抽象结构于此俱已消失，取而代之的是一种稳重端庄、流畅柔和的体态，散发出自然、安详与柔美的仪风。右袒式外袍由坐像左侧肩肘处下垂，垂褶体现出织物的质地。幻象自然主义在山西天龙山的一身 8 世纪菩萨坐像（图 3.44）上达到巅峰，菩萨安详端坐，衣袍紧裹双腿，颇得"曹衣出水"之真髓。

敦煌 321 窟（图 3.45）约开凿于 8 世纪初，其西壁佛龛采用"错视画"的技法表现塑绘结合的天神形象，令观者面对佛教梵宫净土，如智𫖮"止观"说那样止息"妄念"或"冥想"。自上方穹顶，如提埃坡罗（Tiepolo）神来之笔般生动绘就的天众凭栏俯瞰，透视处理精谨。彩绘的露台承柱瓦片环绕着龛壁与绘成蔚蓝天空的龛顶区分开来。中央主尊坐佛的背光绘于佛像后壁，其顶端穿越抹角式露台，而观者左侧环绕背光的则是一对飞天，衣衫萦绕飘延至佛像之上。背光前的穹顶中央，又可见三组佛绘像——每组均由一主尊坐佛与两胁侍菩萨构成，在极乐净土的彩云间

图3.45
龛顶佛像群局部与壁龛全景
8世纪初
甘肃敦煌莫高窟321窟西壁

【61】张彦远：《历代名画记》卷九，第104页。626年，阎立本为秦王（即未来的唐太宗，627－649年在位）绘《秦府十八学士图》。太宗贞观十七年（643），阎立本又作《凌烟阁功臣二十四人图》。另两处敦煌335窟（686）和103窟（8世纪）的局部，图片见 Chen Pao-chen, "Painting as History," 56-92, 图14、图15。

萦旋。在8世纪中叶的敦煌45窟中再次出现了天宫"错视画"，一尊保存完好的菩萨造像（图3.46）完美诠释出佛教宽容、悲悯与关爱的义理。温雅凝思的表情体现慈悲的仪相，丰腴圆润的身形略呈"三屈式"。菩萨像的这种体态并不指代女性或男性，神明并无性别化差异。唐代佛教艺术华美繁复的形式，证实了世俗而圆融的"国际化风格"绵延数世纪、自敦煌播及韩日的史实。

敦煌220窟的《维摩诘经变图》（图3.47）作于642年，其中描绘的皇室供养人令人联想到现藏于波士顿美术馆、唐初绘画大师阎立本《历代帝王图》（图3.48）中北周武帝气宇轩昂的形象。[61] 艺术家以简率刚劲的线条刻画出皇室供养人身后满脸仰慕的众生。

敦煌拥有充足的证据证实，中国画至初唐已开始采用单纯的线描在三维空间内表现模拟写实主义。如57窟内一尊7世纪初的立身菩萨绘像（图3.49）上，眼睑、眼窝、鼻孔和嘴唇柔和起伏的线条令人联想到大都会艺术博物馆所藏的神情静穆、栩栩如生的初唐坐佛造像（图3.43）。57窟壁龛的彩绘背景为我们的心灵所"见"营造出一种三维观摩的奇异效果。

在8世纪的唐代绘画中，人物的三维再现与同时期山水画艺术的发展密切相关。在开凿于8世纪初的敦煌217窟中，《法华经变图》的场景（图3.50）被归置于通壁的山形地貌与建筑架构之中。与6世纪初万佛寺碑刻阴面《法华经变图》上图式性的空间元相比较，敦煌217窟中以绿色傅染、渐次退隐的峰峦，在此表现出一种幻妙的纵深感与空间的退移感，既是叙事画，亦为彩地图。敦煌的空间元构图令人不禁想起王维（701—761）笔下著名的中唐景致"辋川别业"（现存17世纪的碑拓，图3.51）。

奇妙的敦煌"再现"在翎毛走兽领域亦有突出表现。285和249窟（开凿于6世纪初之后）内可见纯粹的线描"白画"。而在286、296和428窟（550—575）中，最为习

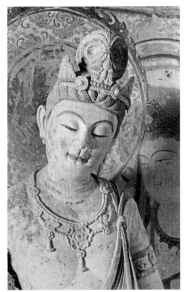

图3.46

图3.47

图3.48

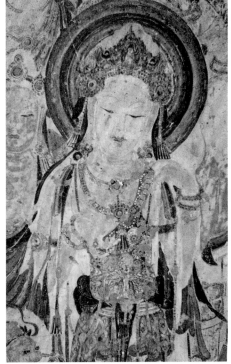

图3.49

图3.50
法华经变图
8世纪初
甘肃敦煌莫高窟217窟南壁

图3.51
仿王维《辋川别业图》（局部）
拓片
30.0厘米×496.7厘米
沈国华于1617年
摹刻郭忠恕（910–977）原碑
美国普林斯顿大学艺术博物馆藏
（2002.350）

见的母题是并驾齐驱的一对黑白奔马。唐代独步天下的画马大师韩幹（约活跃于742—约756年）通过"自然物象与执笔之手两者行运的彼此呼应"（大卫·罗桑德语），[62]以极简的方式完美达成"再现"的目标。在《照夜白图》（图3.52）中，韩幹证明了自己是精于线条勾勒与行运的大师。图中，拴系的战马性情暴戾，怒目圆睁，鼻孔翕张，奋蹄欲奔，迸发出一种超自然的活力，烈马的坚毅个性扑面而来。略加晕染的优雅线条甚至将健硕烈马的肌肉颤抖都刻画得纤毫毕现。于韩幹而言，"观察"与"匹配"是同时发生的。

敦煌103窟内的杰作《维摩诘像》（作于8世纪中叶后，图3.53）采用了"国朝第一"的唐代绘画大师吴道子（活跃于约710—约760年）著名的粗细用笔。[63]既不傅彩亦不晕染，艺术家自由运用时粗时细、忽重忽轻、缓急交替、动态变幻的线条，创造出法相威严、体态前倾，状"如脱壁"的坐像。[64]右臂牵扯的衣褶既均衡了右腿的张力，也呼应了坐像左肩自然垂落的褶襞。维摩诘所坐的带有华盖的胡床的边沿处，规律的折痕生动地体现出衣袍的垂坠感。

## 艺术史的"终结"？

我们且在敦煌103窟的8世纪《维摩诘像》前稍作停留，借此考量张彦远关于中国画自顾恺之、经张僧繇至吴道子世代"师资传授"的观点。[65]张彦远并未将"模拟写实主义"视为绘画艺术的自然"终结"，而是将《历代名画记》成书之际（847）的中国绘画史视为一个完整世系，涵盖了自顾恺之（4世纪）高古游丝描向吴道子（8世纪）极富表现力之书法性笔法的演变。张彦远将顾恺之线描与东汉钟繇（151—230）的书法，张僧繇的"点曳斫拂"与卫夫人（272—349）《笔阵图》中的描述，[66]吴道子生动

【62】Rosand, *Meaning of the Mark*, 30.
【63】石守谦：《唐代文献里的"白画"》，第26-28页。
【64】石守谦：《唐代文献里的"白画"》，第26页。
【65】关于古代风格传承的内容，见张彦远：《历代名画记》卷二，第19-21页；Acker, *Some T'ang and Pre-T'ang Texts* 1: 160-176.
【66】见金维诺：《曹家样与杨子华风格》，第37-51页；亦见 Jin Weinuo, "Artistic Achievements of Buddhist Sculpture," 377-396。

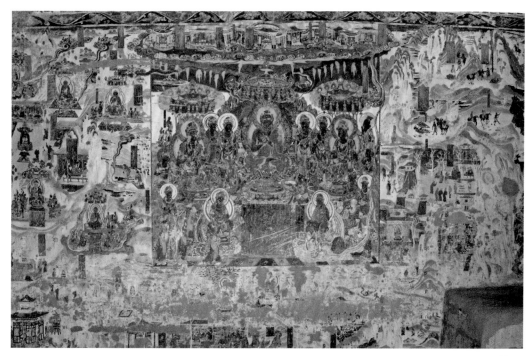

图3.50

图3.51

图3.52
韩幹（活跃于约742–约756年）
《照夜白图》
卷 纸本墨笔
30.8厘米×34厘米
美国大都会艺术博物馆藏
1977年狄隆基金会购藏（1977.78）

图3.53
维摩诘像
8世纪中叶
甘肃敦煌莫高窟103窟东壁

的粗细线描与"书颠"张旭（约活跃于700—750年）的狂草进行两两类比，构建出一种历代艺术大家取法先贤或同辈，再将所学融入个性化笔法的师承模式。[67] 张彦远的原文如是："张吴之妙，笔才一二，象已应焉……此虽笔不周而意周也。"[68] 他的结论是：

> 上古之画，迹简意澹而雅正，顾陆之流是也；中古之画，细密精致而臻丽……唯观吴道玄之迹，可谓六法俱全，万象必尽，神人假手，穷极造化也！[69]

在《艺术与错觉》一书中，贡布里希借用科学发明的概念解释了西方艺术中模拟形似的演进。[70] 虽然其"图式与修正"（"制作先于匹配"）的思想在重构中国早期艺术"模拟再现"的发展史上被证实是有效的，但他的艺术史实证主义观点却无法解释中国艺术与文化突出的传承性。其间，"复制"这一艺术过程与"谱系"这一社会概念是并行的。贡布里希在他的最后一部著作《偏爱原始性：西方艺术和文论文汇的趣味史》（*The Preference for the Primitive: Episodes in the History of Western Taste and Art*）中主张："需要解释的不是模拟的缺失，而是它的发明。"他认为："在图像制作领域（中）……存在着一条重力法则，它牵制着未经训练的艺术家们远离更高层次的模仿关系，从而趋向于不系统的、图式化的关系，趋向于底线。"[71] 在中国绘画史中，当"模拟写实主义"的"可靠风格序列"在8世纪（盛唐）自然终结之后，唐以降的艺术家们便开始诉诸于"复古"，企图通过个人书法性的自我表现达到根本性的艺术复兴。[72]

早前，我曾在《作为"原始"风格的复古主义》（*Archaism as a 'Primitive' Style*, 1976）一文中，探讨过中国艺术史中的人物画与山水画是如何共有一种"复古"模式的。[73] 虽然在781至848年吐蕃统治敦煌期间，8世纪

【67】Acker, *Some T'ang and Pre-T'ang Texts* 1: 176.

【68】Acker, *Some T'ang and Pre-T'ang Texts* 1: 184.

【69】张彦远：《历代名画记》卷一，第15页，见于《画史丛书》一，第19页。参见 Acker, *Some T'ang and Pre-T'ang Texts* 1: 149, 151.

【70】Gombrich, *Art and Illusion*, 34.

【71】Gombrich, *The Preference for the Primitive*, 280-285.

【72】早前，我们探讨了后世艺术家和作家视之为历史之"变"的中国"谱系式"典范的价值。在现代学术研究中，大量的精力被耗费在记录中国历代的文化史之"变"上。首先，冯友兰的《中国哲学史》将中国思想史划分成"子学时代"（前5世纪—约前100年）和"经学时代"（约前100年—20世纪）两大时代。这种发展模式又经后来郭绍虞在其《中国文学批评史》中继续细化为"演进-复古-完成"三个时期。

【73】Fong, "Archaism as a 'Primitive' Style," 89-109.

中叶的盛唐艺术在敦煌戛然而止，但在进入回鹘统治沙洲时期后，五代（907—960）及西夏（1038—1227）的敦煌艺术家却成功地吸纳了来自中原艺术重镇的原始主义复兴。结果，10 世纪晚期的中国绘画史与 20 世纪西方，确切地说是以汉斯·贝尔廷与阿瑟·丹托为代表的"艺术史终结论"之间，构成了惊人的相似。[74] 丹托的原话为："再也没有理由认为艺术是一部演进的历史，和模拟再现的概念不同，表现的概念并不存在一个发展序列。[75]

## 贯休风格

5 世纪前，佛陀让其亲传的弟子十六罗汉作为大乘正法的护持者，代表他留驻人间恭候未来佛弥勒的降临。在 645 年译成的汉文佛经《法住记》中，高僧玄奘（602—664）曾对这组十六罗汉的名号与住处进行过详述。[76] 敦煌 97 窟内的一组十六罗汉坐像（10 世纪初之后，图 3.54）反映出 9 世纪禅僧画家贯休（832—912）《十六罗汉图》（图 3.55）的"奇谲"特质。[77]

浙江杭州西湖圣因寺藏有一组乾隆（1736—1795 年在位）在 18 世纪敕命摹勒上石的贯休罗汉组像。其长篇御题当在 1764 年之后。[78] 圣因寺碑刻拓本第十一件应真像的右下角篆书题铭据传乃贯休亲笔，计四行：

第一行　信州怀玉山十六罗汉，[79] 广明初（880）于登高和安送十身。

第二行　西岳贯休作，以乾宁（894）初冬孟廿三日于江陵。

第三行　再续前十本，相去已十四年也。

第四行　时景昭禅人自北来见请，当年将归怀玉。[80]

【74】见 Belting, *Das Ende der Kunstgeschichte*; 亦见 Danto, *Philosophical Disenfranchisement of Art*。

【75】Danto, "The End of Art?", 24.

【76】Fong, "Five Hundred Lohans," 26, 35-36.

【77】存世最佳的仿本为现藏于东京宫内厅的高桥本。

【78】关于贯休《十六罗汉图》的详细研究，见 Fong, "Five Hundred Lohans," 30-76.

【79】信州怀玉山位于江西省玉山县以北约70公里。

【80】Fong, "Five Hundred Lohans."

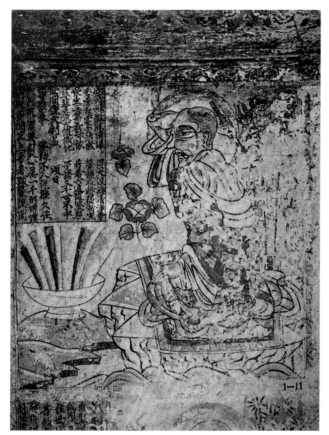

图3.54

图3.55

图3.54
十六罗汉像
10世纪初
甘肃敦煌莫高窟97窟北壁上部

图3.55
(传)贯休（832—912）
《十六罗汉图》之"伐阇罗弗多罗"
轴 绢本设色
92厘米×43厘米
日本东京宫内厅藏

贯休，832 年生于登高（今浙江省兰溪县），838 年为禅僧，851 年获号法师。《十六罗汉图》据传乃其应梦之作。851 年至 894 年，当贯休的应真绘像完毕之时，中国适逢政治动荡的乱世。裴甫、王仙芝、黄巢与秦宗权先后起事叛乱、祸患中原，最终导致 907 年唐王朝的覆灭。875 年，杭州的私贩盐枭钱镠投军抗匪。他旋即统军两浙，至 907 年封吴越王，标志着五代十国的肇始。894 年，时负盛名的禅宗画家贯休向新贵公卿求取资助，由此踏上广谒五国、云游各方的征程。天复（901—904）年间，贯休由蜀（四川省）主王建赐号"禅月大师"，直至 912 年卒于蜀中。

贯休本人鲜明的奇谲个性表现为其笔下标新立异的应真像。成书于 988 年的《宋高僧传》就曾评价其为"与常体不同"。[81]《益州名画录》（序作于 1006 年）形容贯休笔下的梵像乃"庞眉大目、朵颐隆鼻"，并称"人皆异之"。[82]1120 年的《宣和画谱》形容贯休的梵像"古野"。[83]"古野"意即"古怪"，与"新奇"一样，均不表示复归古体，而是对奇趣新颖的不断求索。无独有偶，动乱时期下，这种将所谓的"古"充当灵感来源的情形在敦煌竟也重现。敦煌 97 窟内，10 世纪仿贯休罗汉坐像（图 3.54）的作者明显已脱离了 103 窟《维摩诘像》（图 3.53）"吴道子"式 8 世纪盛唐写实主义的风格。10 世纪敦煌的艺术家将形式简化为平面而夸张的"铁线描"，丝毫未表现出任何对模仿或重现古体模式的兴致。正如贯休的"古"一样，他们心随当代而非古典。10 世纪的敦煌艺术家并未对过去进行理想化的重构，而是创造出了极富表现力的、线性的图式化形式。

山水画方面，典型的古风式山形母题表现为三角形"主"峰侧立两"宾"峰的"山"型示意符式。大英博物馆所藏的一件 9 世纪初的敦煌经幡（图 3.56）反映出一种成熟的自然景物表现形式：一组三角形母题相互垒叠，构成山体的脊梁或"脊脉"，凸显出重峦的纵深幽远，皴笔结合浅青或浅赭的渐次渲晕，状写出山体的层层褶隙。此

【81】赞宁：《宋高僧传》。

【82】黄休复：《益州名画录》，《王氏画苑》卷九，36a。

【83】《宣和画谱》卷三，第35页，见于《画史丛书》一，第409页。

图3.56
《佛传故事图》
9世纪
经幡 绢本设色
58.5厘米×18.5厘米
发现于甘肃敦煌莫高窟第17窟
英国大英博物馆藏（1919,0101,0.97）
斯坦因编号Ch.Lv.0012

图3.57
山水
10世纪
栖霞寺石雕
高46厘米，宽93厘米
江苏南京

图3.58
龙鸟
宋英宗永厚陵石刻
高251厘米，宽166厘米
河南巩义

后，10 世纪的南京栖霞寺碑刻（图 3.57）与河南北宋英宗的（1063—1067 年在位）陵墓石刻（图 3.58）则表现出10 世纪早期的图式化山水风格，其融合的三角形山形母题以锐脊峻峭、轮廓硬朗为特征，取凌霄陡峭之态势。对此，戈特弗里德·森佩尔（Gottfried Semper）很可能会将它解释为"技法（石刻）决定形式"。[84] 然而，李格尔（Alois Riegl）却认为实际过程可能恰恰相反："技法可以被发明出来，用以创造出艺术家脑海中的形式，而并非形式服从于技法。"[85]

两千余年来，中国艺术家已熟练掌握在陶、石或木刻中自如表现书法或图绘形象的技法，反之亦然。由此，笔法与刀刻（于陶，则为手）之间形成了一种密切的关联。[86]雕刻家不仅需要像书家或画家一样敏锐洞悉物状的形廓，同时还须熟稔阴阳图式纹案间的互动转换。在敦煌 61 窟壁画《五台山图》（947—951 年间，图 3.59）中，我们再次得见图示化的三角山形母题，匀致平行的赭色轮廓与渲晕的绿色块面交替相映，以地图式的风格刻画出山西这座被誉为"佛教四大名山"之一的弥勒五台山的状貌。[87]

与 10 世纪栖霞寺石刻（图 3.57）及北宋英宗陵墓石刻（图 3.58）相类似，敦煌《五台山图》的山形图式，以匀致的"铁线描"轮廓和盈实的赋彩，复又回归并成为中国山水画史的新开端。此后的数世纪间，这种所谓的"青绿"或"金碧"风格成为中国山水画固有的原始语汇。

【84】见如 Semper and Wingler, *Wissenschaft, Industrie und Kunst*。
【85】见如 Riegl, *Problems of Style*。
【86】见 Fong, "Prologue: Chinese Calligraphy as Presenting the Self"。
【87】见 D. Wong, "Reassessment of Mt. Wutai from Dunhuang Cave 61," 27-52。

图3.59
五台山图
10世纪
甘肃敦煌莫高窟61窟西壁

# 第四章　两张董元："状物形"与"表吾意"双重范式的建立

我们如何认识现代综合性艺术博物馆内的传统中国绘画？一种回答是，将那些考古发现的古代遗作置于历史风格序列中加以研究，从而探求"艺术即历史"的真谛。[1]中国和欧洲均拥有悠久的再现性绘画传统，但两者却步入了完全不同的发展轨道。这一规律同样适用于这两种视觉艺术所衍生的学术传统。在西方，考古发现或时代明确的文物被作为艺术史的物证加以陈列，用以说明风格与内涵的时代演进。而在东方，研读中国绘画史往往需要遵循典范谱系并从示范性的风格传统出发，故而可见每一世系均因袭于先贤，递传于后人。近年来，西方学术传统领域的艺术史学家们曾试图为古典中国画风格构筑起连贯的叙述体系。但这项工作绝非易事：这是因为大量考古发现的早期作品并未被充分认识或经准确断代，构建可靠发展序列的难度也就不言而喻。此外，在传摹古代名家的中国传统下，历代的仿品赝作层出不穷，以至于确立董元等大师的原初典范风格——及其身后历代的演进——成了一项异常艰难而又备受争议的工作。

那工作又该如何进行下去呢？中国画的视觉语言自成一体。通过对艺术作品的形式分析可以获取释读该语言的钥匙，从而廓清其形成与发展的脉络。若将中国画的经典实例与背后的观念史结合起来看，我们便可获得对中国文化的综合认知。本章试图借助 10 世纪画家董元（活跃于 10 世纪 30 至 60 年代）的两件作品来阐明上述方法。笔者认为，这两件作品可被视为"奠基性典范"或"基准作品"——即由时代明确的考古标准件及经"形式序列"和"连锁解码"（乔治·库布勒的概念）[2]佐证的，经历代"师资传授"[3]而不断重读和解构的作品。

早期的中国宏伟山水画，与西方现代画家（如注重室外光源与环境氛围的印象主义者）的外光派作品迥然有别。5 世纪学者颜延之（384—456）认为，中国的书画皆"图载"，应予以"观识"，而不可单纯视其为图像。[4]至 7 世

【1】参见 Fong, "Why Chinese Painting Is History," 230-257。

【2】Kubler, *Shape of Time*, 33及后文。

【3】由于20世纪60年代时误用沃尔夫林·巴赫霍夫"图形的（graphic）—造型的（plastic）—装饰的（ornate）"的旧图式理论，我对钱选（约1235–1307年前）和倪瓒（1301–1374）的早期研究（约1960–1963）未得要领。见 Fong, "Reflections on Chinese Art History," 31-32。

【4】见张彦远《历代名画记》卷一，第1页，见于《画史丛书》一，第5页；Acker, *Some T'ang and Pre-Tang Texts* 1: 65-66。亦见 Fong, "Prologue," 1-3。

纪末8世纪初，早期山水画形成了三种基本的视觉结构：其一，以纵向元素为主体的垂直构图；其二，以横向元素为主体的全景视角；其三，上述两者的综合。[5]日本奈良正仓院藏有三件公元8世纪的琵琶，其彩绘拨面上的图景就分别诠释了11世纪著名山水画家、理论家郭熙（约1000—约1090）的"三远"论：

> 山有三远：自山下而仰山颠，谓之"高远"；自山前而窥山后，谓之"深远"；自近山而望远山，谓之"平远"。[6]

此后，这一"三远"图式即被奉为中国传统山水画艺术的圭臬。在"高远"式构图的《山底清坐图》（图1.21）中，凌霄的峰峦充盈了整个垂直画幅。"平远"的《隼鸭图》（图1.22）令起伏后退的丘陵尽收眼底。《猎虎图》（图1.23）的"深远"视角则展现了近高远低的山谷景致。

此类"高远""平远"和"深远"的取景总能吸引观者的参与。在《圣朝名画评》中，刘道醇（11世纪中期）曾如此评价李成（919—967）和范宽（约960—约1030）这两位北宋初年山水画典范大师的杰出造诣："李成之笔，近视如千里之远；范宽之笔，远望不离坐外。"[7]用心灵之"眼"观察自然，这种新方法的创立革新了北宋早期的山水画。喜好书画的宋代著名科学家沈括（1031—1095）曾言："若同真山之法，以下望上，只合见一重山，岂可重重悉见，兼不应见溪谷间事。"[8]理学家邵雍（1011—1077）也同样倡论："观物"应"以心"和"以物观物"，而非以"目"观物也，因为唯有"心"方能见物之"真"。他还言及："以物观物，性也；以我观物，情也。"[9]据此看来，中国山水画的"形似"总是与捕捉万物之"真"相关联的。

【5】Fong, "Toward a Structural Analysis," 388-397; Fong, "How to Understand Chinese Painting," 282-292.
【6】郭熙与郭思：《林泉高致集》，见于俞剑华编《中国画论类编》一，第639页。
【7】刘道醇：《圣朝名画评》卷五十；亦见陈韵如撰范宽《溪山行旅图》说明，第57页。
【8】见沈括：《梦溪笔谈》，第146页。
【9】见冯友兰：《中国哲学史》，第466-469页。

图4.1
范宽（约960—约1030）
《溪山行旅图》
约1000年
轴 绢本设色
206.3厘米×103.3厘米
台北故宫博物院藏

## 早期宏伟山水画典范

　　至北宋（960—1127），山水画的再现"真实"在中国的北方初登高峰。2008 年 7 月，台北故宫博物院的"大观：北宋书画特展"曾对其发展轨迹进行了概览。展览首度同时呈现了 10 世纪中叶至 12 世纪初的中国山水画四大早期典范之作[10]：大都会艺术博物馆藏的董元《溪岸图》（约 940）、台北故宫博物院藏范宽《溪山行旅图》（约 1000）、郭熙《早春图》（约 1072）和李唐（约 11 世纪 70 年代—12 世纪 50 年代）的《万壑松风图》（1124）。

　　在《溪山行旅图》（图 4.1）中，关陕人士范宽创以"雨点皴"来捕捉北方太行山独特的砾岩地貌，黄土沉积的山头可见草木葱茏的景致。在以点曳笔法生动描绘出树石表面粗糙质感的同时，范宽的最终目的却是要创造一种超越目之所见的宇宙观。全图为中央的巨仞立壁所占据，两侧山峰与之共同构成象形文字"山"的图示，令人联想到佛境须弥山，即四川成都万佛寺遗址出土的 6 世纪佛教碑刻上主佛身后的"天地轴心"（图 4.2）。身为一名山林隐士，范宽邀请我们在叠加的、正视的、由近及远的视角下，于山径间漫步思考人生和宇宙。每一视角的取景均随着焦点上下左右的游移而放大缩小。

　　作为北宋神宗（1068—1085 年在位）最器重的宫廷画家，郭熙在《早春图》（图 1.24）之类的模"真"山水作品中倾注了炽烈的个人情感。与范宽树石垒叠的形态不同，郭熙采用了多层墨染的方式来营造出雾霭朦胧的效果。这样，郭熙既融合了整体空间，也唤起了对四时晨昏的瞬间感受——由此达到了模拟写实主义的更高境界。然而邵雍却认为，郭熙是以幻想的苦闷和不祥的预感取代了范宽早前的"真实"视像。诚如其所言："性公而明，情偏而暗……任我则情，情则蔽，蔽则昏矣；因物则性，性则神，神则明矣。"[11]

【10】"大观：北宋书画特展"的情况及其图录，见 Fong, "Deconstructing Paradigms," 26, 图4；亦见陈韵如撰董元之说明。

【11】见陈韵如所撰董元之说明，第 38-43 页。

图4.2

阿弥陀佛西方净土变与须弥山

6世纪上半叶

2号石碑阴面

砂岩

高119厘米，宽64.5厘米，厚24.8厘米

四川成都万佛寺遗址出土

四川博物院藏

11 世纪晚期，文人画艺术领袖苏轼（1037—1101）针对绘画的模拟再现发表了著名的驳词："论画以形似，见与儿童邻！"[12] 苏轼关于一切文化实践——诗歌、散文、书法与绘画——至唐代均已完备的论断，似乎是西方 20世纪时"艺术史终结论"[13] 的预言。然而，若从素以宇宙变易不居为内核的中国哲学角度来理解，艺术或历史均不会终结。苏轼以追摹前贤的"复古"为目标，其对模拟写实的贬斥表达了他对艺术未来的人文主义乐观态度。在呼吁艺术变革的同时，苏轼恢复了"心"在早期典范的艺术史变革中的主导地位，摒弃了（孩童式）缺乏想象力的模拟再现，即纯粹的"形似"。

这也就解释了为何在进入 12 世纪后，宋徽宗（1100—1125 年在位）一方面摒弃郭熙的模拟幻象主义，转而倡导其画院的"神似"（或超自然写实主义），另一方面，则又回归"复古"。"神似"意味着一定程度的模拟再现，要求既捕捉物象之形，也要摄取其神。而"复古"则允许艺术家借助书法性地诠释古代形式来"表现"自身的个性。这种二元思维方式赋予了中国画在状物的同时，兼可表意的能力。[14] 虽然贡布里希认为"原始主义"是对艺术发展的"重力牵引"，[15] 但在宋徽宗的画作中，写实主义却可以与原始主义和谐并存。在明媚春季主题的《竹禽图》（图 4.3）和晦暝冬季主题的《柳鸦芦雁图》（图 4.4）中，徽宗在对鸟雀进行高度自然主义再现的同时，还注入了对抽象化的风景细节的书法性表现。与中国画"再现""表现"和谐并存的双重模式不同，以视觉摄入为主的西方绘画更多地则是注重"再现"，而非"表现"。"在西方传统中"，贡布里希写到，"绘画实际上被作为一种科学来追求，该传统下的一切作品……均吸取了无数实验所获得的成果。"[16] 贡布里希的表述是对"演进"的一种概括；其对立面，复古——即中国画家所热衷的、对先贤的追摹[17]——在他看来根本就是负面的，是对来之不易的文明成果的倒行逆施。[18]

【12】改编自 Bush, *Chinese Literati on Painting*, 26。
【13】见汉斯·贝尔廷和阿瑟·丹托的西方现代著作（如：*End of the History of Art?* 和 *End of Art?*）。
【14】Fong, "Prologue."
【15】Gombrich, *Preference for the Primitive*, 280.
【16】Gombrich, *Art and Illusion*, 34.
【17】Fong, "Archaism as a 'Primitive' Style," 89-109.
【18】Gombrich, *Art and Illusion*, 34.

图4.3

图4.4

图4.3
宋徽宗（1100–1125年在位）
《竹禽图》（局部）
卷 绢本设色
33.7厘米×55.4厘米
美国大都会艺术博物馆藏
顾洛阜旧藏
1981年道格拉斯·狄隆购赠
（1981.278）

图4.4
宋徽宗（1100–1125年在位）
《柳鸦芦雁图》（局部）
卷 纸本水墨
34厘米×223厘米
上海博物馆藏

图4.5
李唐（约11世纪70年代–约12世纪50年代）
《万壑松风图》
1124年
轴 绢本浅设色
188.7厘米×139.8厘米
台北故宫博物院藏

图4.5

图4.6
图4.5局部
李唐《万壑松风图》

图4.7
图4.1局部
范宽《溪山行旅图》

李唐的《万壑松风图》(图 4.5) 是北宋晚期对早前范宽风格加以变革的一个例证。李唐，河南北部河阳人，徽宗时 (约 1120) 入宫廷画院，后赴临安 (今杭州) 效力于南宋画院，高宗 (1127—1162 年在位) 时升任高职。在《万壑松风图》中，李唐摒弃了郭熙水气氤氲的风格，转而追摹范宽对垒叠山峰的肌理表现。在将范宽的"雨点皴"发展为"斧劈皴"的基础上，李唐又通过层层叠叠、大小各异的墨色皴染为山体赋形，营造出一种劲爽湿润的山石质感 (图 4.6)。与范宽的《溪山行旅图》(图 4.7) 相比，李唐笔下前景的巨松几乎占据了庞大画幅一半的高度。通过将早期北宋范宽笔下的浩渺无垠转变为一种更趋真实的特写视角，李唐在 1124 年创作的这件作品，又向亲近自然的南宋山水画迈进了一步。

## 董元的先例

米芾 (1052—1107) 对董元作品及其笔下"溪桥渔浦，洲渚掩映……一片江南也"[19]之"平淡天真"的重新发现，极大地促进了北宋晚期向复古主义的转变。

董元的一生历经了政治与艺术上的变迁。907 年唐朝覆灭后，中国北方经历了一系列短暂的朝代更迭，而江南地区则一度由定都于今南京的南唐 (937—975) 政权统治。董元作为南唐宫廷画家，时任北苑副使。五代 (907—960) 时期，政权割据，艺术亦呈现分流离析的趋势。此时，北方画家以更具描述性的技法开创了全景山水，而南方画家则通过创造性地摹古来追求更强的表现力。[20] 董元的两幅传世巨制，美国大都会艺术博物馆藏《溪岸图》(约 940，图 4.8) 和日本黑川古文化研究所藏的《寒林重汀图》[21] (约 970，图 4.9)，集中体现了因回归古体所致的，由自然主义向图式化抽象风格的转变。两件作品著录详备、文献述评颇丰，并有早期内府印鉴，[22] 成为自钱选

【19】米芾：《论山水画》，见于俞剑华《中国画论类编》第二册，第653页。
【20】Fong, "Archaism as a 'Primitive' Style."
【21】文献记录和早期印鉴可证实两图均为董元所作；见 Hearn and Fong, *Along the Riverbank*; 亦见 Smith and Fong, *Issues of Authenticity*。
【22】Fong, "*Riverbank*," 259-291.

图4.8

图4.9

图4.8
(传)董元（活跃于10世纪30-60年代）
《溪岸图》
轴 绢本设色
220.3厘米×109.2厘米
美国大都会艺术博物馆藏
王季迁家族旧藏
唐骝千家族为纪念
道格拉斯·狄隆承诺捐赠
（L.1997.23.1）

图4.9
董元（活跃于10世纪30-60年代）
《寒林重汀图》
轴 绢本浅设色
181.5厘米×116.5厘米
日本西宫黑川古文化研究所藏

图4.10
图4.8局部
董元《溪岸图》

（约 1235—1307 年前）和赵孟頫（1254—1322）起元以降山水画家眼中的早期山水画典范之作。[23]

班宗华（Richard Barnhart）继承了罗樾早前的观点，[24] 并于 1983 年率先提出："如果《溪岸图》与《寒林重汀图》均为董元所作，前者应是其早期的作品，可能完成于 10 世纪 30 年代之后。后者应成于二三十年以后，乃画家的晚年之作。"[25] 班宗华认为："精谨、精妙、精确的《溪岸图》"——以轻柔的皴擦渲染刻画块石的层层褶隙（图 4.10）——代表了董元以"直露、断续和强劲的笔力"在《寒林重汀图》中充分施展其纷杂的"披麻皴"之前的早期风格。他补充道："以风格论，最接近于《溪岸图》的当属赵幹（约活跃于 961—975 年）的《江行初雪图》卷（约 960，图 4.11），后者属于少数可断为 10 世纪中叶的南唐名家作品之一。"[26] 十余年后的 1999 年，石守谦运用其"宋前图像概念"风格分析法将《溪岸图》定为 10 世纪的作品。他同样指出，《溪岸图》的山石树木与赵幹《江行初雪图》卷高度相似。之后，他又进一步将《溪岸图》的主题内容与南唐宫苑文化环境下盛行的"江山高隐"类的山水题材联系起来。[27] 从背景入手，石守谦还回顾了"关于李璟（943—961 年在位）和李煜（961—975 年在位）两位南唐君主意欲归隐的记载。前者在庐山秀峰瀑布前筑台搭建未来的遁迹居所，而后者则自号'钟隐'。""其（《溪岸图》）对中国画研究的意义"，石守谦补充道，"在于其为元代抒写心性的山水画提供了原型。"[28]

虽然《溪岸图》植根于晚唐叙事说教性的山水画传统，但作为江南之作，图中丰富多变的山形依旧表明它是 10 世纪中叶体察自然的一件巅峰作品。在《溪岸图》（图 4.10）中，凸露的块状山石并未采用个性化的皴笔，[29] 而是通过自然傅色及与墨色相融一体的轻柔笔法赋形绘就的。这种再现的手法对应于中国山水画在皴法特定规范形成之前的那个阶段。正如宗像清彦认为的，在董元《溪岸图》之前

【23】见本书第六章。

【24】Loehr, *Chinese Landscape Woodcuts*, 52-53.

【25】Barnhart, *Along the Border of Heaven*, 34.

【26】Barnhart, *Along the Border of Heaven*, 33.

【27】Shih Shou-ch'ien, "Positioning Riverbank," 144.

【28】Shih Shou-ch'ien, "Positioning Riverbank," 136-145. 亦见 Shih Shou-ch'ien, "Style, Hua-i Expressive Intention and Reconstruction," 1-36。有关 10 世纪南唐绘画的政治与文化语境的系列详细研究，见陈葆真：《南唐烈祖的个性与文艺活动》，第 27-46 页；《南唐中主的政绩与文化建设》，第 41-93 页；《艺术帝王李后主》（一）和（二），第 43-57 页，第 41-75 页；《从南唐至北宋期间艰江南和四川地区绘画势力的发展》，第 155-208 页。

【29】我曾通过将考古发现的陕西富平县（8 世纪）和辽宁省叶茂台的山水画（约 940—985）与 10 世纪董元的《溪岸图》进行对比，深入探究过此图的断代问题，见 Fong, "Reply to James Cahill's Queries," 114-128.

不久问世的荆浩《笔法记》提升了形似的重要性，但"并未引入宋代画家结合笔法与墨运而成的典型技法，即'皴法'的概念"。[30]这就使董元后期作品《寒林重汀图》中出现的"披麻皴"尤为引人关注了。

## 用形式（风格）分析法
## 为《溪岸图》和《寒林重汀图》断代

8 至 14 世纪间，山水画对空间进深的表现经历了三个发展阶段。[31]古风阶段，如 8 世纪早期的《隼鸭图》（图 1.22）所示，垂直画幅中彼此重叠的三组或三组以上独立山体渐次退移，引领观者的视线斜向射入空间。以各自方向退移的每组山体序列均限于三或四个层次，待序列截断后，观者的视线则会跃升至垂直画幅中的更高层位，并由此重复上述过程。唐、五代至北宋初期——8 世纪至 11 世纪早期——一直沿用着这种分离式叠加的空间处理方式，近景、中景及远景分别占据着画面的三个独立层位，且各自以不同的角度向内倾退。至北宋末期，即 11 世纪晚期至 12 世纪，如李生（约活跃于 1170 年）《潇湘卧游图》（图 4.12）所示，那些自画面斜向纵深退移的重叠轮廓消融在周遭的雾霭氲气间。第三阶段为元初的 13 世纪晚期至 14 世纪，由赵孟頫的《鹊华秋色图》（1296，图 4.14）中对"披麻皴"的运用及其"原始主义"的风格可见，明显是在师法董元；而在《水村图》（1302，图 4.15）中，画家则借助渐次退移的地平面将山水元素进行了空间集成（图 4.13）。由于融合的笔法所营造出的雾里观象的效果，景物形态最终表现为视觉上有机统一的集合体。

为了将董元早期的《溪岸图》及此后所作的《寒林重汀图》也纳入上述发展序列中，必须首先确定其在"可靠风格序列"中所处的位置。[32]为此，我们可借用乔治·库布勒（George Kubler）运用"基准作品"——时代确定为

【30】见宗像清彦：《荆浩〈笔法记〉：论用笔艺术》，第7页。

【31】Fong, "Toward a Structural Analysis," 388-397; Fong, "How to Understand Chinese Painting," 282-291.

【32】见 Loehr, "Bronze Styles of the Anyang Period (1300-1028 B.C)," 42-53。

图4.11

图4.12

图4.11
赵幹（约活跃于961—975年）
《江行初雪图》（局部）
10世纪
卷 绢本设色
25.9厘米×376.5厘米
台北故宫博物院藏

图4.12
舒城画家李氏（李生）（约活跃于1170年）
《潇湘卧游图》（局部）
约1170年
卷 纸本水墨
30.3厘米×403.6厘米
日本东京国立博物馆藏

8 至 10 世纪晚期之间的考古发现品——来记录风格的演进，并将其作为中国绘画史"连锁解"的方法。[33] 由陕西富平县发现的一件 8 世纪墓室六屏山水壁画（图 4.16）[34] 可见，画面元素作为正视的独立物象，是经逐个摄取后叠加在画面上的。画中陡峭高山的刻画分作三个步骤：第一步，重叠的山坡构成一条山径，由画面底部自下而上，并向右方伸展。第二步，山径随着坡峦先左后右的位移而在中景内发生折曲。第三步，画面顶端，先右后左重叠侧移的山体形成一条溪流。《溪岸图》（图 4.8，图 4.10）中山水因子的布局与此画保持着精确的一致，山径两侧的斜线形成一组相互牵制的"V"形空间凹陷，蜿蜒曲折地上探至高幅画面的远景之中。画面远景见于近景之上，"上"即是"远"。[35]

在河北曲阳五代王处直墓壁画（924，图 4.17）中，繁复逼真的山形体势明显酷似《溪岸图》（图 4.10）的对应景物。而辽宁省叶茂台墓葬出土的《深山会棋图》（约 940—985 年，图 4.18）则时代稍晚。此图借助"深远"视像凸显出层峦叠嶂的"高远"意境。此外，10 世纪中叶与董元在南京共事的卫贤（约活跃于 960—975 年）[36] 在《高士图》（约 970 年，图 4.19）中，则通过对文人斋舍的鸟瞰式取景表现出隐居山林的主题，雅致的屋檐以对角斜插入景的形式得到体现。与此相似，《溪岸图》对隐居山林主题的表达亦是通过鸟瞰式的文人居所加以强化的，庭院和篱笆作平行四边形斜插入空间。最后，在《御制秘藏诠》（图 4.20）的木刻版画（10 世纪）中，其文人山水斋舍的类似构图进一步说明了《溪岸图》在约一百年后的巨大影响。对于可靠风格序列而言，上述纪年确切的"基准作品"是解读 10 世纪山水画风格重大变革的"连锁解"：即系统运用对角线所构成的平行四边形以表现空间的持续纵深退移。在所有这些作品中，山水景物明显不怎么使用传统皴笔。

【33】Kubler, *The Shape of Time*.

【34】见井增利、王小蒙：《富平县新发现的唐墓壁画》。

【35】现代西方观察所得的《溪岸图》矛盾之处。例如高居翰的评论："远景中蜿蜒的河流……悄然变为人行其间的小径。"见 Cahill, "Case against *Riverbank*," 17.

【36】此图见于宋徽宗宫廷绘画的官方著录《宣和画谱》（序作于 1120 年，卷八，第 83 页），见于《画史丛书》一，第 457 页。

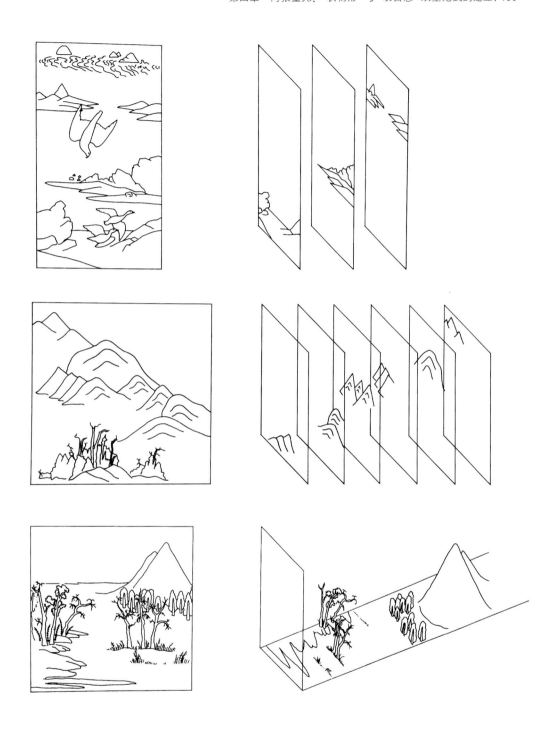

图4.13

《隼鸭图》（图1.22）线描：三段独立的山形垒叠退移

舒城画家李氏《潇湘卧游图》（图4.12局部）线描：重叠的山形母题依序退移

赵孟頫《鹊华秋色图》（图4.14局部）线描：山水因子组合在持续退移的平面上

图4.14

图4.15

图4.14
赵孟頫（1254-1322）
《鹊华秋色图》
1296年
卷 纸本设色
28.4厘米×93.2厘米
台北故宫博物院藏

图4.15
赵孟頫（1254-1322）
《水村图》
1302年
卷 纸本水墨
24.9厘米×120.5厘米
故宫博物院藏

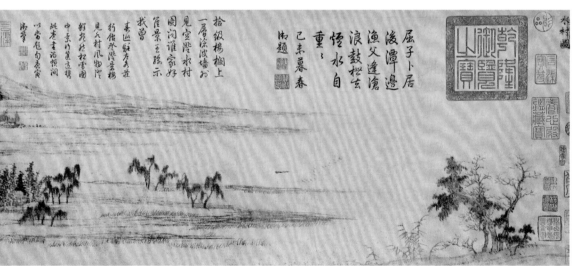

图4.16
山水屏风壁画（局部）
8-9世纪
陕西富平唐墓出土

图4.17
山水壁画
924年
河北曲阳
王处直墓后室北壁

通过将《溪岸图》置于反映中国画再现空间进深方式发展过程的"可靠作品序列"内来考量，我们便可推断其是完成于 10 世纪早期、约 940 年的作品。当时，年轻画家董元以对角平行四边形作溪畔屋舍，旨在表现堤岸向画面纵深的层层退移（图 4.8、图 4.21）。董元成为南唐画院领袖之际，赵幹还是画院的一名学生，其作于约 960 年的《江行初雪图》（图 4.11、图 4.22）体现出他对董元早期自然主义风格的追摹：画中波澜大作、风雨来袭的景象，与董元的《溪岸图》相类，多重堤岸的刻画采用的正是董元水墨渲染的描绘性技法。

《寒林重汀图》可被纳入同一"可靠作品序列"中，这毫无疑义。董元在此依旧采用近景、中景与远景的三重叠加来表现空间的退移，两两之间以留白处之。同样，中景和远景中的屋舍也仍然遵循对角平行四边形的法则构建（图 4.9、图 4.23）。而《寒林重汀图》的全套母题——高大的树木、生动的人物和精细的建筑结构——均近似于《溪岸图》和赵幹的《江行初雪图》。但此处，成熟的董元已借助对古代"平远"式构图的重现，将重心从"再现"转移到"表现"上来了（图 4.8）。[37] 董元追随其前辈、晚唐人物画家贯休在数十年前就曾进行的"复古"，[38] 一改早期繁复的地貌构建，转而创造出一系列以粗放平行的"披麻皴"垒叠而成的三角形山体，由此实现了由"状物形"向"表吾意"的转变。[39] 董元《溪岸图》和《寒林重汀图》的视觉语汇昭告了早期中国山水画史在两大时期之间的划时代鼎革。

唐代覆灭之后，李璟和李煜两位南唐君主力倡科举，由此崛起的文人阶层取代了由国家赋予权威的世袭官僚利益阶层。但随着南唐政权在 10 世纪 60 年代之后的衰落，大批士大夫或弃官，或倦政，纷纷遁迹山林。董元的《溪岸图》就真切地表达了归隐的主题。这件气势撼人的山水画巨作为绢本（因年久而晦暗）墨笔浅设色。近景置一溪

【37】董元《寒林重汀图》著录于北宋末的皇室收藏图录《宣和画谱》。此作详考参见竹浪远，第三卷，第 57-106 页，第四卷，第 97-110 页。

【38】Fong, "Archaism as a 'Primitive' Style."

【39】见 Fong, "Prologue," 1。

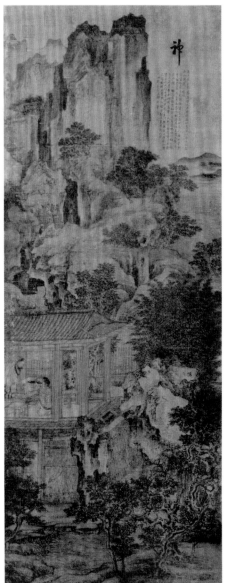

图4.18
《深山会棋图》
约940-985年
轴 绢本设色
106.5厘米×65厘米
辽宁法库叶茂台7号辽墓出土
辽宁省博物馆藏

图4.19
卫贤（约活跃于960-975年）
《高士图》
约970年
轴 绢本设色
134.5厘米×52.5厘米
故宫博物院藏

畔亭榭，一名儒生着袍冠帽，凭栏倚坐，身边妻儿相伴、侍童侧立。他们正举目远眺风雨来袭前波涛汹涌的景象，网状水波泼溅着岩岸，浪花四溅。近景及亭榭上方，溪畔巨松和落叶乔木在狂风中不安地低伏。暮色下的亭榭后方，陡峭的山丘在一堆崚嶒兀石的簇垒下向左倾斜，其左侧奔流入川的瀑布与右侧薄霭弥漫的溪谷远景，共同廓清了山丘形貌。暮色下，晚归的农夫和驭牛的牧童在狭窄蜿蜒的山径间疾行赶路，转回庭院。庭院内，一名侍女正在准备晚餐，另一名妇女则端着食物托盘沿亭廊行走。

此类遁迹山隐的主题在《寒林重汀图》中得以重现。但随着叙述性细节的大幅删减，此图的基调显得尤为萧瑟——可能反映了南唐政权的日渐没落。中景成片的屋舍间有三人正向外观望渐沉的暮色，一名驭夫正趋步向前，另有两名旅人取道前行，沿途树丘林立，最后直抵小木平台（图 4.9）。《寒林重汀图》对观景者和行人的处理与《溪岸图》相似，只是人物难以辨识，浩瀚湖泽间只见散落的偏僻居舍。可见，《寒林重汀图》的重点已从对人类世界的刻画转为了对萧瑟寒冬的抒情。

通过对董元《寒林重汀图》圆笔中锋之皴法的深入分析，可发现其与《溪岸图》的另一处关联。《溪岸图》左下角的董元款署"北苑副使臣董元画"为对比特定的执笔习惯提供了契机。[40] 已故著名书画鉴定家启功（1912—2005）先生曾将董元的笔迹与 8 世纪书法名家颜真卿（709—785）作过比较。颜真卿的中锋圆笔曾一统晚唐书坛。[41] 书家通过五指执杆、垂直行运的中锋圆笔，达到"身心居中"、掌控自如的境界。中国书法形式和山水画艺术均建立在图式之上，通过放大《溪岸图》和《寒林重汀图》的细部，可以观察到董元是如何在两作中运用书法的中锋用笔来绘写树枝和波澜的。我们相信，激光扫描对绢画碳含量测试的最新进展也将会为两作系出一人的论点提供新的科学论据。[42]

【40】见 Qi Gong, "On Paintings Attributed to Dongyuan," 特别是第90页；陈葆真《艺术帝王李后主》，第41-76页。
【41】见 Zhu Guantian, "Epoch of Eminent Chinese Calligraphy," 224-231。
【42】鸣谢普林斯顿大学鲁比·李（Ruby Lee）教授与霍华德·李（Howard Lee）教授，帮助我了解"表面物理学"的科学试验。

图4.20
《御制秘藏诠》中的山水木刻版画
1108年
美国哈佛大学艺术博物馆/阿瑟–赛克勒博物馆藏
路易斯·戴利、佚名、阿尔弗乌斯·海厄特基金
（1962.11.1–3）

　　由《溪岸图》的描述性内容向《寒林重汀图》抒情性
表达的转变，在当时的文学界亦有先例可循。在 8 世纪中
叶的诗论中，王昌龄（约活跃于 700—756 年）认为，诗格
先后经历了三大历史阶段：关乎客观世界的“物境”，彰
显情感表现的“情境”，最后是讲求美学理念的“意境”。[43]

　　公元 10 世纪，荆浩形容“思”乃“删拨大要，凝想
形物”的精神状态。[44] 若将之比作董元山水画的话，我们
便会发现从《溪岸图》到《寒林重汀图》，董元早期的“物
境”描绘已被关乎美学理念的雄伟风格的“意境”所取代。
与《溪岸图》不同的是，《寒林重汀图》删略了描述性内
容，转而对寒风中摧折的残枝、贫瘠的荒土、冰封的河流
等景象进行了情感化的表现。《溪岸图》注重自然主义的
写实，而《寒林重汀图》则赋予书法性的抽象。《溪岸图》
中的人物重在叙事性的描述，而《寒林重汀图》则倚重情
感的思绪。前者兀石回旋的精细形态与绵延起伏的土岸是
对江南景象的生动描绘，后者“披麻皴”所刻画的平缓堤
岸激发的是对萧瑟冬季的真切感受。由此可见，借助对古
风式“平远”视角的回归，董元在《寒林重汀图》中既物
化，又超越了自然的丘壑。董元两作均以圆笔绘就，《寒
林重汀图》中繁复纠结的“披麻皴”实现了从“状物形”
向“表吾意”的飞跃。[45]

## “图式与修正”：跨文化视角

　　在《艺术与错觉：图画再现的心理学研究》（1960）
一书中，贡布里希将“图画再现”描述为通过“图式与修
正”实现“先制作后匹配（现实）”的过程。他写道：“每
位艺术家首先要了解并构建一种图式，然后再调整该图
式，以满足再现的需求。”[46] 他补充道：“古风艺术起始于
图式……对自然主义的征服可被描述为由体察自然所获得
的逐渐累积的修正。”他这样总结道：“在西方传统中，绘

【43】Yu-Kung Kao, "Chinese Lyric Aesthetics," 47-90.

【44】见 Munakata, *Ching Hao's "Pi-fa-chi,"* 12。

【45】“状物形”与“表吾意”，见 Fong, "Prologue," 1 及后文。

【46】Gombrich, *Art and Illusion,* 116 及后文。

图4.21
董元《溪岸图》
图4.8局部

图4.22
赵幹《江行初雪图》
图4.11局部

图4.23
董元《寒林重汀图》
图4.9局部

图4.22

图4.23

画实际上被作为一种科学来追求……我们在重要典藏陈列中所见的此传统下的所有作品皆是无数实验所获得的成果。"[47]

在其最后一部著作《偏爱原始性：西方艺术和文论文汇的趣味史》（2002）中，贡布里希提出："在造形领域（中）……存在着一条重力法则，它牵引着未经教化的艺术家远离更高层次的模仿关系，而趋向于零星的、图式化模仿的底线。"[48]然而，在中国绘画史领域，这条"法则"却在反向发挥着作用，即引领那些学养深厚的艺术家摆脱"形似"，转而回归图式化的"更高的（复古）境界"。

董元由早期《溪岸图》中朴实、欠缺情愫的自然主义向《寒林重汀图》中简率的书法化程式"披麻皴"的巨大转变，已被证明是画家向他身后所有追摹者发出的挑战。13 世纪晚期宋元鼎革之时，当画家们同样感到囿于"形似"的死胡同之际，他们方才回顾并注意到董元以后期简率、复古的视觉图式取代了早期复杂而又富于感情的自然主义，复兴了古风的"平远"视像。董元的这两件关键性作品，从"状物形"转化为"表吾意"，可谓集中演绎了 8 世纪艺术大师张璪关于艺术创作的至理名言："外师造化，中得心源。"[49]

---

【47】Gombrich, *Art and Illusion*, 34.

【48】Gombrich, *Preference for the Primitive*, 280.

【49】Fong, "Prologue," 1及后文。

# 第五章　神性与人性：
　　　　　大德寺《五百罗汉图》

【1】百幅《五百罗汉图》中的八十二幅（包括六幅由狩野德应创作的替换之作）现藏于京都大德寺。13世纪时入日本，先藏于镰仓寿福寺。后在北条家族的支持下，转藏箱根早云寺。公元1590年又移藏京都丰国寺，最后转藏京都大德寺。见 Tomita, *Museum of Fine Arts*, 12-13。所有百幅画作（包括替换品）的图片可见铃木敬：《中国绘画综合图录》，4:15-22，编号1-100。1956至1957年，我们先在岛田修二郎教授（时任博物馆的绘画研究员）的陪同下，研究了保存在京都国立博物馆内的一些大德寺佛画。当时，二十幅原迹保存在京都，十八幅保存在奈良国立博物馆，其余的保存在京都大德寺。

【2】Fong, "Five Hundred Lohans"; 亦见 Fong, *Lohans and a Bridge to Heaven*。

【3】见 Fong, "Problem of Forgeries in Chinese Painting," 95-140。著名汉学家迪特·库恩（Dieter Kuhn）写道："10世纪时，中国山水画的早期奠基者创立了对自然与山水的独特理解模式，但我们只能从归在他们名下的作品或仿作中了解他们的艺术。依据中国传统，对早期大师风格或精神的模仿被视为艺术特质的标志和对业已建立的传统的继承。" Kuhn, *Age of Confucian Rule*, 169。

【4】铃木敬：《中国绘画综合图录》。

【5】传为李唐（约11世纪70年代—约12世纪50年代）的《晋文公复国图》，佚名画家（12世纪初）的《胡笳十八拍图》和马和之（约活跃于1130—1170年）的《豳风七月图》，见 Fong, *Beyond Representation*, 194-223。

1956 年冬与次年春天，我与夫人志明（Constance）在日本京都大德寺下属龙光院内度过了难忘的半年时光。在那里，我们有幸成为首批研究并拍摄日本国宝级文物《五百罗汉图》的国外学者。[1]（图 5.1）这批早期佛教叙事画由宁波（浙江省一繁荣的港口城市，当地制作的供养佛像出口日本）画师周季常和林庭珪在南宋孝宗（1162—1189 年在位）淳熙五年至十五年（1174—1189）间创作完成。它们是我在普林斯顿大学博士论文的研究选题。[2]我的导师、普林斯顿大学已故的罗利（George Rowley，1893—1962）教授认为，这批佛画体现了"宋代风格的全貌"。正是在他的指点下，我开始关注这批佛画。在日期间，我们夫妇俩获得了两位日本著名中国绘画史学者的鼎力支持与帮助。他们是后来在普林斯顿大学执教的岛田修二郎（1907—1994）和与我们成为挚友的铃木敬（1920—2007）。当今的宋画研究长期囿于作者误判问题，而中国画自古以来的临摹与作伪正是导致问题复杂化的原因。[3]幸运的是，铃木敬教授曾在 20 世纪 70 年代至 80 年代初对这批深藏于日本寺观内的宋画真迹进行过系统的研究。[4]由此，我们可以探知在中国悠久的视觉文化史转折之际，宁波当地艺术与民众的状况。

南宋开国皇帝高宗（1127—1162 年在位）绍兴（1131—1162）年间，叙事画开始兴盛。[5]从早期十六或十八罗汉像发展而来的大德寺《五百罗汉图》计有百幅立轴——每轴五名罗汉各具其相，或入定禅坐，或降魔护法——可谓是一篇佛学的浩繁总论。中国佛法认为，罗汉以拯救众生于危难为己任，博施济众、普渡群生。作品表达了周季常与林庭珪的内心抱负：他们期望这些出神入化、千姿百态，融合了视觉现实感和高度精神性的罗汉像，不仅能为佛门信众所知，更能为普罗大众所接受。

图5.1
方闻与大德寺孤篷院前住持
小堀实道（1909–1971）
及大德寺龙光院前住持
小堀南岭（1918–1992）
1957年
日本京都

# 天台山石桥

天台山，地处中国东部沿海浙江省，在杭州城东南190 公里、宁波市以南约 80 公里处。天台山气势如虹，诸峰众巘，素因"灵仙之居"的称号而驰誉天下。其中一处著名的自然奇观是"石桥飞瀑、绝壑临渊"。石桥厚约 6米，但桥面窄处仅 10 厘米至 12 厘米宽（图 5.2）。曾在中国居住近六十年之久的英国传教士、学者艾约瑟（Joseph Edkins, 1823—1905）曾这样描述此地：

> 瀑布轰鸣，山环林茂。两条山溪在瀑前合流，在天然石桥下穿过，飞流直下，径直向北奔去。这一切使此地在隐士们心中平添了一股浩然之气。神明似在此安家，造就了自然的奇谲诡异。佛陀的高足罗汉，力量超凡，学识拔俗，或居于此。其实这个题材很快成长为一个民间信仰。据说在禅房静卧未眠的僧人时常在日落前闻见罗汉的音乐。在如此静谧的时分，五百人的齐唱让整个树林和气荡漾。在此地，每个寺院如今都有一个供奉五百罗汉图的宝殿。在这座天然石桥对面的一座小庙里，立有五百石像。它们的供奉者是那些涉险穿过飞跨洞流之上的这座容险之道的勇者。[6]

17 世纪初，石桥的桥头建起一座高约 152 厘米的五百罗汉铜殿。[7] 行人欲跨梁抵殿，非有惊人的胆魄与技巧不可，然抵后方觉殿后横石已塞，唯有弃途而返。在信众看来，石桥诸峰乃是五百阿罗汉的仙居阆苑，桥头石障则是俗世与圣境的界隔。

《高僧传》（519）曾述及 4 世纪高僧昙猷与石桥的一段渊源：

> 天台悬崖峻峙，峰岭切天。古老相传云：上有

【6】J. Edkins, *Chinese Buddhism*, 177-178.

【7】这座铜殿建于天启（1621—1627）年间。五百罗汉像以青铜制成，并非艾约瑟所述的石质。见《中国名胜第十一种 天台山》，图版30说明。

图5.2

图5.3

图5.2
天台山石桥照片

图5.3
周季常（约活跃于1178–1188年）
《天桥灵迹图》
1178年
《五百罗汉图》百幅之一
轴 绢本设色
109.9厘米×52.7厘米
美国华盛顿史密森尼学会弗利尔美术馆藏
查尔斯·朗·弗利尔捐赠（F1907.139）

佳精舍，得道者居之。虽有石桥跨涧，而横石断人，且莓苔青滑，自终古以来无得至者。

献行至桥所，闻空中声曰："知君诚笃今未得度，却后十年自当来也。"献心怅然，夕留中宿。闻行道唱萨之声。旦复欲前，见一人须眉皓白，问献所之。献具答意。公曰："君生死身，何可得去，吾是山神故相告耳。"献乃退还。

……献每恨不得度石桥，后洁斋累日，复欲更往。见横石洞开，度桥少许，睹精舍神僧，果如前所说。因共烧香中食。食毕，神僧谓献曰："却后十年，自当来此，今未得住。"于是而返。[8]

华盛顿弗利尔美术馆藏有大德寺《五百罗汉图》中的两幅，其一为《天桥灵迹图》（图5.3）。[9]画面中，昙献正行进在石桥上，他身形渺小，躬身合掌，虔诚祈愿。而五名罗汉则上下排布，凝神观望。桥头石障，横亘如故。故而，此刻正是奇迹发生前的瞬间：罗汉出迎，挥离障石，以满足信士祈愿。

## 贯休《十六罗汉图》

研究大德寺《五百罗汉图》，我们应该从几个重要问题入手：首先，佛教天台宗教义对贯休（832—912）《十六罗汉图》的影响；其次，北宋（960—1127）晚期罗汉群像人物数量的递增；再次，佛教天台宗与宁波当地艺术和民众的关系。南北朝分裂时期（222—589），佛教艺术与文化伴随其"观想"念佛的修持方法开始播及中国南方。当时正处于汉（前206—220）、唐（618—907）两大统一王朝之间。5至8世纪时，中国雕塑和绘画对人物的再现逐渐从古风式的"正面律"演变为三维空间内的自然主义形态。[10]

【8】《高僧传》（成书于519年），Nanjio, no. 1490;《大正新修大藏经》第50册，no. 2159，第二章，3，第395-396页。此故事亦见于《法苑珠林》（由道世编成于668年），第39章（《大正新修大藏经》卷五十，no. 2122. 第594页，C）。

【9】Fong, *Lohans and Bridge to Heaven*.

【10】Fong, "Han-Tang Miracle," 150-185; 亦见本书第三章。

浙江的佛教天台宗始祖智颛（538—597）创立了"止观"论——"止"，即"止寂"或止息散心，而"观"则是观识佛相，继而发展为理解宇宙万"物"之"性"的方法论。[11] 天台宗对禅宗的形成有所影响，其教义主张：众生诸行皆有佛性。即便是微尘卑微，也值得"观"后以获开悟。智颛主张"一念三千"，他常提醒人们关注《华严经》中关于心之创造力与画家之想象力的比较："心如工画师，能画诸世间。"[12]

据高僧玄奘（602—664）在654年完成汉译的《大阿罗汉难提蜜多罗所说法住记》（简称《法住记》），佛陀的十六位大弟子阿罗汉"受佛付嘱，不入涅槃，常住世间，同常凡众，护持正法"，直至未来佛弥勒降临。[13] 842至845年，一场灭佛运动几乎将北方的佛教重地毁于一旦。907年唐朝覆灭后，吴越王钱镠（907—932年在位）统辖今浙江一带，罗汉信仰又再度兴起。[14] 十六阿罗汉坐像的程式始于9世纪禅僧画家、浙江金华人贯休（"禅月大师"）。他笔下的罗汉胡貌梵相、庞目长眉，在荒原中或禅坐冥思，或谈经论道，他自称此乃"自梦中所睹尔"。[15]

据《宋高僧传》（988），贯休是一名诗人、书法家和绘画大师：

> 休善小笔，得六法，长于水墨，形似之状可观。受众安桥（在今杭州市）强（一作张）氏药肆请，出罗汉一堂，云每画一尊，必祈梦得应真方成之，与常体不同。[16]

《益州名画录》（序作于1006年）在谈到贯休身居四川益州期间（901—912）的艺术生涯时提及：约976年，宋太宗搜访古画，给事中程羽牧蜀，将贯休罗汉十六帧作为古画进呈。[17]

事实上，《十六罗汉图》（图3.55、图5.4）是我们研

【11】Wang, *Shaping the Lotus Sutra*, xix, n. 16。亦见 Chih-I, *Stopping and Seeing*；Fung, *History of Chinese Philosophy*, 2: 375-378。

【12】Hurvitz, *Chih-I (538-597)* , 271-318.

【13】《法住记》。《大正新修大藏经》，第49册，no. 2030, 12-14。关于由十六罗汉发展至五百罗汉的具体情况，见 Fong, "Five Hundred Lohans," 及 Fong, *Lohans and a Bridge to Heaven*。

【14】《新五代史》卷四十七。Chavannes, "Le royaume de Wu et de Yue," 129-264.

【15】Fong, "Five Hundred Lohans," 59-76.

【16】赞宁：《宋高僧传》，《大正新修大藏经》卷三十，第50册，no. 2061，第897a-b页；见 Lévi and Chavannes, "Les seize arhat protecteurs de la Loi"。

【17】黄休复：《益州名画录》，见于王世贞编：《王氏书画苑本》卷九，第36左页。

究贯休存世作品的最佳对象。该作曾为高桥是清所藏，现为日本东京宫内厅的藏品。历史上，此作曾以《信州怀玉山贯休十六罗汉》为名。画上的这些梵相罗汉有助于我们理解五代时期的政治与文化背景。当时虽然战乱频仍、纷争不息，但跨文化的交流却并未停歇。[18] 这些"与常体不同"[19] 的罗汉在《益州名画录》中被描绘成："庞眉大目者，朵颐隆鼻者，胡貌梵相，曲尽其态……人皆异之。"[20]《宣和画谱》（序作于 1120 年）对此则有更深入的描述：

> 状貌古野，殊不类世间所传，丰颐蹙额，深目大鼻，或巨额槁项，黝然若夷獠异类，见者莫不骇瞩。自谓得之梦中，疑其托是以神之，殆立意绝俗耳。[21]

以上引述的内容均强调了贯休笔下罗汉形象的新奇——即具备非汉人的体貌特征。

毋庸置疑，中国确实出现过众多来自印度和中亚的罗汉画。12 世纪时，邓椿在《画继》（序作于 1167 年）中写道："西天中印度那兰陀寺僧，多画佛及菩萨、罗汉像，以西天布为之。其佛相好与中国人异，眼目稍大，口耳俱怪，以带挂右肩，裸袒坐立而已。"[22] 他继而详述了此类画像的创作技法："先施五藏于画背，乃涂五彩于画面，以金或朱红作地，谓牛皮胶为触，故用桃胶合柳枝水，甚坚渍，中国不得其诀也。"最后，他以释迦牟尼像和《十六罗汉图》为例，说明此类风格乃出自"有僧自西天来"。[23]

在龙门古阳洞一件更早期的作品（约 500，图 5.5）上，释迦牟尼的十大弟子依序分列在其身后两侧。龙门看经寺下方一面宽壁（7 世纪初，图 5.6）上，二十九位罗汉正在举行一场右旋礼拜（pradaksina），罗汉右肩均朝向中央的冠冕佛陀。[24] 由此看来，唐武宗（840—846 年在位）灭佛（842—845）之前，绘画（尤以活跃于 8 世纪中叶的吴道子作品为代表）中的罗汉形象以释迦牟尼十大弟子及行僧

【18】见 Fong, "Five Hundred Lohans," 45-58，图5。

【19】赞宁：《宋高僧传》，《大正新修大藏经》，第50册，no. 2061，卷三十，897a。

【20】黄休复：《益州名画录》卷九，第35右页。

【21】《宣和画谱》卷三，第35页，见于《画史丛书》一，第409页。

【22】邓椿：《画继》卷八，第42页左。

【23】邓椿：《画继》卷八，第42页左。

【24】见水野清一、长广敏雄：《响堂山石窟》，117，图版82-96。

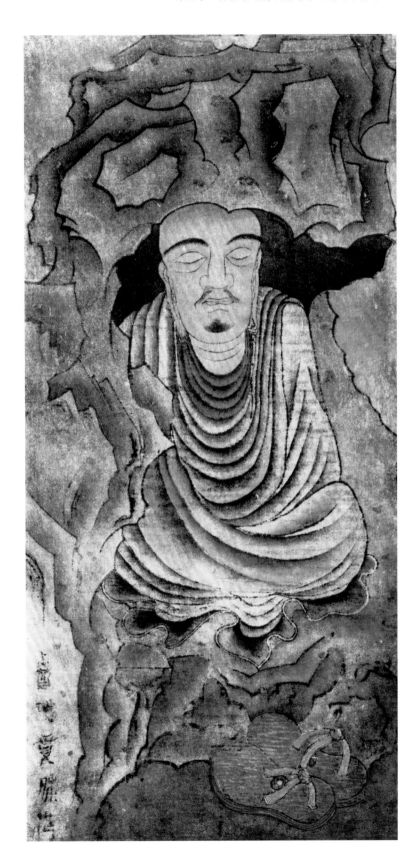

图5.4
(传) 贯休 (832-912)
《十六罗汉图》之
"伐那婆斯尊者"
10世纪
轴　绢本设色
92厘米×43厘米
日本东京宫内厅藏

或僧众举行右旋礼拜最为流行。[25] 然而与唐初的罗汉立像相比，贯休笔下的罗汉坐像显然更具古风（图3.55）。人物呈现出并行錾刻般的边缘，而非浅浮雕样式。这种图案化的傅染使人物躯体或衣褶的白色（或凸起）部分自成外表，而深色部分就宛若錾刻的沟槽。以第五尊罗汉的右腿（图5.7）为例，紧绷的衣褶看似嵌入腿部。画家采用的这种单面图案化的明暗处理法与河南北宋英宗（1063—1067年在位）帝陵的龙鸟石刻（1067年后，图3.58）颇具同工之妙。

寄寓蜀地期间，贯休作为蜀王王建的贵宾，曾在910年左右创作过一帧五百罗汉巨制。为此，欧阳炯（896—971）特作《贯休应梦罗汉画歌》（一作《禅月大师歌》）以示赞誉：


西岳高僧名贯休，孤情峭拔凌清秋。

天教水墨画罗汉，魁岸古容生笔头。

时捎大绢泥高壁，闭目焚香坐禅室。

忽然梦里见真仪，脱下袈裟点神笔。

高握节腕当空掷，寨窣毫端任狂逸。

逡巡便是两三躯，不似画工虚费日。

怪石安拂嵌复枯，真僧列坐连跏趺。

形如瘦鹤精神健，顶似伏犀头骨粗。

倚松根，傍岩缝，曲录腰身长欲动。

看经弟子拟闻声，瞌睡山童疑有梦。

不知夏腊几多年，一手支颐偏袒肩。

口开或若共人语，身定复疑初坐禅。

案前卧象低垂鼻，崖畔戏猿斜展臂。

芭蕉花里刷轻红，苔藓文中晕深翠。

硬筇杖，矮松床，雪色眉毛一寸长。

绳开梵夹两三片，线补衲衣千万行。

林间乱叶纷纷堕，一印残香断烟火。

皮穿木屐不曾拖，笋织蒲团镇长坐。


【25】据张彦远（活跃于9世纪中叶），武宗灭佛之前，最为流行的罗汉像为释迦牟尼十大弟子"行僧"样式。张彦远记得曾经见过被毁灭之前、数座寺庙走廊内的吴道子所作行僧图，人物"转目视人"。见张彦远：《历代名画记》卷九，第108-109页；亦见 Acker, *Some T'ang and Pre-T'ang Texts* 1: 258, 263, 270。

图5.5
坐佛像
约500年
石灰岩
河南洛阳龙门石窟古阳洞

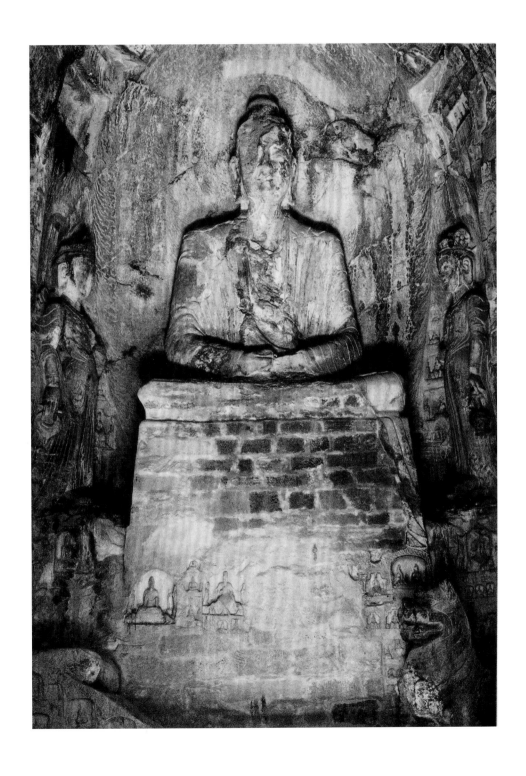

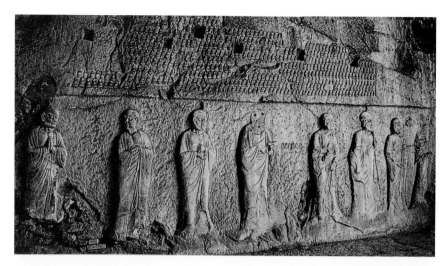

图5.6
罗汉群像
7世纪初
石灰岩
河南洛阳
龙门石窟看经寺

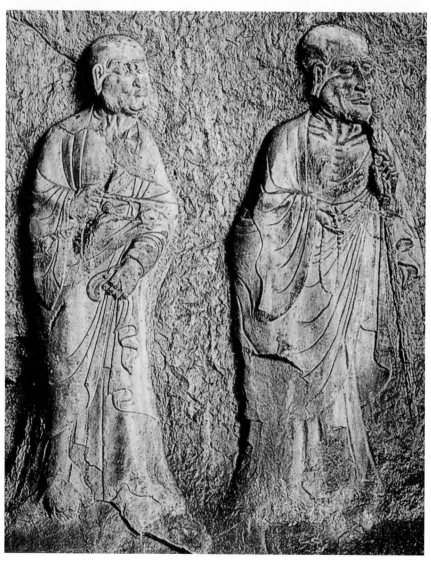

休公逸艺无人加，声誉喧喧遍海涯。

五七字句一千首，大小篆书三十家。

唐朝历历多名士，萧子云兼吴道子。

若将书画比休公，只恐当时浪生死。

休公，休公！

始自江南来入秦，于今到蜀无交亲。

诗名画手皆奇绝，觑你凡人争是人。

瓦棺寺里维摩诘，舍卫城中辟支佛。

若将此画比量看，总在人间为第一。[26]

遗憾的是，欧阳炯盛赞的这件贯休代表作如今已佚失。这幅将罗汉群坐像与侍从、鸟兽和山水元素相融合的巨制，显然有别于贯休为人所熟知的罗汉单体坐像。

## 壮大的罗汉群像：文字与图像

作为民国初期新文化运动的领袖，胡适（1891—1962）亦是一位对禅宗颇有见地的学者。[27]据他的观点，禅学运动"新"史约肇始于公元700年。胡适写道："（［845—846年的］会昌灭佛）尽管残忍而又野蛮，但对禅僧不但危害不大，相反的，可能倒加强了他们的势力，因为他们根本无须依靠庞大的财产和堂皇的建筑。实在的，他们甚至对于经典也不必依赖。并且他们在理论上乃至行动上，亦有排斥偶像的倾向，至少他们中部分却是如此……禅，以其在中国思想中所占的时间而言，前后涵盖有四百年左右——约当公元700年到1100年之间。最初的一百五十年，是中国禅各派大宗师的时代——亦即危险思想、大胆怀疑和明白直说的时期。"[28]胡适谈到禅学"三法"的首条即为"不说破"原则，并引用了12世纪理学大师朱熹的话：

【26】见养鸬彻定：《罗汉图赞集》卷一，第26左-27左页；亦见黄休复：《益州名画录》卷九，第36左-37左页。

【27】见 Hu Shih, "Ch'an（Zen）Buddhism in China," 3-24。

【28】Hu Shih, "Ch'an（Zen）Buddhism in China," 18-20.

> 吾儒与老庄学皆无传，惟有释氏常有人，盖他一
> 切办得不说，都待别人自去敲搕，自有个通透处。[29]

朱熹的言论实际上可以引申为，虽然吴道子等绘画大师"皆无传"，但贯休著名的十六罗汉禅坐像却能冒着"一切办得不说"之险，引导观者"自去敲搕"。11、12 和 13 世纪，在壮大了的十六、十八罗汉叙事群像中，罗汉以护佑神明的中国化形象出现在居室、寺观或山水之间，游化众生，制服龙兽。文学大家苏轼、黄庭坚和高僧德洪（约活跃于 1115 年）均对这些画像不吝溢美之词，可见罗汉形象已充分融入了他们的精神生活。

1101 年，伟大的政治家、诗人、作家、艺术家苏轼获赦后由最后的贬谪地海南归来，[30] 途经广东清远峡宝林寺时，见一组传为贯休的《十八罗汉像》，遂赋赞十八首，逐一咏叹。[31] 他为第十四帧洞内冥思的伐那婆斯尊者坐像（图 5.4）题赞道：

> 六尘既空，出入息灭。松摧石陨，路迷草合。
> 逐兽于原，得箭忘弓。偶然汲水，忽然相逢。[32]

首句描绘了一种冥思的状态，后两句则是迷茫与困惑杂陈。末句生发启悟，令人感到突然而又真切。

接着，苏轼又为第七帧右手捧眉的迦理迦尊者赋颂道：

> 佛子三毛，发眉与须。既去其二，一则有余。因
> 以示众，物无两遂。既得无生，则无生死。[33]

苏轼的描述不仅传递了画像给人的真切感受，还蕴含着证悟。而这些人物形象之所以如此有力，则源自贯休高度的表现力，这种表现力在历经数世纪的反复临仿后依旧鲜活生动。苏轼动人文字的感染力以及后世画家在罗汉叙

【29】Hu Shih, "Ch'an (Zen) Buddhism in China," 21.
【30】苏轼生平，见 Lin Yutang, *Gay Genius: The Life and Times of Su Tungpo*。
【31】苏轼对这些罗汉像的记述收入其《禅喜集》。这些内容与其他有关罗汉像崇拜的重要文献由养鸬彻定辑成《罗汉图赞集》。
【32】养鸬彻定：《罗汉图赞集》卷一，第22左页。
【33】养鸬彻定：《罗汉图赞集》卷一，第22左页。

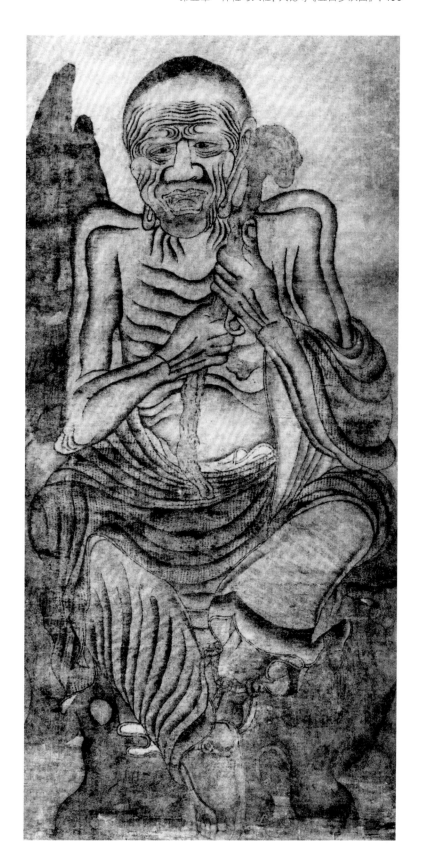

图5.7
（传）贯休（832—912）
《十六罗汉图》之
"诺距罗尊者"
轴　绢本设色
92厘米×43厘米
日本东京宫内厅藏

事画上所取得的成就，均是建立在贯休开创性的单体像基础之上的。

1095 年，苏轼谪居海南后不久，从当地百姓处获得了 10 世纪画家张玄（约 890—930）的一组《十八大阿罗汉》。[34] 欣喜之余，苏轼评价道："今轼虽不亲睹至人，而困厄九死之余，鸟言卉服之间，获此奇胜，岂非希阔之遇也哉？"他对这组画像进行了完整的记录：

第一尊者，结跏正坐，蛮奴侧立。有鬼使者，稽颡于前，侍者取其书通之。颂曰：月明星稀，孰在孰亡。煌煌东方，惟有启明。咨尔上座，及阿阇黎。代佛出世，惟大弟子。

第二尊者，合掌趺坐，蛮奴捧牍于前。老人发之，中有琉璃器，贮舍利十数。颂曰：佛无灭生，通塞在人。墙壁瓦砾，谁非法身。尊者敛手，不起于坐。示有敬耳，起心则那。

第三尊者，抹乌木养和正坐。下有白沐猴献果，侍者执盘受之。颂曰：我非标人，人莫吾识。是雪衣者，岂具眼只。方食知献，何愧于猿。为语柳子，勿憎王孙。

第四尊者，侧坐屈三指，答胡人之问。下有蛮奴捧函，童子戏捕龟者。颂曰：彼问云何，计数以对。为三为七，莫有知者。雷动风行，屈信指间。汝观明月，在我指端。

第五尊者，临渊涛，抱膝而坐。神女出水中，蛮奴受其书。颂曰：形与道一，道无不在。天宫鬼府，奚往而碍。婉彼奇女，跃于涛泷。神马尻舆，摄衣从之。

第六尊者，右手支颐，左手拊稚师子。顾视侍者，择瓜而剖之。颂曰：手拊雏猊，目视瓜献。甘芳之意，若达于面。六尘并入，心亦遍知。即此知

者，为大摩尼。

第七尊者，临水侧坐。有龙出焉，吐珠其手中。胡人持短锡杖，蛮奴捧钵而立。颂曰：我以道眼，为传法宗。尔以愿力，以护法龙。道成愿满，见佛不作。尽取玉函，以畀思邈。

第八尊者，并膝而坐，加时其上。侍者汲水过前，有神人涌出于地，捧盘献宝。颂曰：尔以舍来，我以慈受。各获其心，宝则谁有。视我如尔，取与则同。我尔福德，如四方空。

第九尊者，食已襥钵，持数珠，诵咒而坐。下有童子，构火具茶，又有埋筒注水莲池中者。颂曰：饭食已异，襥钵而坐。童子茗供，吹蕑发火。我作佛事，渊乎妙哉。空山无人，水流花开。

第十尊者，执经正坐。有仙人侍女焚香于前。颂曰：飞仙玉洁，侍女云眇。稽首炷香，敢问至道。我道大同，有觉无修。岂不长生，非我所求。

第十一尊者，趺坐焚香。侍者拱手，胡人捧函而立。颂曰：前圣后圣，相喻以言。口如布谷，而意莫传。鼻观寂如，诸根自例。孰知此香，一炷千偈。

第十二尊者，正坐入定枯木中。其神腾出于上，有大蟒出其下。颂曰：默坐者形，空飞者神。二俱非是，孰为此身？佛子何为，怀毒不已。愿解此相，问谁缚尔。

第十三尊者，倚杖垂足侧坐。侍者捧函而立，有虎过前，有童子怖匿而窃窥之。颂曰：是与我同，不噬其妃。一念之差，堕此髭鬚。导师悲愍，为尔釂叹。以尔猛烈，复性不难。

第十四尊者，持铃杵，正坐诵咒。侍者整衣于右，胡人横短锡跪坐于左，有虬一角，若仰诉者。颂曰：彼髯而虬，长跪自言。特角亦来，身移怨存。以无言音，诵无说法。风止火灭，无相仇者。

第十五尊者，须眉皆白，袖手趺坐。胡人拜伏于前，蛮奴手持挂杖，侍者合掌而立。颂曰：闻法最先，事佛亦久。耄然众中，是大长老。薪水井臼，老矣不能。摧伏魔军，不战而胜。

第十六尊者，横如意趺坐。下有童子发香篆，侍者注水花盆中。颂曰：盆花浮红，篆烟缭青。无问无答，如意自横。点瑟既希，昭琴不鼓。此间有曲，可歌可舞。

第十七尊者，临水侧坐，仰观飞鹤。其一既下集矣，侍者以手拊之。有童子提竹篮，取果实投水中。颂曰：引之浩茫，与鹤皆翔。藏之幽深，与鱼皆沉。大阿罗汉，入佛三昧。俯仰之间，再拊海外。

第十八尊者，植拂支颐，瞪目而坐。下有二童子，破石榴以献。颂曰：植拂支颐，寂然跏趺。尊者所游，物之初耶。闻之于佛，及吾子思。名不用处，是未发时。[35]

1115年，学养深厚的释德洪写道，他曾"以笔供养"了一组以武洞清（活跃于10世纪）图样为模本的十八罗汉绣像：[36]

第一宾度罗跋啰堕阇尊者
霜筠雪竹，石磴下安。青猊妥尾，徐行仰看。师则跏趺，顾视空几。吐词如雷，侍者无耳。

第二迦诺迦伐蹉尊者
苍髯紫鳞，上有悬锡。玉像金瓶，层置立石。蛮王跪看，炉烟上直。手掐珠轮，心境俱寂。

第三跋厘堕阇尊者
神观静深，合爪钦视。谁设华轮，前置净几。髯王捧塔，自何而至。中有全身，勿安舍利。

第四苏频阤尊者

【35】见养鸬彻定：《罗汉图赞集》卷二。
【36】亦称"长沙之武"；见《宣和画谱》卷四，第44-45页，见于《画史丛书》一，第418-419页；Soper, *Kuo Jo-hsü's Experiences in Painting*, 54注释487。

石床之外，老松挺拔。玉瓶之中，山花自发。手持如意，默而说似。梵帙不看，知离文字。

第五诺距罗尊者

树亦求法，身当床坐。鹿有施心，供以山果。雪眉许长，舒绾在我。默而识之，未用惊破。

第六跋陁罗尊者

两鬼投书，与僧聚语。师窃闻之，抱膝回顾。我心均平，等视诸趣。一念舍心，即离五怖。

第七迦理迦尊者

身如蕉虚，心如兔止。师慈如和，侍者笑视。毒龙难降，我试弹指。便升钵中，喜见卷尾。

第八阇罗弗多罗尊者

坐依胡床，手把筇竹。偏袒右肩，而收一足。小僧涤器，师视而笑。主伴则殊，日用同妙。

第九戌博迦尊者

此琉璃瓶，中迸五色。是功德聚，善慈根力。僧俗俨然，殊迹同道。即事之理，一体三宝。

第十半托迦尊者

手虽有拂，境以无尘。出三毒梦，乘五色云。霜露果熟，慈忍现身。以空为地，立处皆真。

第十一罗怙罗尊者

闲提数珠，背坐危石。捉锡山童，越树而剧。象衔藕花，来献法供。六根妙同，鼻能致用。

第十二那迦犀那尊者

刍捧塔，示空寂身。於菟对我，示心境真。手把宝书，而不展玩。又示解空，文字不断。

第十三因羯陁尊者

情无住着，袒而凭几。侍僧击磬，狻猊卧戏。石屏倚天，下迸流水。水声触眼，石光到耳。

第十四伐那波斯尊者

纵倚箕踞，莫不是定。毒既止息，邪亦自正。钵

花自香，蒲扇闲把。目视云霄，我相未舍。

第十五阿氏多尊者

峦奴鹤立，盆花置前。倚杖屈足，颔髭虬然。了
世间空，独游理窟。石上军持，是吾长物。

第十六注茶半托迦尊者

心花开敷，行象明洁。脩然宴坐，秀目丰颊。万
象之语，六根之功。以手搏取，置不言中。

第十七难提蜜多罗庆友尊者

风度凝远，支颐而倦。看此宝塔，至身出现。戏
蛮弄毯，引此稚兽。万用不藏，如日之昼。

第十八宾头卢尊者

夷奴碾茶，愚中有慧。走鹿卧地，动中有止。而
师持尘，闲坐俯视。曾见佛来，法法如是。[37]

　　虽然苏轼和德洪描述的上述作品均已佚失，但后期类
似的宋代十六、十八罗汉像尚有留存。美国波士顿美术
馆藏有传为 13 世纪画家陆信忠所作《十六罗汉像》中的
十五幅（其中第十幅散佚），画中的罗汉或身处讲堂、筑
台、殿廊等内景，或居于山林之间。[38] 这些罗汉不再是禅
修静坐的僧侣形象，而是表现为诵经布道、伏兽降龙的动
态身姿。最有趣的是，波士顿所藏的这组罗汉像与贯休
的《十六罗汉图》有着密切的图像志关联。在陆信忠的笔
下，首位尊者宾度罗（图 5.8）正执杖坐在一张精雕细刻
的扶手椅上，这令人联想到贯休描绘的首位尊者宾度罗，
他同样手中握杖，正览读着面前的经文（图 5.9）。陆笔下
的第二位尊者长眉罗汉正在殿廊上观望龙形兽的互斗（图
5.10），其肩披外袍的形态与贯休所绘第七帧迦理迦尊者像
（图 5.11）如出一辙。陆笔下的第十三位尊者（图 5.12）
看起来更像是贯休第八帧像（图 3.55）的修改版。两者
均侧身而坐，左手置于屈曲的左膝上，正览读石上的经
文。类似地，陆的第十六位松下尊者（图 5.13）与贯休的

【37】养鸬彻定：《罗汉图赞集》卷二。
【38】波士顿美术馆比奇洛（Bigelow）
与维尔德（Weld）藏品，登记号11-
6190-1-6194。

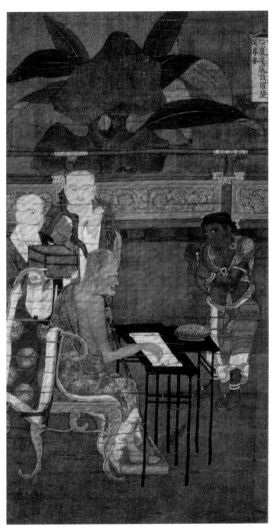

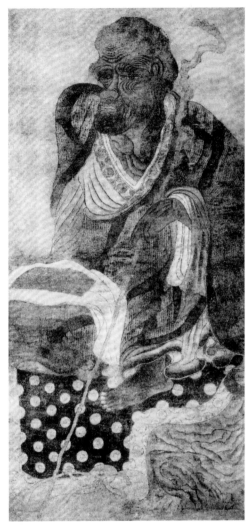

图5.8
陆信忠（活跃于12世纪末–13世纪）
《首位罗汉宾度罗跋啰堕阇尊者》
轴　绢本设色、描金
80厘米×41.5厘米
美国波士顿美术馆藏
威廉·斯特吉斯·比奇洛藏品（11.6123）

图5.9
（传）贯休（832–912）
《十六罗汉图》之"宾度罗尊者"
轴　绢本设色
92厘米×43厘米
日本东京宫内厅藏

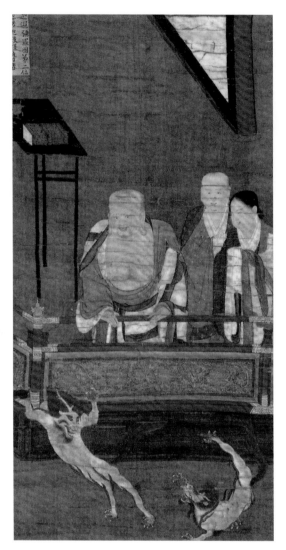

图5.10
陆信忠（活跃于12世纪末–13世纪）
《第二位罗汉迦诺迦伐蹉尊者》
轴 绢本设色、描金
80厘米×41.5厘米
美国波士顿美术馆藏
威廉·斯特吉斯·比奇洛藏品（11.6132）

图5.11
（传）贯休（832–912）
《十六罗汉图》之"迦理迦尊者"
轴 绢本设色
92厘米×43厘米
日本东京宫内厅藏

第十六帧像（图 5.14）、陆的第十四位尊者（图 5.15）与
贯休的第十五帧像（图 5.16）、陆的第八位尊者（图 5.17）
与贯休的第四帧像（图 5.18）、陆的第六位尊者（图 5.19）
与贯休的第十一帧像（图 5.20）均存在着内在关联。

　　经对佚失和现存的宋代《十六罗汉像》深入研究后发
现，它们主要涉及五大主题：诵经说法、禅定（三昧）、
观识、降兽、施法和应供。身为佛陀的亲传弟子，罗汉是
佛陀教义的"声闻"者。古老的巴利经文即是以阿难陀尊
者在首次集结上的那句"如是我闻"开篇的。[39] 这就解释
了罗汉通常以诵经说法的形象（图 5.19、图 5.20 等）示人
的缘由。另一种典型的罗汉形象呈三昧"禅坐"（图 5.4、
图 5.18）式。这种形象的意义超越了小乘佛教关于苦修者
罗汉静坐、冥思、修习以求"六根清净、四大皆空"的理
念。[40] 菩提达摩"面壁而坐，终日不语"[41] 的故事是中国
佛界"大乘壁观"一词的来源。[42] 正如铃木大拙所指出的，
"壁观"（字面含义为"面壁凝视"）的确切含义应存在于
"禅师的主观情态之中"。[43]"壁观"就是一种"屏息诸缘"
的过程，其目的并非是自我否定或自我毁灭。大乘"壁观"
（三昧）乃是一种积极而玄秘的修行。

　　在表现罗汉"观识"的作品中，陆信忠还传达出了罗
汉静坐观察下界众生（如图 5.10）、入定之后所得的明慧。
天台宗"三观"对内心"三昧"与外在"观识"之关系是
这样诠释的：

空观：观其空

假观：观其假

中观：观亦真亦假

其中蕴含着大乘佛论的要旨：若世间万象皆空，则涅槃或
寂灭也必是假名无疑。"自性为虚幻"存乎于"中观"，即
冥想"有"与"空"，或如达摩所谓的"壁观"：心如墙壁，

【39】Thomas, *History of Buddhist Thought*, 177.

【40】Speyer, *Avadanacataka* 2: 348, 1-6, H. Dayal, 15引用。

【41】D. T. Suzuki, *Essays in Zen Buddhism*, 167-173.

【42】D. T. Suzuki, *Essays in Zen Buddhism*, 171.

【43】D. T. Suzuki, *Essays in Zen Buddhism*, 173.

图5.12
陆信忠
（活跃于12世纪末–13世纪）
《第十三位罗汉因揭陀尊者》
轴 绢本设色、描金
80厘米×41.5厘米
美国波士顿美术馆藏
威廉·斯特吉斯·比奇洛藏品
（11.6128）

可以入道。[44]

确切地说,正是由于"三观"的内涵,才使罗汉"不入涅槃"的故事不仅成了一种传奇("受佛付嘱"),还成为一条深刻的哲理。由于梵语"arhat"一词在词源学和教义上的复杂性,它有着诸多中文译名。《翻译名义集》(1151年著成的汉梵词典)对"arhat"做了以下界定:

> (一)阿罗名贼,汉名破。一切烦恼贼破……故名杀贼。
> (二)阿罗汉一切漏尽,故应得一切世间诸天人供养……故言应供。
> (三)又阿名不,罗汉名生。彼世中更不生……故云不生。[45]

天台宗释智旭(1599—1655)在评注《法华经》时对此做了进一步的阐释:

> 阿罗汉,或翻应真,或翻真人,或翻无著……而含三义。一无生义,不受后有故。二杀贼义,断尽见思故。三应供义,堪为福田故……非但杀贼,亦杀不贼。不贼者,涅槃是……不生于生,亦不生不生。无漏是不生……能福九道,饶益众生……又本是法身,迹示己利。本是般若,迹示不生。本是解脱,迹示杀贼。[46]

借助巧妙植入的说教,智旭又将"罗汉"三义与"三观"作了比较:

> 观心者。空观是般若。假观是解脱。中观是法身,又从假入空观。亦有三义。[47]

【44】Edkins, *Chinese Buddhism*, 184-187.
【45】《翻译名义集》,《大正新修大藏经》, no. 2131, 第1061a页; 亦见 de Visser, *Arhats in China and Japan*, 6-7。
【46】智旭:《妙法莲华经台宗会义》; 见 Edkins, *Chinese Buddhism*, 184-185。
【47】智旭:《妙法莲华经台宗会义》。

图5.13
陆信忠（活跃于12世纪末–13世纪）
《第十六位罗汉注茶半托迦尊者》
轴 绢本设色、描金
80厘米×41.5厘米
美国波士顿美术馆藏
威廉·斯特吉斯·比奇洛藏品（11. 6138）

图5.14
（传）贯休（832–912）
《十六罗汉图》之"注茶半托迦尊者"
轴 绢本设色
92厘米×43厘米
日本东京宫内厅藏

11 至 13 世纪的画像上，罗汉的五种主要身份明确地反映出了上述三重本质："不生"由罗汉的不死之身表征，"杀贼"则由降龙（图 5.10）伏兽（图 5.21）和施法罗汉来反映，"应供"则借助献供的众生与百兽加以体现。上述三性是罗汉像所表现的核心主题，这种一以贯之的理念存在于看似零散的各种艺术表现之中。出于同样的原因，不断壮大的罗汉群像不仅拥有图像志形式上的共性，还具备着一种深层的图像学内涵。当然，贯休的《十六罗汉图》对"不生""杀贼"和"应供"也有所呈现，只是没有表现得"过于直白"而已。

## 佛教天台宗与大德寺《五百罗汉图》

惠安院位于宁波东南东钱湖的西北岸。1175 年，这座佛教名刹的住持义绍发起了今藏于大德寺的《五百罗汉图》的创作工程。938 年，惠安院因纪念 904 年中元节青山一带罗汉显圣事件而创建，故又名"罗汉院"。[48] 在大德寺《五百罗汉图》中的《干造五百大罗汉图》（图 5.22）中，五名中原和梵人样貌的僧侣宛若剧目海报上的演员，斜倚在画面上部的花园栏杆边，画面下部，住持义绍正在迎纳左边两名冠冕堂皇的供养人，二人都摆出了礼佛的手势。右侧的侍僧手持官文，上书："干造五百大罗汉"。[49] 此类罗汉像被公开展示于大型禅寺内的亡灵超度仪式上，即"水陆会"或"水陆道场""水陆斋"。[50] 在富有供养人的葬礼和其他法事上，此类画作也被张挂在佛陀和菩萨像两侧的特设祭坛上，作为大乘极乐净土的象征。在大德寺《罗汉盛馔图》（图 5.23）中，五名罗汉从云端结伴而降，造访一户豪门。这户显贵人家正在莲池上的亭苑内敬供。祭台前摆放着焚香和花卉，一名僧人正带领着全家祈祷，家中长者则身着朝服，屈膝跪迎圣灵。侍者正在苑后忙着备宴，而廊壁上还挂着一组罗汉像，人物酷似本帧内的罗汉

【48】据浙江省（宁波）当地《鄞县志》（序作于1877年）："青山寺，宁波东南四十里。佛院初建于后晋天福三年，北宋大中祥符年间（1010）赐额'惠安'。唐天祐元年（904）中元日，有十六僧现于山顶，逶迤而天，又名其寺曰罗汉院。"

【49】曾任波士顿美术馆中国艺术研究员的盛昊认为，这两名男子应该就是周季常和林庭珪。

【50】鹰巢纯：《新知恩院本六道会》，第58-69页。

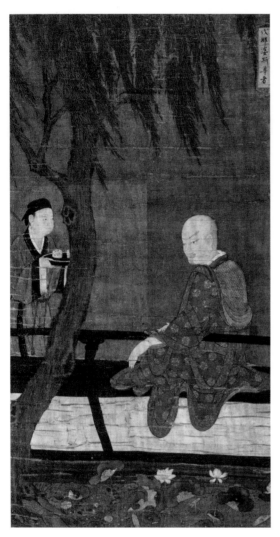

图5.15
陆信忠（活跃于12世纪末–13世纪）
《第十四位罗汉之伐那婆斯尊者》
轴 绢本设色、描金
79.2厘米×41.5厘米
美国波士顿美术馆藏
威廉·斯特吉斯·比奇洛藏品（11.6129）

图5.16
（传）贯休（832–912）
《十六罗汉图》之"阿氏多尊者"
轴 绢本设色
92厘米×43厘米
日本东京宫内厅藏

图5.17
陆信忠（活跃于12世纪末–13世纪）
《第八位罗汉之阇罗弗多罗尊者》
轴 绢本设色、描金
80厘米×41.5厘米
美国波士顿美术馆藏
威廉·斯特吉斯·比奇洛藏品（11.6124）

图5.18
（传）贯休（832–912）
《十六罗汉图》之"苏频陀尊者"
轴 绢本设色
92厘米×43厘米
日本东京宫内厅藏

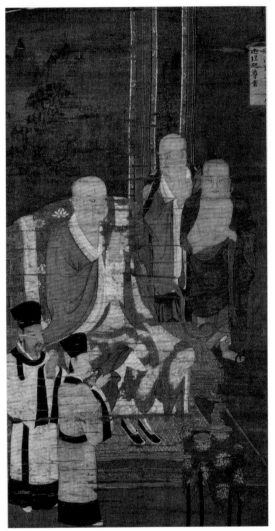

图5.19

图5.20

图5.19
陆信忠（活跃于12世纪末–13世纪）
《第六位罗汉迦理迦尊者》
轴　绢本设色、描金
80厘米×41.5厘米
美国波士顿美术馆藏
威廉·斯特吉斯·比奇洛藏品（11. 6135）

图5.20
（传）贯休（832–912）
《十六罗汉图》之"罗怙罗尊者"
轴　绢本设色
92厘米×43厘米
日本东京宫内厅藏

图5.21
陆信忠（活跃于12世纪末–13世纪）
《第七位罗汉跋陀罗尊者》
轴　绢本设色、描金
80厘米×41.5厘米
美国波士顿美术馆藏
威廉·斯特吉斯·比奇洛藏品（11. 6136）

图5.21

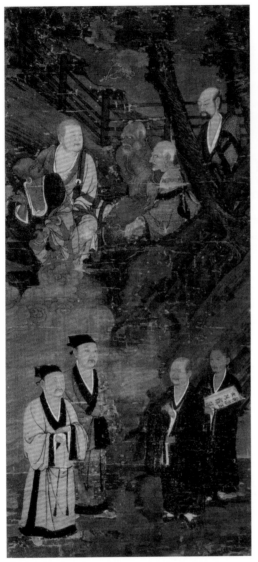

图5.22
周季常（约活跃于1178–1188年）
《干造五百大罗汉图》
《五百罗汉图》百幅之一
轴 绢本设色
110.7厘米×52.7厘米
日本京都大德寺藏

图5.23
周季常（约活跃于1178–1188年）
《罗汉盛馔图》
《五百罗汉图》百幅之一
轴 绢本设色
111.5厘米×53.5厘米
日本京都大德寺藏

形象。

通过大德寺《五百罗汉图》上的献词，还可以了解当时供养人出资求画的方式和创作此类画作的专业画室体系。[51] 例如，经紫外线检测，弗利尔美术馆所藏《天桥灵迹图》的右界可见一段金字：

> 翔凤乡沧门里北沧下保居住顾椿年妻，孙廿八娘合家等，施财画此，入惠安院常住供养，功德保安家眷。戊戌淳熙五年，干僧义绍题。周季常笔。[52]

一般情况下，佛画的创作经费有一两个来源。而《五百罗汉图》则不同，其创作经费由众供养人历时十年方才凑齐。若个人捐资够画一轴，通常将其献祭亡亲。《五百罗汉图》的供养人多为惠安院一带的村民，[53] 富人居多，但其中仅三人拥有官衔。[54]

大德寺《五百罗汉图》是基于早先十六或十八罗汉像发展而来的一组百幅罗汉像挂轴，如前所述，它堪称是一篇中国佛学的浩繁总论。它表现的是以拯救众生于危难为己任、博施济众、普渡群生、护佑生灵的罗汉形象。[55] 从方法论意义上讲，在研究大德寺罗汉图时，我们是从宗教学和视觉图像的角度出发，继而对画面和构图开展分析的。例如，520 或 527 年，禅宗祖师达摩在南方建康（今南京）与梁武帝（502—549 年在位）会谈不契。据说，达摩此后跨越长江，一路北上直抵河南嵩山少林寺后，在当地面壁禅修长达九年。[56] 李尧夫（活跃于约 1300 年）曾据此创作了一件禅宗"魍魉画"《达摩苇叶过江图》（图 5.24），而在周季常所作大德寺《罗汉渡江图》（图 5.25）中，带领四名罗汉飞渡长江的达摩梵相自然，凯旋场面气势恢宏。

在以人文自然主义风格描绘罗汉的过程中，周季常自由借取了传统中国画中儒家文人士大夫的表现方式。例如，周季常的《罗汉观阿弥陀佛像图》（图 5.26）令人联想到

【51】日本所藏的其余八十卷原迹上可见四十一条题跋，而弗利尔美术馆所藏的两幅及波士顿美术馆所藏十幅中的四幅也有题跋。

【52】翔凤乡距惠安院原址不足五里。见 Fong, *Lohans and the Bridge to Heaven*, 2 及图版3。亦见 www.asia.si.edu/songyuan/F1907.139/F1907-139.Documentation.pdf。

【53】供养人中十一人来自于万令，八人来自于翔凤，四人来自于丰乐；七人姓顾，该族至今依旧是翔凤一带的大族。其中两名捐助者为僧尼，一位是来自附近尊教院的一名僧人，另一位是来自江苏省华亭的尼姑庵普明庵。这名尼姑很可能是宁波当地人，可能失去了所有家庭成员，因为她将所有祭献献给了她已故的父亲和兄弟姐妹。另两位捐助人来自于江苏省，一者来自华亭，另一来自常州。

【54】一名捐赠人的头衔是巡官。另两个头像是礼仪性的将仕郎从九品下，该头衔通常由宋代贵族家庭购来以求取社会地位。但井手诚之辅指出，惠安院临近天台宗的月涛寺，这里是孝宗时期史浩（1106—1194）于1173年所建，南宋最大的水陆道场所。见井手诚之辅：《大德寺传五百罗汉图试论》。

【55】见 Fong, *Lohans and a Bridge to Heaven*。

【56】见道原：《景德传灯录》。

图5.24
李尧夫（约活跃于1300年）
《达摩苇叶过江图》（局部）
早于1317年
"一山一宁"1317年款
轴 纸本水墨
85.6厘米×34.1厘米
美国大都会艺术博物馆藏
艾礼德家族旧藏
1982年狄隆基金购赠（1982.1.2）

图5.25
周季常（约活跃于1178–1188年）
《罗汉渡江图》
《五百罗汉图》百幅之一
轴 绢本设色
111.5厘米×53.1厘米
美国波士顿美术馆藏
登曼·沃尔多·罗斯藏品（06.291）

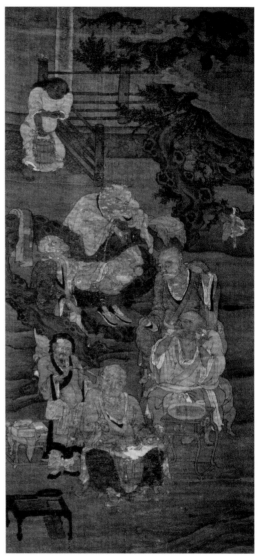

图5.26
周季常（约活跃于1178–1188年）
《罗汉观阿弥陀佛像图》
《五百罗汉图》百幅之一
轴 绢本设色
112.8厘米×53.4厘米
日本京都大德寺藏

图5.27
周季常（约活跃于1178–1188年）
《罗汉挑耳图》
《五百罗汉图》百幅之一
轴 绢本设色
112.8厘米×53.4厘米
日本京都大德寺藏

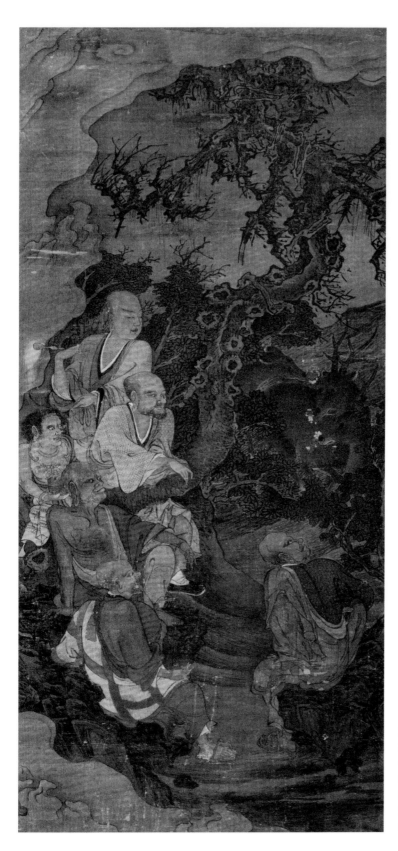

图5.28
周季常（约活跃于约1178-1188年）
《双鹿献祭图》
《五百罗汉图》百幅之一
轴 绢本设色
112.8厘米×53.4厘米
日本京都大德寺藏

文人赏画的场景。而他的《罗汉挑耳图》（图 5.27）则又颇似五代画家王齐翰（约活跃于 961—975 年）的名作《勘书图》（或称《挑耳图》，南京大学考古与艺术博物馆藏）。在周季常的《双鹿献祭图》（图 5.28）中，五名罗汉坐于林间，侍从旁立，身后林隙间隐现两头有角鹿口衔鲜花，令他们惊喜不已。画作令人联想到 12 世纪初诗僧德洪关于该主题的一首赞诗：

> 树亦求法，身当床坐。鹿有施心，供以山果。[57]

在大德寺《五百罗汉图》中，周季常和林庭珪采用了一种传统的刺孔粉本复制技术。敦煌就曾发现过唐代的刺孔粉本（图 5.29）。无论是壁画还是绢画，此法作画须分三步完成。首先，由一名助手将图案从粉本摹移至画面，他用墨或白色粉末填戳粉本上的刺孔。接着画家再以笔摹形、勾勒轮廓。最后由助手填色完成画作。基于在常规主题下的不断创新，宁波的职业画家能够在传统图样复制技艺的基础上，彰显其独特的创新风格与构图，创作出市场需要的作品。

在《罗汉示现图》（图 5.30）中，林庭珪借助刺孔粉本置一名罗汉于众多罗汉示现的戏剧化场面之中。林偏爱遒劲的"方笔"、犀利硬朗的衣褶以及令人想起郭熙山水技法的鬼脸石和蟹爪枝。而在《罗汉出山图》（图 5.31）中，周季常则以"圆笔"双钩的"行云流水描"为画面中央的罗汉附加了印度式的衣褶。[58] 周季常的作品表现的是一种共通的图像志模式，这种模式同样见于南宋院体派画家梁楷（活跃于 13 世纪上半叶）的《释迦出山图》（图 5.32）中。[59]

通过分析周季常和林庭珪的空间表现方式可以发现，其笔下的众多内景和室外园林景致均被框围在由锯齿状斜栏或石障构成的平行四边形内。这种平行四边形的透视体

【57】见本书第198-200页。

【58】关于"皴法"，见韩拙：《山水纯全集》，见于《影印四库全书》，第813册，第315-328页。

【59】梁楷此画上有"御前图画梁楷"款。

图5.29

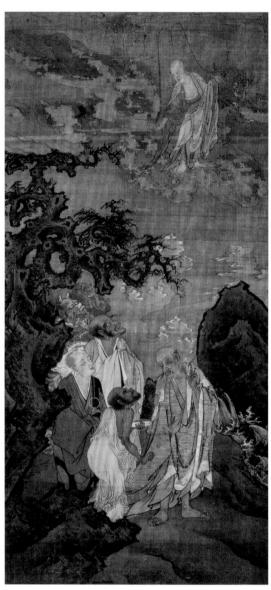

图5.30

图5.29
佛陀像刺孔粉本
10世纪中叶
甘肃敦煌
纸本墨笔刺孔轮廓
32.5厘米×26.5厘米
英国大英博物馆藏

图5.30
林庭珪（活跃于12世纪末）
《罗汉示现图》
《五百罗汉图》百幅之一
轴 绢本设色
111.4厘米×53.6厘米
日本京都国立博物馆藏

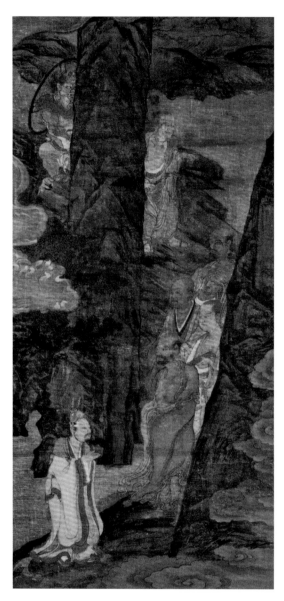

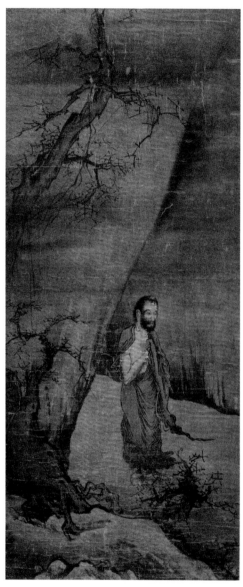

图5.31
周季常（约活跃于1178–1188年）
《罗汉出山图》
《五百罗汉图》百幅之一
轴 绢本设色
112.8厘米×53.4厘米
日本京都大德寺藏

图5.32
梁楷（活跃于13世纪上半叶）
《释迦出山图》
约1204年
轴 绢本设色
118.41厘米×52厘米
日本东京国立博物馆藏

图5.33

图5.34

图5.33
林庭珪（活跃于12世纪末）
《施饭饿鬼图》
《五百罗汉图》百幅之一
轴　绢本设色
111.4厘米×53厘米
美国波士顿美术馆藏（06.292）

图5.34
林庭珪（活跃于12世纪末）
《临流涤衣图》
《五百罗汉图》百幅之一
轴　绢本设色
112.3厘米×53.5厘米
美国华盛顿史密森尼学会
弗利尔美术馆藏
查尔斯·朗·弗利尔捐赠（F1902.224）

图5.35
周季常（约活跃于1178–1188年）
《罗汉观瀑图》
《五百罗汉图》百幅之一
轴　绢本设色
112.8厘米×53.4厘米
日本京都大德寺藏

图5.35

图5.36

马远（约活跃于1190-1225年）

《观瀑图》

册页 绢本设色

24.9厘米×26厘米

美国大都会艺术博物馆藏

王季迁家族旧藏

狄隆基金捐赠（1973.120.9）

携藤拨草瞻风
未免登山涉水
不知觸鼻皆渠
一见低头自喜

图5.37
周季常（约活跃于1178–1188年）
《风雨涉水图》
《五百罗汉图》百幅之一
轴　绢本设色
112.8厘米×53.4厘米
日本京都大德寺藏

图5.38
马远（约活跃于1190–1225年）
《洞山渡水图》
轴　绢本设色
77.6厘米×33厘米
日本东京国立博物馆藏

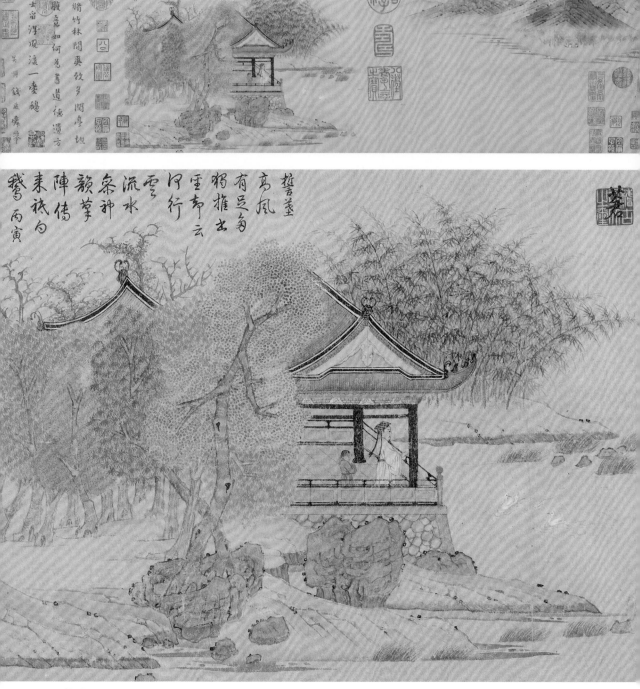

图5.39

系亦出现在内蒙古和林格尔的东汉壁画《宁城图》（2世纪晚期，图3.33）中。这种平行四边形由斜向退移的城墙和山墙式角塔构成，呈现出鸟瞰一座布满人物列队和建筑的封闭式庭园的视角。事实上，在西方的单点透视法为现代西方以外的画家采用之前，中、韩、日等东亚各国均普遍采用这种平行四边形透视法。近东伊斯兰地区也曾采用过这种透视法，如吉纳德所作的《中国胡马雍公主殿前的胡美王子》（1396）。

在大德寺幸存的《五百罗汉图》九十四幅原作中，有八十五幅出自周季常之手，仅九幅为林庭珪所作。[60]两人在艺术禀赋和才情上的差异，为了解中国12世纪下半叶叙事画的发展提供了重要线索。林庭珪的绝大多数作品——如《罗汉示现图》（图5.30）、《施饭饿鬼图》（图5.33）、《临流涤衣图》（图5.34）、《剃度修容图》（奈良国立博物馆藏）或《维补衲衣图》（东京国立博物馆藏）等——均在前景和中景处以高木或园石构成一方舞台式的场景。而周季常则不然。通过引入一定的散视维度，他创造性地运用"三远"图式来表现"高远""平远"和"深远"。以《罗汉观瀑图》（图5.35）为例，在一飞天的陪伴下，勇敢的攀山罗汉正沉浸在与汹涌飞瀑的搏击抗争中。与此相反，南宋院体画家马远（约活跃于1190—1225年）在《观瀑图》（图5.36）中，描绘的则是一名沉思的文人及其随从在自然间寻求平和与安宁的情境，气氛尤为静谧。类似地，周季常的《风雨涉水图》（图5.37）刻画的也是罗汉飞跃洪瀑的超现实场面。而马远的《洞山渡水图》（约1220，图5.38）表现的则是南宋杨妹子皇后（1162—1232）的诗歌意境，该诗抒发了一名禅僧在寂寥山水间跋涉艰行的情绪。周季常的叙事性艺术表现充满了动感和细节的刻画，似乎正契合天台宗大师智颛所言的："一念三千。"[61]

从弗利尔美术馆所藏的《天桥灵迹图》（图5.3）中，

图5.39
钱选（约1235–1307年前）
《王羲之观鹅图》
约1295年
卷 纸本设色
23.2厘米×92.7厘米
美国大都会艺术博物馆藏
王季迁家族旧藏
1973年狄隆基金捐赠
（1973.120.6）

【60】Fong, "Five Hundred Lohans."
【61】Chen, *Buddhism in China,* 311-312.

宁波画家周季常娴熟地"止"定了三名年长罗汉的目光。他们站在近景的云端处，上方有另两名罗汉站在远处的云际，中景是一名试图冒险跨越石桥的侍僧。[62] 通过侍僧的"止"与"观"，画家呈现出天台山（今浙江东端）上的"天桥灵迹"，这里正是天台宗大师智颛仙居布道的地方。与石桥照片（图 5.2）相比，周的画既非视觉幻像，也非透视写生。借助移焦和缩比，画面的空间再现清晰且明确。观众得以在近景、中景和远景这三种概念化的想象平面间游移。沿垂直方向上探，周季常首先呈现的是三尊在前景中冥想的罗汉立像（正面剪影），再是中景处跨越险桥的侍僧，最后则是天际的两名出迎罗汉。

## 宋元转变之际的宁波绘画

至 13 世纪初，大德寺《五百罗汉图》用以表现精神主题的视觉写实主义消失了。1279 年，南宋亡于元朝，标志着中国画模拟再现的终止。文人画领袖，如钱选（约 1235—1307 年前，图 5.39）和赵孟頫（1254—1322，图 4.14），或是选择平面图式性的古代风格，或是诉诸书法性笔法来达到"写意"的目的。[63] 这种在 14 世纪元朝出现的、由模拟再现向书法性自我表现的转变，与西方现代主义以表现主义取代艺术再现的经历有着惊人的相似之处。[64]

早前的 11 世纪晚期，"文人画"艺术领袖苏轼提出了著名的观点："论画以形似，见与儿童邻！"他宣称，绘画等文化践习——以及诗、文、书等——至唐皆臻于其绝，后世难以企及。他主张通过古代典范的艺术史转变、而非模拟再现来革新绘画，旨在借助"复古"来重现"摄心"的重要性。由于书法始终与艺术家的躯体活动相关联，赵孟頫通过将图示性再现转变为书法性的自我表现，根本性地改变了中国画的发展方向。[65]

【62】"天桥灵迹"的故事，见 Fong, *Lohans and a Bridge to Heaven*。

【63】谈晟广：《宋元画史演变脉络中的钱选》。

【64】Fong, "Modern Art Criticism," 98-108.

【65】改编自 Bush, *Chinese Literati on Painting*, 26。

# 第六章 解构典范：
## "掌握再现"之后的山水画

1970 年，罗樾（Max Loehr, 1903—1988）在台北故宫博物院主办的中国画国际研讨会上发表了《中国画的阶段与内容》一文。该文影响深远，首次提出将中国绘画史分为三个阶段：即汉代至南宋的"掌握再现"；元代（1271—1368）非职业文人画家的"超越再现"和明清时期（1368—1911）的"艺术史的艺术"。[1] 随着后现代转向物质文化和视觉研究，新生代学者总体上已不再重视绘画这一艺术史的主流媒介，且这种现象在元代文人画的研究领域尤为突出。[2] 他们往往忽视一件艺术品的视觉形式表现，即画作中的线条、构图和画面。当下，人们热议的"元代变革"见证了由早前宋代的"掌握再现"向元以降书法性"自我表达"的永久性转变。[3] 谢伯柯（Jerome Silbergeld）在《变化的变化观：中国绘画史上的宋元之变》一文中，对中国绘画史写作中"鼎革"与"演变"观点之争，提出了种种深刻问题。[4]

历史记录着变化。科学史家托马斯·库恩（Thomas Kuhn）在《科学革命的结构》（1962）一书中提出，科学认识上的变化是由典范（paradigms）的转移（shift）构成的，典范就是我们这些学者用以界定研究领域的模型。[5] 为了理解中国绘画及其历史上各种渐变和激变的复杂之处，我们需要建立一个符合在文化上合宜的评判模型，它是一种库恩所界定的、不同于西方艺术史典范的典范。但不先弄清楚艺术作品的视觉证据与其诞生的文化背景之间的本质关联，我们又该如何在建立一种不同的（另外的）艺术史论述呢？对中国画——判明作者或断代只是一种在鉴定上的实际应用——的线条、构图和画面的形式分析至关重要，因为它是唯一经检验可靠的视觉语言解析方法。[6]

虽然中国和欧洲拥有最为悠久的两大再现性绘画传统，但两者的文化发展方向却截然不同。在中国的视觉领域中，"图识"和"图形"均为表意的"图载"。中国书法也因此成了中国画的基质。书法用笔正是中国绘画的关键，

【1】Loehr, "Phases and Content," 285-297.

【2】见 2006 年 12 月宾夕法尼亚大学考古学与人类学博物馆"元代绘画新动向"（New Directions in Yuan Painting）研讨会发表的论文，发表于 Ars Orientalis, 37 (2009)。

【3】见 Cahill, "Some Thoughts," 17-33; Harrist, "Response to Professor Cahill's 'Some Thoughts,'" 35-37; Silbergeld, "Evolution of a 'Revolution,'" 309-352。

【4】Silbergeld, "Changing Views of Change."谢伯柯引用帕诺夫斯基近半个世纪前关于"文艺复兴与复兴"（Renaissance and Renascence）的观点，写道："当中国艺术史和艺术史写作上出现（现代学界对历史分期愈发疑虑）类似的问题……它们就像通常一样是相当滞后的。"

【5】T. S. Kuhn, Structure of Scientific Revolutions.

【6】见 Bickford, "Visual Evidence Is Evidence"。

被称做"笔迹"，是艺术家身体的延伸。唐代山水画大师
张璪（约活跃于 766—778 年）就曾这样形容自己的画作：

外师造化，中得心源。[7]

正是鉴于这种二元思维，中国绘画便兼具了"状物形"和
"表吾意"双重功能。相反，西方绘画则关注于肉眼所见，
更多地是从再现而非表现的角度来看待艺术。贡布里希写
道："在西方传统中，绘画实际上被视作一种科学，该传
统下的一切作品……均吸取了无数实验所带来的成果。"[8]
贡布里希的表述是对进步的一种概括；其对立面，原始主
义——即中国画家所热衷的"复古"[9]——在他看来根本就
是负面的，是对来之不易的文明成果的倒行逆施。[10]
　　与西方笛卡尔式的单一固定视点的线性透视相反，中
国绘画依循运动的焦点或平行透视，借助对角线形成平行
四边形。在独具书法性表现力的原始主义的共同作用下，
这一中国独特的空间处理法催生出一种图像表意体系，该
体系需要运用有别于西方艺术史写作的方法来加以分析。

## 掌握再现

　　首先，我们从三件北宋山水画奠基性典范作品入
手：范宽的《溪山行旅图》（约 1000）、郭熙的《早春图》
（1072）和李唐的《万壑松风图》（1124）。[11]10 世纪晚期，
基于道释玄理的理学伦理获得重构，[12]北宋早期宏伟山水
画领袖范宽（约 960—约 1030）将传统儒学"格物致知"
的理论运用到了对画中自然的研究中去。10 世纪初，山水
画理论家荆浩（约活跃于 870—930 年）曾这样辨析"似"
与"真"："苟似可也，图真不可也。"[13]在范宽的《溪山行
旅图》（图 4.1）中，一高山旁侍立两座宾峰，状如"山"
字的构图令人联想到四川成都万佛寺 6 世纪石刻上主尊坐

【7】关于张璪，见张彦远：《历代名
画记》。
【8】Gombrich, *Art and Illusion,* 34.
【9】见 Fong, "Archaism as a 'Primitive'
Style," 89-109.
【10】Gombrich, *Preference for the
Primitive,* 280.
【11】这三件绘画作品与董元的《溪
岸图》（约940）曾在台北故宫博物
院2008年举办的"大观：北宋书画
特展"中同时展出。见展览图录《大
观》。
【12】见 Fung, *History of Chinese
Philosophy.*
【13】荆浩：《笔法记》，见于俞剑华：
《中国画论类编》一，第606页。

佛身后佛教极乐世界的轴心——须弥山（图 4.2）。范宽这位山隐之士，借助蜿蜒的山径和由近及远的视角，激发出观者对宇宙与人生的沉思。作品通幅焦点游移而上，先右后左，近扩远缩。图中的山石树木以生动的皴笔塑造，画作体现出"观"（冥思和觉知）、"止"（止息）佛义——实现了主动"探求事物本质"的"观"与被动"停息一切妄念"的"止"的结合。北宋思想家邵雍（1011—1077）也曾基于"止观"论提出，唯有心性方能洞悉事物的本质，因此"观物"应"以心观物"和"以物观物"，而非"以目观物"。他还论及："以物观物，性也；以我观物，情也。"[14]

《早春图》（图 1.24）的作者是北宋神宗（1068—1085年在位）最器重的宫廷画家郭熙（约 1000—约 1090）。作品寄情于景，景物刻画惟妙惟肖。与范宽堆叠式的山石树木不同，郭熙笔下的景物掩映在一片雾霭之中。依邵雍之意，郭熙以虚幻即逝的瞬间和躁动不安的氛围取代了范宽早先的"真实"。正如邵雍所指出的："性公而明，情偏而暗……任我则情，情则蔽，蔽则昏矣。"[15]11 世纪晚期，文人画领袖苏轼（1037—1101）曾针对"形似再现"发表过著名的驳论："论画以形似，见与儿童邻！"[16]苏轼关于一切文化实践——诗歌、散文、书法与绘画——至唐朝均已达到"完备"的断言，似乎是 20 世纪西方的艺术史"终结"论的先声。[17]然而从中国的哲学观点看来，艺术或历史均不会终结——即，它们均处于变易不居、流转无尽的宇宙之间。随着苏轼的回归"复古"，他对"再现"的驳论可视作对绘画之未来的一种人文主义达观。在呼吁鼎革绘画的过程中，苏轼通过汲古求新的艺术史变革、而非"模拟再现"，来进一步重申"心"的主导地位。

李唐（约活跃于 11 世纪 70 年代—约 12 世纪 50 年代）的《万壑松风图》（图 4.5）摈弃了郭熙强调氛围的画风，转而采取一种范宽式的沉郁真切来表现主峰的雄迈。他将

【14】Fung, *History of Chinese Philosophy*.

【15】Fung, *History of Chinese Philosophy*.

【16】改编自 Bush, *Chinese Literati on Painting*, 26。

【17】Belting, *End of the History of Art?*
Danto, "End of Art?," 24.

范宽的点状皴法转变为笔触宽阔的"斧劈皴",通过层层叠加大小各异、深浅相间的影线营造出湿润的山石表面。较之于范宽、郭熙的作品,李唐的山水更具空间的延伸性。占据了宏大尺幅近一半的前景巨松凸显出画面的纵深感。12 世纪 20 年代初,李唐通过将早前北宋山水的浩瀚无垠转变为一种有限却更趋真实的景象,向南宋秀润巧致的山水画又迈进了一步。

这就解释了 12 世纪之初,宋徽宗(1101—1125 年在位)是如何一方面摈弃了郭熙的"幻象主义",转而倡导画院的"神奇写实主义"(magic realism),而另一方面则又回归"原始主义古风"。虽然在贡布里希看来,"原始主义"是一种"重力回归"式的艺术倒退,但徽宗的作品却能将"写实主义"和"原始主义"两者轻易地融合。在明媚春季主题的《竹禽图》(图 4.3)和表现晦暝隆冬的《柳鸦芦雁图》(图 4.4)中,徽宗从"再现"自然物象转变为书法性地"表现"个人所见。至南宋,绘画有别于后朝的特质就表现为艺术家对"摹真"和"具象描绘"的迷恋。[18] 虽然中国画家并未运用解剖学原理来刻画人物,也没有遵循线性透视法来表现空间,但他们却在作品中融入了自西汉至宋末逐步演进的再现性技法。在贡布里希所谓"图式与修正"的过程中,中国早期的再现性艺术便是根据"制作先于匹配(现实)"发展而来的。[19]

## 宋代的"模拟写实"

此前,我曾使用"神奇写实主义"一词来形容南宋的艺术。[20] 这里的"神奇"或"超自然写实主义"指的是 4 世纪画家顾恺之(约 344—约 406)关于绘画的"以形写神"论,[21] 即物象因"形似"而"神似"。据传,顾恺之曾"悦一邻女,乃画女于壁,当心钉之,女患心痛"。[22] 这则故事反映了中国早期绘画中的"模拟写实"是如何在功能

【18】见 H. Lee, *Exquisite Moments*。
【19】见 Gombrich, *Art and Illusion*, 116 及后文。
【20】见 Fong, *Beyond Representation*, 182-187。
【21】见顾恺之生平,张彦远:《历代名画记》卷五,第67页。
【22】张彦远:《历代名画记》卷五,第68页。

上等同于"真实"的。

顾恺之的绘画"以形写神"论反映了史前"交感术"原则的实质，即描绘的物象在"相似律"的作用下被视作现实中的原型。[23] 根据"相似律"，图像可以再现原型。在《早期中国艺术理论中的"类"与"感类"》一文中，宗像清彦为理解古代中国的"再现"（包括早期山水画在内）概念建立了一种理论基础并借此"感"受各"类"自然物象的本质。由"交感术"产生的"图像"不仅能够再现外形，而且还能传递出原型的内在能量。[24] 宗像清彦认为，以《易经》卦象等通灵术为基础的"感类"是和谐互动的中国宇宙秩序中的"象征关联系统"，即李约瑟所谓的"无神示的有序和谐"。[25]

自汉至宋，即罗樾所谓中国的"再现性艺术期"，[26] "模拟再现"或"形似"（顾恺之所谓的"以形写神"）不仅从功能上主宰了艺术领域，这种"神奇写实主义"还是对更高层次的现实——即宇宙万物彼此关联、相互牵制的本质的一种反映。笃信道教的徽宗在《竹禽图》（图 4.3）中将作画视作局部聚焦性"神奇写实主义"的一种"睿览"。[27] 徽宗的《宣和画谱》（序作于 1120 年）写道："五行之精，粹于天地之间，阴阳一嘘而敷荣。"[28] 画面中，下方的雄雀在摇曳的低枝上巧妙平衡着身体，并向上方扭头张望的雌雀放声吟唱。奢丽的画面与浓艳的翠叶交相辉映，而雀鸟的眼睛则借助立体的黑色漆点着重凸显，活灵活现、栩栩如生。

诚如诺曼·布列逊（Norman Bryson）所指出的："中国画是一种笔墨艺术，为了让毛笔善于构造的笔画具备最大的整体性和可视性，它精选了这些形式：叶、竹……翎毛、芦苇、枝条。"[29] 然而，徽宗"写实主义"之神奇则取决于他本人匹配"观察与制作"的能力。大卫·罗桑德（David Rosand）在研究莱昂纳多·达·芬奇的绘画艺术时写道："在莱昂纳多的身上，观察与制作是同时发生的……

【23】弗雷泽首次解释"交感术"："首先，'相似'制造'相似'……"接着，相互接触的事物在接触后分开，也能继续互相作用。前者被称为'相似律'，后者则可称作'接触律'。通过'相似律'，巫师暗示他能够通过模仿达到他所希望的效果。"Frazer, *Golden Bough*, 1: 52. 亦见Freedberg, *Power of Images*, 272-274 中的讨论。

【24】Munakata, "Concepts of *Lei* and *Kan-lei*," 105-131.

【25】关于李约瑟就汉代哲学家董仲舒（约前179—前104）"象征关联系统"的讨论，见 Needham, *Science and Civilisation in China*, 2: 281-283。

【26】见 Loehr, "Some Fundamental Issues," 186; Loehr, "Phases and Content," 286。

【27】参见徽宗生平，邓椿：《画继》卷一，第1页。

【28】《宣和画谱》卷十五，第163页。

【29】Bryson, *Vision and Painting*, 89.

物象塑造出来了，其形态也就跃然纸上，此时的物象与绘画者直面相对，成为与作者所属空间暗合的一个整体。作画本身就是一种自我映射的行为。"[30] 对于不采用空气透视、素描或明暗法的中国画家而言，"模拟再现"的挑战性恰恰来自于对罗桑德所谓"自然界的运动形式与作画时手部运动的（完全）对应"的发现。[31] 在徽宗的作品中，虽然对竹雀的刻画与这些自然界生灵的精巧形态形成了一种绝妙呼应，但岩崖粗细有变的轮廓线却并未充分表现出画面右上角巨石的重量感和实体感。

## 笔法语汇与图式

将莱昂纳多·达·芬奇与徽宗两人的艺术进行对比，可以发现欧洲与中国绘画传统的一项根本差异。在西方绘画传统中，素描与油画底稿主要被视为一种"可擦除的媒介"（据诺曼·布列逊的说法）。而中国画家用基本"笔法"捕捉物象则是靠"书写"出来的，这种对"笔触要件"的重视赋予了笔法以至高无上的地位。山水画在北宋初年已发展成为一种主要的艺术形式，其山石的刻画便是借助于笔墨"皴法"来表现的。在范宽的宏伟巨制《溪山行旅图》轴（图 4.1）中，一种名为"雨点皴"的点绘技法生动还原了这位西北画家的家乡陕西一带的山川风貌，表现出劲风吹积而成的山巅峭壁与沃土间灌木林立的景致。1121年，即北宋末徽宗退位前四年，画院画家韩拙（约活跃于1119—1125 年）对各类山石皴法进行了描述，[32] 反映出南宋学院派对技法与规范的重视，从而引发对绘画中表面肌理和抽象趣味的关注。

至 12 世纪中叶，北宋宏伟山水画向精巧妍丽、局部取景的南宋山水画的转变完成。[33] 13 世纪初，以马远（约活跃于 1190—1225 年，图 6.1）和夏圭（约活跃于 1195—1230 年，图 6.2）为首的新一代画院画家在一番冥思自省

【30】Rosand, *Meaning of the Mark*, 39.
【31】Rosand, *Meaning of the Mark*, 30.
【32】见Maeda, *Two Twelfth-Century Texts*, 25。
【33】见Fong, *Beyond Representation*, Chaps. 2 and 5。

之后，发展出了南宋独特的抒情艺术风格。通过将范宽的点绘技法转变为一种宽阔折笔、善于表现岩石嶙峋斑驳表面的"斧劈皴"，这些画家用了一种更趋风格化和灵巧的方式演绎了"马—夏"特有的笔墨语汇。在《真实如何真实：13 世纪画家之眼》（2001）一文中，艾瑞慈（Richard Edwards）将南宋晚期绘画与意大利文艺复兴晚期样式主义艺术的风格化现象进行了类比。[34] 他在文中引述了著名样式主义研究学者约翰·谢尔曼（John Shearman）对意大利语"maniera"一词的释义，即"自然天成"。谢尔曼将"maniera"形容为"对时尚风格的有力表达"，认为其含义与"超越中庸"的艺术环境有关。[35]

与意大利的样式主义艺术一样，13 世纪南宋艺术的这种新的风格化现象也出现在"模拟再现"达到巅峰之后。这种风格化趋势表达了人们对饱含情感和表现力内容的期待。例如，陆信忠在《十六罗汉像》（13 世纪）[36] 中对人物和山石的风格化处理与百年之前周季常《五百罗汉图》（约 1178—1188，第五章中已有讨论）的自然主义风格就构成了强烈的反差。在陆信忠的笔下，情绪饱满、傅色绚烂的画面图案将罗汉的神明形象夸张化，画作描绘了在高枝上栖息的罗汉们正垂视一对怒龙戏珠的景象。在 13 世纪的另一幅作品《第九位罗汉戍博迦尊者》（图 6.3）中，陆信忠则采用了一种图示化的古体程式，在纵立画幅上正面描绘三角形山形母题，平行折隙斜向退移，点绘式的皴法不仅直追范宽（图 4.1），更可上溯至范宽的前辈荆浩（约活跃于 870—约 930 年）和关全（约活跃于 907—923 年）。[37] 画幅不大，但这片浩瀚空间具有一种强烈的静止感，世界停滞、一切静息。南宋晚期的画家正是通过此类程式化的画面图案，结合皴法均匀的折线和点画来表现时代的不安。

【34】见 Edwards, "How Real Is Real," 9。

【35】Shearman, Mannerism, 17 及后文。

【36】据"庆元府"题款，画作的年代被断为1279年之前，当年"庆元府"改名为"庆元路"。

【37】对荆浩、关全作品的相关研究和重新断代，见 Fong et al., Images of the Mind。

图6.1
马远（约活跃于1190-1225年）
《山径春行图》
册页　绢本设色
27.4厘米×43.1厘米
台北故宫博物院藏

图6.2
夏圭（约活跃于1195-1230年）
《溪山清远图》（局部）
卷　纸本水墨
46.5厘米×889.1厘米
台北故宫博物院藏

图6.3
陆信忠（活跃于12世纪末-13世纪）
《第九位罗汉戍博迦尊者》
轴 绢本设色、描金
80厘米×41.5厘米
美国波士顿美术馆藏
威廉·斯特古斯·比奇洛藏品（11.6138）

## 马麟的艺术

南宋晚期，中国画的"模拟再现"达到巅峰，至1279年元朝统治时戛然而止。此后，文人画家追怀古昔，开始运用艺术史风格的书法性笔墨来写意抒情。[38] 传统上认为，由"模拟再现"向"艺术史再现"的转变是元初文人画领袖赵孟頫（1254—1322）的建树，这一转变从此彻底改变了中国画的目的、意义和功能。但正如李方红所认为的，其实早在赵孟頫之前，这一由现实主义向书法性再现的转变实际上已经由马麟，这位南宋画院最后一位写实主义大师开启了。[39]

马麟，出身于南宋名门，是南宋宫廷画家马氏家族的第五代孙。他师承家学，深得其父马远之真髓。在附有皇后杨妹子（1162—1232）题诗的《层叠冰绡图》（1216，图6.4）中，马麟对两枝盛开梅花的刻画与另一幅同样有杨皇后题诗的马远《倚云仙杏图》（约1210，图6.5）十分相似。两幅作品中的娇美花朵形神毕肖，体现出画家对物象的入微观察和精谨刻画。马麟作品上杨皇后题写的那首"宫梅"实则是在咏写宫女，充满着对情爱不驻、人生无常的感叹：

> 浑如冷蝶宿花房，拥抱檀心忆旧香。
> 开到寒梢尤可爱，此般必是汉宫妆。

在南宋抒情诗的研究中，林顺夫发现，"视角的日渐聚拢和对物象感受的日益丰富"最终导致"回归物象本身"。他认为，这种发展规律与南宋理学家朱熹（1130—1200）提出的认识论过程是相一致的，是一种"外师造化"的过程。[40] 林顺夫所谓的"回归物象本身"是对宋代"模拟写实主义"的准确形容，艺术家为此"保持着超然物外的态度"。[41] 虽然马麟的梅花清雅脱俗、刻画精谨，

【38】见 Fong, *Beyond Representation*, 431及后文。
【39】见李方红：《马麟与宋元之变》。
【40】Shuen-fu Lin, *Transformation of Chinese Lyrical Tradition*, 8, 47.
【41】Shuen-fu Lin, "Importance of Content," 313-314.

图6.3

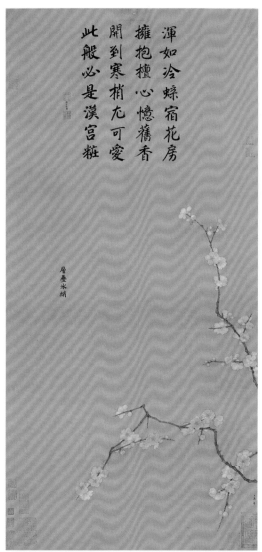

图6.4

图6.5

图6.4
马麟（约1180–1256年后）
《层叠冰绡图》
杨妹子题
1216年
轴 绢本设色
101.7厘米×49.6厘米
故宫博物院藏

图6.5
马远（约活跃于1190–1225年）
《倚云仙杏图》
杨妹子题
册页 绢本设色
25.8厘米×27.3厘米
台北故宫博物院藏

图6.6

图6.6
马麟（约1180–1256年后）
《芳春雨霁图》
册页 绢本设色
27.5厘米×41.6厘米
台北故宫博物院藏

图6.7
马麟（约1180–1256年后）
《秉烛夜游图》
册页 绢本设色
24.8厘米×25.2厘米
台北故宫博物院藏

图6.7

传达出皇后笔下的丰富诗意。但作为一名无声的艺术合作者，马麟的画其实是对其皇室赞助人赋诗的诠释，而并非是在自我抒怀。

在两件早期山水画《芳春雨霁图》[42]（约 1224，图6.6）和《秉烛夜游图》（13 世纪 20 年代晚期，图 6.7）中，受皇室宠遇的马麟以其父马远的笔墨语汇（图 6.1）描绘了南宋都城临安（今杭州）一带的风光。马麟笔下的瘿木虬枝（较马远的更显坚实简率）和以"斧劈皴"塑造的山石与马远的如出一辙。两件作品均演绎出画家皇室赞助人笔下的诗歌意境。而《秉烛夜游图》扇页的背面原先还配有理宗（1225—1264 年在位）题写的苏轼诗词，表达了对海棠花璀璨一现的悲悯。

只恐夜深花睡去，故烧高烛照红妆。[43]

1230 年左右，马麟奉理宗之命创作了一组历代帝王和名士的绘像——《圣贤图》（共计十三幅，其中五幅尚存，图 6.8）。自此，马麟的作品开始由"模拟再现"转向了"书法性表现（或演绎）"。《圣贤图》标志着统治王朝首次利用儒学道统来宣示其政治地位的正统。在创作这组计划亮相于"国子监"的十三圣贤近等身像时，马麟采取了一种与传统宫廷画像截然不同的画风。如理宗朝服像所示，传统画风以形神毕肖的脸部刻画和精谨逼真的服饰细节（图 6.9）为特征。[44] 相反，在马麟笔下，古代圣贤的脸部特征被概括化，粗犷的书法性笔墨更好地契合了作品的公众教化功能。李方红认为，这种"文人画与院体画（风）的互动关系"是我们理解"由宋入元风格转变"的关键。[45]

与《层叠冰绡图》（1216，图 6.4）相比，马麟在约二十年后完成的《兰花图》（13 世纪 30 年代晚期，图6.10）体现的则是另一种全新的理念。画家的墨笔精雅巧

【42】关于画题"芳春雨霁"，见 Wang Yao-t'ing, "*From Spring Fragrance, Clearing after Rain*," 271-291。

【43】见李霖灿：《马麟〈秉烛夜游图〉》1:187-191。

【44】关于先人肖像，见 Stuart and Rawski, *Worshiping the Ancestors*。

【45】李方红：《马麟与宋元之变》。

致，花朵呈柔和的孔雀绿和粉色，并以白色点染高光。深绿色枝叶以书法性线条勾勒，在空白背景上凌虚而出。在此，笔墨因不再拘泥于再现物象而显得坚定独立、手法灵活。依布列逊看来，书法性绘画的特征可概括为："实时的笔法之作，亦是画家形体的延伸。"[46] 马麟精心设计的构图乃是通过画家身体的运动与反向运动之间的巧妙平衡而达成的。

马麟最令人叹为观止的作品或许是 1246 年由理宗亲自题名的《静听松风图》（图 6.11）。画中可见静坐的高士与侍童两人，周遭尽是抽象的线条。这些线条书法性地将瘿木的枝干、飘落的松针和垂藤转变为一支曲线和点画的混响。借助于书法性抽象，宫廷画家马麟得以将书法作为表意的首要艺术形式。画中的坐者斜睨侍童的肩膀，似乎要将观众的注意力集中到左下角的落款"仆马麟作"上来。而事实上，借助于书法性的表现（而无需依托个人署款），马麟在此已不再只是一名皇室赞助人的无声合作者，而是直接将自我融入到了作品之中。

马麟在《夕阳秋色图》（日本根津美术馆藏）中对南宋都城临安（意思是"暂时的安宁"）的含义展开了一番玩味。图上附有理宗于 1254 年所题的两行五言诗句：

> 山含秋色近，燕渡夕阳迟。[47]

画面一片静夜，湖上无风。三重峰峦沿着地平线渐隐退移，仅近前的峰巅可见简率的"斧劈皴"。四只乳燕在粉色与黛色交辉的夕照下翻飞，营造出南宋帝国迟暮的难忘景象。

在《坐看云起图》（图 6.12）中，马麟描绘了一名高士凭岸凝望云起的情景，画面附有理宗于 1256 年抄录的唐代诗人王维（701—761）的著名诗句：

> 行到水穷处，坐看云起时。

【46】Bryson, *Vision and Painting*, 89.
【47】见 Harrist, "Watching Clouds Rise," 301-323.

在此，马麟并未像此前在《层叠冰绡图》（图 6.4）中那样围绕物象编织个人情感，而是通过嶙峋山石和"斧劈皴"的抽象语言来唤发诗意，吸引观者走入画面。

## 超越再现

1279 年，元灭南宋，标志着"模拟再现"的终结，文人画家赵孟頫转而以"写意"和"抒情"来感咏现实。14 世纪元朝时出现的这种由"模拟再现"向"书法性自我表现"的转变，与西方现代主义以"表现"取代"再现"的现象有着惊人的相似。

哲学家、元历史学家米歇尔·福柯（Michel Foucault）认为，进入现代之前，欧洲文化在认识上发生了一次由"再现形似"向"表意"语言的根本性转变。福柯写道，自 19 世纪以后"'再现'理论作为一种（知识的）普遍基础消亡了……一种深刻的历史性穿透了事物……为了使这段历史清晰可见……新语法显然具有历时性，这是不可避免的，因为它的成立只能以语言和再现的决裂为基础"。[48] 以福柯的观点来衡量赵孟頫的艺术可以发现，基于自身对艺术史风格的系统研究，赵孟頫将这些风格转译为抽象的书法语言，并创造出了一种全新的山水画"表意"语言。

艾尔曼（Benjamin Elman）在《中华帝国晚期的科举文化史》（2000）一书中，将南宋的儒学道统同汉人与异族征服者为争夺政治和文化统治权所作的斗争联系起来。[49]1313 年，元朝朝廷将道学列入科举。但即便这样，事实也还是像艾尔曼所说的："基于宋元传统之上的、单一（道学）正统的创立主要还是明代的建树。"[50] 从这个角度看，赵孟頫系统地研究历代艺术风格，并由此在书法、人物画与山水画领域更新了经典法度，这一作为不仅契合儒学道统，也服从于在元朝实现汉文化自主这一首要目标。

赵孟頫学识渊博、能诗善文，是杰出的画家、书法家

【48】见Foucault, *Order of Things*, 293。

【49】Elman, *Cultural History of Civil Examinations*.

【50】Elman, *Cultural History of Civil Examinations*, XXV.

图6.8

图6.9

图6.8
马麟（约1180–1256年后）
《圣贤图》之一
轴　绢本设色
249.2厘米×111.4厘米
台北故宫博物院藏

图6.9
《宋理宗像》
轴　绢本设色
189厘米×108.5厘米
台北故宫博物院藏

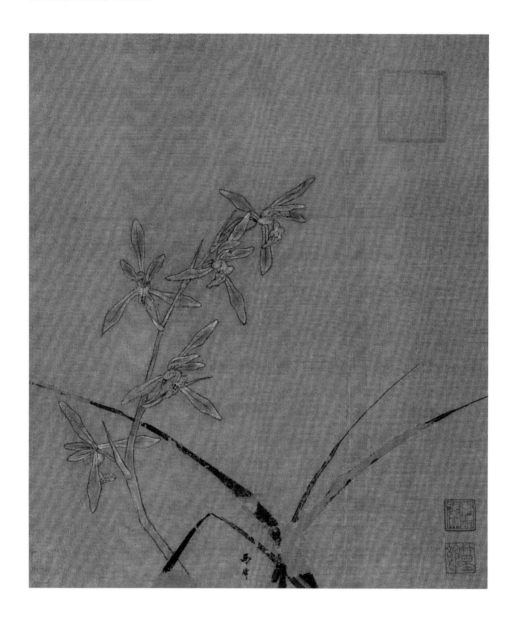

图6.10
马麟（约1180–1256年后）
《兰花图》
册页 绢本设色
26.5厘米×22.5厘米
美国大都会艺术博物馆藏
王季迁家族旧藏
1973年狄隆基金购赠（1973.120.10）

图6.11
马麟（约1180–1256年后）
《静听松风图》
1246年
轴　绢本设色
226.6厘米×110.3厘米
台北故宫博物院藏

和鉴藏家，他在重温古代典范的同时也进行了书画的革新。
1286 年至 1294 年，赵孟頫在北京效力于忽必烈大汗（元
世祖，1277—1294 年在位）。其间，他致力于发掘失传的
北方古代典范。为了摆脱南宋书风的影响，他苦心研习晋
唐（4—8 世纪）法书和北碑（2—6 世纪）刻铭。[51] 他还
对曾在南宋一度没落的北宋山水画风格进行了系统研究，
并从笔墨技法的书法性角度对其进行阐述。赵孟頫由篆笔
"铁线描"衍生的古风式线描技法出发，继而探究董元（约
活跃于 10 世纪 30—60 年代）的"披麻皴"和郭熙的"鬼
脸皴"与"蟹爪枝"。[52] 他认为：

> 作画贵有古意，若无古意，虽工无益。今人但
> 知用笔纤细，傅色浓艳……吾所作画似乎简率，然
> 识者知其近古，故以为佳。[53]

这里的"有古意"指书法性地"写"出各种古代的笔意或
章法。在《双松平远图》（约 1310，图 1.30）中，赵孟頫
笔下的双松追摹北宋大师郭熙的风格，将郭氏的再现性笔
法转变为了书法性语汇。[54] 卷末跋语表明了赵孟頫在此运
用的手法：

> 至五代（907—960）荆、关、董、巨、范辈出，
> 皆与近世笔意辽绝。仆所作者虽未能与古人比，然
> 视近世画手，则自谓少异耳。

初唐孙过庭（648？—703？）认为，书家"应傍通
二篆，俯贯八分，包括篇章，涵泳飞白"，且应学会熔融
各种书体。[55] 赵孟頫在自题《秀石疏林图》（约 1310，图
1.25）时曾这样解释他糅合不同书体作画的方法：

> 石如飞白木如籀，写竹还于八法通。

【51】见 Fong et al., *Images of the Mind*, 97-102。
【52】见 Fong, *Beyond Representation*, 438-439。
【53】张丑：《清河书画舫》。
【54】张丑：《清河书画舫》，第 439-441页。
【55】Fong, "Chinese Calligraphy," 36.

若也有人能会此,方知书画本来同。

赵孟𬛨的个性化笔法挣脱了"模拟再现"的窠臼,因而在空白背景下显得恣意百态、各具神采。与宋徽宗的《竹禽图》(图 4.3)相比,赵孟𬛨笔下的书法性物象体现了一种"观察与制作"的全新匹配方式。他通过糅合笔之方圆、侧正及内外之势,创造出一种独具穿透力的幻象画面,在书法性用笔中实现了与自然动态的全新呼应。由于书法离不开艺术家的形体运动,赵孟𬛨由此通过将图像化的再现转变为书法性的自我再现,改变了中国画的发展走向。

## 董元在元代晚期的影响

董元《溪岸图》(约 940,图 4.8)是 2008 年台北故宫博物院北宋绘画特展上的四大北宋典范山水作品之一。画上众印鉴中,以 13 世纪晚期收藏家、宋室赵与懃和南宋晚期权臣贾似道(1213—1275)的为最早,接着是三枚元代鉴藏家柯九思(1290—1343)的印章,时代最晚的是 1374—1384 年间明内府的鉴藏半印。[56] 最为著名的南宋风俗文化史记录者之一、监临安内府收藏的周密(1232—1298)能够见到宗室赵与懃、权臣贾似道等人的各类私人收藏。赵与懃的收藏著录就载有"董元《溪岸图》"。[57] 1276 年,元军攻占临安,大量珍藏散逸四方,《溪岸图》可能就在其中。13 世纪 90 年代,《溪岸图》重现于元初藏家王子庆(约活跃于 1290—1310 年)之手。[58]

谈晟广在《〈浮玉山居图〉研究与钱选画史地位的再认识》一文中指出,钱选(约 1235—1307 年前)可能在 1275 年贾似道辞世前曾赏鉴过贾所藏的董元《溪岸图》,钱氏的早年之作《浮玉山居图》(图 6.13)就曾直接受到过此图的影响。[59] 1286 年前,史学家周密和收藏家王子庆共同的挚友赵孟𬛨曾写下这首《题董元〈溪岸图〉》:

【56】印鉴的详细研究,见Katherine Yang, "In support of *The Riverbank*," 36-42。

【57】关于周密的《云烟过眼录》(13世纪80年代),见张丑:《清河书画舫》卷一,第16页。

【58】见张丑:《清河书画舫》卷一,第16页。

【59】谈晟广:《浮玉山居图》第69-119页。亦见谈晟广《浮玉山居:宋元画史演变脉络中的钱选》第五章。

图6.12
马麟（约1180–1256年后）
《坐看云起图》
册页 绢本水墨
25.1厘米×25.3厘米
美国克利夫兰艺术博物馆藏
约翰·L·赛佛伦斯基金购赠
（1961.421.1）

图6.13

图6.14

图6.13
钱选（约1235—1307年前）
《浮玉山居图》
卷 纸本设色
29.6厘米×98.7厘米
上海博物馆藏

图6.14
黄公望（1269—1354）
《富春山居图》（局部）
1350年
卷 纸本水墨
33厘米×636.9厘米
台北故宫博物院藏

石林何苍苍，油云出其下。

山高蔽白日，阴晦复多雨。

窈窕溪谷中，遣回入洲潊。

冥冥猿狖居，漠漠凫雁聚。

幽居彼谁子，孰与玩芳树。

因之一长谣，商声振林莽。[60]

　　虽然《溪岸图》在元代备受称誉，但董元后来的《寒
林重汀图》（约 970，图 4.9）才称得上是元代画家眼中真
正的董元之相。南方画家赵孟頫在赠友人周密的《鹊华
秋色图》（1296 年，图 4.14）中就曾用到了《寒林重汀图》
中"披麻皴"这一图式性语汇，借此重塑他的新近出仕辖
地、周密祖籍齐鲁的风貌。而在《富春山居图》（1350，图
6.14）中，黄公望（1269—1354）则将董元在《寒林重汀
图》中的笔法发展成了书法性的语汇。他在画论《写山水
诀》中，谈到一种参以不同笔法的奇幻写山之法：

　　董源（元）坡脚下多有碎石。乃画建康山势。董石谓
之麻皮皴。坡脚先向笔画边皴起，然后用淡墨破其深凹处，
着色不离乎此。石着色要重……董源小山石谓之矾头，山
中有云气。此皆金陵山景。皴法要渗软，下有沙地。用淡
墨扫，屈曲为之，再用淡墨破……山头要折搭转换，山脉
皆顺，此活法也。众峰如相揖逊，万树相从，如大军领卒，
森然有不可犯之色，此写真山之形也。[61]

　　位居"元四家"次席［其余三位是黄公望、倪瓒
（1301—1374）和王蒙（约 1308—1385）］的吴镇（1280—
1354），也曾深受董元《寒林重汀图》的影响。[62]他在"渔
隐"系列之《芦花寒雁图》（14 世纪 30 年代，图 6.15）中
调整了《寒林重汀图》的元素，采用湿润拙钝的笔法来描

【60】赵孟頫：《松雪斋集》第二
卷，12a。
【61】黄公望：《写山水诀》，译
文见于 Fong, *Beyond Representation*,
444。
【62】见吴镇：《梅道人遗墨》，见于
《美术丛刊》卷二，第230页。

图6.15
吴镇（1280-1354）
《芦花寒雁图》
14世纪30年代
轴　绢本水墨
83.3厘米×27.8厘米
故宫博物院藏

图6.16

图6.17

图6.16
吴镇（1280-1354）
《秋山图》
14世纪30年代
轴　绢本水墨
150.9厘米×103.8厘米
台北故宫博物院藏

图6.17
吴镇（1280-1354）
《中山图》（局部）
1336年
卷　纸本水墨
26.4厘米×90.7厘米
台北故宫博物院藏

图6.18

图6.18
王蒙(约1308-1385)
《夏山隐居图》
1354年
轴 绢本设色
57.4厘米×34.5厘米
美国华盛顿史密森尼学会
弗利尔美术馆藏(F1959.17)

图6.19
王蒙(约1308-1385)
《春山读书图》
1365年
轴 纸本设色
132厘米×55.4厘米
上海博物馆藏

图6.19

绘芦苇丛生的孤岸水滨。在尺幅较大的作品如《秋山图》（14 世纪 30 年代，图 6.16）中，吴镇采用并发展了董元弟子巨然（约活跃于 960—995 年）所擅长的"矾头"。而在《中山图》（1336 年，图 6.17）中，吴镇则将景致规范为主峰壁立、宾峰并峙的形式，并运用了平直笔法和圆笔中锋相结合的典型董巨式书法性笔法进行创作。[63]

有确凿证据证明，"元四家"中最年轻的大师、赵孟頫的外孙王蒙也同样深谙并受到过董元《溪岸图》的启发。元代晚期的 14 世纪 40 至 50 年代，南方反元势力崛起，《溪岸图》"遁迹归隐"的主题对于避世高隐的文人书画家具有特殊的时代意义。在陈廉（约 16 世纪 90 年代—17 世纪 40 年代）著名的宋元山水画缩绘本《小中现大册》（1627 年后）中，董其昌（1555—1636）跋王蒙《仿董元秋山行旅图》道：

> 《秋山行旅图》先在余收藏。及观此笔意，合从北苑出，其实王叔明未变本家体时杰作也。

王蒙此作酷似董元的《溪岸图》（图 4.8）。但从技法来看，王蒙在此以明晰并行的皴笔取代了董元早期自然主义的水墨晕章。而在《夏山隐居图》（1354，图 6.18）中，王蒙又一变原型《溪岸图》为山壑葱茏的夏栖情境。此后，受反叛势力牵累的王蒙又在《春山读书图》（1365 年春，图 6.19）中将《溪岸图》的景物聚焦放大，重峦叠嶂、松林摆荡、亭榭深隐，营造出一片逆运即临的暮色。在名作《青卞隐居图》（1366，图 6.20）中，王蒙的笔下危峰兀立、万木森然，气脉的涡旋席卷了一切，正如罗樾所言："与其说是在描绘一段山景，不如说是在表达一桩恐怖的事件……一种行将爆发的态势。"[64]

【63】见 Fong, "Riverbank," 34。

【64】Loehr, "Studie uber Wang Meng," 273-290.

图6.20
王蒙（约1308-1385）
《青卞隐居图》
1366年
轴　纸本水墨
141厘米×42.2厘米
上海博物馆藏

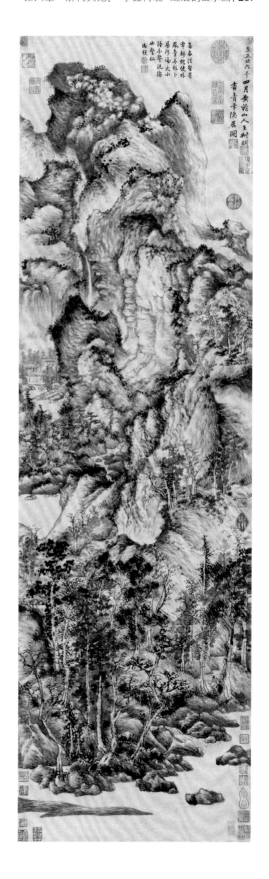

# 明代的"复古主义"：回归《溪岸图》

据画面上的明内府半印（1374—1384）可知，董元《溪岸图》自明初入内府。此后，明代鉴赏家便难睹其容。16世纪90年代末至17世纪20年代初，17世纪山水画领袖、理论家董其昌在收藏传为董元的作品期间，也未能得见《溪岸图》。[65] 董其昌对董元的兴趣源于他构建山水画"南宗"世系理论的需要。他认为，"南宗"风格肇始于唐代诗人画家王维（701—761），后经由董元和"元四家"发展起来。[66] 董其昌以"披麻皴"为"南宗"的一种表征，通过将其转变为"直皴"式的书法性用笔，从而创造出融董元与黄公望艺术语汇为一体的综合性笔法：

> 作画，凡山俱要有凹凸之形，先如山外势形像，其中则用直皴，此子久法也。[67]

董其昌《仿黄子久江山秋霁图》（约1624—1627，图6.21），正是借助绵延起伏的"直皴"技法营造出山峦的雄迈"气势"。[68] 践行"以书入画"的董其昌认为："蹊径怪处，画远不及山水；笔墨之妙处，山水远不及画。"[69]

董其昌《青卞图》（1617，图6.22）是一件以书法性笔法描绘树石的宏伟山水画。画家在结合抽象立体的山石树木和自身形运来营造气势的过程中，奇迹般地重现了董元《溪岸图》巍峨磅礴的精神面貌。由陈廉仿王蒙《秋山行旅图》可见，董其昌的题跋可谓一语中的，他认为王蒙此作是"未变本家（董元）体时杰作也。"与董其昌的承继前学一样，这种表述同样令人关注，因为董其昌本人未曾见过被王蒙奉为典范的《溪岸图》。尽管董其昌熟稔王蒙对青卞山的描绘（图6.20），但他却坚称自己是在"仿北苑笔"。这样一来，"董元"之相也就成为宋以降中国宏伟山水画"再现"和"复古"两大风格典范的肇始。

【65】明代晚期，董其昌获藏并研究过若干幅传为董元的作品，其中最著名的是1597年的《潇湘图》，1624年的《夏景山口待渡图》和1632年的《夏山图》等。这三件作品表现了所谓的董元晚期的风格。其中最著名的《潇湘图》被现代学者判定为11世纪晚期的作品。见 Barnhart, "'Marriage,'" 38; 和 Fong, "Riverbank," 39-42。

【66】关于"艺术史谱系"，见 Fong, "Why Chinese Painting Is History," 258-280 关于董其昌对过去的研究，见 Fong, "Tung Chi'i-ch'ang's Intuitive Leap," 166-177。

【67】董其昌：《画眼》，第21页。

【68】关于"气势"，见董其昌：《画眼》，第19页。

【69】董其昌：《画眼》，第25页。

图6.21
董其昌（1555-1636）
《仿黄子久江山秋霁图》
约1624-1627年
卷　纸本水墨
38.4厘米×136.8厘米
美国克利夫兰艺术博物馆藏
从J. H. 韦德基金购藏（1959.46）

图6.22
董其昌（1555—1636）
《青卞图》
1617年
轴 纸本水墨
225厘米×67.6厘米
美国克利夫兰艺术博物馆藏
小莱纳德·C. 汉纳基金购赠（1980.10）

# 第七章　王翚"集大成"与石涛"无法"论

1691 年，清初"正统派"画家王翚（1632—1717）奉诏入京，为清廷主持绘制《康熙南巡图》（1691—1698，图 7.1）。此图共 12 卷，每卷纵 60 余厘米，横逾 14 米，旨在纪念康熙帝 1689 年再巡南方、时局企稳的伟绩。[1] 这些巨制长卷人物繁复、盛况空前，乃由一众画室助手合力绘制而成。图中，王翚亲笔主绘山水背景，体现出他对北宋山水画典范风格的"集大成"。在康熙帝（1662—1722 年在位）看来，图中的凌霄山峰传递着上佑天子的寓意，王翚遂因称旨而于 1698 年获赐康熙"山水清晖"四字题誉。其中，"清"即当朝（1644—1911）国号，王翚自此被尊奉为清初"正统派"的领袖。[2]

1911 年清王朝覆灭以后，王翚等正统派"四王"（其余三位是王时敏［1592—1680］、王鉴［1598—1677］和王原祁［1642—1715］）的地位跌宕沉浮。这反映出当时，在西方文化的冲击下，中国为实现"现代化"所进行的不懈追求。而与此同时，中国古代艺术再现体系的延续性也受到了威胁。在《"四王"在二十世纪》（1993）一文中，郎绍君深刻剖析了现代中国艺术史写作对整个文人绘画传统，特别是"四王"的诋毁。[3] 郎教授在综述了过去一个世纪以来针对"四王"的种种批评后指出："对清代'四王'的评价是古代美术史课题，亦是 20 世纪（中国）美术史课题。"同时，他还引导我们对"四王"做出独立的判断。[4] 如果说中国艺术和文化的发展确实离不开过去的中国艺术史学，那么王翚的艺术为当代中国画及其未来的发展又带来了怎样的启示呢？

无论在东方还是西方，"正统"一词总显得与"现代"格格不入。正如在革命时期的中国，清代"正统派"被轻易扣上了"封建"和"反动"的帽子，当今西方的一般观众也更容易理解八大山人（1626—1705）和石涛（1641 或 1642—1707）等清初"个性派"大师，而不是正统派"四王"。通过比照晚明的"分裂"与清初的"重整"，历史学

本章内容曾发表于 Wen C. Fong, Chin-Sung Chang, and Maxwell K. Hearn, *Landscapes Clear and Radiant: The Art of Wang Hui (1632-1717)*. Exh. cat. New York: The Metropolitan Museum of Art, 2008.

【1】Hearn, "Kangxi Southern Inspection Tour."

【2】Chin-Sung Chang, "Mountains and Rivers, Pure and Splendid."

【3】郎绍君：《"四王"在二十世纪》，第835-867页。亦见Fong, *Between Two Cultures*, 12-18, 24-26, 90-94。

【4】郎绍君：《"四王"在二十世纪》，第836、867页。

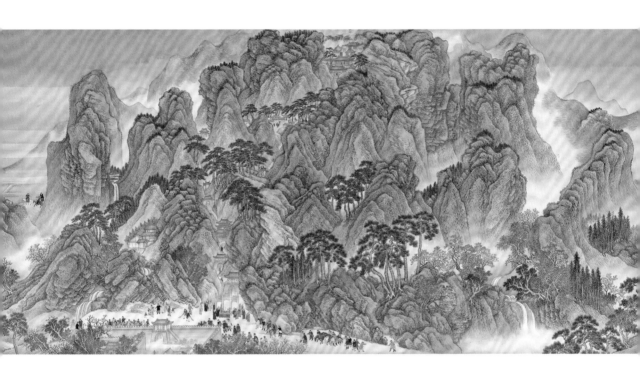

图7.1
王翚（1632—1717）主持绘制
《康熙南巡图》第三卷"济南至泰山"（局部）
1698年
卷 绢本设色
67.9厘米×1393.8厘米
美国大都会艺术博物馆藏
1979年狄隆基金会捐赠（1979.5）

家史景迁（Jonathan Spence）曾将"正统"与"个性"并置于清初背景下进行研究。他认为，"在王翚的时代，明朝的分裂已成为历史，'正统派'认为清初是一个重整的时期，而'个性派'对此则不以为然。他们认为清初依旧处于分裂期，于是便在这样一个分裂的时代下追求自我重整。"[5] 周汝式也在《捍卫清代正统》一文中对此类概念做过进一步的探讨：

> "正宗"和"正统"的今义，指教条式或保守性的权威和严苛。"正宗"的本意为"正确"或"确切"之道。绘画中，"正宗"则更多了一层"主流"的涵义。违背"正宗"的个人主义或离经叛道，实际上都只能是稍瞬即逝的彗星……熠熠生辉的它们自然令人关注，但我们不应无视其本身所属的那片浩瀚星系。[6]

## 从董其昌到王时敏等

晚明画坛巨擘、鉴评家董其昌（1555—1636）早前指出，17世纪初中国画的"新正统"首先是一种关乎艺术复兴（或"重整"）的革命性理论。当时，明朝党争迭起，突出表现为各派士大夫在文学艺术上的针锋相对。[7] 雅好丹青的士人（或文人）"戾家"与操画为业的"行家"存在着本质上的区别。相较于古画，晚明画工画的"甜俗""细碎"与"平淡"引发了前一阵营中董其昌的诸多诟病：

> 古人论画有云："下笔便有凹凸之形。"此最悬解！
>
> 今人从碎处积为大山，此最是病！古人运大轴，只三四大分合，所以成章。
>
> 古人画，不从一边生去。今则失此意，故无八

【5】Spence, "Wan-li Period vs. the K'ang-hsi Period," 148.

【6】Chou, "In Defense of Qing Orthodoxy," 35.

【7】见Fong, "Creating a Synthesis," 419-425; Huang, *China: A Macro History,* 149及后文。亦见 Fong, "Tung Ch'i-ch'ang and the Orthodox Theory," 1-26; W. Ho, "Tung Ch'i-ch'ang's New Orthodoxy," 113-129; Fong, "Tung Ch'i-ch'ang and Artistic Renewal," 43-54。

面玲珑之巧，但能分能合。而皴法足以发之，是了手时事也。

审虚实，以意取之，画自奇矣。[8]

张宏（1577—约1652）的《栖霞山图》（图7.2）最能体现董其昌眼中过于纯熟、落入"魔界"（即魔邪之道）的晚明职业画风。《栖霞山图》轴纵达341.9厘米，这件富于装饰性的山水作品描绘的是南京近郊著名的佛教胜地千佛岩。[9]16世纪至17世纪初，实地揽胜风潮的兴起促成了风景写实绘画的盛行。吴门画派的职业画家张宏在题款中注明，此画乃雨游栖霞后的归来之作。作品因循"吴派"以高窄尺幅表现深壑幽谷的构图成规，图中的层岩叠壑在莹泽的色彩渲染下呈现出一派山雨氤氲的景象，屋舍与围墙的夸张透视凸显出峰峦的峻峭耸峙。然而，"崇古"的文人鉴评家对于张宏这种令人惊叹的写实主义却不以为然。[10]董其昌等文人评论家主张应回归宋元典范，以求恢复绘画艺术的简淡与真切。为了抵制"过熟"的职业画风，董其昌主张应提倡文人"戾家"的书法性抽象意趣：

士人作画，当以草隶奇字之法为之，树如屈铁，山如画沙，绝去甜俗蹊径，乃为士气。不尔，纵俨然及格，已落画师魔界，不复可救药矣。[11]

董其昌强调，绘画的笔墨形式远胜于其模拟再现的功能。以技法论，绘画相当于书法：

以蹊径之奇怪论，则画不如山水（自然景物）；以笔墨之精妙论，则山水决不如画。[12]

董其昌新颖的山水画"正统"论与他对"南宗"画派正宗古代世系的追溯密切相关。此处的"南宗"绘画即指

【8】董其昌：《画禅室随笔》，见于《中国画论类编》二，第726-727页。
【9】张宏与董其昌绘画的巧妙对比，见Cahill, *Compelling Image*, 1-69。
【10】如在张庚《国朝画征录》中，张宏的生平叙述不足两行。
【11】董其昌：《画禅室随笔》，见于《中国画论类编》二，第720页。
【12】董其昌：《画禅室随笔》，见于《中国画论类编》二，第720页。

图7.2
张宏（1577—约1652）
《栖霞山图》
1634年
轴 纸本设色
341.9厘米×101.8厘米
台北故宫博物院藏

蒙元时期,自赵孟頫(1254—1322)始、经黄公望(1269—1354)、吴镇(1280—1354)、倪瓒(1301—1374)和王蒙(约1308—1385)元四家继承并发扬的南方汉族文人画传统。[13] 董其昌的"南北宗"论将唐代传奇诗人、学者、山西太原的文人画家王维(701—761)奉为南宗之祖。1595年,得见传为王维所作《江山雪霁图》卷的董其昌断定此画为这位唐代大师的真迹。[14] 图中轮廓线条饱满、钩斫笔法精谨,令董其昌联想到了他所知的"(元代南方画家)赵吴兴(孟頫)《雪图》小幅"。[15] 这一发现使董其昌将南宗之源上溯至唐朝(618—907)——并廓清了自北方王维始,经南唐董元(约活跃于10世纪30至60年代,图4.9)和巨然的发展、继而由南方赵孟頫和元四家继承的演进历程。董其昌在此图卷末的题跋(1596)中提出:"凡诸家皴法,自唐及宋,皆有门庭,如禅灯五家宗派,使人闻片语单辞,可定其为何派儿孙。"[16] 此后在17世纪10年代重跋此图时,董又题道:

> 山水自王右丞始用皴染……此法一立而仿效制作不为难矣。[17]

在重构所谓"南宗"风格传统的过程中,董其昌以元末南方大家黄公望圆韧并行、状若麻缕的"披麻皴"[18] 作为主要的技法标志。他的描述如下:

> 作画,凡山俱要有凹凸之形,先如山外势形像,其中则用直皴,此子久法也。[19]

1596年,董其昌获藏黄公望作于1350年的旷世巨帧《富春山居图》(图6.14)。[20] 这位14世纪的大师在此作中,一变其圆韧如绳的"披麻皴"所具备的抽象书法韵致为迂回搏动、跌宕起伏的山"脉",为元末山水画开创出一种崭

【13】Fong, "Tung Ch'i-ch'ang and Artistic Renewal," 43-54; Cahill, "Tung Ch'i-ch'ang's Painting Style," 1: 55-79.

【14】Fong, "Rivers and Mountains," 6-33.

【15】Fong, "Rivers and Mountains," 15.

【16】Fong, "Rivers and Mountains," 15.

【17】董其昌:《画眼》,第10页;亦见 Fong, "Rivers and Mountains," 17-18。

【18】"披麻皴"一词,首见于宋韩拙:《山水纯全集》卷二,第667页,见于《影印四库全书》第813卷;亦见 Maeda, Two Twelfth-Century Texts, 25。

【19】董其昌:《画眼》,第21页。

【20】Riely, "Tung Ch'i-ch'ang's Ownership," 57-76。

新的动态形貌。董其昌在小幅《仿黄子久江山秋霁图》卷（图6.21）中，将黄公望的"披麻皴"简化为一种"以直皴填'凹凸'之形"的图式。立体的山石造型斜向上依次排布在近景、中景与远景间，空间内"起伏"与"开合"动态并济。总体看来，董其昌是综合运用了古代书论中的动"势"原理，使作品通篇洋溢着山水景物的"气势"。

从艺术史的角度看，南北不同的山水画风格是基于两类对立的山石皴法发展起来的。由南方"董（元）、巨（然）"创立的"土山"画法运用轻柔皴擦的并行线条（"披麻"皴）表现出山峦绵延、沟壑纵横的风貌，而由北方的荆浩（约活跃于870—930年）、关仝（约活跃于907—923年）和范宽（约960—约1030）发展起来的"石山"画法则运用点绘法来塑造山石涡旋状（"鬼脸"）的形貌与嶙峋的质感。北宋晚期山水画大师、理论家郭熙（约1000—约1090）率先对这两种山水画模式进行了分野："山有戴土，山有戴石。土山戴石，林木瘦耸；石山戴土，林木肥茂。"[21]

曾为董其昌所藏的董元佳构《寒林重汀图》轴（图7.3）最能体现圆韧并行的"披麻皴"在南宗画派中的肇始。[22] 11世纪晚期，北宋"戾家"米芾（1052—1107）对南方董元笔下"土山"的绵延起伏、褶隙并行，以及"平淡天真"的江南山水风格有了新的发现。[23] 13世纪末至14世纪初，《寒林重汀图》（图4.9）成为元代复兴董元风格的两大范作之一。而在《鹊华秋色图》（1296，图7.4）中，赵孟頫则将董元的"披麻皴"发展为圆润中正、状若绳索的书法性笔法，进而成为元代山水画艺术书法性变革的楷则。[24] 董其昌基于董元《寒林重汀图》（图4.9）三重式构图所作的《仿黄子久江山秋霁图》卷（图6.21）引起了晚明绘画的第二次变革。通过以自我觉醒的艺术实践取代以往的模拟再现，继而将画家本身的身体姿态与行运轨迹融入画面的开合之"势"，董其昌的山水画成了画家自身的

【21】郭熙、郭思：《林泉高致》，见于《中国画论类编》一，第642页。
【22】关于此件董元名下重要作品的完整著录，见 Barnhart, "*Marriage of the Lord of the River*," 31注释71。
【23】米芾：《论山水画》，见于《中国画论类编》二，第653页。
【24】Fong, "Deconstructing Paradigms."

图7.3

图7.3
董元 《寒林重汀图》
图4.9局部

图7.4
赵孟頫 (1254–1322) 《鹊华秋色图》
图4.14局部

图7.4

外现。从董其昌的作品中可以同时看见清初"正统"与"个性"两派的肇始。

当代学术界关于董其昌生平和成就的著录颇为详备。董其昌生于1555年，松江华亭人，"出生（董氏）望族，闻人辈出"。[25] 在长达四十五年的艺术生涯中，鉴藏家董其昌对古代名作的不懈追求远胜于他对功名要职的求取。尽管董其昌的艺术造诣离不开他对古代佳作的钻研，但他的才华实际却体现在他对历代典范的通变能力上。董其昌曾就书法谈道：

> 余尝谓右军父子之书，至齐梁时风流顿尽，自唐初虞褚辈，一变其法，乃不合而合。右军父子殆如复生。[26]

至于绘画，他则认为：

> 盖临摹最易，神气难传……如巨然、元章、大痴、倪迂，具学北苑。一北苑耳，各各学之，而各不相似。使俗人为之，定要笔笔与原本相同，若之何能名世也？[27]

1596年，董其昌在获得黄公望的《富春山居图》（图6.14）后，于题跋中写道："吾师乎！吾师乎！一丘五岳，都具是矣！"[28] 而后，他又在《仿黄子久江山秋霁图》卷（图6.21）上写道："黄子久《江山秋霁》似此，尝恨古人不见我也！"[29]

1589年，董其昌会试得中进士后不久，便在宋元绘画的收藏上屡有斩获。1590年，董其昌获藏首件重要宋画——赵令穰（约活跃于1070—1100年）的《湖庄清夏图》（现藏美国波士顿美术馆）。[30] 1596年获藏黄公望的《富春山居图》后不久，董其昌又在1597年入手传为董元

【25】Riely, "Tung Ch'i-ch'ang's Life," 2:287-457，特别是第387页。
【26】董其昌：《画眼》，第40页。
【27】董其昌：《画眼》，第40页。
【28】Riely, "Tung Ch'i-ch'ang's Ownership," 58.
【29】W. Ho and Smith, *Century of Tung Ch'i-ch'ang*, 2: 66, no. 53.
【30】见董其昌：《画眼》，第37-38页。

的《潇湘图》（现藏故宫博物院）[31]和《龙宿郊民图》（现藏台北故宫博物院）。[32]1617 年，董其昌创作的《青卞图》（图 6.22）深得王蒙《青卞隐居图》（图 6.20）的遗意，他借此回溯了王蒙在这一名作中的"仿北苑笔"。[33]

至此，中国山水画中元素纵立垒叠的现象发生了系统性递减。在元代利用统一的地平面实现对各个元素的空间整合后，明代画家又回归到平铺式的装饰性画面。董其昌借助抽象的书法用笔，对传统绘画进行了锐意变革，从根本上改变了山水画的构图。在董其昌的《青卞图》（图 6.22）中，"起伏开合"的山石形态和纵横交错的树叶在二维画面上前后跳跃、呼之欲出。近景、中景和远景的各个元素集成一股气势，贲张勃发、脉动起伏，萦绕在彼此牵连的物象之间。

在宋代这一早前绘画再现性阶段，谢赫（约活跃于 479—502 年）著名的"六法"之首"气韵生动"曾颇具效力。然而至 17 世纪末，传授绘画技法的《芥子园画谱》（1679 年出版）却主张以"运"取代谢赫之"韵"。[34]谢赫的"韵"原意是从交感出发，关乎的是画家对物象的情感反应，而"运"则是指作为表现手段的艺术家的身体及其实际动态。"气运生动"这一新颖的表述可以完美地体现出董其昌山水画贲张律动的显著特征。

1630 年后，董其昌的晚期作品集中体现出他对"个性派"画家倪瓒集南北山水画风格之"大成"的追慕。在《山水图》册（图 7.5、图 7.6）中，董其昌开始将倪瓒的两种基本（他所谓的骨"髓"）风格进行比照：即（南方）董元、巨然式的土山圆润与（北方）关全、范宽式的山石嶙峋。在相连的画页中，董其昌将巨然、米芾等人不同的"土""石"主题并置，以此来再现北宋时期不同的典范风格。[35]此后在《仿倪瓒山水图》[图 7.7，1634 年三月十四日，即作于董八十（实岁七十九）寿诞的一个月后]中，董其昌达成了自身对南北风格的"集其大成、自出机

【31】董其昌：《画眼》，第36-37页。

【32】《故宫书画录》第三册，卷五，第19页。

【33】文以诚指出，王蒙此画上有董其昌题"天下第一王叔明"。作品曾为著名藏家项元汴（1525—1590）所藏，董其昌年少时在华亭对他有所耳闻。见 W. Ho and Smith, *Century of Tung Ch'i-ch'ang* 2:43 中文以诚所撰条目。

【34】Fong, "Ch'i-yün-sheng-tung," 159-164.

【35】见 W. Ho and Smith, *Century of Tung Ch'i-ch'ang*, 2: 78-79, 第62号作品何慕文（Maxwell Hearn）所撰条目。亦见 Fong et al., *Images of the Mind*, 174-177.

图7.5
董其昌（1555-1636）
《山水图》册之《仿董元山水》
1630年
册页 纸本水墨
24.5厘米×16厘米
美国大都会艺术博物馆藏
艾礼德家族旧藏
1986年道格拉斯·狄隆捐赠（1986.266.5）

图7.6
董其昌（1555-1636）
《山水图》册之《仿倪瓒山水》
1630年
册页　纸本水墨
24.5厘米×16厘米
美国大都会艺术博物馆藏
艾礼德家族旧藏
1986年道格拉斯·狄隆捐赠（1986.266.5）

图7.7
董其昌（1555—1636）
《仿倪瓒山水图》
1634年
轴 纸本水墨
100.4厘米×26.4厘米
美国纽约私人藏品

杵"。他的皴法，或圆润平行，或顿挫嶙峋。其笔下致密
垒叠、斜向排布的线描山石在高头巨帧的画面中呈 S 形蜿
蜒盘旋，再现了北宋风格的雄伟气势。[36] 这种被王原祁称
作"龙脉"的宛转起伏成为此后 17 世纪山水画构图的重
要规范。[37] 董其昌在画作题跋中表达了他的自足感：

> 锡山无锡是无兵，怪得云林不再生。但有烟霞
> 填骨髓，须知我法本同卿。[38]

1598 年，董其昌因受明万历帝（1573—1620 年在位）
首辅王锡爵（1534—1611）的提携而赐封太子讲官。为
避免因与太子过从甚密而遭来朝内他人嫉恨，董其昌在
1599 年决定退隐故里，归居华亭，转而寄情艺术，回归家
庭。约 1606 年间，他在太仓成为首辅王锡爵之孙王时敏
（1592—1680，"四王"中最年长者）的导师。在董其昌的
提携下，王时敏收藏古画的爱好获得了其祖父的支持。在
一部包含二十二幅宋元名作缩本（每幅 42.8 厘米×66.8 厘
米）的特大册页上，董其昌的"小中现大"四字题签是对
这部宋元典范巨制缩绘本的精准注解，据说它是王时敏时
刻随身携带之物：

> （王时敏）尝择古迹之法备气至者二十四幅为缩
> 本，装成巨册，载在行笥，出入与俱，以时模楷，故
> 凡布置设施，勾勒斫拂，水晕墨彰，悉有根柢。[39]

由范宽《溪山行旅图》（图 4.1）和此前传为巨然的《雪图》
（图 7.8）[40] 等五幅现存原迹可见，这部缩本（图 7.9、图
7.10）是对原作的忠实临仿。董其昌将大量的自藏珍迹提
供给年轻后生，玉成其事。该册二十二幅缩绘图中的十八
幅呈画面居右、董其昌跋及落章居左的分页布局。它们与
董其昌先前在原作上的题跋并无二致，内容主要是点明原

【36】见 W. Ho and Smith, *Century of
Tung Ch'i-ch'ang*, 2: 83，第62号作品
文以诚所撰条目。

【37】见 Bush, "Lung-mo, K'ai-ho,
and Ch'i-fu," 120-127。

【38】见董其昌：《画眼》，第37-38
页。

【39】见张庚：《国朝画征录》，第
1b页。

【40】见 Barnhart, "'Snowscape'
Attributed to Chu-jan," 6-22。

图7.8
佚名
旧传为巨然
(约活跃于960—995年)
《雪图》
约1100年 (？)
轴 绢本水墨
103.6厘米×52.5厘米
台北故宫博物院藏

作的画题、作者与归属，或是有关风格起源和地域的论说。这些均是研究董其昌 16 世纪 90 年代晚期之后艺术鉴藏活动的可靠史料。[41]

在 1992 年的国际大展"董其昌的世纪"上，一批以王时敏《小中现大册》为范本的忠实仿作浮出水面，其中尤以王鉴、王翚和吴历（1632—1718）等名家的临仿最为惹人瞩目，引发了学术界的深入研究。[42] 由此，一群背景各异的创新之士——艺术家与收藏家——往来唱和的复杂而丰富多彩的历史景象，不妨谨慎地称为"太仓（王时敏故乡）实验"已经浮现。

其中的首要问题，便是确定王时敏缩绘本的作者。据 18 世纪内府档案记载，台北故宫博物院所藏此部册页的官方题名为《明董其昌仿宋元人缩本画及跋》。[43] 由于这些缩本十分逼近原作，而董其昌又从不"泥古"，因此它们最初被认定为是出自年轻的王时敏之手。[44] 但是，由于深受董其昌影响，王时敏的笔法亦同样兼具书法性与抽象性。在《仿黄公望山水图》（1666，图 7.11）中，王时敏奉行的就是董其昌"以直皴填'凹凸'之形"的名论。这样看来，此类"缩本"临仿之笔的多变与圆熟，并不十分符合王时敏坦率而典雅的笔法。[45]

启功曾于 1962 年提出，名姓不彰的松江派职业画家陈廉（约 16 世纪 90 年代—17 世纪 40 年代）才是王时敏"缩绘本"的真正作者。[46] 1663 年，王鉴（"四王"中居次位）就曾在《临王时敏藏宋元山水册》（现藏上海博物馆）上自跋道：

> 吾娄（太仓）太原烟客（王时敏）先生……曾将所藏宋元大家真迹属华亭故友陈明卿（陈廉）缩成一册，出入携带，以当卧游。……余因复临陈本增之。枕中之秘，不敢独擅。文庶遗其陋而取其形。[47]

【41】见 Fong et. al., *Images of the Mind*, 178-179。

【42】见 W. Ho and Smith, *Century of Tung Ch'i-ch'ang*。

【43】《故宫书画录》第四册，卷六，第68-72页。

【44】见 Sherman E. Lee and Wen Fong, *Streams and Mountains Without End*, 10, 特别是注释 17。亦见徐邦达：《古书画伪讹考辩》卷下，第152-155页；徐邦达：《王翚〈小中现大册〉再考》，第498页。

【45】见 Fong and Watt, *Possessing the Past*, 474-476。关于这部著名的宋元大家巨作缩绘本作者问题的讨论，尤见徐邦达：《王翚〈小中现大册〉再考》，第497-504页；张子宁：《〈小中现大〉析疑》，第505-582页。

【46】启功：《启功丛稿》，第161-163页。

【47】见 W. Ho and Smith, *Century of Tung Ch'i-ch'ang*, 2: 138, 韦陀（Roderick Whitfield）所撰条目。

图7.9
陈廉（约16世纪90年代–17世纪40年代）
《小中现大册》次页《仿范宽溪山行旅图》
1627年后
册页 纸本水墨
57.5厘米×34.9厘米
台北故宫博物院藏

图7.10
陈廉（约16世纪90年代–17世纪40年代）
《小中现大册》第五页《仿巨然雪图》
1627年后
册页 纸本水墨
55.5厘米×27.8厘米
台北故宫博物院藏

陈廉，师从松江职业画家赵左（约 1570—1633 年后），后者与其同僚沈士充（约活跃于 1607—1640 年）同为董其昌的代笔，在晚明画坛颇有名气。[48] 在《赠王时敏山水图》（1624，图 7.12）中，陈廉勾描精谨、傅染轻润，实乃"仿古"绝妙之佳法，表现出他流畅规整、娴熟老道的风格。由此证实了王鉴关于王时敏请"华亭故友"陈廉创作该册页的说法可信。

在创作《小中现大册》次页的《仿范宽溪山行旅图》（图 7.9）时，仿古者陈廉面临着要将范宽纵达 206.3 厘米的宏伟巨制（图 4.1）压缩成原作三分之一大小的巨大挑战。在范宽的山水画中，各个元素不论大小均呈正面视角下彼此离散的状态，彼此独立（图 7.13）；而正是这种景物的概念式离析使观众形成了心理上的距离感。北宋初期，范宽的"高远"构图 [49] 将画面垂直分成三个叠加的部分。近景、中景的元素集聚在画面底部近三分之一的空间内，而敞阔的上半部则为巨峰所独占，两旁侧立的是穿云破雾、扶摇直上的宾峰。观者的视角由此从近景、经中景再至凌霄的远景，实现了三步跃进。陈廉在缩绘本中通过将近景、中景和远景在画面上斜向地参差叠置，使得景物更加贴近观众。同样地，陈廉在处理传为巨然所作的《雪图》（图 7.8）时，也在其临作（《仿巨然雪图》，图 7.10）中遵循晚明的平面布局，把原作一分为三的画面垂直累积在一个画面中。

17 世纪 60 至 70 年代，人们对《小中现大册》又展开了大量临摹，既有亦步亦趋者，也有自由发挥者，王鉴也在其中。王鉴，1598 年生，太仓人，在"四王"中居次位。其曾祖父、文学家王世贞（1526—1590）的理论曾对董其昌产生过重大影响。投身于王时敏"太仓实验"的王鉴，积极践行着董其昌全新的正统理论，其目标同样在于达成对宋元典范风格之"集大成"。王鉴作十二开《临王时敏藏宋元山水册》（1663，上海博物馆藏）中的八幅

【48】Fong, "Problem of Forgeries in Chinese Painting," 101-102.

【49】关于郭熙"三远论"，见郭熙与郭思：《林泉高致》，见于《中国画论类编》一，第639页。

图7.11
王时敏（1592–1680）
《仿黄公望山水图》
1666年
纸本水墨
134.6厘米×56.5厘米
美国大都会艺术博物馆藏
王季迁家族旧藏
1980年道格拉斯·狄隆基金购赠
（1980.426.2）

即源自《小中现大册》。[50] 在一组十二幅的《仿古山水画》高窄立轴（1670，图 7.14、图 7.15）中，王鉴将陈廉的《仿范宽溪山行旅图》（图 7.9）和《仿巨然雪图》（图 7.10）转换成两幅狭长的立轴，彰显出他对南北风格的"集大成"——前者浅青绿，运以北方的"雨点皴"；后者水墨，施以南方的"披麻皴"。

王鉴对两种山水画风格的"集大成"或能追溯至董其昌早期在（传）王维《江山雪霁图》上的题跋（1595 年），董其昌认定此画为王维所作，从而指出赵孟𫖯的风格乃源自王维：

> 京师杨高邮州将处，有赵吴兴《雪图》小幅，颇用金粉，闲远清润，迥异常作，余一见定为学王维……展阅一过，宛然吴兴小幅也！[51]

将《江山雪霁图》（图 7.16）与赵孟𫖯早期高古风格的青绿山水《谢幼舆丘壑图》（约 1287 年，图 7.17）中的树石形态对比后可见，两者的线描技法存在着共通性：圆石罅隙均以纤秀的曲线勾廓、直皴塑形。在王鉴的册页《仿赵孟𫖯谢幼舆丘壑图》（17 世纪 70 年代，图 7.18）中，以盘曲的山石轮廓和直皴塑造的山体为特征的青绿画风，为此后董其昌正统派传人对所谓南北画风的"集大成"构建了关键性的技法与理论基础。

王翚（"四王"中居第三）的《小中现大册》（1672 年夏，图 7.19）是对陈廉《小中现大》缩本（图 7.9、图 7.10）的又一次忠实临仿。[52] 1702 年，王翚在《仿巨然雪图》（图 7.20）的旁页落款并题跋：

> 忆壬子岁（1672），邀过西田结夏，尽发所藏诸名迹，相与较论鉴别，两心契合。因出此册命图，余逊谢不遑，遂次第对摹真本。迄今三十余年，展阅一过，

【50】见 W. Ho and Smith, *Century of Tung Ch'i-ch'ang*, 1: 356-359, 图版 125-1 至 125-12。
【51】Fong, "Rivers and Mountains," 15.
【52】见张子宁：《〈小中现大〉析疑》，第505-582页。

图7.12
陈廉（约16世纪90年代–17世纪40年代）
《赠王时敏山水图》（局部）
1624年
卷 纸本水墨
22.4厘米×375.8厘米
故宫博物院藏

如逢故人，不啻奉常之警敕吾前也，谨致数语以当山阳邻笛。癸未五月廿有四日，海虞王翚。[53]

至 1672 年，王时敏所藏的宋元真迹早已散失殆尽。17 世纪 60 至 70 年代，王翚在王时敏的密切指导下，承担起完成"太仓实验"的重任，以期为清初正统画派实现对宋元风格的"集大成"。

## 王翚的"集大成"或"趋古"

1632 年，王翚出生在今江苏苏州以北常熟虞山的一个普通丹青世家。[54] 1647 年，虚岁十六（十五足岁）的王翚拜同里画家张珂为师。1651 年，在王鉴的举荐下，年轻的王翚拜会了太仓的娄东派大师王时敏。王时敏对天资高迈的王翚大为惊叹，立即邀他至太仓西郊的西田别业研习临古。

17 世纪 60 至 70 年代，王翚的精湛技艺令他的仰慕者叹服不已，诚如其密友恽寿平（1633—1690）所言："余见石谷画凡数变，每变益奇……变而至于登峰。"[55] 在《仿黄公望山水图》（1660，图 7.21）中，青年王翚（年二十八）忠实遵循董其昌所谓"以直皴填'凹凸'之形"的黄公望风格笔墨。作品细节虽透露出王翚酣畅灵动的天性，但画面整体依旧显得规整谨慎。由画面右上角以"山川浑厚，草木华滋"起首的献词可知，此作乃是敬赠给"毓翁"的寿礼。这八字题词的原作者张雨（1283—1351）本意是赞美黄公望的画作，后又被董其昌题在陈廉《小中现大册》的第八页上。[56] 将长者的康健比附成山水的华茂，这种贴切的褒赞——或是对日后"山水清晖"之誉的自我宣告——折射出清初的祥和盛世所带来的自豪与自足。

虽然王翚的《仿巨然山水图》（1664，图 7.22）显示出传为巨然《雪图》（图 7.8）的风格，但其直接依据的却

【53】见 W. Ho and Smith, *Century of Tung Ch'i-ch'ang*, 2: 183,184。
【54】见刘一萍：《王翚年谱》，第 115-140 页；沈德潜：《王翚墓志铭》卷四三一，第 26a-27b。
【55】恽寿平：《瓯香馆画跋》，见于秦祖永《画学心印》卷五，第 23a。
【56】见《故宫书画录》第三册，卷五，第 19 页。

图7.13
范宽《溪山行旅图》
图4.1局部

图7.14
王鉴（1598—1677）
《仿巨然雪图》[基于陈廉《仿巨然雪图》（图7.10）创作]
1670年
绢本设色
原属十二轴之第一轴
每轴200.4厘米×56.5厘米
上海博物馆藏

图7.15
王鉴（1598—1677）
《仿范宽溪山行旅图》
[基于陈廉《仿范宽溪山行旅图》（图7.9）创作]
1670年
原属十二轴之第十轴
每轴200.4厘米×56.5厘米
上海博物馆藏

图7.13

图7.14　　　　　　　　　　　　　　　　　　　　　　　图7.15

图7.16
佚名
原传为王维（701-761）
《江山雪霁图》（局部）
约1100年（？）
卷 绢本水墨
28.4厘米×171.5厘米
日本京都小川藏品

图7.17
赵孟頫（1254-1322）
《谢幼舆丘壑图》（局部）
约1287年
卷 绢本设色
27.4厘米×214.3厘米
美国普林斯顿大学艺术博物馆藏
艾礼德家族旧藏
博物馆购藏
1921级福勒·麦考米克基金
（y1984-13）

图7.18
王鉴（1598–1677）
《仿赵孟頫谢幼舆丘壑图》
约17世纪70年代
册页　纸木设色
33.1厘米×25.7厘米
美国纽约私人藏品

图7.19
王翚（1632-1717）
《陈廉仿范宽溪山行旅图》临本，出自《小中现大》册
1672年
册页（含21幅画作、2页书法）之第四页
绢本或纸本设色
平均55.5厘米×34.5厘米
上海博物馆藏

图7.20
王翚（1632-1717）
《陈廉仿巨然雪图》临本，出自《小中现大》册
1672年
册页（含21幅画作、2页书法）之第三页
绢本或纸本设色
平均55.5厘米×34.5厘米
上海博物馆藏

是《小中现大册》第五页陈廉的《仿巨然雪图》(图 7.10)。王翚自由地对陈廉仿本中的各个元素进行了调整,他放大前景左侧的松林,并将其与中景的小松林斜向交搭,小松林继而又与背景中央峰峦的蜿蜒律动彼此贯通。在将状若麻缕的"披麻皴"转变为充满生机的动态载体时,王翚使每一笔均呈现出贲张与舒展的情态,整体形成了起伏翻腾的漩涡和逆向漩流的"气势"。王翚主张:"以元人笔墨,运宋人丘壑,而泽以唐人气韵,乃为大成。"[57]

但是,王翚并不认为绘画中的书法性抽象应该取代模拟再现。针对董其昌"画欲暗不欲明"的观点,[58] 王翚反驳道:"画有明暗,如鸟双翼,不可偏废,明暗兼到,神气乃生。"[59] 在《仿李成雪霁图》(1669 年春,图 7.23)中,王翚对北宋初期大师风格的体悟,也表现出他对董其昌将"南宗"笔法局限于董元、巨然和黄公望之立场的彻底背离。李成笔下的东北"石山"以嶙峋的"鬼脸"山形和芒刺般的"蟹爪"寒林为特征,它要求艺术家具备超越单纯书法功力的再现性技法。而在王翚的《仿李成雪霁图》中,他还展现出了一种描绘静谧雪峰的抒情能力。溪流冰封、寒枝料峭,庙宇村舍掩映在纵深幽远的层峦叠嶂间。岸畔崖间的红棕色点染,表明秋已尽、春将至。

年轻的"正统派"大师王翚在《太行山色图》(1669 年秋,图 7.24)中,结合嶙峋的山廓和点绘式的雨点皴,再现了关仝、范宽描绘北方太行山的风格。他自题道:

> 余从广陵(今江苏扬州)贵戚家见关仝尺幅,云峦奔会、神气郁密,真足洞心骇目。予今犹复记忆其一二,遂仿其法作太行山色,似有北地沉雄之气,不以姿致取妍也。

当代学者张辰城认为,此处的"广陵贵戚"当为李宗孔(1618—1701),王翚所见的关仝作品乃是李宗孔所藏、传

【57】王翚:《清晖画跋》,见于秦祖永:《画学心印》卷四,第100页。

【58】董其昌:《画眼》,第45页。

【59】王翚:《清晖画跋》,见于秦祖永:《画学心印》卷四,第100页。

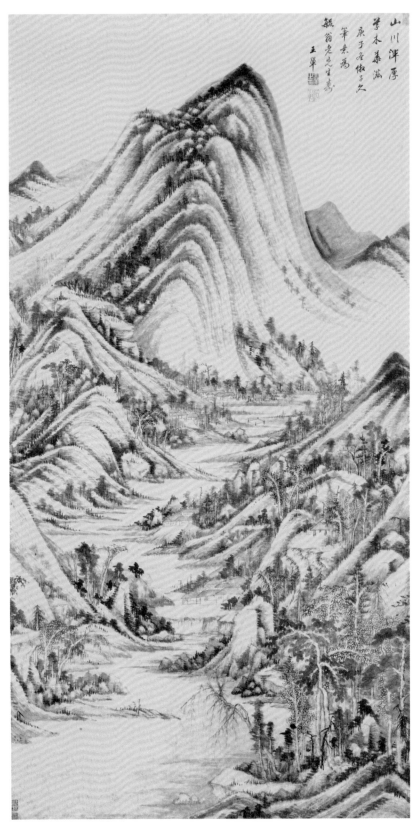

图7.21

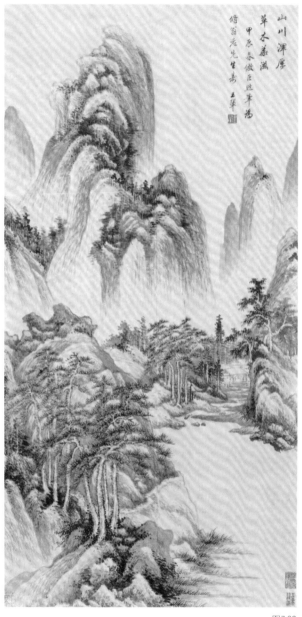

图7.22

图7.23

图7.21
王翚（1632-1717）
《仿黄公望山水图》
1660年
轴　纸本水墨
174厘米×89.6厘米
美国普林斯顿大学艺术博物馆藏
穆思夫妇为致敬方闻夫妇捐赠
1951级和1958级研究生院班与方
唐志明（y1969-70）

图7.22
王翚（1632-1717）
《仿巨然山水图》
1664年
轴　纸本水墨
131厘米×65.5厘米
美国普林斯顿大学艺术博物馆藏
穆思夫妇捐赠（y1979-1）

图7.23
王翚（1632-1717）
《仿李成雪霁图》
1669年
轴　纸本设色
112.7厘米×35.9厘米
美国大都会艺术博物馆藏
王季迁家族旧藏
1978年穆思夫妇为致敬
方闻教授捐赠（1978.13）

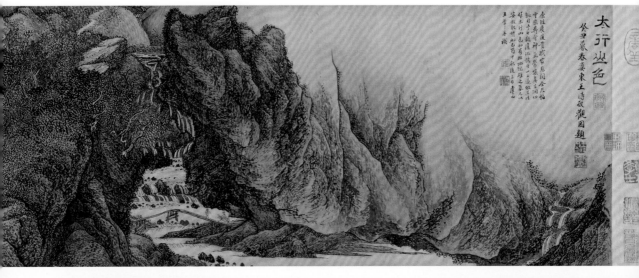

图7.24

王翚（1632–1717）

《太行山色图》（局部）

1669年

卷 绢本设色

25.3厘米×209.4厘米

美国大都会艺术博物馆藏

王季迁家族旧藏

1979年道格拉斯·狄隆捐赠（1978.423）

图7.25
佚名
旧传为关仝（约活跃于907—923年）
《秋山晚翠图》
11世纪（？）
轴　绢本设色
140.5厘米×57.3厘米
台北故宫博物院藏

图7.26
王翚（1632—1717）
《仿巨然烟浮远岫图》
1672年后
轴　绢本水墨
193.0厘米×71.5厘米
美国普林斯顿大学艺术博物馆藏
穆思夫妇捐赠（y-1973-9）

为关全的《秋山晚翠图》（图7.25）。[60] 在此，王翚是将关全原作的竖构图改成了横幅手卷，"雨点皴"塑造的涡旋状山石转换成了翻腾涌动、气势恢宏的山体，呈现出贯穿画面的"龙脉"。[61] 王原祁（'四王'之最年轻者）认为，王翚是率先在17世纪山水画中发现"龙脉"之理的人：

> 画中龙脉，开合起伏，古法虽备，未经标出。石谷阐明，后学知所衿式……龙脉为画中气势，源头有斜有正，有浑有碎，有断有续，有隐有现……使龙之斜正浑碎……活泼泼地于其中，方为真画。[62]

王翚的《仿巨然烟浮远岫图》（1672年，图7.26）糅合了相互绞合的弧、圈、点，以圆浑的书法性笔法凸显出山峦雄伟深沉的"龙脉"体势。王翚及师长王时敏、王鉴在画面顶端的题跋中将此画视为一次震撼性的风格创举。王翚指出："此图不用道路、水口、屋宇、舟舆，唯以雄浑之势取胜。"王时敏又叹道："元气磅礴……兴愜飞动，皴法入神。"而王鉴则视此图为"巨然转世！"此作反映出1672年王翚所受（传）巨然《秋山问道图》（图7.27）的影响。这一典范之作让王翚认识到：不为琐碎细节所累的"龙脉"，可以将山水画变成抽象空间内的一部纯书法乐章。

17世纪60至70年代，王翚在导师王时敏的悉心指导下创作激情高涨，而壬子年（1672）对于我们领会这一点至关重要。正是在当年，王时敏要求王翚临摹他的《小中现大册》。[63] 17世纪60年代，清廷对江南施加惩罚性的财政政策，王时敏不得已鬻卖古画以抵缴粮税。[64] 当王翚画名渐隆、其作益珍时，王时敏则开始利用其学生增收。[65] 在自1666年开始致其儿与王翚的多封信函中，王时敏流露出他对王翚的埋怨情绪，指责王翚不顾自己的再三恳求和威逼利诱，屡次拒绝"提笔应酬"。[66] 早在1669年，知名艺术赞助人、评论家周亮工（1612—1672）就曾言："吴

【60】Chin-Sung Chang, "Mountains and Rivers, Pure and Splendid," 138-141.

【61】见 W. Ho and Smith, *Century of Tung Ch'i-ch'ang*, 2: 83, 第66号作品，文以诚所撰条目。

【62】王原祁：《雨窗漫笔》，见于秦祖永：《画学心印》卷七，第165-166页。

【63】张子宁：《〈小中现大〉析疑》，第505-582页。

【64】江椿：《王时敏与王翚的关系》，见于《艺林丛书》卷二，第313页。

【65】见 Fong, "Orthodox School of Painting," 479-482。

【66】此类信函的内容，见江椿：《王时敏与王翚的关系》，见于《艺林丛书》卷二，第309-313页。

图7.27

佚名

旧传为巨然（约活跃于960—995年）

《秋山问道图》

14世纪（？）

轴　绢本水墨

156.2厘米×77.2厘米

台北故宫博物院藏

图7.28

王翚（1632—1717）

《仿范宽溪山行旅图》

约1671年

轴　绢本设色

155.3厘米×74.4厘米

台北故宫博物院藏

下人多倩其作，装潢为陌，以愚好古者"，并据实评论道："（王翚）下笔可与古人齐驱。"[67]

范宽的《溪山行旅图》，或简称为《范宽行旅图》，其知名伪本（1671，图7.28）乃由王时敏与王翚合谋炮制。[68]伪本上现存两段跋语：一由王时敏作于1671年，另一段则为王翚的弟子宋骏业（约活跃于1662—1713年）作于二十五年之后。王时敏的跋语道：

> 余家所藏宋元名迹，得之京师者十之四，得之董其昌者十之六……岁月如流，人事迁改，向者所藏，仅存一二。今检旧笥得范华原行旅图。绢素完好，英采焕发，真神物也。余年八十，屏谢尘事。惟对古人笔墨，聊以自怡。装成因并志之。

宋骏业的跋（1696）作于王时敏卒后十六年，记述了他曾在娄水王时敏故斋陪王翚赏鉴《范宽行旅图》的情景。在宋骏业"范宽真迹世所罕见……烟云环布，林木葱笼"激赏之辞的感染下，王翚遂即"摹一缩本以赠"。[69]范宽《溪山行旅图》上钤有著名藏家梁清标（1620—1691）之印，[70]这表明王时敏曾于1671年前将范宽原作售予梁，当时王时敏正授意王翚摹创一幅《范宽行旅图》。由此可见，宋骏业于1696年在王时敏旧斋内所见的只可能是仿本，而非范宽真迹。

显然，王翚本人也未曾见过范宽原作，其摹本参照的乃是陈廉《小中现大册》第二开《仿范宽溪山行旅图》（图7.9）。1672年，王翚在王时敏的授意下，对陈廉的"缩本"进行了亦步亦趋的临仿（图7.19）。1671年，在试图将陈氏"缩本"放大至《范宽行旅图》原大尺寸时，王翚巧妙地突破了"缩本"的简略勾廓与山石形态，继而在摹本中结合激荡的"雨点皴"和翻腾的山石轮廓塑造出一种宏伟的"龙脉"。

【67】周亮工：《读画录》，见于《艺术丛编》第十四册，第一章第二部分，第20页。

【68】见Fong, "Orthodox School of Painting," 482-484。

【69】《故宫书画录》第三册，卷五，第37页。

【70】关于范宽《溪山行旅图》上梁清标之印，见《故宫书画录》第一册。

A

B

C

D

图7.29A-D
王翚（1632-1717）
《趋古》册（12幅画）
1673年
含九页纸本水墨，三页纸本设色
17.6厘米-22.6厘米×29.8厘米-33.5厘米
美国普林斯顿大学艺术博物馆藏
穆思夫妇捐赠（y1973-67）
A. 仿巨然
B. 仿董元
C. 仿米芾
D. 仿高克恭

图7.29E–L

王翚（1632–1717）

《趋古》册（12幅画）

1673年

含九页纸本水墨，三页纸本设色

17.6厘米–22.6厘米×29.8厘米–33.5厘米

普林斯顿大学艺术博物馆藏

穆思夫妇捐赠（y1973–67）

E. 仿黄公望

F. 仿曹知白

G. 仿王蒙

H. 仿李成

图7.29E–L
王翚（1632–1717）
《趋古》册（12幅画）
1673年
含九页纸本水墨，三页纸本设色
17.6厘米–22.6厘米×29.8厘米–33.5厘米
普林斯顿大学艺术博物馆藏
穆思夫妇捐赠（y1973–67）
I. 仿郭熙
J. 仿郭熙
K. 仿王诜
L. 仿南宋院体

半个多世纪后，范宽的原作与王翚的《行旅图》共同成为乾隆的御藏，由此可见王翚仿本（临作）的成功。乾隆赞其曰：

> 山睿雄竞秀，水势急非宽。大是北方景，谁歌行路难。风疑生万叶，云欲出遥峦。简淡四家法，于斯鼻祖看！[71]

诚如乾隆御藏的另外六件王翚仿作能够有力证实的，其宋元"摹古"之作的成功之处在于他既不"复制"也不"模仿"。[72] 事实上，与署自己名号的作品一样，这位"正统派"大师在临仿过程中也始终坚持着创新。

1673 年，王翚又为王时敏作了《趋古》册，展现出他在宋元风格中对"画之双翼（明暗）"的集大成。[73] 该册开篇，王翚以书法性抽象的"暗"表现出"山"的原初状貌，即一主峰、两宾峰的山形（图 7.29A）。林木草叶均与画面丝丝入扣，并行的"披麻皴"映射出董其昌笔下"黄公望"的程式："以直皴填'凹凸'之形"。[74] 基于这种"南宗"的笔法原型，王翚发展并创制出一系列"披麻皴"法，再现了董元（图 7.29B）、米芾（图 7.29C）、高克恭（1248—1310，图 7.29D）、黄公望（图 7.29E）、曹知白（1272—1355，图 7.29F）和王蒙（图 7.29G）的风格与构图。此后，王翚又以更具描述性的笔法语汇，诠释了李成（图 7.29H）、郭熙（图 7.29I，7.29J）的"北宗"风格。同时，他也尝试赋色柔和、情绪丰沛的风格，颇得王诜（约1036—1100 年后，图 7.29K）和南宋院体画（7.29L）的真髓。

王翚生逢康熙朝，正值晚明分裂后的重整期。诚如《国朝画征录》（序作于 1735 年）的作者张庚所指出的："国朝士大夫多好笔墨，或山水，或花草，或兰竹，各随其所好，其宗法或宋，或元，或沈（沈周，1407—1509）、

【71】见 Fong et al., *Landscapes Clear and Radiant*, 31-32。

【72】见 Fong et al., *Images of the Mind*, 190-192。

【73】董其昌：《画眼》，第45页。

【74】见韩拙：《山水纯全集》卷二，第667页；亦见 Maeda, *Two Twelfth-Century Texts*, 25。

图7.30
王翚（1632-1717）
《仿吴镇夏山图》
1675年
轴　纸本水墨
67.2厘米×39.3厘米
美国普林斯顿大学艺术博物馆藏
穆思夫妇捐赠（y1979-2）

董。"[75] 王翚被公认为清初"正统派"最富才情的画家，有"画圣"之誉。恽寿平认为，王翚的集大成实现了对"古来之笔之至龃龉不能相入者"[76] 的全新熔融。王翚曾借两方钤章概括自己的"艺术创举"：其一为《仿巨然雪图》（图7.20）左下角的"上下古今"印，其二为《仿巨然烟浮远岫图》上方的"于何不果"章。正如百科全书式的艺术收藏可以成为重整文化的有力抓手，王翚的"集大成"（即他的"趋古"）也宣告了一种新兴普世艺术的肇始。

王翚精巧的《仿吴镇夏山图》轴（1675，图7.30）正是这种风格的代表作品。作品笔法高度抽象、循环律动，笔笔中锋不露，墨色丰腴盈润，画面设计似乎一气呵成。律动勃发的"龙脉"统摄着画面的整体。两侧的山石、林木、房舍似乎受到一股强烈向心力的作用而悉数倾侧，在画面下半部形成大涡流。涡流外圈持续上旋，最终在峰顶形成相反的涡流。王鉴在画面右上角题赞道：

> 董文敏常与予论丹青家：具文秀之质，而浑厚未足，得遒劲之力，而风韵不全。至如石谷，众美毕具。可谓毫发无遗恨矣。此图深沉淡远，元气灵通，尤称杰作，良可宝也。[77]

## 正统派与个性派："法"或"无法"

高居翰（James Cahill）在将清初正统派"四王"与个性派大师石涛的作品对比后，将两者的差异归纳为"法与无法的两极"。[78] 一方面，他用杰克森·贝特（W. Jackson Bate）的"历史重负"论来看待四王的"摹"古方式。[79] 另一方面，他认为石涛的"无法"是"（石涛）晚期作品走弱的主要原因，'无法'之宗最终迫使他走向极端，彻底颠覆了中国画所坚守的法则"。[80] 高居翰的结论是："石涛试图只身将绘画从历史的重负下解救出来的计划轰轰烈

【75】张庚：《国朝画征录》卷上，第11页。

【76】张庚：《国朝画征录》卷中，1a-b。

【77】Fong, *Landscapes Clear and Radiant*, 205.

【78】Cahill, *Compelling Image*, 特别是"Wang Yuan-ch'i [Wang Yuanqi] and Tao-ch'I [Shitao]," 184-225, 亦见Fong, review of *Compelling Image*, 504-508。

【79】Bate, *Burden of the Past*; 亦见Cahill, *Compelling Image*, 216。

【80】Cahill, *Compelling Image*, 219.

烈地失败了，这标志着绘画理论和实践最全方位和卓有成效的互动时代告一段落。这是对艺术传统反思最多的时期中触及最深自我意识的那一瞬间。”[81]

高居翰对石涛“无法”论的阐释是建立在石涛本人“是法非法，即成我法”的主张上的。石涛此言见于名作《为禹老道兄作山水册》末页跋语（17 世纪 90 年代晚期）。[82]高居翰将其释读为：“这种方法就是无法，无法就是我的法。”石涛又曾于另一册页（1694）上题道：“此道从门入者，不是家珍。”[83]“从门入者”在此指代那些受学正统、摹古习画之人。作为一名自学的游僧画家，石涛鄙视正统、坚守自法，始终特立独行。

石涛在其玄妙的《画语录》（约 1700）中倾注了个人大量的心血，该书涉及的技法心得多样、艺术鉴评精到。[84]根据朱良志的观点，石涛对“法”的界定借用了大乘佛学《金刚经》的教义内容，即“我说法，即非法，是为法”。[85]石涛的《画语录》以“一画”论开篇，周汝式将其译作“原初之线”[86]：

> 太古无法，太朴不散，太朴一散而法立矣。法于何立，立于一画。一画者，众有之本，万象之根……一画之法，乃自我立……夫画者从于心者也……此一画收尽鸿蒙之外……惟听人之握取之耳。人能以一画具体而微……人不见其画之成，画不违其心之用。自太朴散而一画之法立矣。[87]

简言之，石涛之法不在于标榜复古，而在于表达内“心”对纷繁自然现象的复杂情感反应。

石涛俗名朱若极，1641 年生于中国西南的广西桂林，明室后裔。1644 年，清军入关，明亡。面对清军的逼近，朱若极的父亲朱亨嘉自称“监国”，僭位抗诏，引来杀身之祸，1645 年被同室劲敌福州唐王缢杀。年幼的朱若极

【81】Cahill, *Compelling Image*, 225.

【82】Cahill, *Compelling Image*, 218. 关于“是法非法，即成我法”的另一种解读，见朱良志：《石涛研究》，第 35-36 页。

【83】此句见美国洛杉矶郡立美术馆藏石涛为鸣六所作《山水》册（1694）。见 M. Fu and S. Fu, *Studies in Connoisseurship*, 52-53, 图18。

【84】见石涛：《石涛画语录》。

【85】朱良志：《石涛研究》，第 35-36 页。

【86】Chou, "In Quest of the Primordial Line," 108.

【87】Fong, *Landscapes Clear and Radiant*, 36.

幸得家奴相救，后以法号原济行世，又名石涛。[88] 至 1650 年，石涛与密友喝涛沿湘江向东北行进，或乘舟，或徒步，在湖南北部又转为东进，经江西、安徽，一路化缘直抵江南。1662 年，石涛拜在禅宗大师旅庵本月（1676 年卒）门下正式开始佛修，其生活及艺术面貌从此焕然一新。[89]

清初，佛教分裂为忠明与亲清两派。年轻的石涛受到了由灵岩继起（1605—1672）住持率领、唐王前臣组成的忠明派的诛伐。1659 至 1661 年间，旅庵本月及其师傅、灵岩继起的宿敌木陈道忞（1596—1674）在北京效力于清世祖顺治帝。颠沛流离的前朝遗裔石涛，自师从旅庵之后便发现自己已成了亲清阵营的一员。[90]

石涛"一画论"的思想很可能源于旅庵与南京报恩寺禅师琇之间的一段问答。琇问道："一字不加画，是什么字？"本月答曰："文彩已彰。"琇颔之。[91]"一"字意指"统一"，"两极归一"的含义在时政背景下意味着忠明与振清的协调统一。因此，石涛的人生与艺术体现出一种历经纷扰与挣扎后的重整或重组。作为一名以"一笔画"求"合一"性（"完整"或"统一"）的艺术家，石涛通过将"一笔"法发展成更为复杂的系列技法而实现了自我的集大成。在《一画章》的末尾，石涛引用了孔子之言："吾道一以贯之。"[92]

在石涛二十五岁时创作的《十六罗汉图》（1667，图 7.31）中，我们可以得见这位禅僧受佛典《法住记》启发后的参悟。十六位护佑罗汉经佛陀的授意寄寓山间，等待着未来佛弥勒的降临。[93] 画面中部，在山神陪护下的四位罗汉瞠目结舌，惊诧地望着正从罗汉手中执瓶内释放出来的一头骇人的巨型龙兽。护法罗汉会如何将恐怖怪兽押回宝瓶呢？石涛笔下的怪兽怒目圆睁，真实可怖。巨蛇摆尾，搅起了巨浪：波涛汹涌，树枝缠结，巨石隐露，线条颤挫，脉律搏动，沙暴中的这一切均缠绕在漩涡状的蔓草间。其间，两位面部刻画精谨、灵慧慈悲的罗汉平静专注，彼此

【88】见朱良志：《石涛研究》，第158页。
【89】朱良志：《石涛研究》，第147页。
【90】见 Fong, *Returning Home*, 17及后文。
【91】郑拙庐：《石涛研究》，第49-50页。
【92】石涛：《石涛画语录》。
【93】见 Fong, *Lohans and a Bridge to Heaven*。

图7.31
石涛(朱若极,1641或1642-1707)
《十六罗汉图》(局部)
1667年
卷 纸本水墨
46.4厘米×597.8厘米
美国大都会艺术博物馆藏
1985年道格拉斯·狄隆捐赠(1985.227.1)

交谈（图 7.32）着佛教宇宙观中人们精神上的世界终极。

石涛密友梅清（1623—1697）在《十六罗汉图》的跋语中指出，石涛的白描乃是师法李公麟（1041—约 1106）。然而，石涛很可能从未见过任何宋人真迹。与江南那些把持着宋元真迹、地位显赫的士大夫艺术家和鉴藏家不同，清贫的画僧石涛惟有依靠自学。他早期研习陈洪绶（1598—1652）、吴彬（约活跃于 1583—1626 年）、丁云鹏（约 1584—1638）的晚明插图或画作。而在此过程中，石涛以独具风格的平面化图式（图 7.32）取代了吴彬典型的晚明式"铁线描"（图 7.33），通过飞扬隽逸的"一笔画"和圆润渗透的中锋笔法构建出气势贲张的磐石形貌。这是石涛的独创，正如他在《画语录》中所言："古之须眉，不能长在我之面目。"[94] 由此，人们或能这样理解石涛的"是法非法，即成我法"，即"这种方法非（寻常之）法，这就是我的方法"。

17 世纪 70 至 80 年代，当"正统派"大师王翚以摹古追求"集大成"之时，"个性派"石涛却背道而驰，丰富并发展了"一笔画"。在《岩壑隐居图》（1682，图 7.34）中，石涛笔下的圆皴和苔点激越跌宕，构成恢弘的弧状"龙脉"，这显然是近似于 17 世纪 70 年代初王翚所创的新颖构图（图 7.19）。石涛在《画语录》中界定了"卷云皴""斧劈皴""披麻皴""解锁皴"和"鬼面皴"等共计十三种皴法。他解释道：

> 必因峰之体异，峰之面生，峰与皴合，皴自峰生。峰不能变皴之体用，皴却能资峰之形声。不得其峰何以变，不得其皴何以现。[95]

在描述自己如何"以写石之法写树……山即海也，海即山也"[96] 之后，石涛给出了这样的结论："一画"应"兼字"，原因在于"一画者，字画先有之根本也。字画者，

【94】石涛：《石涛画语录》。
【95】石涛：《石涛画语录》。
【96】石涛：《石涛画语录》。

图7.32

石涛《十六罗汉图》

图7.31局部

一画后天之经权也。"[97]

最终，我们得以在《山中人物图》（17世纪90年代末，图1.34）中，见证石涛借助"一笔画"回归过去，再现古代对书与画、笔与墨之妙合的成就。这位"个性派"大师不是在简单摹古，而是再创了"众有之本，万象之根"的古老"一画论"。及至垂暮之年，石涛开始认同唐代张璪"外师造化，中得心源"的绘画主张。[98] 石涛书法性绘画的主体是"自我"——即作为画家自身外延的笔迹或墨迹。在石涛的山水画中，视觉结构的书法性较图画性更为明显，粗细有变的笔法赋予平实的纸面以无限的生动感。这种"兼字"的"一笔"画乃是受到了东汉学者蔡邕（133—192）的启发：

夫书肇于自然，自然既立，阴阳生焉；阴阳既生，形势出矣。藏头护尾，力在字中，下笔用力，肌肤之丽。[99]

## "亚历山大主义"或"创新"？

现代西方学者在试图理解宋以降的中国画时，难免在摹古问题上碰壁。20世纪中叶，现代主义盛行，评论家克莱蒙特·格林伯格（Clement Greenberg）将"一成不变的亚历山大主义"或骈体诗——即他对式微和衰亡的另一种表述——视作"放弃（艺术）抱负和老调重弹"。[100] 但在中国艺术史学中，"复古"绝非是维持现状的空洞借口，而是为抵制陈腐与衰微所做出的一种积极应对。

牟复礼（Frederick W. Mote）在《文明的艺术与"立论"模式》一文中着重谈到了中国难以撼动的历史：

中华文明在"用古"方面明显与众不同……其文明和人类个体生命的总体宗旨在于尽可能地认清

【97】关于所引"一画者，字画先有之根本也。字画者，一画后天之经权也。"见石涛：《石涛画语录》。
【98】见张彦远：《历代名画记》卷十，第121页中关于张璪的内容。
【99】蔡邕：《九势》。
【100】Greenberg, "Towards a New Laocoön," 45.

图7.33
吴彬（约活跃于1583-1626年）
《十六罗汉图》（局部）
1591年
卷 纸本设色
32.1厘米×415.4厘米
美国大都会艺术博物馆藏
艾礼德家族旧藏
1986年道格拉斯·狄隆捐赠（1986.266.4）

当下，而不是盲目复古或者为某个预期的未来放弃当下。一切华夏思想传统均秉承着这一根本观念，而国外的价值体系在它面前均不得不屈服。它在中国变革了佛教、挫伤了基督教。且它与现代化和社会主义转向这些问题并非毫无关系。[101]

而柯律格（Craig Clunas）的观点也如出一辙：

几乎没有理由将（文艺复兴时期）欧洲发生的现象视为一种"新生"，因为人们对同时期苏州发生的一切有着截然不同的评价，以至于我们很可能需要重新界定"原创、创新和正统"等概念。[102]

评价清初"正统派"大师王翚及其艺术的最佳方式可能应从"原创"和"求变"的角度着手。17世纪60至70年代，年轻王翚的"变"令人惊诧不已，以至于师长和友人给出了"五百年来从未之见"的评价。[103]17世纪80至90年代，王翚的艺术探索明显松懈下来，贵为画坛领袖的他最终也未能摆脱重复自我的窠臼。

与文艺复兴后西方借助科学"复制"自然的图绘再现不同，中国的笔墨绘画则是通过传统的"皴"法和图式来表现自然的。在"图形"的过程中，一切中国画均可被视作对先前"图"或"皴"的再现，艺术家必须设法赋予其新的内涵。自然与艺术在中国山水画艺术中是不可分离的：画家在表现内在"自我"的同时必须理解自然的"外在"。正如石涛的精彩言论："不得其皴何以现？"[104]

在借助"皴"法的视觉语汇表达自我的过程中，中国画家必然会提出尼采式的问题："自然是否会受制于艺术？"[105]我们从董其昌和石涛的绘画中，发现了与克莱蒙特·格林伯格所述的西方绘画现代主义运动极为相似的实质："写实主义和致幻主义艺术已经掩饰了媒介，利

【101】Mote, "Arts and the 'Theorizing Mode,'" 6.

【102】Clunas, *Superfluous Things*, 91-92.

【103】见 Fong, "Orthodox Master," 1。

【104】石涛：《石涛画语录》。

【105】见 Gombrich, *Art and Illusion*, 86。

图7.34
石涛（朱若极，1641或1642–1707）
《山水花卉册》之《岩壑隐居图》
1682–1683年
十页册页之第七页
纸本水墨
收藏地未知
张大千旧藏

用艺术来掩盖艺术。现代主义运用艺术来吸引人们关注艺术……现代主义绘画开始将局限（二维画面与色彩的性状）看作应得到公认的有利因素。"[106] 至于书法，董其昌和他的追随者王翚、石涛等，均不约而同地强调在平面上施展笔法，他们运用的不仅是笔墨纸砚，还包括作为表现手段的人体本身。

【106】Greenberg, "Modernist Painting," 6.

# 第八章　艺术与历史：
##    出入20世纪的张大千

在赛克勒博物馆 1991 年的展览图录《血战古人：张大千的绘画》中，联合策展人傅申写道，张大千不仅是"最后一位文人画传统大师"（获此评价的还有众多其他艺术家），还是"享誉国际的现代主义者，堪称同辈中的先锋"，且"他在将传统中国画转变为当代语汇方面居功至伟"。[1]（图 8.1）在图录的前言中，时任赛克勒博物馆和弗利尔美术馆馆长的米洛·比奇（Milo Beach）形容张大千："在艺术和个人生活上均有别于一般人……他一生娶得四房妻室并育有十六个子女。其所居之处多建有雅致的庭园，遍及中国、巴西、美国。在张大千约三万幅画作中，原创、临仿、摹本和伪作均有，不一而足。"[2] 张大千出生于四川内江一家道中落的艺术之家，兄弟姊妹共十一人。其母鬻画持家，又指授张大千习画。其兄张善孖尤擅画虎，自成一家，对弟弟大千更是尽心引领。又有一姐长于丹青花鸟，一弟书画天赋异禀（二十岁自杀后，大千为向母亲隐瞒实情，多次模仿其弟的笔迹书写家信）。大千妻室众多、儿女满堂，他们在艺术上均蒙其指教而各有一技之长。

傅申形容张大千是"中国绘画史上最全面、最高产、功底最深、游历最广的艺术家之一"。[3] 但实际上，张大千的多次游历均是为了逃遁。1916 年在重庆求学时，张大千遭匪徒绑架。其间，他凭借笔墨功夫竟成了匪首的师爷，历百日后方得以脱身。其兄张善孖参加了孙中山领导的革命。由于反对袁世凯窃取革命果实后擅自称帝，张善孖被迫逃亡日本。1917 年，他携弟弟张大千前往京都学习织染。两年后，张大千回国。他此行最大的收获便是学会了人工做旧画绢与画纸的方法。但张大千在回沪后却并未拜在画家门下，而是成了李瑞清（1867—1920）和曾熙（1861—1930）这两位书法家的弟子。自此，张大千便登堂入室，进入了他所向往的上海知识分子精英圈。清末时，李瑞清曾在南京任提学使，与黄宾虹（1865—1955）和书画家弟弟李瑞奇（约 1870—约 1940）同为拥清人士。就在张大

【1】Fu and Stuart, *Challenging the Past*, 15.

【2】Fu and Stuart, *Challenging the Past*, 7.

【3】Fu and Stuart, *Challenging the Past*, 15.

图8.1
张大千（1899–1983）
仿石涛山水册之《罗浮山图》
可能作于1920年
六页之四
纸本设色
31.0厘米×24.5厘米
美国普林斯顿大学艺术博物馆
小卡尔·奥托·冯·基恩布施
纪念藏品（y1968-201）

图8.2
（传）张大千（1899–1983）
《仿石涛自云荆关一只眼》
约1920—1922年
轴　纸本设色
33.7厘米×33厘米
美国大都会艺术博物馆藏
顾洛阜遗赠（1989.363.189）

千拜入师门的当年，恩师李瑞清去世了。他的下一段旅程也就此开始了。为逃避包办婚姻，张大千遁入佛寺约百日（他的第二个"百日"）。期间，张大千获赐法号却并未剃度。张大千原名张正权。1919 年，曾熙赐其名曰张爰，或张猿（张大千喜爱画猿，一种在道释传说中备受尊崇的动物，后来他还豢养白猿为伴）。寺院住持择取"三千大千"一语，赐其法号"大千"，取佛法无边之意。[4]

至此，张大千的旅程与考验才刚刚开始。1920 年，在返回蜀地初婚后，他又转回上海继续作画。后为抵抗或逃避日侵，张大千再次折回内地四川。1941 年至 1943 年，他离开蜀地，前往地处西北荒漠的敦煌佛窟寺。在敦煌临摹 7 世纪至 14 世纪壁画期间，张大千为了研究下层年代更早的壁画，他还亲手剥损墙体彩绘。在他破坏了众多壁画之后，中央政府终于开始采取措施来保护这批国宝。自 1949 年起，张大千又先后旅居喜马拉雅山麓印度、中国香港、安第斯山麓阿根廷、巴西圣保罗、美国卡梅尔加州海滩和圆石滩，后又行至法国巴黎、瑞士阿尔卑斯山、日本、韩国，最终于 1983 年在中国台湾去世。

张大千是 20 世纪中国的传奇人物，他的旅程也堪称传奇。2011 年时，他赶超另一位传奇人物巴布罗·毕加索，跃升为世界拍卖史上的翘楚。[5] 以风格论，张大千的画在崇古之余，亦能新变。从 17 世纪的文人画传统到 6 至 10 世纪敦煌的唐宋之风，再到他出国后对晚宋泼墨与西方抽象主义的糅合，可谓是无所不能，这一点颇似毕加索。他们灵活通变、自信勃发。人们对待他们的经历，就如同对待谢赫拉莎德、乔叟或塞万提斯的传奇人生那般津津乐道。但应该说，张大千最为世人所称道的还是他穿越至先人艺术世界的能力，以至于人们难以分辨张大千和先贤的作品。张大千之作被冠以先贤大师之名的现象屡见不鲜，虽然有许多已被发现并得到更正，但尚有更多的还未被发现。其中，也有被认定为张大千所作，但实则为先贤

【4】Fu and Stuart, *Challenging the Past*, 15.

【5】Kazikina, "Chinese Artist $507 Million Ousts Picasso."

真迹的情况。[6] 关于后者，傅申写道：

> 清末民初的评论家们发现，石涛作品直至本世纪的头几十年才受到普遍关注。当时，"四王""小四王"与"正统派"后学者的影响开始式微。这股"石涛热"立刻引发了扬州、广州、上海等地的摹仿高手们摩拳擦掌。随着张大千作品知名度的提升，将难以"理解"的石涛作品判为张大千的伪作，也就成了那些不求甚解的国画学生的通行做法。这种草率做法的风险自然毋庸赘言。[7]

依朱省斋等人之见，张大千的作伪始于20世纪20年代初。据传，黄宾虹曾欲求曾熙手中一石涛画作而不得：

> 当时，张大千据自藏一石涛长卷，以粤地所产古纸临摹了一部分。他还依石涛所书"自云（10世纪）荆（浩）关（全）一只眼"在画上作题并钤上仿石涛之印……张大千后将此画呈于曾熙供其评鉴。次日，黄宾虹在拜访曾熙时注意到了案上此画，遂向曾熙提出要以己藏交换此"石涛"之作，却不得。在黄宾虹的一再坚持下，曾熙终允。得知此事后，张大千还特意拜访黄宾虹，以求弄清该画因何而入他之眼。黄宾虹志得意满地解释道，石涛艺术经历了三个时期：早年摹古，中年达到巅峰并确立风格，晚年风格趋于夸张，为"扬州八怪"之先声。黄宾虹认为他从曾熙手中获得的此卷乃石涛巅峰时期所作。在他看来，惟有行家里手方能评鉴此作。[8]

张大千此作现藏于美国大都会艺术博物馆，题为《仿石涛自云荆关一只眼》（图 8.2）。[9] 逾四十年后，张大千承认此画是伪作，但非他刻意所为。[10] 可此后不久，他的想

【6】与此直接相关的两本展览图录是 Fu and Fu, *Studies in Connoisseurship*; Fu and Stuart, *Challenging the Past*。被误认为是张大千伪作的真迹，见本书第四章所议《溪岸图》。

【7】Fu and Fu, *Studies in Connoisseurship*, 315；石涛又名"道济"。

【8】译文见 Fu and Stuart, *Challenging the Past*, 84。

【9】图片见 Fu and Stuart, *Challenging the Past*, 85。

【10】Fu and Stuart, *Challenging the Past*, 86.

图8.3
张大千（1899–1983）
《仿八大山人大涤草堂图》
（1698年跋）
轴 纸本水墨浅设色
永原织治旧藏
现藏地不详

法就变了。约 1925 年，他正式开始作伪。当时，暂居于辽宁大连的日本医生永原织治（1893—1961 年后）热衷于收藏明末清初的中国画。1961 年时，他出版的一部个人藏品集收录了约七十件归为石涛、八大山人（1626—1705）、梅清（1623—1697）和金农（1687—1764）等清初文人画名家的作品。但如今，它们却都被证实乃出自年轻的作伪高手张大千之手。[11] 因此可以说，此书成了中国画作伪的一部教材，其开篇便是传为八大山人的巨轴《大涤草堂图》和一封据说是石涛在收到八大山人所赠此作后的回函（图8.3、图 8.4）。关于这一点，我们暂且后议。

　　张大千的成功部分还源自于他对模仿对象的审慎选择。若提早一辈出生的话，他应该不会选择石涛或八大山人作为模仿或作伪的对象。这种选择的背后是诸多看似无关、实则牵连的历史因素。回头看来，方能感受其适时的明智。与多数历史事件一样，历史上的某些时刻也会促使人们追根溯源。这些时刻见证了无数大小事件共同促成一个结果，人们能借此发现更多有趣的前后关联。阮圆（Aida Wong）形容石涛是"与敌对环境格格不入的人"。她指出："20 世纪初，日本人对石涛的关注要早于中国人。1926 年，桥本关雪就曾出版了关于石涛生平和作品的首部专著。"[12] 为探究其中的缘由和意义，我们需要回到更早的过去。

　　一切始于 1852 年 11 月。当时，美国总统米勒德·菲尔莫尔（Millard Fillmore）遣海军准将马修·派瑞（Matthew Perry）率四艇战舰驶往日本，以备照应罹受海难的美军并迫使日本开港通商。[13] 在致日本天皇的问候信中，总统和准将均向美国这位"最伟大、最亲密的朋友……尊敬的陛下"表达了"最诚挚的友好"。1853 年 7 月，当美方遭日方回绝后，派瑞便撤至中国并回信宣称，他将"带着武装回来质问天皇之过"。1854 年 2 月，派瑞大张旗鼓地率六艘"黑船"（架有百余门大炮的船舰）驶回日本并很快与

【11】住友吉左卫门：《泉屋清赏》。
【12】A. Wong, *Parting the Mists*, 71-72.
【13】有关日本开放及对美国文化影响的研究，见 Guth, *Longfellow's Tattoos*。谢伯柯正在撰写关于菲尔莫尔与其子米勒德·鲍尔斯·菲尔莫尔的内容。

图8.4

图8.5

图8.6

德川幕府的代表签订了不平等的《神奈川条约》，该条约实质性地满足了菲尔莫尔先前所提的一切要求。

在 1863 年的下关战争中，日本的军事弱势暴露无遗，幕府元气大伤。1867 年，孝明天皇去世，德川幕府颓败。至明治天皇时期，皇权得以重振。在追赶西方工业革命的进程中，日本的实力很快增强。至 19 世纪末，俄、中两国在军事上已难以与日本匹敌。1894 年至 1895 年甲午战争失败后，中国依《马关条约》向日本割让台湾。又经 1904 至 1905 年的日俄战争，日本确立对朝鲜半岛的霸权并于 1910 年正式吞并朝鲜。1919 年签订的《凡尔赛条约》则将德国在山东的特权转让给日本。至此，日本已自视为率东亚独立于西方列强的旗手，并接替了中国作为文化领袖的传统地位。

这种文化接力的一大标志就是日本收藏中国艺术品数量的激增。其中最著名的是住友吉左卫门（以下简称住友）所藏的象征早期王权的中国古代青铜器。[14] 住友出生于贵族公家阶层，该阶层的职责是辅弼新天皇领导工业化日本的发展。其父是明治天皇的右大臣，其兄西园寺公望是明治天皇的儿时玩伴，家族势力更盛。1871 年，西园寺公望曾见过格兰特总统。他还在巴黎学习法律，与弗朗茨·李斯特（Franz Liszt）、龚古尔兄弟（Goncourt brothers）和乔治·克列孟梭（Georges Clemenceau）相识，又是明治天皇的两任内阁总理人臣，堪称最后一位元老、明治维新的元勋。住友吉左卫门本人入继住友家，负责掌管资助西园寺和住友银行的庞大家族产业。但他真正热爱的是艺术品收藏，尤其是中国古代青铜器（其藏品现归京都泉屋博古馆所有）。住友家族的藏品还涉及晚明至清初的绘画，包括迄今最受珍视的三幅石涛佳作（手卷、册页、立轴各一）。[15]

对于 20 世纪初的中国人而言，日本成了连接他们的过往与未来、亚洲和西方文化的重要一环，是威胁，也是

图8.4
张大千（1899-1983）
《仿石涛致八大山人札》局部
约1920年
六开册页裱成手卷
纸本水墨
永原织治旧藏
现藏地不详

图8.5
石涛（1641或1642-1707）
《花卉人物册》中的陶渊明
约1695年
册页　纸本水墨
23.2厘米×17.8厘米
美国普林斯顿大学艺术博物馆藏
（y1967-16E）
阿瑟·赛克勒基金会
为阿瑟·赛克勒藏品购藏

图8.6
李瑞清（约1870-约1940）
《仿石涛作陶渊明像》
册页　纸本水墨
22.9厘米×17.4厘米
美国普林斯顿大学艺术博物馆藏
（68-193）

【14】住友吉左卫门：《泉屋清赏》。
【15】住友宽一：《二石八大》。在线图片见于www.sen-oku.or.jp/collection/.

掩护；既是恶棍，亦是模范。要想自我拯救于日本人之手，中国唯有超越日本。孙中山等中国革命人士曾来到日本避难求学。高剑父就是最早在日本学习西式绘画的画家之一。20 世纪 30 年代时，他发起了"新国画运动"并将糅合了传统日本与现代西方风格的"日本画"（或称"新日本画"）带回了中国。[16] 清朝覆灭之际，傅抱石八岁。至十八岁时，他因仰慕石涛而易名"抱石"。二十九岁时东渡日本，在东京美术学校学习中国艺术史。傅抱石的成熟画风融合了石涛、"日本画"及其他元素。他翻译了日本人率先撰写的关于中国画晚期历史的众多书籍。在《明末民族艺人传》一书中，傅抱石着重回顾了八大山人和石涛两位先贤的生平。鉴于两人的反清气节，傅抱石称他们为"民族"艺人。[17]

与八大山人一样，石涛亦为明宗室朱氏旁系。明朝危亡之际，他们都曾避居于中国南方。清朝统治者扫除国内旧势力残余期间，互不相识的兄弟二人在数十年间一直隐居于寺观。鉴于两人的反清立场，他们的作品自然也就不会为清宫所藏。与之前的元朝统治者一样，清政府在建立多民族庞大帝国的过程中积极搜藏那些政治上臣服于自己的文人的艺术品。在经历了一个世纪后，这些艺术家的主流风格逐渐被清廷奉为艺术"正统"。[18] 作为忠明的政治"遗民"，以石涛为代表的艺术家们在隐居避祸的同时，其艺术成就也逐渐为世人所淡忘。在绘画上，石涛并不追摹他人造诣，而是追求"外师造化，中得心源"。对于 19 世纪末那些试图摆脱儒学旧体、创造现代新文化的日本人而言，这批 17 世纪中晚期借艺术反清的中国艺术家非常值得关注。石涛与八大山人正是其中最典型的代表。

20 世纪初，中国人在 1911 年摆脱了清帝统治，期待在物质和精神上像日本赶超西方那样赶超日本。于他们而言，对石涛和八大山人的重新发现正契合了时代的需求。这两位艺术家既是反抗和创新精神的化身，也凝结着光辉的中国传统。具备前瞻眼光的日本人相当欣赏他们。此

【16】见 Croizier, *Art and Revolution*; Fong, *Between Two Cultures*。

【17】Fong, *Between Two Cultures*, 109.

【18】康熙意识到，从象征性和实用性上讲，绘制地图均是一种巩固统治的方式。于是，他在1684至1707年间六下江南，并积极推动地图绘制工作。康熙帝曾诏命王翚以225.5米的长卷描绘其首次南巡，作品现藏于美国大都会艺术博物馆。见 Hearn, "Kangxi Southern Inspection Tour"; Hearn, "Pictorial Maps"和本书第七章。画家王原祁曾负责鉴赏康熙朝的内府藏品。王翚与王原祁是"四王"中较年轻的两位。清代，"四王"作品被历朝奉为宫廷和文人画家的"正统"楷则。

后，尤其是在中国文人的文化遭受冲击之际，这批 17 世纪 "遗民" 艺术家的地位更是获得了提升。其中李瑞清、李瑞奇兄弟以及学生张大千便是拥护他们的先行者。

李瑞奇是仿石涛的高手。其约作于 1920 年的八开《花卉人物图册》即是他家藏石涛册页（1695，图 8.5、图 8.6）的临摹本。[19] 他比照原作遴选纸墨颜料，精心模仿印章和印泥，再现了石涛笔法的行运勾斫和细微变幻。李瑞奇似乎并非刻意作伪，而是将临摹视作文人雅士的一种自娱消遣。[20] 后来，石涛的册页和李瑞奇的仿作均为张大千所藏，两者最终又在 1968 年归入普林斯顿大学艺术博物馆馆藏。借此，人们可想见张大千是在何时何地修成其仿 "石涛" 之功的。

身为一名画家与作伪高手，张大千意不在 "临摹"，而在于通过 "创作" 来超越先贤。他以 "游戏人间" 的心态模仿了 11 世纪画家米芾作伪以蔽外人耳目的做法。作伪者与藏家的博弈是不应该存有抱怨或妒恨的。而提醒藏家也是一种不礼貌的做法，它会令藏家因知晓自己受愚弄而再度蒙羞。这种对艺术史重要史实的缄默，导致历代原作与伪本间的牵连变得更加错综复杂。[21]

张大千曾认真研究过李瑞奇仿石涛纸墨印章的技法，但他本人在仿石涛时，却更多地掺入了他个人的艺术想象。尽管他的作品可以乱真，但人们依旧可以学会加以分辨。对此，傅申在普林斯顿求学期间就曾谈道：

> 张的笔法犀利、灵动且激越，它以刚健的韵律掠过纸面，而非渗入纤维……不论是精谨的线描还是挥洒的泼墨，他总偏爱轻快、明亮且动人的色彩和构图效果，杜绝生涩、钝拙或压抑的色调。他几乎从不生造原始或稚拙意味，而是乐于表现流畅与震撼。他的作品因此而偶现单薄眩亮、线条过于尖利脆滑之弊。艺术上的微妙与敛约并非张大千所长：

【19】见 Fong, "Chinese Album"; Fu and Fu, *Studies in Connoisseurship*, 186-203, 210-224。

【20】Fu and Fu, *Studies in Connoisseurship*, 202-203.

【21】参见 Fong, *Problem of Forgeries*, 99："值得注意的是，艺术摹仿在中国不像在西方那样备受抨击。学习艺术的目的是寻求艺术熏陶或聊以自娱，而不是获取科学知识。因此，拥有创作高仿之作的能力与获得真迹名作一样，均是值得骄傲的。这并非 '诚信交易' 之法律或道德标准所统摄的领域。事实上，正是出于道德或鉴赏之由，伪作所有者通常都会受到最大限度的保护，以避免其了解真相……若轻信之人出资购买伪作，且能从中自得其乐，那何苦要惊醒他的幻梦呢？"

图8.7

图8.8

他喜爱奔放和张扬。与这位20世纪的外向者相反，石涛的个性却极为内敛。他并不缺乏直觉洞察力、艺术才华或精湛技术，但这一切均被掩藏在一种简朴且低调的伪装之下。与众多画僧一样，他宁可被外界视作愚钝。[22]

石涛与八大山人的一生行踪隐秘、谜团重重。又鉴于人们对他们的关注相对滞后，现代历史学家因此相当热衷于对他们相关诗词、绘画、题跋和早前轶闻或信札的研究。普林斯顿大学艺术博物馆藏有一件册页装的传为石涛致八大山人的手书信札（图8.7）。此札的内容涉及两个基本问题：石涛生于何时？他与八大山人之间是否存在，或存在何种个人关系？[23] 但是，类似的内容还有另外两个版本，一为手卷（图8.4），另一为出版的抄本。三者的内容各有差别，但均与八大山人绘写石涛斋室的《大涤草堂图》相关。该图的题跋亦存有两个版本，颇具研究价值。[24] 两者虽然完全一致，但其中之一明显是挖取自原画。这意味着八大山人的《大涤草堂图》应该还另有一本（或为原迹），或另有其他画作，只是现已佚失。[25] 可见，情况是相当复杂的。20世纪初中期时，这些不同的版本陆续出现，以普林斯顿大学藏信为最迟。在各种引证过程中，它们彼此关联，又各行其是，事实可谓扑朔迷离。但毋庸置疑的是，张大千与它们均有关联。其中，最先出现的抄本信札（与普林斯顿的册页版内容一致，仅有几处遗漏）是日本"南画"画家兼学者桥本关雪（1883—1945）从张大千手中得到的，并于1926年发表出版。[26] 而手卷本信札和迄今所知唯一存世的《大涤草堂图》则见于1961年版永原织治的藏品集开篇。[27] 它们是永原织治早前从张大千处购入，并于1929年在东京银座地区展出过的两件藏品（永原织治还曾于前一年出版过其自藏的此信札抄本）。[28] 作为"临川三宝"之一，普林斯顿现藏的信札自18世纪起曾归江

图8.7
石涛（1641或1642-1707）
《致八大山人札》
约1699年
六开册页
纸本水墨
每开18.7厘米×13.0厘米
美国普林斯顿大学艺术博物馆
（y1968-126204）

图8.8
石涛（1641或1642-1707）和佚名人物画家
《石涛自写种松图小照》（局部）
1674年
卷 纸本设色
40.2厘米×170.4厘米
台北故宫博物院藏
罗志希女士捐赠

【22】Fu and Fu, *Studies in Connoisseurship*, 315.
【23】Fu and Fu, *Studies in Connoisseurship*, 210-224.
【24】石涛的亲笔原题见于 Fu and Fu, *Studies in Connoisseurship*, 219. 图11，英译见 Fong, "A Letter," 26-27。个别诗句点破了八大本性狂狷的传闻："心奇迹奇放浪观……有时对客发痴颠，伴狂诗酒呼青天。"
【25】图片见 Fong, "A Letter," 26和 Fu and Fu, *Studies in Connoisseurship*, 222.
【26】桥本关雪：《石涛》，第23-24页；Fong, Between Two Cultures, 109。
【27】永原织治：《石涛八大山人》。
【28】永原织治：《八大山人に与えた书简について》，第56-57页。永原藏信的图片最初发表于永原织治：《石源八大山人》。

西李瑞清家族所藏，[29] 张大千轻易就能见到。1920 年李瑞清去世后，此札便转归张大千之手。1955 年，张大千首度将此札录入他个人藏品集的第二卷中，[30]1968 年终将其售予普林斯顿大学。此外，张大千还藏有一件书于戊寅年（1698）夏的诗题，它或是从佚失的八大山人所绘《大涤草堂图》轴上挖取而来。

张大千承认，永原织治的藏信是他伪造的，[31] 而同为永原织治所藏的那幅《大涤草堂图》也无疑是伪作。鉴于上述一系列问题已经深入讨论并得以解决，故无需再次争论。[32] 但其中尚存若干亟待解决的难题（未解或无解）和一些等待深入的大课题。从内容上看，（普林斯顿和永原织治藏）两封信札存有多处差别，其中有两处较重要。[33] 但若要判定两者哪个可信，光凭内容是不够的，还要依赖风格说话。事实上，根据内容二选一，很容易会造成误判——画家兼美术史家傅抱石即是如此。

那么，究竟有哪些差别呢？石涛的信札是对八大的首次答复，此前八大山人已多次尝试与之建立联系。两人谈及石涛私宅难以容下一巨幅立轴的问题。在信中，石涛提到"所寄太大，屋小放不下"，故而另求"三尺高一尺阔"小幅一件。而永原织治的藏信中未见标注尺寸，故而读来像是为了索求那幅（由张大千仿制、后售予永原织治的）《大涤草堂图》轴。该立轴或是基于现已佚失的八大山人原迹而创。换言之，普林斯顿藏信回应了立轴之事并另求一小幅，而永原藏信则看似比《大涤草堂图》要早，为的是求取此画。另一个重大差异是关于石涛的生辰。在普林斯顿大学藏信中，石涛写道："闻先生花甲七十四五，登山如飞，真神仙中人。济将六十，诸事不堪。"而在永原藏信中，"石涛"则写道："闻先生年逾七十，登山如飞，真神仙中人。济将六十四五，诸事不堪。"这样，在永原藏信中，两者的年龄差距从十五六岁变成了五六岁，被整整压缩了十来岁。

【29】在普林斯顿版藏信中，石涛请江西南昌的李氏乡友李松庵递信给八大。在信札首页的右侧，可见两枚李瑞清前人李松庵之印，他与前一"李松庵"同名。

【30】张大千：《大风堂名迹》二，第34-35页。

【31】Fu and Fu, *Studies in Connoisseurship*, xiv.

【32】Fong, "A Letter," 27-28; Fu and Fu, *Studies in Connoisseurship*, 212-213.

【33】普林斯顿与永原织治藏信的全文，分别见于Fong, "A Letter," 28, 25。

　　张大千为什么要做这些改动呢？鉴于普林斯顿所藏信札真迹并未涉及现存画作的任何特别信息，因此我们能做的惟有因果分析和推测。我们假定，张大千既想施展个人才华，又不愿完全脱离真迹，他的伪作正是基于这种想法而形成的。至于尺寸，如果张大千曾亲眼见过他所临摹的对象、信内提及的八大山人的大幅立轴，且希望利用李氏家族藏信（或者当时已归属于张大千本人）向永原织治等购藏者佐证其伪作属真的话，那么，他只需临摹原信，并借此证明伪作即为那幅过大的立轴即可。但这样一来，张大千在承认作伪后始终避而不谈的真迹原画又成了什么呢？另一种可能是，张大千并没有真迹立轴，而主要是想利用那封信札，并根据历史推演伪造一幅尺寸符合信札所要求的小幅画作。但无论是哪种情形，均没必要在临摹信札时去修改内容。那么，张大千此番修改是否可能想让伪作卖出高价呢？表达请求的原信被改成了致谢函，这背后就没有其他原因了吗？

　　相较于内容上的改动，对石涛年龄的变更则更值得关注。这一变更与其他信息讹误和错读，导致20世纪初的学者们在石涛生年问题上犯了错。最重要的是，学者型画家傅抱石还在其颇具影响的石涛年谱中将他的生年定为了1630年。[34] 信札本身并未标示日期。它的日期及其与1698年画作的关系须根据八大山人的年龄来推定，而石涛的年龄也必须根据其与八大山人的年龄差来确定。据信，八大山人生于1626年，这意味着石涛应该出生于1641或1642年。普林斯顿大学藏信写于1699年（石涛陋室所无法容下的那幅大立轴完成之后）。如今，尚不知有任何一幅石涛画作既有明确的创作时间，又能明示画家的年龄。[35] 因此，石涛的年龄被多算了11年。这一错误直至经普林斯顿大学藏信核验之后才得以纠正。这意味着，大都会艺术博物馆所藏精妙的《十六罗汉图》卷（1667，图7.31）乃是石涛在年仅二十五六岁时所画，而非三十七岁时的作品。[36]

【34】傅抱石：《石涛上人年谱》，第40、88页。

【35】见 Fong, "A Letter," 30。

【36】见 W. Ho and Smith, *Century of Tung Ch'i-ch'ang* 2: 170-172，何慕文所撰条目和 *Century of Tung Ch'i-ch'ang* 1:416-417 的插图；亦见 Hay, *Painting and Modernity*, 140-141.

他的自画像《石涛自写种松图小照》（1674，图 8.8）表现的应该是他三十二三岁，而非四十四岁时的模样。[37]

张大千篡改史实的原因不得而知。但应该不会只是为了将此画卖给永原织治。可能他还有其他不为人知的想法。同样令人感到困惑的是，他还于 1954 年决定将信札真迹发表在他四卷本的个人藏品集中。而就在此后的 1961 年，永原织治还引以为傲地发表了他所藏的那函伪札。当时在中国已家喻户晓、生活优渥的张大千是否已经开始厌倦造假作伪了？还是他只是为了戏弄眼力欠缺的永原织治，就像猫咪厌倦了玩弄老鼠而最终选择离开？

即便尚未获得普遍认识，我们从中吸取的教训却是简单明了的。它充分反映了风格分析在一种图文并置、彼此关联的传统中的重要性。基于伪作而构建的历史只能是伪作史。真正的历史只能建立在真迹之上。

在早年掌握了石涛、八大山人等大师的风格后，张大千（1941 年至 1943 年在敦煌佛窟寺）又开始钻研唐宋风格。自此，他逐渐创出一种将中国宋末风格、日本泼墨与西方抽象表现主义（图 8.9）相糅合的风格。曾自诩为"前无古人，后无来者"的龚贤（约 1660—1700）是与石涛同时代的杰出个性主义者。与龚贤一样，张大千的目的并非单纯地继承传统，而是要改变并引领传统进入一种新境界。他的后继者中也不乏重量级的人物。他们继承的不是张大千无人能敌的作伪技法，而是他对传统的深刻认识。正是基于这种认识，张大千才能游戏于传统间，并借助解构（旧意新用）传统来开创新的未来。在我们这个时代，徐冰（1955 年生）和刘丹（1953 年生）就是这样两位产生重大影响的艺术家。他们通过重新熔铸绘画与书写原理，实现了破旧立新。两位的艺术面貌将是我们了解他们上探传统的实践的切入点。[38]

针对 2006 年在纽约华美协进社举办的"书：中国当代艺术中的文字和书籍"展览，策展人巫鸿阐释道："中

【37】Hay, *Painting and Modernity*, 94-95, 又见xxv。

【38】关于艺术家及作品的介绍，见 Silbergeld, *Outside In* 及相关研讨会文集 Silbergeld and Ching, *ARTiculations*.

图8.9
张大千（1899−1983）
《泼彩山水图》
1965年
轴　纸本设色
60.3厘米×95.9厘米
美国大都会艺术博物馆藏
1986年安思远为纪念
拉费内·哈特菲尔德·埃尔斯沃斯捐赠
（1986.267.361）

图8.10
徐冰（1955年出生）
《天书》
1987—1991年
卷首局部
四卷手印书籍
纸本木版水墨
美国普林斯顿大学艺术博物馆
东亚研究项目购藏
美国普林斯顿大学艺术博物馆
唐氏东亚艺术中心

图8.11
徐冰（1955年出生）
《方块字书法》
纸本水墨
艺术家本人藏品

图8.12
徐冰（1955年出生）
《地书》
2002年
纸本水墨
51厘米×76.2厘米
美国普林斯顿大学艺术博物馆
亨利和帕特里夏·唐
(Henry and Patricia Tang,
1951级和研究生1958级)
为纪念方闻和方唐志明夫妇而捐赠
（2008–320）

国文化（的书籍与艺术之间）存在着一种独特关系，它超越了中国艺术在过去两千年间的无数变迁。因此于艺术家而言，它是根本性的东西。"该展览旨在揭示"这些并未表现出任何西方艺术直接影响的实验，不仅是理解中国当代艺术特征的重要抓手，还有力地反驳了某些中西方评论家的固有观念，即实验性的中国艺术整体而言是'派生的'，缺乏本土根基的"。[39] 此类实验中包括徐冰的《天书》，它可被视为对中国传统理念的一种当代表达。

在最初的呈现中，徐冰的《天书》恰如其名，是直接从空中垂挂而下的。该作品包含约四千个难以辨认的文字，它们貌似能被识读，但实则不能（图8.10）。这些经手工刻制的木版字模自1987年起被印成各种形式，并先后于1988、1989年展出。17世纪中叶初版《康熙字典》的四万七千余字无一见于《天书》，可见其创作的难度之大。初见《天书》时，观众会不免感到困惑。他们时而会心于作品的讽刺意味，时而又愠怒于其对汉字尊严的违逆，[40] 一些颇有学识的年长学者还试图在众多伪文字中寻得真字。徐冰最成功的一点，在于他跨越语言和文化的藩篱传达不同内涵和释意的能力。

那些不懂汉字的西方人往往会误解汉字的图像化特质。实际上，大多数汉字并非象形，而是会意、形声或其他类型的。徐冰的《天书》看似书写，却又拒不承认，堪称是一件纯视觉艺术作品。当然，这并不意味着它缺乏内涵。2003年，在普林斯顿大学唐氏东亚艺术中心举办的"持续性/转型：以文字为图像：徐冰的艺术"研讨会上，参会者围绕该中心与普林斯顿大学艺术博物馆首次共同收藏的这件《天书》展开了研讨。

【39】Wu Hung, *Shu*, 2.
【40】徐冰意识到"打击写的字就是打击文化的根本"，引自 Erickson, *Words without Meaning*, 14。
【41】Silbergeld and Ching, *Persistence/Transformation*, 20.

发现一种让每个人都变成文盲的视觉语言该是多么有趣……徐冰的作品被视为集中体现了"语言的滥用"。[41]

图8.10

图8.11

图8.12

林培瑞（Perry Link）对此展开了进一步的论证：

> 当徐冰将其作品命名为《天书》时……发生了什么？"天书"一词在中国原本就很有历史。它可指代"皇命"，亦可作"天意"解。起义的农民常有天书为证。与其说它是对起义的实用指导，不如说它是一种道德依据，以证明起义乃"替天行道"。与记录那些业已发生的史实相比，宫廷史官们更注重的是给予这些史实以恰当的评价。当徐冰暗示平凡的书写也可能暗藏骗计时，他颠覆的不仅是现实，还有价值。[42]

徐冰生于 1955 年。他将《天书》置于自传式的语境中写道：

> 以文化论，中国人有时被喂得过饱，有时却被饿着了。……我读了很多书，参加了大量的文化讨论，觉得不舒服，就像一个饥饿的人吃了太多，这时对所谓文化就有一种厌恶……当时就觉得要做一本自己的书来表达这种感觉。[43]

在认可华美协进社"书：中国当代艺术中的文字和书籍展"主旨前提的情况下，霍尔·福斯特（Hal Foster）通过两种不同的比较，以国际的视角对徐冰的作品加以品评：

> 西方现代艺术家们（如杰罗姆、高更、波洛克）在不同时期已经玩过造字了。这些伪文字常被映射在异域新奇的文化领域中……可以肯定地说，徐冰与此类西方臆造语言之间的距离还很远。他的伪文字不是为了宣示什么直接来源。相反，他似乎迷恋于创制图符所引发的复杂思考，他关心的不是伪文

【42】Link, "Whose Assumptions," 51.
【43】Xu Bing, "An Artist's View," 99.

字的真实性，而是怎样借助他自创的伪文字来打破真实性。[44]

他总结道，通过悖论可以发现更有效的对比：

> 一切与西方当代艺术的比较或许只能形成潘诺夫斯基所鄙视的"赝像"，即一种表面上的伪相似。但"赝像"却恰恰是徐冰想法的一部分——即对应物（无论有根据与否）只会增加作品所引发的困惑感。例如，他有时会利用书籍的形制——书即是展览，展览即是书。他似乎偏爱以模件重复的形式在不同的作品中发展他的做法，而不是在一种媒介中发展一种风格。可以说，所有这些均是西方当代艺术（观念艺术、装置艺术和与体制性批判相关的艺术）的特征。但也可以说，他这种基于中国艺术传统践习的呈现具备了书法、立轴和拓片等特征。也许，关键并不在于两选一，而是二元性或兼有性，以及它拆解东西方术语的方法。[45]

在上述各种观点之外，徐冰也提出了他自己的看法：

> 由于《天书》抽空了内容，人们对它的看法也就各异。作品并未传达出任何明确的信息。我在一件"失语"的作品上耕耘多年。通过严肃对待"信假为真"的程度，真正的荒谬出现了，艺术的力量增强了……从外面看，"天书"像是一本书，但由于它里面没有任何内容，因此我们又不能真管它叫书。这件艺术品本身就是一种矛盾，因为它在戏谑文化之余，又将其供于圣坛。《天书》邀你来读懂它的同时，却又将你推开。[46]

【44】Foster, "Xu Bing," 87, 91.

【45】Foster, "Xu Bing," 95.

【46】Xu Bing, "An Artist's View," 99, 103.

继《天书》之后，徐冰又创作出无数探究"语言即艺术"和"艺术即语言"之关系的作品。其中，最重要的是《英文方块字书法》。在此，徐冰构建了一种基于罗马字母表组构"汉字"的体系。一个单词一个字，看似没法阅读，但实际可读（与看似可读、实则不能读的《天书》正相反，图 8.11）；而他的《地书》（图 8.12）则是一种书写的风景，一切代表树木、石头、水、屋檐、房屋门窗等的文字均由符号来表示。对此，他写道：

> 绘画与书写确实是被看作一回事的。这不仅是说绘画中的"皴法"[47]和书法的笔法相似，还意味着皴法的图像跟文字一样，也能发挥象征符号的功能。通过创作这些"地书"，我发现皴法就是一种书写。这就是为什么在古代中国，后学者追摹先贤，不是靠自然写生，而是照着画谱来"纸抄纸"。画谱实际就像是一部字典，一部关于自然元素基本符号的卷帙。一旦你学会了这套符号体系，你就能用这种语言来表达任何你想表达的东西。你可以将《地书》看作是书法，也能将它们唤作图画，或者书写。中国文人古来都以艺术的诗、书、画为一体而自豪。我尝试的结果是把这几者真的变成了一个东西。由于它们同出一源，因此我只能算是再次将它们联合起来而已。[48]

徐冰所刻文字采用的是来自 13 至 15 世纪的刊刻本宋体。

另一位类似的艺术家是 1953 年出生的刘丹。为了拓展视野并发展个人艺术，他也和徐冰一样暂居美国一段时期后又回国。在他的笔下，古典家具几乎与照片无二。笔墨精谨的手书题跋宛若印刷出来一般。而他著名的古风式山水画则是植株焦灼、茎秆枯挺（图 8.13），仿佛从烤箱或微波炉内刚拿出来一样。刘丹所绘的书籍能读却不能翻

【47】每一笔均是为了表现石头、树干、水流、毛皮或花草不同的"质感肌理"，画作由此构成。

【48】Xu Bing,"An Artist's View," 109.

（图 8.14）。观众只需趋步向前，便能领略他以细腻笔墨所塑造的赏石的八面甚至十面（图 8.15）。

1985 年，在纽约大学美术学院执教的普林斯顿大学研究生韩庄（John Hay）为华美协进社策划了一场关于赏石的展览。协进社主席翁万戈在展览图录的前言中乐观地写道："中国石开始迈向美利坚……显然，将石头视作'不可移动'的中国艺术与文化遗存的时代已经来临。"[49] 但直到 20 世纪 90 年代中期，当哈佛大学策展人罗伯特·默里（Robert Mowry）为理查德·罗森布鲁姆（Richard Rosenblum）所藏赏石筹备一场大范围的美国巡展之际，他却发现众多的业界同仁及博物馆高管依然对赏石知之甚少，甚至根本不将此类赏石视作"艺术"。在他们看来，这些赏石顶多算是"发现物"，即便够得上博物馆藏品的话，那也应该归博物志博物馆所藏。[50] 这样一来，赏石就成了跟徐冰《天书》一样看不懂的东西。当然，对中国人而言，情况就不一样了。此类赏石实质上就是微缩版的山川。它们宛若珍宝，是自然（山水和一切艺术的至高形式）的精髓。至 2000 年，罗森布鲁姆的大部分藏品已归入大都会艺术博物馆。与二十年前相比，这些馆藏品被归入一大类别，人们也能更好地理解与欣赏它们了。借助赏石展览的图录，人们了解到山水画家是如何由小见大地将案头赏石作为绘画对象，以及此类古物又是如何在一些艺术家这里自成主题的。[51] 近年来，石头成为刘丹最关注的一大类别。在 2010 年波士顿美术馆的一场展览中，十名艺术家受邀围绕博物馆的藏品开展创作。刘丹选择了馆藏一块高达 1.6 米的 17 世纪赏石为主题，创作了九幅角度各异，高度远超原石的立轴。另外还附有一幅 9 米的山水长卷。[52] 刘丹的石头画形神毕肖，人们称其为石头肖像。对此，艺术家本人却解释道：

　　　　我对描绘"现实"毫无兴趣。我的作品都是对现

【49】见 *Hay, Kernels of Energy*, 9。
【50】见 Mowry et al., *Worlds within Worlds*。1996 至 1999 年间，罗森布鲁姆的展览经（纽约）亚洲学会、（哈佛）阿瑟·赛克勒博物馆、西雅图亚洲艺术博物馆、凤凰城美术馆、（苏黎士）雷特博尔格博物馆、（柏林国家博物馆下属）亚洲艺术博物馆、（里士满）维吉尼亚美术馆等展地巡展。
【51】华美协进社的展览将绘画陈列于若干石头之间。见 Brown, "Chinese Scholars' Rocks," 57-83 一文。
【52】Hao Sheng, *Fresh Ink*, 102-117.

图8.13
刘丹（1953年生）
《王维辋川别业》（局部）
2000年
卷 纸本水墨
40.6厘米×762.0厘米
美国罗伯特·罗森克兰茨与
亚历山德拉·孟璐藏品

图8.14
刘丹（1953年生）
《字典》草图
约1991年
镜框 纸本设色
14.5厘米×22.5厘米
英国黛比与马克斯·弗拉克斯藏品

实的延展、压缩和变形……人们试图以最简单的方式来释读我。他们将我视为一名文人画家，并以此看待我的文人石画。但于我而言，那些石头只是一种视觉存在，它们具备人们无法把握或测量的视觉节奏与距离。每个石孔就像你我都可陷入、可穿越的时间隧道之洞，也像是宇宙的怪诞结构……（这种方法）将传统的中国艺术家的宏观层面转向了微观层面，改变了山水画这一古老艺术形式的视角……我已在这一点上与中国山水画典范作品建立了联系。[53]

刘丹单幅山水画中最震撼的是一件逾0.9米高、近18米长的巨幅长卷（图8.16）。在画家笔下，物象经过了明显的伸展、压缩和变形。对此，人们会困惑，还能不能将刘丹精谨的石头画称作"肖像"了？如果这样说的话，那么这些石头堆又怎能被称作"山水"呢？这里既没有树木植株、人兽禽鸟、步道桥梁、房屋建筑，也不见天空、流云、涟漪或水波。但如果说不是山水，那又是什么呢？它们强调了画家的主张："我对一切山水都不感兴趣……我关心的是人与自然的关系及其背后的哲学，是人体、是宇宙，是山水、思想与肉体的关系，是思想的微观层面。我对山水的感受与常人一样，没什么特别。"[54]

与张大千、徐冰一样，刘丹对历史和艺术史的兴趣要胜于他对自然的兴趣。他的作品是建立在艺术上的一种艺术。或许，从这三位艺术家身上得出最重要的一点便是，即便生长于悠久传统中的艺术家们所面临的挑战越来越大，他们的创造力也不一定会受阻。那些具备天赋并致力于发现和展现自我创造力的人们是不会知难而退的。[55]

【53】引自 Silbergeld, Outside In, 242-243。
【54】Silbergeld, Outside In, 244.
【55】关于17世纪背景的讨论，见 Fong, "Review of The Compelling Image by James Cahill."

比画幅尺寸更令人震惊的是刘丹在这一17平方米大的长卷上所施展的笔法。依书体论，它应属篆书，是一种主要用于私章和见于碑铭题字或文献或卷轴题签上的正规古体书法。它以线条流畅、起笔藏锋、收笔回锋和一种特

图8.13

图8.14

图8.15
刘丹（1953年生）
《老人柱石》和《老人石异相》
2010年
九幅立轴、赏石组成的装置
纸本水墨，每轴240.2厘米×98.3厘米
绘画由艺术家本人收藏
赏石由美国波士顿美术馆收藏

别规范的字形结构为特征，这种书体偶见于山水画上——赵孟頫在约1315年的一篇题诗中谈到，绘画应"石如飞白木如籀"。[56]出于对书写的热爱，中国文人在作画伊始便是在"写"画。而刘丹的这一长卷更是如此，他刻意采用这一书体以确保实现其初衷。依此法写或画，须执笔中正并保持执笔之手与桌面的距离来确保笔与纸的稳定接触。字数不论多寡，每一笔均是高难度的线条，这需要高超的稳定性，不容自由发挥或倦怠。更难的在于，由于纸张高达0.9米，画家不便使用画桌，因此他只能将纸张悬于墙壁。这意味着作画时，画家的手腕须保持弯曲且无法借力于桌面以控制手腕与纸面的距离。

对此，刘丹并未回避。可相比较而言，这对生理上的挑战还不是最艰巨的，更大的挑战来自于精神上。他说：

> 中国的当代艺术限制了人们对过去的思考。艺术家感兴趣的只是"选择"（就像在超市中一样），而非"创造"。今天的传统艺术家们因循文人理念，不敢越雷池半步。他们只是模仿和蹈袭古代先贤，没有修正、解构或体会到与先贤们的紧密关联。他们做的只是重现。他们不明白，在龚贤、八大山人、石涛之后，该有些什么？身居美国帮助我跳出了那种主宰艺术界的思想循环，并将我与美学史重新连接了起来。[57]

刘丹在表达时，内心可能还有更多的想法。

> 人们问我："你与古代大师的区别在哪？"我总是回答："他们死了，而我还活着，这就是唯一的区别。"另一方面，因为我还活着，他们也将活着。[58]

【56】题于故宫博物院藏赵孟頫《秀石疏林图》上；见McCausland, *Calligraphy and Painting for Khubilai's China*, 316-323。

【57】引自Silbergeld, *Outside In*, 245。

【58】Silbergeld, *Outside In*, 237.

图8.16
刘丹（1953年生）
《水墨长卷》局部
1990年
卷 纸本水墨
95.6厘米×17.8厘米
美国圣地亚哥艺术博物馆藏

或许，徐冰和张大千也会说出同样的话。三人虽然各不相同，但在将绘画视同书写这一点上，他们表现出了中国人高度的相似性。另外，在师承先贤，哪怕是汲古求变方面，三人也是高度相似。刘丹写画，从本质上讲也是在重写绘画史。徐冰则是重写了书写史。而张大千则是通过展现艺术的力量重写了历史。

# 附录一
## 张大千：不负古人告后人

方闻

本篇为方闻先生《艺术即历史》的第八章初稿，现作为附录收入本书。

[1]Shen C. Y. Fu and Jan Stuart, *Challenging the Past: The Paintings of Chang Dai-chien*（Washington, D.C.: Arthur M. Sackler Gallery, Smithsonian Institution, 1991），7.

[2]同上，第15页。

[3]龚振黄编：《青岛问题之由来》，见于《五四爱国运动资料》（北京，1959年），第9-39页。

[4]见 Vera Schwarcz, *The Chinese Enlightenment: Intellectuals and the Legacy of the May Fourth Movement of 1919*, xi。

[5]见Wen Fong, *Between Two Cultures: Late- Nineteenth-nd Twentieth-century Chinese Paintings from the Robert H. Ellsworth Collection in the Metropolitan Museum* of Art（2001），79-94。

[6]同上，第109页。

人生的有些经历可以成为传奇。米洛·比奇（Milo Beach）在《血战古人：张大千的绘画》（傅申、司美茵合著，1991年）一书的前言中指出，张大千"在艺术和生活上均不是个中规中矩之人……他一生娶得四房妻室、育有十六位子女，寄寓之处多建有奢丽的庭园，遍及中国、巴西、美国等地。在他创作的约三万件画作中，原创、临仿、摹本、伪作均有，不一而足"[1]。傅申也曾盛赞大千为"画家中的画家"，认为"张大千是将传统中国画转变为当代语汇的先觉者。他既是守望文人画传统的末代巨匠，也是享誉国际的现代主义者，堪称同辈中的先锋"[2]。

要想探究张大千（1899—1983）的生平与艺术，我们必须回溯到19世纪末20世纪初中国传统艺术与文化的那段漫长黑夜。1918年一战结束后，欧洲集团在次年的巴黎和会上决定将德国（自19世纪90年代末起）霸占的青岛转让给日本，中国人民收复青岛（位于山东省）的夙愿就此破灭。[3]1919年5月4日，试图力挽狂澜的数千名北京大学学生聚集在北京天安门广场表示抗议。与此同时，为了抗衡西方的"洋枪大炮"与科技，爱国志士、知识分子与政界人士联合领导并发动了中国首次文化革新运动——"五四新文化运动"，集中批判一切"封建""没落"的古代艺术及礼教。[4]

高剑父（1878—1951）是首批在日本学习西方风格绘画的中国画家之一。他将"日本画"（胶彩画）引入中国，并在20世纪30年代发起了"新国画运动"。[5]傅抱石（1904—1965）是该运动的响应者。他在《明末民族艺人传》（1939）中述及八大山人（1626—1705）和石涛（1642—1707）的生平。这两位17世纪的"遗民"画家均抱有反清思想，故而被傅抱石称作"民族"人士。[6]而在黄宾虹（1865—1955）等美编和率先尝试珂罗版影印绘画的有正书局经理、藏家狄葆贤（号平子，1872—1941）等人的努力下，中国古代绘画重新获得了关注。然而，影印

品的普及在便利大众美术鉴赏的同时，却也助长了艺术品的作伪。[7]

## "金石学派"李瑞清（1867—1920）与曾熙（1861—1930）

1911 年，"金石学派"书法家的领袖李瑞清、曾熙等文人士大夫画家相继来到上海，海上艺坛再度繁荣起来。[8]李瑞清，江西临川人，1895 年得中进士，选翰林院庶吉士，继而出任两江师范学堂（1928 年更名为国立中央大学，现为南京大学）监督。1906 年，李瑞清根据东京师范学校的体制，率先在两江师范学堂内创立图画手工科，开启了中国创办现代美术教育的先河。[9]1911 年之后，李瑞清在上海作书鬻画，成为名噪海上的大家。[10]

前清遗民李瑞清晚号"清道人"，他自视为捍卫华夏古文明的执旗手。李瑞清的艺术观熔铸通达。他认为，不同书风是不断演进且同质的艺术表现，它们体现着五千年的艺术史。其艺术理论建立在"结字因时相传，用笔千古不易"的观点之上。[11]为了追溯艺术史的演进模式，李瑞清梳理了数千例商周至北魏时期的金文碑铭，以探求其中风格的相似性。他从"方""圆"两种笔法出发，分析古代四种书体的特征。"方（折）、圆"之笔行运颤掣顿挫、执笔紧捻悬持，呈现斩钉截铁、爽利峻刻的风貌。李瑞清吸纳了元末书法家宋克（1327—1387）"真""行""章草"和"今草"的优长，将四体合于一章。[12]然而，摹古只是手段，李瑞清的目的在于借助"圆笔中锋"再现古代艺术形式的"神髓"与"精气"，从而复兴书法艺术。

在《四体书屏》（约 1915）中，李瑞清表现了四种书体的演进：先为"篆"（约公元前 13 世纪至前 206 年），后为"隶"和"草隶"（前 206—220），再为"真"（约 4世纪—6 世纪）。[13]李瑞清在首轴末尾的跋语中描述了"篆"

【7】见 Wen Fong, *Between Two Cultures: Late-Nineteenth- and Twentieth-century Chinese Paintings from the Robert H. Ellsworth Collection in the Metropolitan Museum of Art*（2001），106-111，182。

【8】见台湾最近关于李瑞清和曾熙的出版物。

【9】Kao Meiching, "Reform in Education and Western-Style Painting Movement in China," *A Century in Crisis: Modernity and Traditions in the Art of Twentieth-Century China,* edited by Julie Andrews and Kuiyi Shen, 149. Exh. cat. New York: Guggenheim Museum, 1998.

【10】侯镜昶：《清道人其人其墓》，见于《书谱》第 72 期，1986 年，第 64-67 页。

【11】这一主张最初由赵孟頫于 14 世纪初提出。见 Wen C. Fong, et al., *Images of the Mind: Selections from the John B. Elliott Collections of Chinese Calligraphy and Painting at The Art Museum,* Princeton University（Princeton, N.J.: Princeton University Art Museum, 1984），98。

【12】见 Wen C. Fong, "The Literati Artists of the Ming Dynasty," in Wen C. Fong, James C. Y. Watt, *Possessing the Past: Treasures from the National Palace Museum,* Taipei（The Metropolitan Museum of Art, New York; National Palace Museum, Taipei, 1996），369。

【13】四体书这种在一件作品中出现四种书体的表现方式，最先由元代书法家宋克（1327—1387）进行尝试；见 Wen C. Fong, "The Literati Artists of the Ming Dynasty," in Wen C. Fong, James C. Y. Watt, *Possessing the Past: Treasures from the "National" Palace Museum, Taipei*（The Metropolitan Museum of Art, New York; "National" Palace Museum, Taipei, 1996），369。

书的象形起源：

> 古木卷曲，奇石礧砢。此境似之，所谓以造物
> 为师者也。[14]

李瑞清在第二轴中提出，汉代的直线"隶"书风格乃"实师盂鼎"。著名的西周青铜礼器盂鼎约铸造于公元前 1070 年，现藏于中国国家博物馆。第三轴则是在汉末《夏承碑》的基础上，对传为 3 世纪大师皇象（约活动于220—279 年）的《急就章》进行了再创作。李瑞清在第四轴中下笔方折如楔，风格兼具北魏（386—534）的古雅与初唐欧阳询（557—645）的"劲险刻厉"。[15]

## 张大千的早期作品：临摹与摹仿

张大千，原名张正权，1899 年出生于四川内江一清贫的书香门第，在十一个兄妹之中排行第八，自幼随母亲、兄姐习画。[16] 其母信奉天主教，大千遂入天主教会学堂接受正式教育，后又转入重庆一寄宿学校求学。1916 年，大千随其兄张善孖（1883—1940）负笈东瀛，在京都学习织染。1919 年返沪后，他转投曾熙、李瑞清门下研习书法。曾熙改唤大千为"猨"，即"张猿"之意，猿乃巴蜀神话传说中的瑞兽。1920 年前后，大千为挣脱包办婚姻的枷锁，出家遁入佛门达"百日"之久。期间，他获授法号"大千"，取自"三千大千"一词，意即佛界精神的无量无边。[17]

1919 年末，张大千拜入李瑞清门下，结识了擅仿石涛（1642—1707）的师叔李瑞奇（约 1870—约 1940）。约在1920 年，李瑞奇在临摹家藏石涛册页（约作于 1695 年后）的基础上创作了八开《花卉人物》册。[18] 他依据原作悉心选配纸墨画材，精仿石涛印章，复原了石涛闪转腾挪、出

【14】编译自 Robert H. Ellsworth, *Later Chinese Painting and Calligraphy, 1800-1950*（New York: Random House, 1986），vol. 1, 302。

【15】见 Fong, *Between Two Cultures*, as in above n. 5, 53-54。

【16】同上，第18-19页。

【17】见 Fu and Stuart, *Challenging the Past*, as in above n. 1, 21。

【18】Wen C. Fong, "A Chinese Album and Its Copy," *Record of the Art Museum*, Princeton University, vol. 28（1968），72-78; and Marilyn and Shen Fu, *Studies in Connoisseurship: Chinese Paintings from the Arthur Sackler Collection in New York and Princeton*（Princeton: The Art Museum of Princeton University, 1974），cat. no. XX and XXI, 186-203。

神入化的笔法。李瑞奇的临摹究竟是刻意造假还是雅玩娱性，尚不得而知。[19] 在 1968 年入藏普林斯顿大学艺术博物馆之前，石涛的册页真迹与李瑞奇的仿作均为大千所有。可以想见，对于擅仿石涛的张大千而言，同时拥有两者是何等的幸事。

张大千虽然对李瑞奇复原石涛纸墨印章的技巧了然于胸，但他的摹仿更趋自由，体现出他个人的想象。在一件题为《小水小山千点墨》的仿石涛册页[20] 中，张大千将石涛 1699 年两幅册页的图景与题跋合二为一。[21] 从李瑞清身上，张大千掌握了如何利用"方""圆"之笔施展兼绘带写的技法。画技精湛又擅长临仿的张大千追求的不是"临摹"，而是要凭借自身的"创作"超越石涛。他的这种"游戏人间"令人联想到米芾以摹本与仿作完胜浅学者的过人之处。大千的藏品主要有三类：宋至清的名作、石涛画迹和八大山人的原作，目前分别为纽约大都会艺术博物馆、普林斯顿大学艺术博物馆和华盛顿弗利尔–赛克勒美术馆的馆藏。1971 年至 1972 年造访普林斯顿期间，张大千曾书匾一方："不负古人告后人"，此匾现悬挂于普林斯顿大学唐炳源唐温金美家庭东亚艺术中心的会议室内。

张大千作伪始于 1925 年间，当时旅居辽宁大连的日本医生永原织治（Nagahara Oriharu, 1893—1961 年后）痴迷于收藏明末清初的中国画。在装帧豪华的《石涛与八大山人》（东京：Keibunkan，1961 年）一书中，记载了永原收录的约七十幅个人藏品，其中包括传为石涛、八大、梅清（1623—1697）、金农（1687—1764）等清初画家的画迹。而事实上，这些作品都出自于年轻的张大千娴熟臻妙的手笔。该图录开篇即为张大千早期的两件石涛伪作：传为八大山人的巨幅山水《石涛题大涤草堂图》轴与《致八大山人》的石涛伪函。

石涛执笔于 1689 年末之后的《致八大山人》手札

【19】该作品作为向张群进献的礼物，李瑞清对石涛册页进行笔笔追摹的作品被称为"复本"，见Fu and Fu, ibid., XXI, 202-203。

【20】作于1703年的山水册页第八开现藏于芝加哥艺术学院，acc. No. 53-45, Kate S. Buckingham Collection; published in The Archives of the Chinese Society of America VII, 1953, 84, Fig. 4.

【21】Shitao ho-shang shanshui ji, thirteen leaves, in Dafeng Tang Collection, Chung-hua Book Co., Shanghai 1930. leaves 3 and 7.

原件为研究八大与石涛这两位遗民画家提供了宝贵的史料。[22] 他们是世系有别的明宗室后裔，虽为亲族，却在石涛函答谢八大赐赠《大涤草堂图》（现已不存）时素未谋面。在致八大的手札中，石涛赐求一帧绘有阁中本尊的"三尺高、一尺宽"小幅。[23] 此札贵为"临川三宝"之一，自 18 世纪以来长期属于李瑞清江西临川家藏。[24]1920年李瑞清辞世后，石涛《致八大山人》原札转入张大千之手。此外，张大千还藏有石涛"戊寅年夏"时的题诗一篇（1689），该题诗即是由现已佚失的大幅八大山人《大涤草堂图》轴割取得来。[25] 正是基于此诗，张大千伪造了一幅八大山人的《大涤草堂图》轴，并连同"石涛"伪函一起卖给了永原织治。张大千在重新创作八大的《大涤草堂图》轴时，将左侧大片留白，洋洋洒洒地誊录了石涛的全篇诗文。[26]

## 张大千的《爱痕湖》

面对《爱痕湖》（1968），观者可以借助大千的双眼感受到瑞士阿尔卑斯山脉的壮阔绵延，亦能够透过他的指间得见这青绿巨帧的秾丽泼彩。张大千曾于 1966 年至 1978年间造访瑞士，当地的胜景曾令他联想到陶潜《桃花源记》中渔人来到的那处世外桃源。[27]《爱痕湖》以前景雪浪与空中霓彩为亮点，采用唐朝画坛怪杰王墨（8 世纪初）的泼墨技法加以表现。在当代艺术史评论家看来，此类风格堪比美国抽象表现主义画家杰克逊·波洛克（1912—1956）。据传，王墨醺醉之后的作画状态是"即以墨泼，或笑或吟，脚蹙手抹"[28]。而据推断，张大千这里的青绿"泼彩"表现的正是"西方绘画运用色彩说话的旨趣倾向"。[29]

与传统的书画手卷一样，张大千的《爱痕湖》也采用了自右向左的赏读方式：开篇右上角为起首的斋室章"大风堂"，结尾则是左下角两行张大千的落款、时间与

【22】见 Wen C. Fong, "A Letter from Shi-t'ao to Pa-ta-shan-jen and the Problem of Shi-t'ao's Chronology," *Archives of Chinese Art Society of America 13*（1959），47, no. 11, 23-53。

【23】见 Wen C. Fong, "A Letter from Shi-t'ao to Pa-ta-shan-jen and the Problem of Shi-t'ao's Chronology," *Archives of Chinese Art Society of America 13*（1959），47, no. 11, 24-25。

【24】在那封信中，石涛托李松庵送函给江西南昌的同乡八大。首页右侧为两枚李宗瀚（1769—1831，李瑞清的先祖）的印章，可能即为李松庵。

【25】王方宇提供照片，照片显示的是张大千所藏，石涛在八大山人1689年作《大涤草堂图》上的题跋。

【26】当日本画家兼学者桥本关雪（1883—1945）于1926年出版 Sekito 一书时，其中包含了石涛原信的誊录，但有大部分删减。文字由张大千提供，由于已考虑伪造八大山人，因此故意删除部分。见 *Fong, Between Two Cultures*, 109。

【27】见 Fu and Stuart, *Challenging the Past*, 294, no. 85。

【28】见朱景玄：《唐朝名画录》（约840年），见于虞君质辑《美术丛刊》（台北：中华丛书委员会，1956年）卷一；亦见 Alexander Soper, "T'ang Ch'ao Ming Hua Lu: The Famous Painters of the T'ang Dynasty," *Archives of the Chinese Art Society of America 4*（1950）：20。

【29】见 Shen C. Y. Fu and Jan Stuart, 同上，第73-74页。

画题："戊申夏日写爱痕湖一曲，爰翁。"《爱痕湖》恰似一支由三个乐章构成的爱曲或组乐，张大千在这里采用的"三远"视图与早前8世纪日本奈良的琵琶拨面画如出一辙。[30] 虽然《爱痕湖》的赏读为（中国的）自右向左式，但其笔法却是采取自左向右的相反方向推进。在《爱痕湖》中，首先映入眼帘的是左侧山峰凌霄、峰顶村舍零落的景致，"高远"的奇景令人眩晕；接着，中部出现了自前景峰顶纵伸至远的"深远"山谷；最后在右侧，"平远"视角展现出瑞士阿尔卑斯峰峦崎岖绵延的景致。"三远"视角在张大千的笔下交融统一，作品《爱痕湖》也由此彰显出中国古代宏伟山水画艺术传统的力量与神髓。

## 布莱斯·马登、徐冰和刘丹

20世纪60年代初，研究前哥伦布时期艺术的著名学者乔治·库伯勒指出："最近，或者说不早于1950年，欧美（西方）艺术史领域内重大发现的数量正逐渐递减、濒临绝迹。"[31] 在《时间的形状》（1962）一书中，库伯勒通过将艺术史学家的洞察与天文学家的观测进行类比，对艺术史论中的"滞后"做出了阐释：

　　了解过去如同辨识星辰一样神奇。天文学家只能看到已逝的光线，别无其他光线……正如天体一样，众多历史事件也是在进入人们视线之前早已存在了，譬如秘约、备忘录或是为权贵创作的重要艺术品……所以说，天文学家与（艺术）史学家在这一点上是相通的：即两者的关注对象均是表现于当下、发生在过去的事物。[32]

《时间的形状》一书体量轻巧，备受好评。库伯勒在

【30】亦见 Wen C. Fong, *Images of the Mind: Selections from the Edwwards L. Elliott Family and John B. Elliott Collections of Chinese Calligraphy and Painting at Tye Art Museum*, Princeton University（Princeton, N.J.: The Art Museum. Princeton University, 1984）, 23。

【31】George Kubler, *The Shape of Time*（Yale University Press, 1962）, 11, 123, 127.

【32】同上，第19、20、23页。

此书结尾中暗示了"新锐"所可能遭遇的终结：

> 未来，艺术领域的革新可能不如过去那么频繁……（人类的）发明难免要屈从于认知的高低。认知之门的通道缩窄，顺利通行的发明也就远达不到信息的重要性与受众的需求所要求的量。那么如何才能增加通行量呢？[33]

自 20 世纪 60 年代当代艺术发韧以来，摄影术的普及、现成品和机械复制品的泛滥已颠覆了传统艺术史的"原创"概念。在追求艺术回归"生活实践"的过程中，后现代艺术理论往往忽略了图绘"印迹"的规范践习，它们是审美际遇和艺术现象转换的核心，正如中国的笔法。[34]

在《惧时症》（2006）一书中，帕梅拉·李（Pamela Lee）巧妙地将《时间的形状》中独具前瞻性的内容放在 20 世纪 60 年代艺术与科学相交融的背景下（特别是罗伯特·史密森的著作与诺伯特·维纳的《控制论》中）进行阐释。[35] 此外，通过对旅外艺术家大卫·梅达拉（David Medalla）与河原温（On Kawara）的分析可见，帕梅拉·李还对当前艺术史中的全球性影响颇为关切。当代美国画家布莱斯·马登（1938 年生）就是此类跨文化运动的代表人物。在受到中国古代"气"——这一表征生命精气或"呼吸"的原始概念启发之后，马登对抽象表现主义做出了新的诠释。2006 年，纽约现代艺术博物馆在马登回顾展上展出了一件重要藏品——长达 24 英尺的六页《平面图像之吉园，第三部》，即为这位著名现代主义画家的巅峰之作。这位极简主义者笔下严格的单色块面——如三十年前以爱琴海为灵感的《果园》系列之四（1976）——演化为《平面图像之吉园》系列（2000—2006）的过程，被誉为"当今美国艺术的伟大故事之一"。[36]

在马登 20 世纪 70 年代末的极简主义作品中，"虽然

【33】George Kubler, *The Shape of Time*（Yale University Press, 1962）, 123-124.

【34】见 David Rosand, *The Meaning of the Mark and idem, Drawing Acts*。

【35】见第四章，"Ultramoderne: Or, How George Kubler Stole the Time in Sixties Art," in Pamela Lee, *Chronophobia: On Time in the Art of the 1960s*.

【36】见 Richard Dorment, "Journey from 'Nebraska,'" *The New York Review*（December 21, 2006）: 8-14。

（艺术家）试图剔除画面的纵深感与再现性，观者还是将画布的接缝看成了地平线，并将下方的绿色画布视作海洋，上方的蓝色画布视为天空。凝视画面中的海景，观者虽明知眼前不过是一个平面而已，但实际看到的却是向无限空间延伸的绿色部分"。[37] 至 20 世纪 80 年代初，布莱斯·马登"陷入了中年危机……为追求艺术的解放，单纯地接受与传递自然之力，并开始诉诸于道家思想"。[38] 布莱斯·马登曾在书店内觅得一本赤松译的英汉对照《寒山歌诗集》（作者可能是 8 世纪的中国释僧寒山）。[39] 虽然他不懂中文，但是这种结体造型整饬、个人风格自由的方块字却令他心醉神迷。由此，布莱斯·马登创作出一组四双列、每列五字的《寒山》系列绘画。画面上的造型互相牵连，形成了"彼此呼应，化零为整的效果"。[40]

自 20 世纪 90 年代初起，马登多次在采访中谈到，其个人风格的转变源于 20 世纪 80 至 90 年代时，他对中国书法和山水画的发现，两者均可以在平面中表现三维动态。[41] 马登以三尺樗枝作画，与画面保持一定的距离，即"（他）身体随图形的结构而动"。[42] 然而，马登线条的徐缓圆润还是有别于真正的中国书法运笔。针对"动作徐缓"这点，马登在 1997 年 5 月接受乔迅的采访时说："我的画关注的是'呈现'形象……形象构思越多，则创作过程与肢体运动和身体姿势的关联也就越大。"他还指出："《寒山》系列的特别之处在于……它们乍看像书法，细究却又似乎出自中国（山水）画。"[43] 马登在同年 10 月的另一场采访中补充道："我的画徐步慢行……是一种低吟浅唱……我不追求惊心动魄……《寒山》系列花了我五年的时间。在此之前，我还没有下定决心完成它。"[44] 马登对中国的墓志也很感兴趣。通过研究他所称的"字符"——即包含棱角分明、方块结体的中国书法几何形式在内的图集，[45] 马登以不透明的平面为主体，在构形与设色的过程中融入自然韵律，

【37】见 Richard Dorment, "Journey from 'Nebraska,'" *The New York Review*（December 21, 2006）: 12。

【38】见 Jeremy Lewison, *Brice Marden Prints 1961-1991: A Catalogue Raisonne*（London: Tate Gallery, 1992）, 46, 52。

【39】Red Pine, trans., *The Collected Songs of Cold Mountain*（Port Townsend, Washington, 1983）.

【40】Lewison, *Brice Marden Prints*, 53.

【41】1991 年方闻在大都会艺术博物馆接受采访；Jonathan Hay and Yiguo Zhang, 1997。

【42】见 Jonathan Hay, "Marden's Choice," in *Brice Marden: Chinese Work*（New York: Matthew Marks Gallery, 1999）, 19。

【43】Jonathan Hay, "Marden's Choice," 20, 26.

【44】"Brice Marden and Chinese Calligraphy: An Interview," in Yiguo Zhang, *Brushed Voices: Calligraphy in Contemporary China*（New York: Miriam and Ira D. Wallach Art Gallery, Columbia University, 1998）, 129, 131, 132.

【45】见 Klaus Kertess, *Brice Marden Paintings and Drawings*（New York: Harry N. Abrams, 1992）, 41-49。

其笔下"冥思对象"的密集"呈现"令人百看不厌。[46]
这体现出艺术家对创作语汇与规范的探求，以强化一切
艺术杰作所共有的"合宜性"或"现场感"，前者是逻
辑的、自然的或玄奥的。马登强调："我真正在意的是
能量，我坚信艺术品是取之不尽的能量之源。赏鉴并理
解作品就是激发活力……恰似全身之'气'迸发而出，
跃然纸上。"20 世纪的最后十年间，布莱斯·马登由表
征生命"呼吸"或精气的中国古代"气"的概念重新回
归到现代主义。在将艺术实践的自觉模式取代模拟再
现、将画家的肢体运动与痕迹融入画面的过程中，现代
抽象画已成为画家"表吾意"的载体，正如书法性笔法
对中国绘画史上某位艺术家身体行迹的一种记录。

2006 年，巫鸿教授在纽约的"书：中国当代艺术的书
籍重构"展中解释道："中国文化存在着一种（书籍与艺
术之间）特殊的关联，对于艺术家来说这是一种在过去的
两千年间经受了无数变革考验的根本性关联。"通过展品，
巫鸿旨在表达："这些未受到西方艺术直接影响的展品是
理解中国当代艺术特征的重要实证，也是对中国官方及某
些西方评论家重申的中国实验艺术整体是'非独创的'、
缺乏本土根基的论调的有力驳斥。"[47]在那些实验作品中，
徐冰（1955 年生）的《天书》就被视为对传统中国理念的
一种当代表达。

该展览的一大特色在于对（经现代技术改良的）传统
手工艺的巧妙展示——从木艺、制墨、篆刻到墨拓、册
页、书籍以及传统绘画、雕塑和陶瓷工艺等。在被誉为 21
世纪之交最著名的中国艺术作品之一的《天书》（1987—
1991）中，徐冰创作了大量精美的木板雕刻作品。徐冰的
成功得益于他克服语言与文化障碍，传达各种内涵与诠释
的能力。2003 年，在普林斯顿大学唐氏东亚艺术中心举办
的"持续与转化：以文字为图像的徐冰艺术"研讨会上，
谢伯柯教授这样评价徐冰的生造语言："在近代中国，'识

【46】Jonathan Hay, "Marden's Choice," 9.

【47】Wu Hung, *Shu: Reinventing Books in Contemporary Chinese Art*（New York: China Institute, 2006）, 2.

字'就意味着'富有'，而'文盲'几乎等同于'贫穷'。那么，发现一种能使每个人都成文盲的视觉语言该是何等有意思的事呀。"[48] 中国文学研究专家林培瑞教授则指出："汉字及其身份可能具备政治寓意……纸墨交融是中国文化的大事件……而徐冰'把玩'的正是这些。这是一种放肆吗？……或者我更愿意这样表述：徐冰是能够保持中正立场，批判性地看待自身的传统，重新审视并领悟这种传统的另类吗？"[49] 霍尔·福斯特（Hal Foster）教授补充道："（徐冰的）仿造绝非是对被模仿对象的直接利用。相反，他享受创制图符的冥想过程，相较于摹仿原真，他更关注的是以仿造来打破原真。但在西方，现代艺术中还存在着另一种与图符干扰、而并非纯语言相关的系列作品，徐冰可能正尝试性地与这类新锐作品建立关联。"[50]

徐冰的《天书》以垂直悬空的方式陈列。林培瑞初次观摩就产生了"一种被包围与吞噬的感觉。天顶、地板、四壁，无处不在，作品吞没了……所有走入它的观众"。[51] 艺术史学家托马斯·克劳（Thomas Crow）在他最近的《美国的艺术史实践》一文中表示，"艺术类的（制作者的定位）瞬间活动、表演、影片和录影"须由经受过多种传统艺术培训的人来完成。克劳写道："在缺乏实物的情况下复原当时的情境，需要训练有素的、基于实物观感之上的个人想象，这些实物在固化的形式下表现出各自久远的悸动。"[52] 克劳将原作的"悸动"概念建立在库布勒在《时间的形状》中的构想："过往的（艺术）事件是不同层次的悸动，其发生以类似物质反坠落动能的内置信号作为标志……一切重要信号又可被视为传递和初始悸动。例如，传递着艺术家某种行为的作品又会在后续传递中继续激发出更趋强劲的冲击力。"[53] 徐冰的《天书》（1988）恰恰标志着当代中国艺术史特定时期的一次重要"悸动"。

【48】Jerome Silbergeld, "Introduction," in *Persistence/Transformation: Text as Image in the Art of Xu Bing*（Princeton: P.Y. and Kinmay W. Tang Center for East Asian Art, 2006）, 20.

【49】Perry Link, "Whose Assumptions Does Xu Bing Upset, and Why?" in *Persistence/Transformation: Text as Image in the Art of Xu Bing*, 57.

【50】Hal Foster, "Xu Bing, A Western Perspective," in *Persistence/Transformation: Text as Image in the Art of Xu Bing*, 91.

【51】Link, 同上，第 47 页。

【52】Thomas Crow, "The Practice of Art History in America," *Daedalus*（Spring 2006）: 89, 90.

【53】George Kubler, *The Shape of Time*（The Yale University Press, 1962）, 20-21.

刘丹（1953 年生）是当代最活跃的中国水墨画家之一，其 65 英尺长的巨制《水墨山水长卷》（1998）在 2008 年普林斯顿大学艺术博物馆的"反转：当代中国绘画展"上引发轰动。[54] 泰祥洲（刘丹的学生）在《观念与结构：中国山水画图式研究》（2010）中，解释了刘丹的这幅长卷是如何由他早期的《小玲珑馆藏石十二像》（1994）演变而来的。刘丹曾提道：

> 在为同一块园林石绘制十二幅画像的过程中，山石的不同面帮助我发现了不同的自我。数字"十二"在此并无实际意义，重要的是自身的孤独感瞬间得到了释放！如今，自身的不同"面"之间已能彼此呼应、倾听交流了。[55]

刘丹认为，山石是他山水作品的"干细胞"：

> 石头的孔洞美学为我们提供了一个空间，人游历于其间，产生了特有的时空意识，任何事物经由孔洞看去，皆有致幻的作用。中国人就是在这样的神秘主义感情中变换时空以求抵达洞天福地。我常想在美学中是什么样的遗传基因，使中国的山水画延续千年之久，借遗传学的比喻，花草树木、楼台桥榭，属于"器官"。唯有石头一节，即古人所谓山精湖骨，能担起"干细胞"的作用。[56]

刘丹还谈道：

> 清代王原祁与龚贤晚年尤其嗜好描绘独石。囿于传统山石"皴法"的他们未能捕捉到景物的灵动特质。于是，这方面的缺憾对我提出了新的挑

【54】见Jerome Silbergeld, *Outside-In*。

【55】泰祥洲：《观念与结构：中国山水画图式研究》，博士论文，清华大学，2010年10月，第186页。

【56】同上，第190页。

战：即如何在坚守正统的基础上重塑自我，从而突破山水画的传统窠臼。清代的王原祁与龚贤在他们的艺术晚年，差不多都意识到了"山石"在重构第二自然中的重要地位，然而终因不能摆脱宏观意识的羁绊而无法达到量子的飞跃。他们的遗憾，给了我极大的机遇，使我能够从山水传统的内部，推挤颠覆以便在正统的延续中打造自身的"他方"。[57]

刘丹臻妙的山水画艺术令我们联想到了 J.K. 罗琳笔下《哈利·波特》的奇幻世界，即"一切皆为头脑中的想象，但这并不意味着它们无法成真"。[58] 作画时，刘丹的右侧臂腕悬空，在竖壁上运用"圆笔中锋"来表达自我。[59] 为了将"高远""深远"和"平远"的传统视像融为一体，刘丹将垂直、水平运动统一转换为平行"篆刻"式的个性化笔法。正如谢伯柯教授所指出的：

> （刘丹）作品的独特之处在于……（他的）笔法。他采用的是我在山水画中从未见过的篆笔，线条整饬等宽、执笔垂直中锋，手与纸的间距恒定不变。这是一种极难完成的线条。执笔必须平稳得当。令我感到诧异的是，每根线条均处于掌控之中，绝不纵肆……[60]

由此，刘丹的《水墨山水长卷》又令我们想到张彦远在《历代名画记》中的精辟论述："书画异名而同体。"著名汉学家威廉·埃克将其译为"书与画名称虽异，但质本归一"。[61]8 世纪唐代山水画家张璪曾这样描述："外师造化，中得心源。"[62] 这种双重思维赋予中国山水画艺术能够同时兼顾"状物形"与"表吾意"的特

【57】泰祥洲：《观念与结构：中国山水画图式研究》，第191页。

【58】见J. K. Rawling, *Harry Potter 6*。

【59】见上述第14条注释。

【60】见Jerome Silbergeld and Dora C. Y. Ching, ed., *Articulations: Undefining Chinese Contemporary Art*（Princeton, N. J.: Princeton University Press, 2010），108。

【61】见William R. B. Acker, *Some T'ang and Pre-T'ang Texts on Chinese Painting*（Leiden: E. J. Brill, 19954），65-66。

【62】关于张璪，见张彦远：《历代名画记》卷10，第121页。

质。山水画的关键在于笔法，中国山水画的主体是"笔迹"或"墨迹"，即画家自身的外延。因而刘丹总结道，他所面临的"新挑战"在于："从山水传统的内部，推挤颠覆以便在正统的延续中打造自身的'他方'。"[63]

【63】见上述第60条注释。

# 附录二
# 书画同体：方闻核心书画观溯源

谈晟广

# 一

艺术即历史，而中国艺术史"独一无二性"的体系，主要归功于古代艺术家在创作中总是自觉地融入对宇宙和天地万物的哲思。南朝宋颜延之（384—456）总结，"图载"之意有三：一曰图理、二曰图识、三曰图形。图以载道，首先是图理，即图式的基本原理和观念构成，其次才是图式的识别特征（图识，即文字）和图式的结构方法（图形），这种概括，反映了中国艺术史发展所能够掌握的基本原则和基本内容——基于这个理论，中国古代的艺术创作往往不仅仅只是艺术品，而总是内涵着哲学层面的功能，正所谓"图"之"载"也。

文字的产生，为独特中华文明的开端之一，但在早期的文字与图像中，往往很难分辨哪个具体是文字，哪个具体是图像。用"象形法"造字，一般都是有形可象的指物之字，如"日""月""山""水"等，用线条或笔画，根据要表达事物的外形特征，勾勒其轮廓大要，以形成固定符号，纯粹利用图形来作文字使用，使人望而生义。因此，汉许慎曰："象形者，画成其物，随体诘诎，日月是也。"（《说文解字》卷十五上）所谓"画成其物"，即指这种创造出来的指物的书写符号。中国目前已知最早的成熟文字甲骨文，即是建立在"象形"基础之上的"图形"，作为占卦的记录，形态特征便是书画一体。这种"图像符号"，既可以说是早期的文字，也可以说就是早期的图像，故论及中国文字（书）与图像（画）的起源，原本就是"同体而未分"的。

唐张彦远在《历代名画记》开篇"叙画之源流"中同样重视了中国早期文字与图像起源的同一性。他首先认为文字（书）与图绘（画）是传播天命的媒介，此二者"异名而同体"或"同体而未分"，并不是两种不同的艺术形式。因为图像的表意实践乃是出自于形象创作者的身体动作和心灵思维，所以中国人认为书法与绘画同时具有再现和表现的功能。理解中国画的关键不是强调色彩与明暗，而是它的书法性用笔（线条），它呈现出作者的心迹。张彦远说："古先圣王受命应箓，则有龟字效灵，龙图呈宝，自巢、燧以来，皆有此瑞，迹映乎瑶牒，事传乎金册。庖羲氏发于荣河中，典籍图画萌矣。轩辕氏得于温、洛中，史皇、仓颉状焉。奎有芒角，下主辞章；颉有四目，仰观垂象。因俪鸟龟之迹，遂定书字之形……是时也，书、画同体而未分，象制肇创而犹略，无以传其意，故有书；无以见其形，故有画。天地圣人之意也。"张彦远还从"字学

之部"、颜延之论"图载"和周官教国子以"六书"三个例证来详细说明，得出结论："是故知书、画异名而同体也。及乎有虞作绘，绘画明焉。既就彰施，仍深比象，于是礼乐大阐，教化由兴，故能揖让而天下治，焕乎而词章备。"（《历代名画记》卷一）也就是说，书、画只是称谓不同，事实上却是同一回事。

宋郑樵《通志二十略·六书略第一》曰："书与画同出，画取形，书取象，画取多，书取少。凡象形者，皆可画也，不可画则无其书矣。然书穷能变，故画虽取多而得算常少，书虽取少而得算常多。六书也者，皆象形之变也，今推象形有十种，而旁出有六象。"在以象形字为基础后，与其他文明的象形文字向表音文字发展所不同的是，中国的文字逐渐发展成为表意文字，即增加了其他的造字方法（即"六书"所指的"指事""会意""转注""形声"和"假借"）——这些新的造字方法，仍须在原有的象形字基础之上拼合、减省或增删象征性符号而成。如此导致的一个结果就是，随着中国文字的发展，其图画性日益减弱，象征性日益增强。经过数世纪的发展，古代书体逐渐从甲骨文、大篆、小篆演变至隶书和标准化的真书或楷书，创制铭文的媒介，起初从甲骨、铜铸、石刻、古玺、封泥，最后到木刻，文字的刻制均牵涉到凸（阳）、凹（阴）两种方式（方闻《中国书法：理论与历史》）。由于早期文字的书写一直与"刀刻"（如甲骨）有不解之缘，这在稍晚的钟鼎铭文和碑刻文字上仍可得到明证，刀"写"的文字成为我们了解汉代以前文化最主要的媒介，而且，"刀"笔之后的书写工具——毛笔，其所谓"笔法"，与"刀法"是无异的。秦汉之际，产生了由篆体字向隶体字转变的"隶变"，由此改变了篆书作为象形字为主体的特征，因而，"图像符号"意义上的所谓"书、画同体而异名"必然分化为各自独立的书体和画体，一种新的观念也随之应然而生——由于后世的绘画工具同样采用的是毛笔，故图像层面的"书画同体而未分"转向了技法层面的"书画同体"——即相同的"写""画"工具所带来的相同的笔法。也就是说，原来的结果相同变成了过程相同，即逐渐演变成元代以后所谓的"书画同源"。

南齐谢赫《古画品录》中评为"第一品第一人"的南朝宋画家陆探微，所谓"丹青之妙，最推工者"，张彦远《历代名画记》卷六记载人称其"动与神会，笔迹劲利，如锥刀焉"。张彦远在论及顾恺之、陆探微、张僧繇和吴道子的用笔时，再次阐述了"书画同笔同法"之理："顾恺之之迹，紧劲联绵，循环超忽，调格逸易，风趋电疾，意存笔先，画尽意在，所以全神气也。昔张芝学崔

瑗、杜度草书之法，因而变之，以成今草。书之体势，一笔而成，气脉通连，隔行不断，唯王子敬明其深旨。故行首之字，往往继其前行，世上谓之一笔书。其后陆探微亦作一笔画，连绵不断，故知书画同笔同法。探微精利润媚新奇妙绝，名高宋代，时无等伦。张僧繇点、曳、斫、拂，依卫夫人《笔阵图》，一点一画，别是一巧，钩戟利剑森森然，又知书画用笔同矣。国朝吴道玄，古今独步，前不见顾陆，后无来者，授笔法于张旭，此又知书画用笔同矣。"（《历代名画记》卷二"论顾陆张吴用笔"）因此后来宋徽宗时官修《宣和画谱》时亦曰："议者率以顾（恺之）、陆（探微）、（张）僧繇为之品第，或譬之论书，'顾、陆则钟张，僧繇则逸少也'，是知书画同体。"（《宣和画谱》卷一）在张彦远看来，因为图像的表意实践乃是出自于形象创作者的身体动作和心灵思维，所以中国人认为书法与绘画同时具有再现和表现的功能，故而理解中国画的关键不是强调色彩与明暗，而是它的书法性用笔（线条），它呈现出作者的心迹。

　　这种将书法的用笔运用在绘画中的实践，我们在宋代的画史文献中可以看到已经运用甚多。如宋郭熙在《林泉高致》中就强调："故世之人多谓善书者往往善画，盖由其转腕用笔之不滞也。"又宋郭若虚《图画见闻志》"叙制作楷模"云："画衣纹林木，用笔全类于书。""论用笔得失"云："凡画，气韵本乎游心，神彩生于用笔，用笔之难，断可识矣。故爱宾（张彦远）称唯王献之能为一笔书，陆探微能为一笔画。无适一篇之文，一物之像，而能一笔可就也。乃是自始及终，笔有朝揖，连绵相属，气脉不断，所以意存笔先，笔周意内，画尽意在，像应神全。"14世纪初期，赵孟頫将"书画同源"发展成为"文人画"一个独特的文化特征，他创作了《秀石疏林图》，并自题："石如飞白木如籀，写竹还与八法通；若也有人能会此，方知书画本来同。"事实上赵孟頫将绘画中的笔法与书法相通的观点，在元文人中已经普遍流行，如鲜于枢在跋《御史箴临本》中说："古人作文如写家书，作画如写字，遣意叙事而已。"黄公望在《写山水诀》中将画山水比作写字："画一窠一石，当逸墨撇脱有士人家风，才多便入画工之流矣……大概与写字一般，以熟为妙。"正是源于这种书与画的技法层面的同源，明清以后的绘画，往往与直接"写"相关，如明董其昌说："士人作画，当以草隶奇字之法为之，树如屈铁，山如画沙。"（《画禅室随笔》）明陈继儒《妮古录》云："古人金石、钟鼎、篆、隶，往往如画；而画家写水、写兰、写竹、写梅、写葡萄，多兼书法，正是禅家一合相也。"清汤贻汾《画筌析览》说："字与画同出于笔，故皆曰'写'。"清人董棨《养素居画学钩深》曰："然

则画道得而可通于书，书道得而可通于画，殊途同归，书画无二。"

<div align="center">二</div>

1948 年，18 岁的少年方闻从上海出发，前往美国东部与纽约毗邻的新泽西州，开始在普林斯顿大学艺术与考古系就读。在随后的几年中，方闻先后获得学士、硕士和博士学位，并于 1954 年留校任教。五年后，29 岁的他联合汉学家牟复礼（Frederick W. Mote）教授，在普林斯顿大学建立了美国历史上第一个中国艺术史与考古方向的博士研究项目。直到 1999 年荣休，在长达四十五年的时间里，方闻教授在普林斯顿大学共培养了数十名中国（东亚）艺术史与考古专业的博士。这些方教授当年的学生，以及他们的学生，在北美、欧、亚三大洲的著名大学担任教授和著名博物馆担任部门研究主管，更是组成占如今美国各大学中国（东亚）艺术史学科比例多达四分之三的教师队伍，此即西方之中国艺术史学著名的"普林斯顿学派"。方闻教授毕生所取得的另一项伟大成就，是从 1971 年至 2000 年担任纽约大都会艺术博物馆的特别顾问和亚洲部主任，并负责普林斯顿大学艺术博物馆中国艺术品的收藏，在这两处建立了除中国以外最好的中国古代书画收藏系列。2008 年 6 月 5 日，因其在艺术史学科的卓越贡献，哈佛大学授予方闻教授荣誉学位，哈佛大学校方认为："方闻将自己漫长而杰出的职业生涯都奉献给了增进西方世界对亚洲艺术的了解上。方闻的教学和研究开拓了一个全新的研究领域，他大胆地将包括文学、政治和社会史、地理、人类学、宗教等学科引入到艺术史研究之中。"

方闻教授成功的秘诀，除了在普大接受了最好的西方艺术史教育并从中得到了"自己本身文化背景中所不可能提供的新途径"之外，更重要的，是他早年跟随中国现代美术教育的先驱李瑞清之侄兼得意弟子李健学习书画，深得"金石"书派特别是以书法入画的"书画同源"创作观念濡染。李健教他练习并揣摩篆、隶、草、正"四体书"因结构、章法和运笔差异而产生的四种不同表达体势，并强调，尽管所谓"四体"的体势会因时代不同演化各异，不过"用笔"的方、圆之法却各体均同。方闻少时赴美的行箧中，便装着李健师在他临走前专门为其创作的四十余幅书画扇面，供他在美期间临习。这些扇面，都是一面书法，另一面绘画，落款中除了诗词之外，往往写有李健的书论或画论，这对后来方闻艺术史观念的形成，起到了至关重要的启蒙作用。方闻

生前曾在接受访谈时表示："青年时代亲身领受李先生的教诲及其深远的学识，对形成我自己的世界观有难以磨灭的根本影响。我从先师那里首先学会了如何看、触和'感'各种艺术品：书法（多为石刻碑铭文）、绘画、印章、拓片以及善本书等。"2014年，方闻教授在普林斯顿大学出版社出版了总结其一生学术的著作——《艺术即历史：书画同体》（*Art as History: Calligraphy and Painting as One*），书中将艺术的历史视为历史本体的一部分，贯穿始终的核心概念，正是方闻少年时得自李健并且其毕生都在强调的"书画同体"——"书与画皆为历代艺术家所呈现的'图载'，因此'书画同体'的理念将帮助我们迈进那个将艺术化的'状物形'视作艺术家之'表吾意'的中国视觉空间。""中国书法也因此成了中国画的基质。书法用笔正是中国绘画的关键，被称做'笔迹'，是艺术家身体的延伸。"

方闻教授的《艺术即历史：书画同体》一书，分八个章节，时代跨越两千年，几乎涵盖了传统中国绘画史的全部范围，从笔法与空间形式构建的角度，探究了书法、绘画、雕塑等与同时期其他主要视觉艺术形式的关系。在本书附录一中，方闻教授专门谈到了他的师祖——辛亥革命后在上海同门鬻书授徒的李瑞清及曾熙。他评论道："前清遗民李瑞清晚号'清道人'，他自视为捍卫华夏古文明的执旗手。李瑞清的艺术观熔铸通达。他认为，不同书风是不断演进且同质的艺术表现，它们体现着五千年的艺术史。其艺术理论建立在'结字因时相传，用笔千古不易'的观点之上。为了追溯艺术史的演进模式，李瑞清梳理了数千例商周至北魏时期的金文碑铭，以探求其中风格的相似性。他从'方''圆'两种笔法出发，分析古代四种书体（篆、隶、草、正）的特征。'方（折）、圆'之笔行运颤掣顿挫、执笔紧捻悬持，呈现斩钉截铁、爽利峻刻的风貌。李瑞清吸纳了元末书法家宋克'真''行''章草'和'今草'的优长，将四体合于一章。然而，摹古只是手段，李瑞清的目的在于借助'圆笔中锋'再现古代艺术形式的'神髓'与'精气'，从而复兴书法艺术。"

事实上，2011年至2013年间，方闻教授每次回中国时，都会随身携带的一本书，就是台北历史博物馆2010年主办的"张大千的老师：曾熙、李瑞清书画特展"图录。如果从艺术成就来说，张大千无疑是"曾李"一门的佼佼者，这一点，曾熙在1919年6月1日写给张大千的信中就曾表示"得弟，吾门当大，亦自喜也"；而方闻的成就，不同于张大千，则是将"曾李"一门中以"金石学"为基础的传统书画学问，结合其所受西方正统的艺术史教育而发展为现代艺术史学

科——按照传统说法，张大千是"立功"，方闻是"立言"。由于这层"同门"关系，从 20 世纪 50 年代到 70 年代，方闻于东京、纽约和台北等处拜访张大千时，张总是亲切地称方为"同门"，而方也回称张为"师叔"或"老师"。

<div align="center">三</div>

受乾嘉学派影响，"金石学"在清代中后期进入鼎盛期，极大地影响了书画的走向，这其中，能够精研"金石学"、从中领悟"书画同体"并身体力行将之运用到书画实践的，最知名者非李瑞清和曾熙及其同门莫属。张大千将受到"金石学"极大影响的清末艺坛视为一大转折点，其功甚著者归于李瑞清："吾尝闻清末为吾国艺坛一大转捩点，一洗旧染，变而愈上。以一般之厌弃殿体书，故北碑、汉隶风行一时。先师清道人以家国之感，故于书提倡北碑篆隶外，于画又极力提倡明末诸遗老之作。同时画家，亦多欲突出四王、吴、恽范围，故石涛、石溪、八大之画大行于时。"（《陈方画展·引言》）尽管方闻晚生，未曾直接拜于曾、李门下，曾、李对方的影响，是通过李健二传实现的，方闻曾经这样评价李健师："我通过临摹先师李健的作品初识了中国绘画与书法的性质。他鼓励我探究一笔一画如何且为何各有其特定笔画走势。"因为中国人强调书法与绘画这两种艺术形式的中心地位，而且相信每件艺术品都是"原创"，相信每个艺术家个体的"权威"（或者更确切地说是作者身份）。很显然，曾熙、李瑞清的每件画作，都是其基于"书画同源"创作理念的"原创"；而他们的"权威"，正可通过那位名震 20 世纪中国画坛的艺术家张大千来体现——大千在《题张子鹤藏农髯师秋江图卷》诗中如是说："……子鹤手持秋江图，乞我题诗书纸尾。婆娑热泪不成行，每忆师友如异世。十载门墙感语深，视我如弟如骄子。衣钵愧传恩未报，展卷凄然痛欲死。老笔由来夺一峰，藏垢纳污戏言耳。衡岳高高不可攀，呜呼心丧何能已。"

李瑞清明确认为，篆书乃书学之本源——"书法虽小道，必从植其本始，学书之从篆入，犹为学之必自经始"（《跋自临散氏盘全文》）；"学书不学篆，犹文家不通经也，故学书必自通篆始"（《玉梅花庵书断》）。李瑞清所指的篆书，并非特指秦代以降的"小篆"，而将更早的商周甲骨文和金文涵括在内："学篆必神游三代，目无二李（李斯、李阳冰）""篆书惟鼎彝中门径至广"（《玉梅花庵书断》）。李瑞清又将此种篆法融入到画法，例如他在一幅《梅花图》立轴中

题曰："新枝殊烂漫，老干任屈蟠。一幅钟鼎篆，勿作画图看。"（纽约大都会艺术博物馆藏）而在另一幅《古梅图》中，李瑞清将其所持笔法不仅于篆书相比，还与汉代画像石中的刀笔之法类比："世之画梅者多称杨补之、王元章，余于前贤画派了不知，酒后戏以钟鼎笔法写此，古梅一株，观者当于武梁祠中求之耳。清道人。"（见《翰墨因缘》）又，李瑞清50岁时所作《画佛跋四则》中，其一曰："余不知画，近颇用武梁祠壁笔法写佛像，大为当世赏鉴家所欣赏。"其二曰："以钟鼎法敬写达摩像一躯，下笔真如虫蚀叶也。"（见《清道人遗集》）李瑞清《无量寿佛图》，其上有曾熙于1921年的题跋："阿某年来画佛纯以篆籀之笔行之，亦不自知其为书耶！画耶！此幅为日本书画会友所作，笔尤古劲。佛未点眼，遂谢尘缘。季爰，阿某得意弟子也，家人因以此付之。"（见《张大千的老师——曾熙、李瑞清书画特展》）李瑞清的门生柳肇嘉为其作传评论其画说："山水法清湘、八大山人，花卉写南田，画佛尤妙，流传绝少。盖先生以篆作画，以画作篆，合书画一炉而冶之，寄麦秀黍离之感于楮墨间，故善于穷荒寒之境也。"（《清道人传》）

与李瑞清一样，曾熙同样强调篆法为首。他说："学书当先篆，次分，次真，又次行。盖以篆笔作分，则分古；以分笔作真，则真雅；以真笔作行，则行劲。物有本末，此之谓也。"（《游天戏海室雅言》）曾熙认为："作画而不通篆籀，则无以作勾勒，不通隶分，则无以作点宕，不通草，则无以作云水，且不知皴擦诸法，不通钟鼎布白，则不解经营位置之理……作画而不通书道，则其画无笔；作书而不通画理，则其书无韵。"（《中国美术年鉴》1947）曾熙曾言："但知以书家笔墨写之，其双勾取宋元法，而以篆分行之，则髯法也。"在书画创作中，"书画同体"往往成为不由自主的一种风格选择，如："作篆如作画，但以腕法笔趣为之"（1920年临《吴尊》）；"杨补之画梅疏瘦中有奇趣，因师其法写《壬器》"（1920年临《壬器》）；"《散盘》道人以浑劲之笔为之，已成神绝，髯乃毁圆为方，颇肖马远"（1921年临《散氏盘》）；"以写古松之法临此，盖又可输之书矣"（1923年临《叔向父敦》）。早在1922年，曾熙自题《红梅图》，即点明"髯不解画，但解书，然以吾作书之法作画，见者多惊叹之，髯亦颇自得"。1923年，曾熙在报刊发布鬻画润例，所强调己作的特色就是"以书入画"："老髯年来颇苦作书，尝写奇石、古木、名花、异草，与生平经涉山川之幽险，目中所见世间之怪物，不过取草篆行狎之书势，洒荡其天机耳，悦生娱志，不贵人知，然见者攫取赍金叩门。冬心六十后写竹，髯岂其时耶！古人

论画，始于有法，终于无法，吾师万物，是吾法也。吾腕有物，吾目无物，是无法也。夫以画论画，当世之所谓画，髯不知其为画也。以书论画，髯之所画，古人尝先我为之矣。昔者与可观东坡墨竹，惊为太傅隼尾波形。米襄阳尝曰：予点山苔如汉人作隶；赵松雪写枯木竹石，题曰：石如飞白木如籀，写竹还于八法通。若也有人能会此，方知书画本来同。近世蝯叟兰竹、松禅山水，其画耶？抑书耶？道人既殁，将与天下能读髯画者质之。"（《时报》1923 年 2 月 28 日，《曾农髯先生鬻画直例》）曾熙与弟子张善孖（即张大千之兄）论书画之答问，亦强调"书画同源"："书画同源，以篆法言之，书家笔笔皆画法，以笔之转使顿宕，究何异写古松枯树。""古人称作画如作书，得笔法；作书如作画，得墨法。前义允矣。后义墨法，云犹宋元以后书家之言耳。以篆法言之，书家笔笔皆画法也；以笔之转使顿宕，究何异写古松枯树。古称吴道子画人物为莼莱条，即篆法也。篆法有所谓如枯藤，画法也。神而明之，书画一原，求诸笔而已矣。离笔而求画，谓之画匠；离笔而求书，谓之书吏。然则所谓笔，笔法云耳。笔圆能使之方，笔突能使之劲，笔润能使之枯，正用之，侧用之，逆使之，纵横变幻，至不可思议，神而明之，存乎其人。"（《申报》1929 年 1 月 1 日，《曾农髯与张善孖论书画之问答》）张善孖曾经抄录曾熙题画录，集为《大风堂存稿》，其中颇多关于曾熙以"书画同体"观念授徒的记录，如曾熙画山水立轴，与亚南女弟子，题曰："髯不解画，但以篆分行狎草之笔，一泄之于岩石奇松异草，见者或以为画，或以为非画，皆非髯所知，髯不过自图其老年狂态耳。"又，曾熙作《松竹，为仲合先生作》，题曰："岩壁高千仞，老松独据之。青青数竿竹，相依不相离。八大从倪黄出，用笔直，意用折带，干湿同下。髯以篆法行之，故笔曲，以焦墨施之，故骨苍，知者勿混入八大也。"为张大千画《松石立轴》，题曰："此石写成，适门人季爱见之，以为有青藤之空妙，而骨韵当胜之。髯曰：此直能作草篆之藤耳。书此奉博一笑。髯补记心太平庵。"张大千之兄张善孖得恩师曾熙点拨，曾经感叹："春风化雨中，发探奇好异之想，欲窥书法堂奥，而求画法捷径。明知非所问，且不当问，乃小扣小鸣，大扣大鸣，竟无一不饷我之问，真不负此问，于以见书画同源。农师之示泽者，正自不少也。"（《申报》1929 年 1 月 1 日《曾农髯与弟子张善孖论书画之问答》）

基因（DNA）作为生物遗传的基本单元，具有双重属性，即：物质性（存在方式）和信息性（根本属性）。后世的艺术语汇皆肇始于其母体文化本原所固有的物质性和信息性，而"书画同体"在后世的不断演绎或流传，或可被视为

一种基因印记，其复制与演进过程亦恰如人类学中的谱系概念。艺术的发展是一个不断传承，又需要不断超越的过程，对宋元以后的艺术家来讲，方闻说："'复古'意味着与'拷贝'以及追仿过去相对立，只有依靠比任何人都专心和纯粹地学习过去，将一切剥露至其本质，才使得宋以后的文人画有可能去重新发现那种自然与往昔的结合，即我们要重复强调的那种与道合一的创作。"（《超越再现——8-14世纪中国书画》）伴随着新的观念与综合，建立在早期文化典范之上的"复古"与"演进"模式便被看作中国艺术史发展的基本轨迹。统观元明以后的艺术家，之于中国艺术史的贡献，便在于他们善于甄别传统文化典范的内在价值，并且从中思考历史之"变"。然而，晚清以降，伴随着王朝政治的衰败和西方思想对正统儒学的冲击，以原子论为核心的科学实证主义风行一时，在社会变革的洪流中，中国思想体系日益脱离数千年来永恒不变的运行轨道。1917年，康有为在《万木草堂藏画目》中，批判写意文人画之弊端，认为绘画不是单纯的笔墨游戏，"非取神即可弃形，更非写意即可忘形也"，强调绘画的写实主义，并提倡"合中西而成画学新纪元"；陈独秀在《美术革命——复吕澂》一文中，直截了当地宣扬"改良中国画，断不能不采用洋画写实的精神"。在"改良"思潮中，中国画产生了以写实主义为主的图式变革，传统东方美学原理就此土崩瓦解。近年来，在多元意识形态和美学观念冲击下，"现代水墨"等以西方意识形态为基质的现代主义艺术思潮又迅速占据画面。

时至今日，我们不得不正视，在当代庞杂的视觉文化知识体系中，中国艺术尽管依然以继承、扬弃和融合的方式延续，但艺术的本原却迷失殆尽，我们甚至根本就忽略了中国艺术的"正派"——"书画同体"，这就导致了当下中国艺术的致命缺陷，无思想性，或倾于写实，或流于形式，或停留在技法层面。对于中国当代艺术而言，目前最重要的是要在传统艺术价值体系的"正传"中，着手建立起独特的当代艺术价值体系——最现实的发展之道，就是在中国传统文化的基础上建立当代艺术价值体系，回归历史纵向的人文思想精华，审慎地建立一种关注生命存在性问题的宇宙观。只有如此，中国当代艺术才有可能重构主流现代性，才能切身地参与到全球性的历史变动中，成为新文化形态的创造者和生产者。从这个角度来看，曾、李在晚清民初在书画上实现的"一洗旧染，变而愈上"，余绪未绝，且其影响将在未来势必得到更多呈现，对于当下的艺坛而言，仍具有极大的现实意义。

Acker, William R. B. *Some T'ang and Pre- T'ang Texts on Chinese Painting: Translation and Annotations*. 2 vols. Leiden: Brill, 1974.

《佛说观无量寿佛经》卷一，《大正新修大藏经》，第 12 册，no. 365。

*The Asian Art Museum of San Francisco: Selected Works*. San Francisco: Asian Art Museum of San Francisco, 1994.

Bachhofer, Ludwig. *A Short History of Chinese Art*. New York: Pantheon Books, 1946.

Barnhart, Richard M. *Along the Border of Heaven: Sung and Yuan Paintings from the C. C. Wang Family Collection*. New York: The Metropolitan Museum of Art, 1983.

———. *Li Kung-lin's "Classic of Filial Piety."* With contributions by Robert E. Harrist, Jr., and Hui-liang J. Chu. New York: The Metropolitan Museum of Art, 1993.

———. *"Marriage of the Lord of the River": A Lost Landscape by Tung Yuan*. Supplement, vol. 27. Ascona, Switz.: Artibus Asiae，1970.

———. "The 'Snowscape' Attributed to Chu-jan." *Archives of Asian Art 24*（1970）: 6-22.

———. "Survivals, Revivals, and the Classical Tradition of Chinese Figure Painting." In *Proceedings of the International Symposium on Chinese Painting* （Taipei Palace Museum, Taipei, 18-24 June 1970）, 143-210. Taipei: Taipei Palace Museum, 1972.

Bate, W. Jackson. *The Burden of the Past and the English Poet*. London: Chatto & Windus, 1971.

Baxandall, Michael. *Patterns of Intention: On the Historical Explanation of Pictures*. New Haven: Yale University Press, 1985.

Belting, Hans. *Das Ende der Kunstgeschichte*. Munich: Deutsche Kunstverlag, 1983. Chicago: University of Chicago Press, 2003.

———. *The End of the History of Art?* Translated by Christopher S. Wood. Chicago: University of Chicago Press, 1987.

Berkowitz, Alan J. *Patterns of Disengagement: The Practice and Portrayal of Reclusion in Early Medieval China*. Stanford: Stanford University Press, 2000.

Bickford, Maggie. "Huizong and the Aesthetic of Agency." *Archives of Asian Art* 53, no. 3（2002）: 71-104.

———. "Huizong's Paintings: Art and the Art of Emperorship." In *Emperor Huizong and Late Northern Song China: The Politics of Culture and the Culture of Politics*, edited by Patricia Buckley Ebrey and Maggie Bickford, 453-513. Cambridge, MA: Harvard University Asia Center, 2006.

———. "Visual Evidence Is Evidence: Rehabilitating the Object." In *Bridges to Heaven: Essays on East Asian Art in Honor of Professor Wen C. Fong*, edited by Jerome Silbergeld, Dora C.Y. Ching, Judith G. Smith, and Alfreda Murck, 67-92. Princeton: P.Y. and Kinmay W. Tang Center for East Asian Art, Princeton University, in association with Princeton University Press, 2011.

Bol, Peter K. *"This Culture of Ours": Intellectual Transitions in T'ang and Sung China*. Stanford: Stanford University Press, 1992.

Boltz, William G. "Early Chinese Writing." *World Archaeology 17*, no. 3（February 1986）: 420-436.

Brown, Claudia. "Chinese Scholars' Rocks and the Land of the Immortals: Insights from Painting." In Robert Mowry et al., *Worlds within Worlds: The Richard Rosenblum Collection of Chinese Scholars' Rocks*, 57-83. Cambridge, MA: Harvard University Art Museums, 1997.

Bryson, Norman. *Vision and Painting: The Logic of the Gaze*. New Haven: Yale University Press, 1983.

Bush, Susan. *The Chinese Literati on Painting: Su Shih（1037-1101）to Tung Ch'i-ch'ang（1555-1636）*. Harvard-

Yenching Institute Studies 27. Cambridge, MA: Harvard University Press, 1971.

———. "Lung-mo, K'ai-ho, and Ch'i-fu: Some Implications of Wang Yuan-ch'i's Three Compositional Terms." *Oriental Art* 8, no. 3（Autumn 1961）: 120-27.

Bush, Susan, and Christian Murck, eds. *Theories of the Arts in China*. Princeton: Princeton University Press, 1983.

Bush, Susan, and Hsio-yen Shih, comps, and eds. *Early Chinese Texts on Painting*. Cambridge, MA: Harvard University Press, 1985.

Cahill, James. "The Case against Riverbank: An Indictment in Fourteen Counts." In *Issues of Authenticity in Chinese Painting*, edited by Judith G. Smith and Wen C. Fong, 13-63. New York: The Metropolitan Museum of Art, 1999.

———. "Chinese Art and Authenticity." *Bulletin of the American Academy of Arts and Sciences 55*, no. 1（Fall 2001）: 17-29.

———. *The Compelling Image: Nature and Style in Seventeenth-Century Chinese Painting*. Cambridge, MA: Harvard University Press, 1982.

———. *The Painter's Practice: How Artists Lived and Worked in Traditional China*. New York: Columbia University Press, 1994.

———. *Pictures for Use and Pleasure: Vernacular Painting in High Qing China*. Berkeley: University of California Press, 2010.

———. "Some Thoughts on the History and Post-History of Chinese Painting." *Archives of Asian Art 55*（2005）: 17-33.

———. "Tung Ch'i-ch'ang's Painting Style: Its Sources and Transformations." In *The Century of Tung Ch'i-ch'ang, 1555-1636*, edited by Wai-kam Ho and Judith G. Smith, 1: 55-79. Kansas City: Nelson-Atkins Museum of Art in association with University of Washington Press, Seattle, 1992.

蔡邕（133—192），《九势》［记载于陈思（活跃于13世纪），《书苑菁华》，卷一九］，收录于《佩文斋书画谱》，宋骏业、王原祁纂辑，卷三：1a. 北京，1708。

Chang, Chin-Sung. "Mountains and Rivers, Pure and Splendid: Wang Hui（1632-1717）and the Making of Landscape Panorama in Early Qing China." PhD diss., Yale University, 2004.

Chang, Ch'ung-ho, and Hans H. Frankel, trans. *Two Chinese Treatises on Calligraphy*. New Haven: Yale University Press, 1995.

Chavannes, Édouard. "Le royaume de Wu et de Yue." *T'oung Pao* 17, no. 2（May 1916）: 129-264.

Chaves, Jonathan. "'Meaning Beyond the Painting': The Painter as Poet." In *Words and Images: Chinese Poetry, Calligraphy, and Painting*, edited by Alfreda Murck and Wen C. Fong, 431-58. New York: The Metropolitan Museum of Art; Princeton: Princeton University Press, 1991.

Chen, Kenneth K. S. *Buddhism in China: A Historical Survey*. Princeton: Princeton University Press, 1964.

陈高华编，《宋辽金画家史料》，北京：文物出版社，1984。

陈继儒（1558—1639），《妮古录》（约 1635），上海：神州国光社，1928。

陈葆真（Chen Pao-chen），"A Close Reading of the Admonitions Scroll in the British Museum." In *Gu Kaizhi and the Admonitions Scroll*, edited by Shane McCausland, 126-137. London: British Museum Press in association with the Percival David Foundation of Chinese Art, 2003.

———. 《从南唐到北宋——期间江南和四川地区绘画势力的发展》，《美术史研究集刊》，第18 期（2005.3）: 155-208。

———. 《南唐烈祖的个性与文艺活动》，《美术史研究集刊》，第2期（1995.3）: 27-46。

———. 《南唐中主的政绩与文化建设》，《美术史研究集刊》，第3期（1996.3）: 41-93。

———. "Painting as History: A Study of the 'Thirteen Emperors' Attributed to Yan Liben." In *The History of Painting in East Asia: Essays on Scholarly Method*（Papers Presented for an International Conference, Taiwan University, 4 October 2002），55-92. Taipei: Rock Publishing International and Taiwan University, 2008.

———. 《图画如历史：传阎立本〈十三帝王图〉研究》，《美术史研集刊》，第16期（2004）: 1-48。

———. 《艺术帝王李后主》，《美术史研究集刊》，第4期（1997.3）: 43-57；第5期（1998.3），41-76。

陈韵如. 《溪山行旅图》，收录于《大观：北宋书画特展》，林柏庭编，57，台北：台北故宫博物院，2006。

———. 《溪岸图》，收录于《大观：北宋书画特展》，林柏庭编，42、43，台北：台北故宫博物院，2006。

Chih-i. *Stopping and Seeing: A Comprehensive Course in Buddhist Meditation*. Translated by Thomas Cleary. Boston and

London: Shambhala, 1997.

*China 5,000 Years: Innovation and Transformation in the Arts*. Selected by Sherman Lee. Exh. cat. New York: Guggenheim Museum, 1998.

*Chinese Calligraphy: The Culture and Civilization of China, translated and edited by Wang Youfen*. New Haven: Yale University Press; Beijing: Foreign Languages Press, 2008.

Chou, Ju-hsi. "In Defense of Qing Orthodoxy." In *The Jade Studio: Masterpieces of Ming and Qing Painting and Calligraphy from the Wong Nan-p'ing Collection*, by Richard M. Barnhart et al., 35-42. New Haven: Yale University Art Gallery, 1994.

———."In Quest of the Primordial Line: The Genesis and Content of Tao-chi's Hua-yulu." PhD diss., Princeton University, 1969.

Clunas, Craig. "The Admonitions Scroll in the Eighteenth, Nineteenth and Twentieth Centuries: Discussant's Remarks." In *Gu Kaizhi and the Admonitions Scroll*, edited by Shane McCausland, 295-98. London: British Museum Press in association with the Percival David Foundation of Chinese Art, 2003.

———. "Commodity and Context: The Work of Wen Zhengming in the Late Ming Art Market." In *The History of Painting in East Asia: Essays on Scholarly Method*（Papers Presented for an International Conference, Taiwan University, October 4-2002）, 316-30. Taipei: Rock Publishing International and Taiwan University, 2008.

———. Superfluous Things: Material Culture and Social Status in Early Modern China. Cambridge: Polity Press, 1991.

Confucius. *The Analects*, translated by Arthur Waley. London: G. Allen and Unwin, 1949.

Crow, Thomas. "The Practice of Art History in America." *Daedalus* 135, no. 2（Spring 2006）: 70-90.

Croizier, Ralph. *Art and Revolution in Modern China: The Lingnan（Cantonese）School of Painting, 1906-1951*. Berkeley: University of California Press, 1988.

《大阿罗汉难提蜜多罗所说法住记》，玄奘译于654年，Nanjio，no. 1366；《大正新修大藏经》，第49册，no. 2030。

《大观：北宋书画特展》，林柏庭编，台北：台北故宫博物院，2006。

《大风堂名迹》，第4册，京都：便利堂，1955-56。

Danto, Arthur C. "Approaching the End of Art." In *The State of the Art,* 202-218. New York: Prentice Hall, 1987.

———. "The End of Art?" In *The Death of Art,* edited by Berel Lang, 5-35. New York: Haven, 1984.

———. *The Philosophical Disenfranchisement of Art*. New York: Columbia University Press, 1986.

道宣（596—667），《集神州三宝感通录》，卷二，收录于《大正新修大藏经》，第52册，no. 2106. 东京，1934。

道原，《景德传灯录》，《大正新修大藏经》，第51册，no. 2076。

de Visser, Marinus Willem. *The Arhats in China and Japan*. Berlin: Oesterheld & Co., 1923.

邓椿，《画继》（序作于1167年），北京：人民美术出版社，1963，又见《画史丛书》版。

董其昌（1555—1636），《画禅室论画》，约1620年，收录于《中国画论类编》，俞剑华编，香港：中国书局，1973。

———.《画眼》，收录于《艺术丛编》，第1集，第12册，台北：世界书局，1962。

———.《戏鸿堂法书》，第4册，华亭：董氏勒成，1603。

Dorment, Richard. "Journey from 'Nebraska.'" *New York Review*, 21 December 2006, 8-14.

段文杰编，《中国敦煌壁画全集》，第11册，天津：天津人民美术出版社，1996-2006。

《敦煌石窟全集》，敦煌研究院编，第28册，香港：商务印书馆，1999-2005。

Edkins, Joseph. *Chinese Buddhism*. London: Trübner, 1880.

Edwards, Richard. "How Real Is Real: The Thirteenth-Century Painter's Eye." Paper presented at a symposium on Southern Song art and culture, China Institute, New York, November 2001.

———. "Painting and Poetry in the Late Sung." In *Words and Images: Chinese Poetry, Calligraphy, and Painting*, edited by Alfreda Murck and Wen C. Fong, 105-30. New York: The Metropolitan Museum of Art; Princeton: Princeton University Press, 1991.

Ellsworth, Robert H. *Later Chinese Painting and Calligraphy, 1800-1950*. New York: Random House, 1986.

Elman, Benjamin A. *A Cultural History of Civil Examinations in Late Imperial China*. Berkeley: University of California Press, 2000.

Erickson, Britta. *Words without Meaning, Meaning without Words: The Art of Xu Bing*. Washington, DC: Arthur M. Sackler

Gallery; Seattle: University of Washington Press, 2001.

Fan Jinshi. *The Caves of Dunhuang*. Hong Kong: Dunhuang Academy in collaboration with London Editions, Ltd., 2010.

《法苑珠林》，668年道世撰，Nanjio, no. 1482，《大正新修大藏经》，第53册，no. 2122。

《法住记》，见《大阿罗汉难提蜜多罗所说法住记》。

逢成华，《北朝褒衣薄带装束溯源考辨》，《学术交流》，第4期（2006）：180-184。

Fong, Mary. "The Technique of 'Chiaroscuro'in Chinese Painting from Han through T'ang," *Artibus Asiae 38*, nos. 2/3（1976）:91-127.

Fong, Wen C. "Addendum: Wang Hui, Wang Yuan-chi, and Wu Li." In *In Pursuit of Antiquity: Chinese Paintings of the Ming and Ch'ing Dynasties from the Collection of Mr. and Mrs. Earl Morse*, by Roderick Whitfield, with an addendum by Wen C. Fong, 175-94. Princeton: The Art Museum, Princeton University.

———. "Ao-t'u-hua or 'Receding-and-Protruding Painting' at Tun-huang." In *Proceedings of the International Conference on Sinology: Section on History of Arts*, 73-94. Taipei: Academia Sinica, 1981.

———. "Archaism as a 'Primitive' Style." In *Artists and Traditions: Uses of the Pastin Chinese Culture*, edited by Christian F. Murck, 89-109. Princeton: The Art Museum, Princeton University, 1976.

———. *Between Two Cultures: Late-Nineteenth- and Twentieth-Century Chinese Paintings from the Robert H. Ellsworth Collection in The Metropolitan Museum of Art*. New York: The Metropolitan Museum of Art, 2001.

———. *Beyond Representation: Chinese Painting and Calligraphy, 8th-14th Century*. New York: The Metropolitan Museum of Art; New Haven: Yale University Press, 1992.

———. "Buddha in Heaven and on Earth." *Record of The Art Museum, Princeton University* 13, no. 2（1954）: 38-61.

———. "Chao Meng-fu（Zhao Mengfu）: Calligraphy as Painting." In *Images of the Mind: Selections from the Edward L. Elliott Family and John B. Elliott Collections of Chinese Calligraphy and Painting at The Art Museum, Princeton University*, by Wen C. Fong et al., 94-105. Princeton: The Art Museum, Princeton University, 1984.

———. "A Chinese Album and Its Copy." *Record of The Art Museum, Princeton University* 27, no. 2（1968）: 74-78.

———. "Chinese Calligraphy: Theory and History." In *The Embodied Image: Chinese Calligraphy from the John B. Elliott Collection*, by Robert E. Harrist, Jr., Wen C. Fong, et al., 29-84. Princeton: The Art Museum, Princeton University, in association with Harry N. Abrams, 1999.

———. "Ch'i-yun-sheng-tung: 'Vitality, Harmonious Manner and Aliveness.'" *Oriental Art*, n.s., 12, no. 3（Autumn 1966）: 159-64.

———. "Creating a Synthesis." In *Possessing the Past: Treasures from the Palace Museum, Taipei*, by Wen C. Fong and James C. Y. Watt, with contributions by Chang Lin-sheng, James Cahill, Wai-kam Ho, Maxwell K. Hearn, and Richard M. Barnhart, 419-25. New York: The Metropolitan Museum of Art; Taipei: National Palace Museum, 1996.

———. "Deconstructing Paradigms: Calligraphy as Landscape Painting." 收录于《开创典范：北宋的艺术与文化研讨会论文集》，王耀庭编，9-39，台北故宫博物院，2008。

———. "Five Hundred Lohans at the Daitokuji." 2 vols. PhD diss., Princeton University, 1958.

———. "The 'Han-Tang Miracle': Making Chinese Sculpture Art History." In *Georges-Bloch-Jahrbuch, Special Edition: Festschrift in Honor of Professor Helmut Brinker's Retirement*, vol. 13/14:151-86. Zurich: Kunsthistorisches Institut, 2009.

———. "How to Understand Chinese Painting." *Proceedings of the American Philosophical Society* 115, no. 4（August 1971）: 282-92.

———. "Introduction: The Admonitions Scroll and Chinese Art History." In *Gu Kaizhi and the Admonitions Scroll*, edited by Shane McCausland, 18-40. London: British Museum Press in association with the Percival David Foundation of Chinese Art, 2003.

———. "A Letter from Shih-t'ao to Pa-ta-shan-jen and the Problem of Shih-t'ao's Chronology." *Archives of the Chinese Art Society of America* 13（1959）: 22-53.

———. "The Literati Artists of the Ming Dynasty." In *Possessing the Past: Treasures from the Palace Museum, Taipei*, by Wen C. Fong and James C.Y. Watt, with contributions by Chang Lin-sheng, James Cahill, Wai-kam Ho, Maxwell

K. Hearn, and Richard M. Barnhart, 369-397. New York: The Metropolitan Museum of Art; Taipei: Taipei Palace Museum, 1996.

———. *The Lohans and a Bridge to Heaven*. Freer Gallery of Art Occasional Papers 3, no. 1. Washington, DC: Smithsonian Institution, 1958.

———. "Modern Art Criticism and Chinese Painting History." In *Tradition and Creativity: Essays on East Asian Civilization*, edited by Ching-I Tu, 98-108. New Brunswick: Rutgers, The State University of New Jersey, 1987.

———. "The Orthodox Lineage of Tao." In *Possessing the Past: Treasures from the Palace Museum, Taipei*, by Wen C. Fong and James C.Y. Watt, with contributions by Chang Lin-sheng, James Cahill, Wai-kam Ho, Maxwell K. Hearn, and Richard M. Barnhart, 256-59. New York: The Metropolitan Museum of Art; Taipei: Taipei Palace Museum, 1996.

———. "The Orthodox Master." In "The Academy: Five Centuries of Grandeur and Misery, from the Carracci to Mao Tse-tung," edited by Thomas B. Hess and John Ashbery. Special issue, *ArtNews Annual 33*（1967）: 132-39.

———. "The Orthodox School of Painting." In *Possessing the Past: Treasures from the Palace Museum, Taipei*, by Wen C. Fong and James C.Y. Watt, with contributions by Chang Lin-sheng, James Cahill, Wai-kam Ho, Maxwell K. Hearn, and Richard M. Barnhart, 472-91. New York: The Metropolitan Museum of Art; Taipei: Taipei Palace Museum, 1996.

———. "The Problem of Forgeries in Chinese Painting." *Artibus Asiae* 25, nos. 2/3（Summer 1962）: 95-140.

———. "Prologue: Chinese Calligraphy as Presenting the Self." In *Chinese Calligraphy: The Culture and Civilization of China, translated and edited by Wang Youfen*, 1-32. New Haven: Yale University Press; Beijing: Foreign Languages Press, 2008.

———. "Reflections on Chinese Art History: An Interview with Jerome Silbergeld." In *Reflections on Chinese Art History*, 17-52. In connection with "Bridges to Heaven: A Symposium on East Asian Art in Honor of Professor Wen C. Fong," Princeton University, 1-2 April 2006. Princeton: P. Y. and Kinmay W. Tang Center for East Asian Art, Princeton University, 2006.

———. "A Reply to James Cahill's Queries about the Authenticity of *Riverbank*." *Orientations 31*, no. 3（March 2000）: 114-28.

———. *Returning Home: Tao-chi's Album of Landscapes and Flowers*. New York: George Braziller, 1976.

———. "Review of *The Compelling Image: Nature and Style in Seventeenth-Century Chinese Painting*, by James Cahill." *Art Bulletin 68*, no. 3（September 1986）: 504-8.

———. "Riverbank." In *Along the Riverbank: Chinese Paintings from the C. C. Wang Family Collection*, edited by Maxwell K. Hearn and Wen C. Fong, 3-57. New York: The Metropolitan Museum of Art, 1999.

———. "*Riverbank*: From Connoisseurship to Art History." In *Issues of Authenticity in Chinese Painting*, edited by Judith G. Smith and Wen C. Fong, 259-291. New York: The Metropolitan Museum of Art, 1999.

———. "*Rivers and Mountains after Snow*（*Chiang-shan hsiieh-chi*）, Attributed to Wang Wei（a.d. 699-759）." *Archives of Asian Art 30*（1976-1977）: 6-33.

———. "Song Mimesis and Beyond." In *Tradition and Transformation: Studies in Chinese Art in Honor of Chu-tsing Li*, edited by Judith G. Smith, 86-109. Lawrence: Spencer Museum of Art, University of Kansas, in association with University of Washington Press, Seattle, 2005.

———. *Sung and Yuan Paintings*. With catalogue by Marilyn Fu. New York: New York Graphic Society, 1973.

———. "Toward a Structural Analysis of Chinese Landscape Painting." *Art Journal* 28, no. 4（Summer 1969）: 388-97.

———. "Tung Ch'i-ch'ang and Artistic Renewal." In *The Century of Tung Ch'i-ch'ang, 1555-1636*, edited by Wai-kam Ho and Judith G. Smith, 1: 43-54. Kansas City: Nelson-Atkins Museum of Art in association with University of Washington Press, Seattle, 1992.

———. "Tung Ch'i-ch'ang and the Orthodox Theory of Painting." *Taipei Palace Museum Quarterly* 2, no. 3（1967-68）: 1-26.

———. "Tung Chi'i-ch'ang's Intuitive Leap." In *Images of the Mind: Selections from the Edward L. Elliott Family and John B. Elliott Collections of Chinese Calligraphy and Painting at The Art Museum, Princeton University*, by Wen C. Fong et al., 166-77. Princeton: The Art Museum, Princeton University, 1984.

———.《王羲之传统及其与唐宋书法的关系》，收录于《纪念颜真卿逝世1200周年中国书法国际研讨会》，249-254，台北："文化建设委员会"，1987。

———. "Why Chinese Painting Is History." *Art Bulletin* 85, no. 2（June 2003）: 258-80.

———. ed., *The Great Bronze Age of China: An Exhibition from the People's Republic of China*. New York: The Metropolitan Museum of Art, 1980.

Fong, Wen C., Chin-Sung Chang, and Maxwell K. Hearn. *Landscapes Clear and Radiant: The Art of Wang Hui（1632-1717）*, edited by Maxwell K. Hearn. New York: The Metropolitan Museum of Art; New Haven: Yale University Press, 2008.

Fong, Wen C., and James C.Y. Watt. *Possessing the Past: Treasures from the Palace Museum, Taipei*. With contributions by Chang Lin-sheng, James Cahill, Wai-kam Ho, Maxwell K. Hearn, and Richard M. Barnhart. New York: The Metropolitan Museum of Art; Taipei: National Palace Museum, 1996.

Fong, Wen C., et al. *Images of the Mind: Selections from the Edward L. Elliott Family and John B. Elliott Collections of Chinese Calligraphy and Painting at The Art Museum, Princeton University*. Princeton: The Art Museum, Princeton University, 1984.

Foong, Ping. "Guo Xi's Intimate Landscapes and the Case of *Old Trees, Level Distance*." *Metropolitan Museum Journal* 35, no. 2（2000）: 87-115.

Foster, Hal. "Xu Bing, A Western Perspective." In *Persistence/Transformation: Text as Image in the Art of Xu Bing*, edited by Jerome Silbergeld and Dora C.Y. Ching, 87-97. Princeton: P. Y. and Kinmay W. Tang Center for East Asian Art, Department of Art and Archaeology, Princeton University, in association with Princeton University Press, 2006.

Foucault, Michel. *The Order of Things: An Archaeology of the Human Sciences*. New York: Vintage Books, 1973.

Frazer, James G. *The Golden Bough: A Study in Magic and Religion*. 3rd ed. Vol. 1, *The Magic Art and the Evolution of Kings*, pt. 1. London: Macmillan, 1913.

Freedberg, David. *The Power of Images: Studies in the History and Theory of Response*. Chicago: University of Chicago Press, 1989.

傅抱石，《石涛上人年谱》，南京：京沪周刊社，1948。

Fu, Marilyn, and Shen Fu. *Studies in Connoisseurship: Chinese Paintings from the Arthur M. Sackler Collection in New York and Princeton*. Princeton: The Art Museum, Princeton University, 1973.

Fu, Shen C.Y., and Jan Stuart. *Challenging the Past: The Paintings of Chang Dai-chien*. Washington, DC: Arthur M. Sackler Gallery, Smithsonian Institution, 1991.

Fung Yu-lan（冯友兰）. *A History of Chinese Philosophy*. Translated by Derk Bodde. Princeton: Princeton University Press, 1953.

《甘肃出土魏晋唐墓壁画》，第1册，兰州：兰州大学出版社，2009。

《高僧传》，慧皎撰，成书于519年，Nanjio, no. 1490，《大正新修大藏经》，第50册，no. 2059。

Gell, Alfred. *Art and Agency: An Anthropological Theory*. Oxford: Clarendon Press, 1998.

Goldberg, Stephen J. "Court Calligraphy of the Early T'ang Dynasty." *Artibus Asiae* 49, nos. 3/4（1988-89）: 189-237.

Gombrich, E. H. *Art and Illusion: A Study in the Psychology of Pictorial Representation*. Bollingen Series 35. A.W. Mellon Lectures in the Fine Arts 5. New York: Pantheon Books, i960; 2nd ed., New York: Bollingen Foundation, 1961.

———. *The Preference for the Primitive: Episodes in the History of Western Taste and Art*. New York: Phaidon Press, 2002.

龚振华编，《青岛问题之由来》，收录于《五四爱国运动资料》，北京：科学出版社，1959。

Graham-Dixon, Andrew. "The Admonitions（ca. 400）attributed to Gu Kaizhi." *Sunday Telegraph Magazine*, 10 June 2001.

Greenberg, Clement. "Modernist Painting." In *Modern Art and Modernism: A Critical Anthology*, edited by Francis Frascina and Charles Harrison. London: Harper and Row 1982.

———. "Towards a New Laocodn." In *Pollock and After: The Critical Debate*, edited by Francis Frascina, 35-45. London: Harper and Row, 1985.

《故宫书画录》，台北故宫博物院编，台北：台北故宫博物院，1956。

郭沫若译，《美术考古学发现史》，上海：乐群书店，1929。

郭若虚，《图画见闻志》，收录于《画史丛书》，于安澜编，第1册，上海人民美术出版社，1963。

郭绍虞，《中国文学批评史》，1955，中华书局1961年重印本。

郭熙、郭思，《林泉高致》（又称《林泉高致集》），收录于《中国画论类编》，俞剑华编）第1册，631-650，香港：中华书局，1973。

Guth, Christine. *Longfellow's Tattoos: Tourism, Collecting, and Japan*. Seattle and London: University of Washington Press, 2004.

Han Shan. *The Collected Songs of Cold Mountain*. Translated by Red Pine. Port Townsend, WA: Copper Canyon Press, 1983.

韩拙（活跃于1119—1125年），《山水纯全集》，《影印四库全书》，第813册，台北：商务印书馆。

Hansen, Chad. *Language and Logic in Ancient China. Michigan Studies on China*. Ann Arbor: University of Michigan Press, 1983.

Harrist, Robert E., Jr. "A Response to Professor Cahill's 'Some Thoughts on the History and Post-History of Chinese Painting.'" *Archives of Asian Art* 55（2005）: 35-37.

———. "Watching Clouds Rise: A Tang Dynasty Couplet and Its Illustration in Song Painting." *Bulletin of the Cleveland Museum of Art* 78, no. 7（November 1991）: 301-23.

Harrist, Robert E., Jr., Wen C. Fong, et al. *The Embodied Image: Chinese Calligraphy from the John B. Elliott Collection*. Princeton: The Art Museum, Princeton University, in association with Harry N. Abrams, 1999.

桥本关雪，《石涛》，东京，1926。

Hay, John. *Kernels of Energy, Bones of Earth: The Rock in Chinese Art*. New York: China Institute in America, 1985.

———. "Poetic Space: Ch'ien Hsüan and the Association of Painting and Poetry." In *Words and Images: Chinese Poetry, Calligraphy, and Painting*, edited by Alfreda Murck and Wen C. Fong, 173-98. New York: The Metropolitan Museum of Art; Princeton: Princeton University Press, 1991.

———. "Values and History in Chinese Painting. *Res* 6（Fall 1983）: 73-111; and *Res* 7（Autumn 1984）: 103-36.

Hay, Jonathan. "Marden's Choice." In *Brice Marden: Chinese Work*. New York: Matthew Marks Gallery, 1999.

———. *Shitao: Painting and Modernity in Early Qing China*. Cambridge: Cambridge University Press, 2001.

Hearn, Maxwell K. "The *Kangxi Southern Inspection Tour*: A Narrative Program by Wang Hui." PhD diss., Princeton University, 1990.

———. "Pictorial Maps, Panoramic Landscapes, and Topographic Paintings: Three Modes of Depicting Space during the Early Qing Dynasty." In *Bridges to Heaven: Essays on East Asian Art in Honor of Professor Wen C. Fong*, ed. Jerome Silbergeld, Dora C.Y. Ching, Judith G. Smith, and Alfreda Murck, 93-114. Princeton: P.Y. and Kinmay W. Tang Center for East Asian Art, Department of Art and Archaeology, Princeton University, in association with Princeton University Press, 2011.

Hearn, Maxwell K., and Wen C. Fong, eds. *Along the Riverbank: Chinese Paintings from the C.C. Wang Family Collection*. New York: The Metropolitan Museum of Art, 1999.

Hearn, Maxwell K., and Judith G. Smith, eds. *Arts of the Sung and Yuan*. New York: The Metropolitan Museum of Art, 1996.

《炳灵寺石窟》，东京：平凡社，1986。

Ho, Puay-peng. "Housing Maitreya: Depictions of the Tusita Heaven at Dunhuang." *Journal of Inner Asian Art and Archaeology* 2（2007）: 69-76.

Ho, Wai-kam. "Tung Ch'i-ch'ang's New Orthodoxy and the Southern School Theory." In *Artists and Traditions: Uses of the Past in Chinese Culture*, edited by Christian F. Murck, 113-129. Princeton: The Art Museum, Princeton University, 1976.

Ho, Wai-kam, and Judith G. Smith, eds. *The Century of Tung Ch'i-ch'ang, 1555-1636*. 2 vols. Kansas City: Nelson-Atkins Museum of Art in association with University of Washington Press, Seattle, 1992.

侯镜昶，《清道人其人其墓》，《书谱》，第72期（1986）: 64-67。

Howard, Angela F. "Buddhist Art in China." In *China: Dawn of a Golden Age, 200-750 AD*, by James C.Y. Watt et al" 89-99. New York: The Metropolitan Museum of Art, 2004.

———. "Miracles and Visions: Among the Monastic Communities of Kucha, Xinjiang." *Journal of Inner Asian Art and Archaeology* 2（2007）: 77-87.

Hu Shih（胡适）. "Ch'an（Zen）Buddhism in China: Its History and Method." *Philosophy East and West 3*, no. 1（January 1953）: 3-24.

Huang, Ray. *China: A Macro History*. Rev. ed. Armonk, NY: M.E. Sharpe, 1990.

黄春和，《汉传佛像时代与风格》，北京：文物出版社，2010。

黄公望（1269—1354），《写山水诀》，《中国画论类编》，俞剑华，第2册，696-701，香港：中华书局，1973。

黄简等编，《历代书法论文选》，第1册，上海：上海书画出版社，1979。

黄苗子，《吴道子事迹》，北京：中华书局，1991。

黄庭坚，《山谷题跋》，收录于《艺术丛编》，台北：世界书局，1966。

黄休复，《益州名画录》，1006，收录于《王氏书画苑》，王世贞编，卷九，又见《中国美术论著丛刊》，北京：人民美术出版社，1964、1983年重印。

《画史丛书》，于安澜编，上海：上海人民美术出版社，1963。

Hurvitz, Leon H. *Chih-I（538-597）: An Introduction to the Life and Ideas of a Chinese Buddhist Monk*. Melanges Chinois et Bouddhiques, Number 12. Brussels: Institut Beige des Hautes Etudes Chinoise, 1962.

井手诚之辅，《大德寺伝五百罗汉図试论》，收录于《圣地宁波：日本仏教 1300 年の源流~すべてはここ からやって来太），奈良国立博物馆编，奈良：奈良国立博物馆，2009。

江春，《王时敏与王翚的关系》，《艺林丛录》，第二编.香港：商务印书馆，1962。

蒋英炬，《中国画像石全集1 山东汉画像石》，郑州：河南美术出版社，2010。

《晋书》，房玄龄（579—648）撰，北京：中华书局，1974。

金维诺，《曹家样与杨子华风格》，《美术研究》，第1期（1984）: 37-51。

———.《青州龙兴寺造像的艺术与时代特征——兼论青州背屏式造像及北齐"曹家"样》，收录于《汉唐之间：文化互动与交融国际学术研讨会论文集》，巫鸿编，377-396，北京：文物出版社，2000。

———.《中国寺观雕塑全集1 早期寺观造像》，哈尔滨：黑龙江美术出版社，2003。

荆浩（活跃于约870—约 930年），《笔法记》，收录于《中国画论类编》，俞剑华编，第1册，605-615，香港：中华书局，1973。

井增利、王小蒙，《富平新发现的唐墓壁画》，《考古与文物》，第4期（1997）: 8-11。

康有为（1858—1927），《广艺舟双辑》，1889，收录于《艺林名著丛刊》，上海：世界书局，1936。

Kao, Mayching. "Reforms in Education and the Beginning of the Western-Style Painting Movement in China." In *A Century in Crisis: Modernity and Tradition in the Art of Twentieth-Century China*, by Julia F. Andrews and Kuiyi Shen, with contributions by Jonathan Spence, Shan Guolin, Christina Chu, Xue Yongnian, and Mayching Kao, 146-61. New York: Guggenheim Museum, 1998.

Kao, Yu-kung. "Chinese Lyric Aesthetics." In *Words and Images: Chinese Poetry, Calligraphy, and Painting*, edited by Alfreda Murck and Wen C. Fong, 47-90. New York: The Metropolitan Museum of Art; Princeton: Princeton University Press, 1991.

Kazikina, Katya. "Chinese Artist $507 Million Ousts Picasso as Top Auction Earner." *Bloomberg Business Week*, 12 January 2012, http://www.bloomberg .com/news/20i2-oi-i2/chinese-artist-507-million-ousts-picasso-as-top-auction-earner, htm.

Kertess, Klaus. *Brice Marden Paintings and Drawings*. New York: Harry N. Abrams, 1992.

Kohara Hironobu（古原宏申）. *The Admonitions of the Instructress to the Court Ladies Scroll*. Translated and edited by Shane McCausland. Percival David Foundation of Chinese Art Occasional Papers 1. London: School of Oriental and African Studies（University of London），2000. 据古原宏申《女史箴图卷》[《国华》，第908期（1967年11月）: 17-31；第909期（1967年12月）: 13-27]修订。

小泉显夫，《乐浪彩箧冢》，京都：便利堂，1934。

Kubler, George. *The Shape of Time*. New Haven: Yale University Press, 1962.

Kuhn, Dieter. *The Age of Confucian Rule: The Song Transformation of China*. Cambridge, MA: Harvard University Press, 2009.

Kuhn, Thomas S. *The Structure of Scientific Revolutions*. Chicago: University of Chicago Press, 1962.

Kuo, Jason C., ed. *Discovering Chinese Painting: Dialogues with American Art Historians*. Dubuque: Kendall/Hunt, 2000.

郎绍君，《"四王"在二十世纪》，收录于《清初"四王"画派研究论文集》，835-867，上海：上海书画出版社，1993。

Ledderose, Lothar. *Ten Thousand Things: Module and Mass Production in Chinese Art*. Bollingen Series xxxv, 46. Princeton: Princeton University Press, 2000.

Lee, Hui-shu. *Exquisite Moments: West Lake and Southern Song Art*. New York: China Institute of America, 2001.

Lee, Pamela. "Ultramoderne: Or, How George Kubler Stole the Time in Sixties Art." Chap. 4 in *Chronophobia: On Time in the Art of the 1960s*. Cambridge, MA: MIT Press, 2006.

Lee, Sherman E. *A History of Far Eastern Art*. New York: Harry N. Abrams, 1994.

Lee, Sherman E., and Wen C. Fong. *Streams and Mountains without End: A Northern Song Handscroll and Its Significance in the History of Early Chinese Painting*. Ascona, Switz.: Artibus Asiae, 1955.

Lee, Yu-min. "The Maitreya Cult and Its Art in Early China." PhD diss., Ohio State University, 1983.

Lévi, Sylvain, and Édouard Chavannes. "Les seize arhat protecteurs de la Loi." *Journal Asiatique* 8（July-August 1916）: 5-50;（September-October 1916）: 189-304.

Lewison, Jeremy. *Brice Marden Prints, 1961-2991: A Catalogue Raisonné*. London: Tate Gallery, 1992.

李昉等编，《太平广记》，北京：中华书局，1961。

李方红，《马麟与宋元之变》，山东大学硕士论文，2009。

李霖灿，《马麟秉烛夜游图》，《中国名画研究》，1：87-191，台北：艺文印书馆，1973。

李星明，《唐代墓室壁画研究》，西安：陕西人民美术出版社. 2005。

李裕群、李钢，《天龙山石窟》，北京：科学出版社，2003。

《辽宁博物馆藏画》，上海：上海人民美术出版社，1999。

Lin, Shuen-fu. "The Importance of Content." *Chinese Literature: Essays, Articles, Reviews*（CLEAR） 4（July 1982）: 303-14.

———. *The Transformation of Chinese Lyrical Tradition: Chiang K'uei and Southern Sungtz'u Poetry*. Princeton: Princeton University Press, 1978.

Lin Yutang. *The Gay Genius: The Life and Times of Su Tungpo*. New York: John Day, 1947.

Link, Perry. "Whose Assumptions Does Xu Bing Upset, and Why?" In *Persistence/ Transformation: Text as Image in the Art of Xu Bing*, edited by Jerome Silbergeld and Dora C.Y. Ching, 47-57. Princeton: P. Y. and Kinmay W. Tang Center for East Asian Art, Department of Art and Archaeology, Princeton University, in association with Princeton University Press, 2006.

Little, Stephen. "A 'Cultural Biography' of the *Admonitions* Scroll: The Sixteenth, Seventeenth and Early Eighteenth Centuries." In *Gu Kaizhi and the Admonitions Scroll*, edited by Shane McCausland, 219-248. London: British Museum Press in association with the Percival David Foundation of Chinese Art, 2003.

Liu, Cary Y., et al. *Recarving China's Past: Art, Archaeology, and Architecture of the "Wu Family Shrines."* Princeton: Princeton University Art Museum in association with Yale University Press, 2005.

Liu, James J.Y. *Chinese Theories of Literature*. Chicago: University of Chicago Press, 1975.

Liu, James T. C. "How Did a Neo-Confucian School Become the State Orthodoxy?" *Philosophy East and West* 23, no. 4 （October 1973）: 483-505.

《六朝艺术》，南京：江苏美术出版社，1996。

刘道醇（活跃于11世纪），《圣朝名画评》，收录于《佩文斋书画谱》，王原祁等编，卷五，北京，1708。

Liu Heping. "Juecheng: An Indian Buddhist Monk Painter in the Early Eleventh- Century Chinese Court." *Journal of Inner Asian Art and Archaeology* 2 （2007）: 95-116.

Liu Yang. "Leaning upon an Armrest: Gu Kaizhi's Vimalakirti and a Popular Daoist Iconographic Formula." Paper presented at "The *Admonitions* Scroll: Ideals of Etiquette, Art and Empire from Early China," British Museum, London, 18-20 June 2001.

刘一萍，《王翚年谱》，《朵云》，第2期（1993）：115-140。

Loehr, Max. "The Bronze Styles of the Anyang Period（1300-1028 b.c.）." *Archives of the Chinese Art Society of America*

7（1953）：42-53.

———. *Chinese Landscape Woodcuts from an Imperial Commentary to the Tenth-Century Printed Edition of the Buddhist Canon*. Cambridge, MA: Harvard University Press, 1968.

———. "Chinese Paintings with Sung Dated Inscriptions." *Ars Orientalis* 4 （1961）:219-84.

———. *The Great Painters of China*. New York: Harper & Row, 1980.

———. "Phases and Content in Chinese Painting." In *Proceedings of the International Symposium on Chinese Painting* （Palace Museum, Taipei, 18-24 June 1970）, 285-97. Taipei: National Palace Museum, 1972.

———. "Some Fundamental Issues in the History of Chinese Painting." *Journal of Asian Studies 23*, no. 2 （February 1964）: 185-93.

———. "Studie über Wang Meng." *Sinica* 14, nos. 5/6（1937）: 273-90.

Loewy, Emanuel. *The Rendering of Nature in Early Greek Art*. Translated by John Fothergill. London: Duckworth, 1907.

Lu, Hui-wen. "A New Imperial Style of Calligraphy: Stone Engravings in Northern Wei Luoyang." PhD diss., Princeton University, 2003.

马宗霍编，《书林藻鉴》，台北：商务印书馆，1982。

Maeda, Robert. *Two Twelfth-Century Texts on Chinese Painting*. Michigan Papers in Chinese Studies 8. Ann Arbor: Center for Chinese Studies, University of Michigan, 1970.

Mason, Charles. "The Admonitions Scroll in the Twentieth Century." In *Gu Kaizhi and the Admonitions Scroll,* edited by Shane McCausland, 288-94. London: British Museum Press in association with the Percival David Foundation of Chinese Art, 2003.

Mather, Richard. "Chinese Letters and Scholarship in the Third and Fourth Centuries: The Wen-Hsiieh P'ien of the Shih-Shuo-Hsin-Yu." *Journal of American Oriental Studies 84*, no. 4 （1964）: 348-91.

McCausland, Shane. *Calligraphy and Painting for Khubilai's China*. Hong Kong: University of Hong Kong Press, 2011.

———. *First Masterpiece of Chinese Painting: The Admonitions Scroll*. New York: G. Bvaziller, 2003.

———. "'Like the Gossamer Thread of a Spring Silkworm': Gu Kaizhi in the Yuan Renaissance." In *Gu Kaizhi and the Admonitions Scroll*, edited by Shane McCausland, 168-182. London: British Museum Press in association with the Percival David Foundation of Chinese Art, 2003.

———. "Zhao Mengfu（1254-1322）and the Revolution of Elite Culture in Mongol China." PhD diss., Princeton University, 1999.

———. ed. *Gu Kaizhi and the Admonitions Scroll*. London: British Museum Pressin association with the Percival David Foundation of Chinese Art, 2003.

米芾，《海岳名言》，收录于《艺术丛编》，台北：世界书局，1966。

———.《论山水画》，收录于《中国画论类编》，俞剑华，第2册，652-653，香港：中华书局，1973。

Michaelis, Adolf. *A Century of Archaeological Discoveries*. Translated by Bettina Kahnweiler. London: J. Murray, 1908.

水野清一 、长广敏雄，《响堂山石窟：河北河南省境における 北齐时代の石窟寺院》，京都：东方文化学院东方研究所，1937。

———.《龙门石窟の研究：河南洛阳》，东京：座右宝刊行会，1941，京都：同朋舍，1980年重印。

———.《云冈石窟：西历五世纪における中国北部佛教窟院の考古学的调查报告》，京都：京都大学人文科学院研究所，1951-1956。

Mote, F. W. "The Arts and the 'Theorizing Mode' of the Civilization." In *Artists and Traditions: Uses of the Past in Chinese Culture*, edited by Christian F. Murck, 3-8. Princeton: The Art Museum, Princeton University, 1976.

Mowry, Robert, et al. *Worlds within Worlds: The Richard Rosenblum Collection of Chinese Scholars' Rocks*. Cambridge, MA: Harvard University Art Museums, 1997.

Müller, F. Max, ed. *Sacred Books of the East. Vol. 49, pt. 2. Buddhist Mahāyāna Texts*. Translated by J. Takakusu. Oxford: Clarendon Press, 1894.

Munakata, Kiyohiko. *Ching Hao's（Jing Hao's）"Pi-fa-chi* 笔法记*": A Note on the Art of Brush*. Ascona, Switz.: Artibus Asiae, 1974.

———. "Concepts of *Lei* and *Kan-lei* in Early Chinese Art Theory." In *Theories of the Arts in China*, edited by Susan Bush and Christian Murck. Princeton: Princeton University Press, 1983.

Murck, Alfreda. "The Convergence of Gu Kaizhi and Admonitions in the Literary Record." In *Gu Kaizhi and the Admonitions Scroll*, edited by Shane McCausland, 138-45. London: British Museum Press in association with the Percival David Foundation of Chinese Art, 2003.

Murck, Alfreda, and Wen C. Fong, eds. *Words and Images: Chinese Poetry, Calligraphy, and Painting*. New York: The Metropolitan Museum of Art; Princeton: Princeton University Press, 1991.

Murck, Christian F., ed. *Artists and Traditions: Uses of the Past in Chinese Culture*. Princeton: Princeton University Press, 1976.

Murray, Julia K. "Who Was Zhang Hua's 'Instructress'?" In *Gu Kaizhi and the Admonitions Scroll*, edited by Shane McCausland, 100-107. London: British Museum Press in association with the Percival David Foundation of Chinese Art, 2003.

永原织治，《八大山人に与えた书简について》，《美术》10，no. 12（1928）。

———.《石涛八大山人》，东京：圭文馆，1961。

长广敏雄，《云冈石窟に於ける佛像の服制について》，《东方学报》15，第4期（1947）：1-24。

Naitō Tōichirō. *The Wall Paintings of the Horyuji*. Translated by W. R. B. Acker and Benjamin Rowland, Jr. Baltimore: Waverly Press，1943.

中田勇次郎，《米芾》，东京：二玄社，1982。

Nanjio, Bunyiu（南条文雄）. *A Catalogue of the Chinese Translation of the Buddhist Tripitaka: The Sacred Canon of the Buddhists in China and Japan*. Oxford: Clarendon Press, 1833.

Needham, Joseph. *Science and Civilisation in China. Vol. 2, History of Scientific Thought*. With the research assistance of Wang Ling. Cambridge: Cambridge University Press, 1956.

Novick, Peter. *That Noble Dream: The "Objectivity Question" and the American Historical Profession*. Cambridge: Cambridge University Press, 1988.

Nylan, Michael. "Legacies of the Chengdu Plain." In *Ancient Sichuan: Treasures from a Lost Civilization*, edited by Robert W. Bagley, 307—28. Seattle: Seattle Art Museum; Princeton: Princeton University Press, 2001.

Okada, Amina. *Sculptures indiennes du Musée Guimet*. Paris: Reunion des musees nationaux, 2000.

欧阳修，《新五代史》，约1077，北京：中华书局，1974。

Paludan, Ann. *Chinese Sculpture: A Great Tradition*. Chicago: Serindia Publications, 2006.

Priest, Alan. *Chinese Sculpture in The Metropolitan Museum of Art*. New York: The Metropolitan Museum of Art, 1944.

Qi Gong（启功）."On Paintings Attributed to Dong Yuan." In *Issues of Authenticity in Chinese Painting*, edited by Judith G. Smith and Wen C. Fong, 85-92. New York: The Metropolitan Museum of Art, 1999.

———.《启功丛稿》，北京：中华书局，1981。

邱忠鸣，《北朝晚期青齐区域佛教美术研究》，北京：中央美术学院博士论文，2005。

Riegl, Alois. *Problems of Style: Foundations for a History of Ornament*, translated by Evelyn Kain. Princeton: Princeton University Press, 1992.

Riely, Celia Carrington. "Tung Ch'i-ch'ang's Life（1555-1636）." In *The Century of Tung Ch'i-ch'ang, 1555-1636*, edited by Wai-kam Ho and Judith G. Smith, 2: 387-457. Kansas City: Nelson-Atkins Museum of Art in association with University of Washington Press, Seattle, 1992.

———. "Tung Ch'i-ch'ang's Ownership of Huang Kung-wang's Dwelling in the Fu-ch'un Mountains." *Archives of Asian Art* 28（1974-1975）: 57-76.

Robertson, Maureen. "Periodization in the Arts and Patterns of Change in Traditional Chinese Literary History." In *Theories of the Arts in China*, edited by Susan Bush and Christian Murck, 3-26. Princeton: Princeton University Press, 1983.

Rosand, David. *Drawing Acts: Studies in Graphic Expression and Representation*. Cambridge: Cambridge University Press, 2002. 特别是第1部分，第5章，"The Legacy of Connoisseurship."

———. "The Meaning of the Mark: Leonardo and Titian. *The Franklin D. Murphy Lectures 8*. Lawrence: Spencer Museum of Art, University of Kansas, 1988.

Rowley, George. *Principles of Chinese Painting*. 1947. Reprint, Princeton: Princeton University Press, 1959.

Rowling, J. K. *Harry Potter and the Half-Blood Prince*. New York: Scholastic, 2006.

阮荣春，《中国美术考古学史纲》，天津：天津人民美术出版社，2004。

《龙门石窟》，东京：平凡社，1987-1988。

*Saddharama-pundarīka Sutra*（*"Lotus Sutra"*）. Translated by H. Kern. In The Sacred Books of the East, edited by F. Max Muller, 2nd ed. Oxford: Clarendon Press, 1909.

《妙法莲华经》（法华经），鸠摩罗什（350—409）译，卷一，《大正新修大藏经》，第9册，no. 262。

Schapiro, Meyer. "On Some Problems in the Semiotics of Visual Art: Field and Vehicle in Image-Signs." *Semiotica* 1, no. 3（1969）: 223-42.

———. *Theory and Philosophy of Art: Style, Artist, and Society*. New York: George Braziller, 1994.

Schwarcz, Vera. *The Chinese Enlightenment: Intellectuals and the Legacy of the May Fourth Movement of 1919*. Center for Chinese Studies, University of California at Berkeley. Berkeley: University of California Press, 1986.

Semper, Gottfried, and Hans Maria Wingler. *Wissenschaft, Industrie und Kunst, und andere Schriften uber Architektur, Kunsthandwerk und Kunstunterricht*. Mainz and Berlin: Kupferberg, 1966.

Shearman, John K.G. *Mannerism*. Harmondsworth: Penguin, 1967.

沈德潜，《王翚墓志铭》，收录于《国朝耆献类征初编》，李桓（1827—1891）编，第一编，1884-1990，台北：文海出版社，1966年重印。

沈括（1031—1095），《梦溪笔谈》，上海：上海书店，2003。

Sheng, Hao. *Fresh Ink: Ten Takes on Chinese Tradition*. Boston: Museum of Fine Arts, 2011.

Shih, Vincent Yu-chung, trans. *The Literary Mind and the Carving of Dragons: A Study of Thought and Pattern in Chinese Literature, by Liu Hsieh [Liu Xie]*. New York: Columbia University Press, 1959.

石守谦（Shih Shou-ch'ien），《风格与世变：中国绘画史论集》，台北：允晨文化，1996。

———. "The Mind Landscape of Hsieh Yu-yü by Chao Meng-fu." In *Images of the Mind: Selections from the Edward L. Elliott Family and John B. Elliott Collections of Chinese Calligraphy and Painting at The Art Museum, Princeton University*, by Wen C. Fong et al., 237-54. Princeton: The Art Museum, Princeton University, 1984.

———. "Positioning *Riverbanks*" In *Issues of Authenticity in Chinese Painting*, edited by Judith G. Smith and Wen C. Fong, 136-145. New York: The Metropolitan Museum of Art, 1999.

———. 《风格，画意与画史重建——以传董元〈溪岸图〉为例的思考》，《美术史研究集刊》第10辑（2001）：1-36。

———. 《唐代文献里的白画》，收录于《风格与世变》，22-27，台北：允晨文化，1996。

石涛（1641/42—1707），《石涛画语录》，俞剑华点校，北京：北京人民美术出版社，1962。

《书道艺术》，第二册，东京：中央公论出版社，1971。

《书道全集》，下中弥三郎、下中直野编，东京：平凡社，1954-69。

《正仓院宝物：宫内厅藏版》，东京：朝日新闻社，1987-1988。

Sickman, Laurence, and Alexander Soper. *The Art and Architecture of China*. Baltimore: Penguin Books, 1956.

Silbergeld, Jerome. "Changing Views of Change: The Song-Yuan Transition in Chinese Painting Histories." In *Asian Art History in the Twenty-First Century*, edited by Vishakha Desai, 40-63. Williamstown, MA: Sterling and Francine Clark Institute; New Haven: Yale University Press, 2007.

———. "Commentary on James Cahill's 'Chinese Art and Authenticity.'" *Bulletin of the American Academy of Arts and Sciences* 55, no. 1（Fall 2001）: 29-36.

———. "The Evolution of a 'Revolution': Unsettled Reflections on the Chinese Art-Historical Mission." *Archives of Asian Art* 55（2005）: 39-52.

———. Introduction to *Persistence/Transformation: Text as Image in the Art of Xu Bing*, edited by Jerome Silbergeld and Dora C.Y. Ching, 19-22. Princeton: P.Y. and Kinmay W. Tang Center for East Asian Art, Department of Art and Archaeology, Princeton University, in association with Princeton University Press, 2006.

———. "On the Origins of Literati Painting." In *A Companion to Chinese Art*, edited by Martin Powers and Katherine

Tsiang. Malden, MA; Oxford; and Chichester: Wiley-Blackwell, forthcoming.

———. *Outside In: Chinese × American × Contemporary Art*. With contribution by Dora C.Y. Ching, Michelle Y. Lim, Cary Y. Liu, Gregory Seiffcrt, and Kitnbrily Wishart. Princeton: Princeton University Art Museum; New Haven: Yale University Press, 2009.

———. "Re-reading Zong Bing's Fifth-Century Essay on Landscape Painting: A Few Critical Notes." In *A Life in Chinese Art: Essays in Honour of Michael Sullivan*, edited by Shelagh Vainker and Xin Chen, 30-39. Oxford: Ashmolean Museum, 2012.

Silbergeld, Jerome, and Dora C.Y. Ching, eds. *ARTiculations: Undefining Chinese Contemporary Art*. Princeton: P. Y. and Kinmay W. Tang Center for East Asian Art, Department of Art and Archaeology, Princeton University, in association with Princeton University Press, 2010.

———, eds. *Persistence/Transformation: Text as Image in the Art of Xu Bing*. Princeton: P. Y. and Kinmay W. Tang Center for East Asian Art, Department of Art and Archaeology, Princeton University, in association with Princeton University Press, 2006.

Silbergeld, Jerome, Dora C.Y. Ching, Judith G. Smith, and Alfreda Murck, eds. *Bridges to Heaven: Essays on East Asian Art in Honor of Professor Wen C. Fong*. 2 vols. Princeton: P. Y. and Kinmay W. Tang Center for East Asian Art, Department of Art and Archaeology, Princeton University, in association with Princeton University Press, 2011.

司马光（1019—1086），《资治通鉴》，北京：中华书局，1956。

Sirén, Osvald. *The Chinese on the Art of Painting*. New York: Schocken Books; Hong Kong: Hong Kong University Press, 1963.

Smith, Judith G., and Wen C. Fong, eds. *Issues of Authenticity in Chinese Painting*. New York: The Metropolitan Museum of Art, 1999.

《宋陵》，北京：文物出版社，1982。

Soper, Alexander. "The 'Dome of Heaven' in Asia." *Art Bulletin* 29, no. 4（December 1947）: 225-48.

———. *Literary Evidence for Early Buddhist Art in China*. Supplement, vol. 19. Ascona, Switz.: Artibus Asiae, 1959.

———. "South Chinese Influence on the Buddhist Art of the Six Dynasties Period." *Bulletin of the Museum of Far Eastern Antiquities*（*Stockholm*）32（1960）: 47-112.

———. "T'ang Ch'ao Ming Hua Lu: The Famous Painters of the T'ang Dynasty." *Archives of the Chinese Art Society of America*（1950）: 5-28.

———. trans, and annot. *Kuo Jo-hsü's Experiences in Painting*（*T'u-hua chien-wen chih*）. Washington, DC: American Council of Learned Societies, 1951.

Spence, Jonathan. "The Wan-li Period vs. the K'ang-hsi Period: Fragmentation vs. Reintegration?" In *Artists and Traditions: Uses of the Past in Chinese Culture*, edited by Christian F. Murck, 145-48. Princeton: The Art Museum, Princeton University, 1976.

Speyer, Jacob Samuel, ed. *Avadunacataka: A Century of Edifying Tales Belonging to the Hinayana*. 2 vols. St. Petersburg: Academie imperiale des sciences, 1906-9.

Spiro, Audrey. "New Light on Gu Kaizhi." *Journal of Chinese Religions 16*（Fall 1988）: 1-17.

Stuart, Jan, and Evelyn S. Rawski. *Worshiping the Ancestors: Chinese Commemorative Portraits*. Washington, DC: Freer Gallery of Art, Arthur M. Sackler Gallery, Smithsonian Institution; Stanford, CA: Stanford University Press, 2001.

Su Bai（宿白）."Buddha Images of the Northern Plain, 4th-6th Century." In *China: Dawn of a Golden Age, 200-750 AD*, by James C.Y. Watt et al., 79-87. New York: The Metropolitan Museum of Art, 2005.

———.《青州龙兴寺窖藏所出佛像的几个问题》，《文物》1999年第10期：44-59。

———.《云冈石窟分期史论》，收录于《中国石窟寺研究》，79-80，北京：文物出版社，1996。

———编，《中国石窟寺研究》，北京：文物出版社，1996。

苏轼（1037—1101），《东坡题跋》，收录于《艺术丛编》，台北：世界书局，1962。

———.《东坡诗集注》，文渊阁四库全书本，台北：商务印书馆。

———.《集注分类东坡先生诗》，收录于《四部丛刊》，上海：商务印书馆，1922。

《隋代虞弘墓》，太原市文物研究所，北京：文物出版社，2005。

住友宽一，《二石八大》，大矶：墨友庄，1956。

住友吉左卫门，《泉屋清赏》，东京：国华社，1926。

Summers, David. *Real Spaces: World Art History and the Rise of Western Modernism*. New York: Phaidon, 2003.

———. "The 'Visual Arts' and the Problem of Art Historical Description." *Art Journal* 42, no. 4（Winter 1982）: 301-310.

孙过庭（648—703），《书谱》，687年，收录于《佩文斋书画谱》，王原祁等编，卷五，北京，1708。

索靖（239—303），《草书状》，收录于《佩文斋书画谱》，王原祁等编，卷一，北京，1708。

Suzuki, Daisetz Teitarō. *Essays in Zen Buddhism*. London and New York: Rider, published for the Buddhist Society, 1927.

铃木敬编，《中国绘画综合图录》，第4册，东京：东京大学出版社，1983。

泰祥洲，《观念与结构：中国山水画图式研究》，北京：清华大学博士论文，2010。

《大正大藏经》，高楠顺次、郎渡边一仁编，1924-1929。

《大正新修大藏经》，高楠顺次郎、小野玄妙编，1924-1934。

鹰巢纯，《新知恩院本六道绘の主题について—水陆画としての可能性》，.《密教图像》18（1999）。

竹浪远，《（传）董源〈寒林重汀图〉の观察と基础的考察（上）》，《黑川古文化研究所纪要》3（2004）：57-106。

———.《（传）董源〈寒林重汀图〉の观察と基础的考察（下）》，《黑川古文化研究所纪要》4（2005）：97-110。

谈晟广，《〈浮玉山居图〉研究与钱选画史地位的再认识》，收录于《美术史与观念史》，范景中、曹意强编，9: 69-119，南京：南京师范大学出版社，2010。

———.《宋元画史演变脉络中的钱选》，北京：清华大学博士论文，2010。

汤垕（活跃于1322—1329年），《画鉴》，收录于《中国书画全书》2: 894-903，上海：上海书画出版社，1993。

养鸬彻定，《罗汉图赞集》，京都：泽田吉左卫门文九二（1862）年本。

Thomas, Edward J. *The History of Buddhist Thought*. New Delhi and Chennai: Asian Educational Services, 2004。

常盘大定、关野贞，《支那佛教史迹》，东京：佛教史迹研究会，1926-1938。

Tomita Kōjirō. *Museum of Fine Arts, Boston: Portfolio of Chinese Paintings in the Museum（Han to Sung Periods）*. Cambridge, MA: Harvard University Press, 1938.

Tseng, Lanying Lillian. "Diagrams of the Universe." Chap. 7 in "Picturing Heaven: Image and Knowledge in Han China." PhD diss., Harvard University, 2001.

《敦煌莫高窟》，东京：平凡社，1982。

塚本善隆，《龙门石窟に现れたる北魏佛教》，收录于《龙门石窟の研究：河南洛阳》，水野清一、长广敏雄编，223-36，东京：座右宝刊行会，1941，同朋舍1980年重印。

Waley, Arthur. *An Introduction to the Study of Chinese Painting*. New York: Charles Scribner's Sons, 1923.

Wang, Eugene. *Shaping the Lotus Sutra: Buddhist Visual Culture in Medieval China*. Seattle and London: University of Washington Press, 2005.

王正华，《从陈洪绶的"画论"看晚明浙江画坛：兼论江南绘画网络与区域竞争》，收录于《区域与网络：近千年来中国美术史研究国际学术研讨会论文集》，陈葆真编，329-380，台北：台湾大学艺术史研究所，2001。

王翚（1632—1717），《清晖画跋》，收录于《画学心印》，秦祖永编，台北：商务印书馆，1968。

Wang Yao-t'ing（王耀庭）."Beyond the Admonitions Scroll: A Study of Its Mounting, Seals and Calligraphy." In *Gu Kaizhi and the Admonitions Scroll*, edited by Shane McCausland, 192-218. London: British Museum Press in association with the Percival David Foundation of Chinese Art, 2003.

———. "From Spring Fragrance, Clearing after *Rain to Listening to the Wind in the Pines*: Some Proposals for the Courtly Context of Paintings by Ma Lin in the Collection of the Taipei Palace Museum." In *Arts of the Sung and Yuan*, edited by Maxwell K. Hearn and Judith G. Smith, 271-96. New York: The Metropolitan Museum of Art, 1996.

———编，《开创典范：北宋的艺术与文化研讨会论文集》，台北：台北故宫博物院，2008。

王原祁（1642—1715），《雨窗漫笔》，收录于《画学心印》，秦祖永编，台北：商务印书馆，1968。

Watt, James C.Y. *The World of Khubilai Khan: Chinese Art in the Yuan Dynasty*. New York: The Metropolitan Museum of Art, 2010.

———, et al. *China: Dawn of a Golden Age, 200-750 AD*. New York: The Metropolitan Museum of Art, 2004.

Whitfield, Roderick. *Dunhuang: Caves of the Singing Sands*. 2 vols. London: Textile & Art Publications, 1995.

Wong, Aida Yuen. *Parting the Mists: Discovering Japan and the Rise of National-Style Painting in Modern China*. Honolulu: University of Hawaii Press, 2006.

Wong, Dorothy. "A Reassessment of Mt. Wutai from Dunhuang Cave 61." *Archives of Asian Art* 46（1993）: 27-52.

———. "Four Sichuan Buddhist Steles and the Beginnings of Pure Land Imagery in China." *Archives ofAsan Art* 51（1998-99）: 56-79.

Wong, Winnie Won Yin. *Van Gogh on Demand: China and the Readymade*. Chicago: University of Chicago Press, 2013.

Wright, Arthur F. Review of Ryūmon sekkutsu no kenkyū: Kanan rakuyō（A Study of the Buddhist Cave-Temples at Lung-men, Honan）, by Mizuno Seiichi and Nagahiro Toshio, with contributions by Tsukamoto Zenryu and Kasuga Reichi. *Harvard Journal of Asiatic Studies* 7, no. 3（February 1943）: 261-66.

Wu Hung. *Monumentality in Early Chinese Art and Architecture*. Stanford: Stanford University Press, 1995.

———. "The Origins of Chinese Painting." In *Three Thousand Years of Chinese Painting*, by Yang Xin, Richard M. Barnhart, Nie Chongzheng, James Cahill, Lang Shaojun, and Wu Hung, 15-85. The Culture and Civilization of China. New Haven: Yale University Press, 1997.

———. *Shu: Reinventing Books in Contemporary Chinese Art*. New York: China Institute, 2006.

———. *The Wu Liang Shrine: The Ideology of Early Chinese Pictorial Art*. Stanford: Stanford University Press, 1989.

吴镇（1280—1354），《梅道人遗墨》，收录于《美术丛刊》，虞君质辑，第2册，台北：中华丛书编审委员会，1964。

《五代王处直墓》，北京：文物出版社，1998。

徐邦达，《古书画伪讹考辨》，南京：江苏古籍出版社，1984。

———.《王翚〈小中现大〉册再考》，收录于《清初四王画派研究论文集》，《朵云》编辑部编，497-504，上海：上海书画出版社，1993。

Xu Bing. "An Artist's View." In *Persistence/Transformation: Text as Image in the Art of Xu Bing*, edited by Jerome Silbergeld and Dora C. Y. Ching, 98-111. Princeton: P. Y. and Kinmay W. Tang Center for East Asian Art, Department of Art and Archaeology, Princeton University, in association with Princeton University Press, 2006.

徐苹芳，《中国石窟寺考古学的创建历程：读宿白先生〈中国石窟寺研究〉》，《文物》1998.2: 54-63。

许嵩（8世纪），《建康实录》，文渊阁四库全书本，台北：商务印书馆，1976, 17/24b。又见北京：中华书局，1986。

《宣和画谱》（序作于1120年），收录于《画史丛书》，于安澜编，第1册，上海：上海人民美术出版社，1963。

Yang, Katherine. "In Support of The Riverbank." *Orientations* 29, no. 7（July- August 1998）: 36-42.

杨泓，《美术考古半世纪：中国美术考古发现史》，北京：文物出版社，1997。

羊欣，《采古来能书人名》，收录于《佩文斋书画谱》，王原祁等编，卷八，北京，1708。

Yang Xin（杨新）. "A Study of the Date of the Admonitions Scroll Based on the Painting of the Landscape Scene." In *Gu Kaizhi and the Admonitions Scroll*, edited by Shane McCausland, 42-52. London: British Museum Press in association with the Percival David Foundation of Chinese Art, 2003.

Yang Xin, Richard M. Barnhart, Nie Chongzheng, James Cahill, Lang Shaojun, and Wu Hung. *Three Thousand Years of Chinese Painting*. The Culture and Civilization of China. New Haven: Yale University Press, 1997.

《鄞县志》，张恕撰，序作于1877年。

Yu Hui（余辉）. "The Admonitions Scroll: A Song Version." In *Gu Kaizhi and the Admonitions Scroll*, edited by Shane McCausland, 146-167. London: British Museum Press in association with the Percival David Foundation of Chinese Art, 2003.

俞剑华、罗未子、温肇桐编，《顾恺之研究资料》，北京：人民美术出版社，1962。

恽寿平（1633—1690），《瓯香馆画跋》，收录于《画学心印》，秦祖永编，台北：商务印书馆，1968。

《云冈石窟》，北京：文物出版社，1991。

《余清斋法帖》，合肥：安徽美术出版社，1992。

赞宁，《宋高僧传》，成书于988年，北京：中华书局，1987。

Zhang, Yiguo. "Brice Marden and Chinese Calligraphy: An Interview." In *Brushed Voices: Calligraphy in Contemporary China*, 125-32. New York: Miriam and Ira D. Wallach Art Gallery, Columbia University, 1998.

张丑（1577—1643），《清河书画舫》，序作于1616年。

张大千，《大风堂名迹》，台北：中华书局，1955。

张庚（1685—1760），《国朝画征录》，序作于1735年，台北：星星书局，1956。

Zhang Hongxing. "The Nineteenth-Century Provenance of the Admonitions Scroll: A Hypothesis." In *Gu Kaizhi and the Admonitions Scroll*, edited by Shane McCausland, 277-287. London: British Museum Press in association with the Percival David Foundation of Chinese Art, 2003.

张庆捷，《隋代虞弘墓志石椁浮雕的初步考察》，"汉唐之间文化艺术的互动与交融学术研讨会"（Center for the Study of Chinese Archaeology, Peking University）（July 2000）: 1-24。

张彦远，《历代名画记》，收录于《画史丛书》，于安澜编，上海：上海人民美术出版社，1963。

张子宁（Joseph Chang），《〈小中现大〉析疑 》，收录于《清初四王画派研究论文集》，505-582，上海：上海书画出版社，1993。

赵孟頫，《松雪斋集》，收录于《历代画家诗文集》，第2册，台北：学生书局，1970。

郑拙庐，《石涛研究》，北京：人民美术出版社，1961。

智旭，《妙法莲华经台宗会义》，收录于《新纂大日本续藏经》，第32册，no. 616，东京：国书刊行会，1975-1989。

《中国出土壁画全集》，徐光冀编，北京：科学出版社，2012。

《中国绘画全集 2 五代宋辽金》，北京：文物出版社，1999。

《中国美术全集 雕塑编》，北京：人民美术出版社，1988。

《中国名胜》，商务印书馆编. 上海：商务印书馆，1917。

《中国书法全集》，北京：荣宝斋出版社，1991.

周亮工（1612—1672），《读画录》，1669年，收录于《艺术丛编》，第14册，第1章，第2部分，1-51，台北：世界书局，1968。

Zhu Guantian. "An Epoch of Eminent Chinese Calligraphers: The Sui, Tang, and Five Dynasties." In *Chinese Calligraphy: The Culture and Civilization of China*, translated and edited by Wang Youfen, 224-231. New Haven: Yale University Press; Beijing: Foreign Languages Press, 2008.

朱景玄（活跃于8世纪），《唐朝名画录》，约840年，收录于《美术丛刊》，虞君质辑，台北：中华丛书委员会，1956。

朱良志，《石涛研究》，北京：北京大学出版社，2005。

**图书在版编目(CIP)数据**

艺术即历史：书画同体/方闻著；赵佳译.――上海：上海书画
出版社，2020.1
（方闻中国艺术史著作全编）
ISBN 978-7-5479-1836-4

Ⅰ．①艺… Ⅱ．①方… ②赵… Ⅲ．①汉字－书法评论－中
国②中国画－绘画评论－中国 Ⅳ．①J212.05

中国版本图书馆CIP数据核字（2018）第159862号

版权登记号：图字09-2017-154号

本书系上海市文化发展基金会图书出版资助项目

**艺术即历史：书画同体**

方　闻著　　赵　佳译

| | |
|---|---|
| 译　　校 | 谈晟广 |
| 责任编辑 | 王　剑　王一博　陈元棪 |
| 审　　读 | 雍琦 |
| 责任校对 | 郭晓霞 |
| 技术编辑 | 包赛明 |
| 装帧设计 | 回风设计 |
| 出品人 | 王立翔 |

| | |
|---|---|
| 出版发行 | 上 海 世 纪 出 版 集 团 上海书画出版社 |
| 地址 | 上海市延安西路593号　200050 |
| 网址 | www.ewen.co |
| | www.shshuhua.com |
| E-mail | shcpph@163.com |
| 制版 | 上海文高文化发展有限公司 |
| 印刷 | 上海画中画包装印刷有限公司 |
| 经销 | 各地新华书店 |
| 开本 | 787×1092　1/16 |
| 印张 | 24 |
| 版次 | 2021年7月第1版　2021年7月第1次印刷 |
| **书号** | **ISBN 978-7-5479-1836-4** |
| **定价** | **135.00元** |

若有印刷、装订质量问题，请与承印厂联系